力
文化
十

THE CLIMBING BIBLE

攀岩聖經

攀岩的技巧、體能和心智訓練

馬丁・莫巴頓和斯蒂安・克里斯托弗森

MARTIN MOBRÅTEN & STIAN CHRISTOPHERSEN

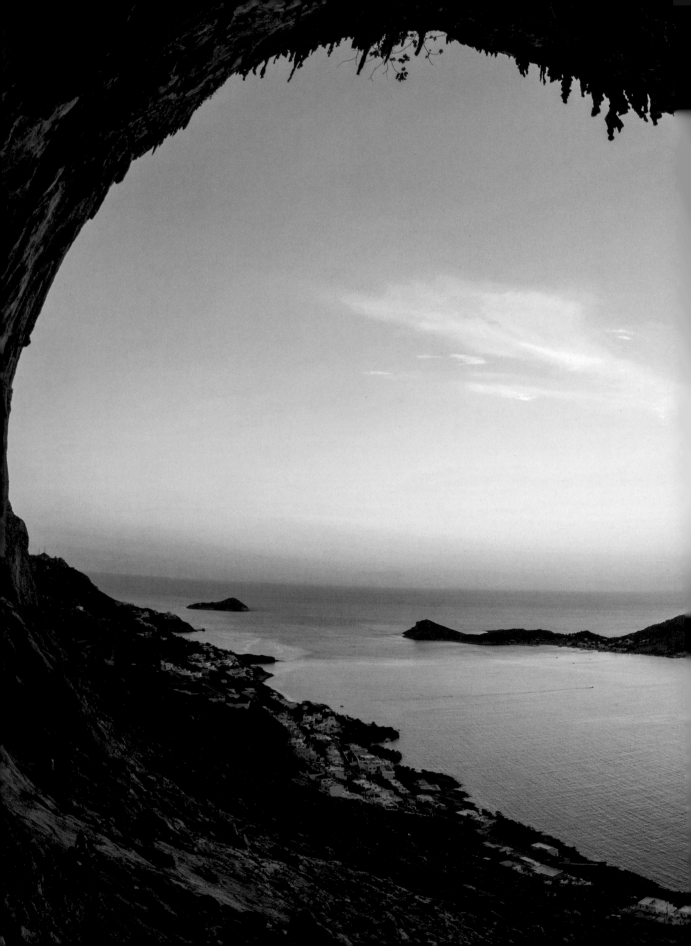

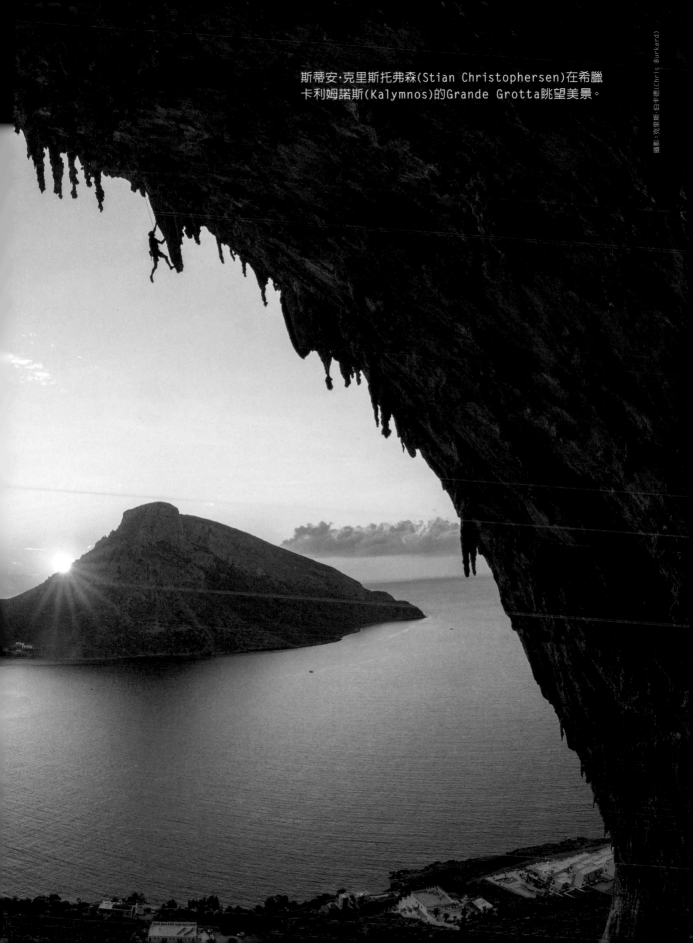

斯蒂安·克里斯托弗森(Stian Christophersen)在希臘
卡利姆諾斯(Kalymnos)的Grande Grotta眺望美景。

THE
CLIMBING
BIBLE
攀岩聖經

作　　　者：馬丁·莫巴頓、斯蒂安·克里斯托弗森
英文版譯者：比恩·莎坦那(Bjørn Sætnan)
中文版譯者：孫曉君
專業審稿：張星雯

挪威語版首刷：2018年，KLATREBOKA AS出版，書名為「KLATREBIBELEN」。
英文版首刷：2020年，貝頓威克斯出版社(Vertebrate Publishing)出版。
中文版首刷：2022年，十力文化出版有限公司。

責任編輯：吳玉雯
封面設計：劉映辰
美術編輯：林子雁

出　版　者：十力文化出版有限公司
發　行　人：劉叔宙
公司地址：11675 台北市文山區萬隆街45-2號
聯絡地址：11699 台北郵政93-357信箱
劃撥帳號：50073947
電　　話：02-2935-2758
電子郵件：omnibooks.co@gmail.com

出版日期：第一版第一刷 2022 年 5 月

定　　價：1350元

國家圖書館出版品預行編目(CIP)資料

攀岩聖經
馬丁·莫巴頓 / 斯蒂安·克理斯托弗森 著；孫曉君 譯
台北市：十力文化，2022.05
頁數：360頁　開數：190*250mm
ISBN：978-986-06684-7-6（平裝）
1.攀岩
993.93　　　　　　　　　　　　111003834

特別感謝王伯宇、何中達、李虹瑩、張星雯、張寶穗等老師暨專家們(依筆劃序)，對於攀岩聖經中文版編輯過程所提供的專業指導與專有名詞翻譯之建議。

KLATREBIBELEN版編輯部：
主編：瑪麗亞·史坦格蘭(Maria Stangeland)
攝影師：博得·利·亨里克森(Bård Lie Henriksen)
設計和排版：喬恩·托瑞·摩德爾(Jon Tore Modell)
編輯：伊麗莎白·絲科爾伯格(Elisabet Skårberg)
英文版譯者：比恩·莎坦那(Bjørn Sætnan)

我們已盡一切努力使本書的資料準確無誤。作者、出版社和版權所有人，均不承擔以下責任：對人的損失或傷害（包括致命的嚴重後果）、財產或設備的損失或損毀，以及依照本書所提供的建議而引起可能的非法侵入、不負責任的行為或任何其他不幸之事。

攀岩是一項帶有受傷或死亡風險的運動。參與者必須注意並接受這些風險的存在，而且應該為自己的行動和參與負責。任何參與編寫和製作本書的人，均不對書中可能包含的錯誤承擔任何責任，也不對因使用本書而產生的任何傷害或損失承擔責任。所有攀岩與生俱來就是危險的，事實上本書的各種描述沒有指出這方面的危險，但並不意味它們不存在。請千萬注意！

馬丁(Martin)

感謝父母讓我追逐熱愛的攀岩！瑪莉亞，能和妳一起分享攀岩及未來
日子，使我深感榮幸！

斯蒂安(Stian)

感謝父親給我所有美好旅程，讓我瞭解是什麼造就了我的人生。感謝卡麗安
(Karianne)，對我的耐心和總是在我遇到困難時伸出援手。還有母親，總是毫
無保留地信任我。卡斯柏(Kasper)和歐達(Oda)，這本書是給你們的。

攝影：特耶・阿莫特(Terje Aamodt)

何中達 / 中華民國山岳協會名譽理事長

　　攀岩是近年來成長快速、深受年輕人喜好的運動。納入了2020年東京奧運比賽項目後更激起了攀岩界對於科學化訓練的重視。雖然網路上不乏訓練的文章和影片，但通常缺乏系統性的知識與技術探討，外語的障礙也影響了正確的認知解讀。因此很高興國內終於出版了第一本中文化的攀岩訓練專書，相信將有助於台灣攀岩專業訓練的提升。

　　本書以技巧、體能和心智訓練為核心，也完整介紹了攀爬與競賽策略、訓練計畫與運動傷害防護。作者馬丁・莫巴頓與斯蒂安・克里斯托弗森都是挪威頂尖攀岩好手，擁有豐富的比賽、教練與戶外攀岩經驗，而斯蒂安更結合物理治療的專業來培訓國家隊與新一代的攀岩教練。

　　書中透過運動科學的分析使讀者能深入理解各種技巧的原理和使用時機，也注意到平常攀岩時所忽略的、或者是運用而不自覺的動作細節。書中大量的動作分解圖片與訓練範例使得原本複雜的技巧與體能訓練變得清晰易懂。

　　對於有志從休閒攀岩邁向專業訓練的岩友而言，這會是一本精簡而實用的好書。對於進階的選手、教練或戶外攀岩者而言，這本書雖然無法涵蓋所有最尖端的知識，但是肯定有許多的章節能帶來新的啟發，或許就是突破停滯期、邁向巔峰的契機！

王伯宇 / 國立臺灣體育運動大學 休閒運動學系副教授

這本攀岩聖經除了一些攀岩的基本觀念外，很重要的是以「攀岩的樂趣」為出發點，而且也順應著潮流：攀岩已經幾乎成為一種大眾喜愛且願意嘗試的運動，來作為讓一般人都能看得懂的一本攀岩書籍。此外，書中一個觀點非常棒：玩和訓練是分開來的。要讓攀岩成為一種享受、一種玩樂，才能讓攀岩運動持續下去，而並不是每個人都要當選手、都要參加比賽。這也是我在澳洲當攀岩教練時發現的，很多攀岩者只想享受攀岩的樂趣，對攀岩比賽和訓練反而並沒有太大的興趣。

而在技巧的方面，攀岩的技巧幾乎都有非常清楚的說明，也有更進一步的解釋室內攀岩和室外攀岩的相輔相成，以及On-sight及問題解決的技巧。而在力量方面的訓練也寫得淺顯易懂且有效率，尤其在攀岩核心肌群的訓練方面更是非常實用。

此外，「心智訓練」這一章是在幾十年前的攀岩書籍幾乎很少提及的，但這次花了不少的章節在介紹心理方面的訓練也是很棒的地方。在攀爬的策略以及各類比賽的策略也有詳細的介紹。攀岩的運動傷害及預防也都有做整理。個人也喜歡該書所撰寫的訓練週期及計畫，覺得對一般想要進階的攀岩者來說是個非常實用的指導方針。當然，書中的許多小故事也是非常值得一看，不管是攀岩高手、還是受傷慘重又再次爬起來的攀岩者，甚至是孕婦攀岩者，都可以給讀者看見不同的攀岩心路歷程。真心的推薦，這本書真的是一本很好的「攀岩聖經」，能讓你成為更喜樂、更完備的攀岩者。

體育署山域嚮導-攀岩嚮導訪視委員
澳洲UNIVERSITY OF NEWCASTLE休閒觀光研究博士
澳洲OUTDOOR RECREATION CLIMBING GUIDE執照
澳洲THE FORUM運動中心攀岩教練
攀岩國手/攀岩國家隊教練

張星雯 / 艾格探險(ADVENTURE TAIWAN)技術總監

攀岩原為登山活動中的一環，到了近代逐漸獨立成為單項運動，而2020年更成為東京奧運的正式比賽項目。台灣有不少的室內攀岩館，而且北、中與南部也都有容易抵達的天然攀岩場，因此學習攀岩技術與從事攀岩活動是非常容易的，所以也有越來越多的年輕朋友開始攀岩。

相信每位熱愛攀岩的岩友都希望讓自己更進步、爬得更好以及完成更難的路線，那麼在繁忙的工作中，如何有效率地攀岩讓自己事半功倍呢？攀岩聖經絕對是你不可不看的書。

攀岩聖經是一本以訓練為主軸的攀岩書籍，除了有運動攀登的技術教學外，更注重在於攀岩訓練方法介紹、週期訓練的安排以及攀岩傷害的預防。

在攀岩聖經尚未出版前，許多的訓練法、週期安排與傷害防治都是英文的資訊，在閱讀與推廣上會有限制。現在希望攀岩聖經的中文版問世後，能破除語言的隔閡，讓正確訓練法則與運動傷害防治能更容易推廣。爬得健康與有效率的訓練，讓攀登的水平可以更加進步。

國立體育大學 休閒產業經營學系 兼任講師
加拿大湯姆森河大學探險嚮導文憑
加拿大山岳嚮導協會 攀岩指導員
夸克極地探險公司 南北極探險嚮導(EXPEDITION GUIDE, QUARK EXPEDITIONS)

目錄

攝影：戴格‧哈根 (Dag Hagen)

「在我四十歲的那年，重新發現了兒時遊戲的樂趣，
而且不是其他遊戲，但確實是比他們聲稱的真實本身更真實的遊戲。」

關於攀岩

尤·奈斯博（Jo Nesbø）[1]

　　小時候，我經常和朋友們玩扮演牛仔與印地安人的遊戲。我的年紀最小，卻因為壯烈犧牲的精湛演技而贏得大孩子們尊敬，如果需要增添帥氣的視覺效果，我不怕從高處墜落樹叢。在遊戲交戰完後回家的路上，我們看到推著嬰兒車、洗車、修剪草坪的人們一如往常寧靜、無意義、單調乏味，我心想：「天啊！這些人難道真沒發現僅幾公尺之外，發生了一場攸關生死的戰爭嗎？」

　　35年後，當我攀登並高掛在泰國萊利海灘泰萬德岩壁（Thaiwand Wall）時，從80公尺高的位置俯瞰大海時，我領悟到如果雙手抱胸發出印地安人的嚎叫聲，這回不但是壯烈犧牲而且還非死即殘。當然，除非這條細繩及時地發揮它的作用抓住我，而我未來的攀岩夥伴說道：「通常理應如此」。在那次旅行中，我有三、四次與死神擦身而過的經驗，然而受到前所未有的腎上腺素飆升、生存本能、潛在體能和心智耐力刺激下，經歷瘋狂怒罵和縱情歡呼大叫、恐懼和歡笑、眼前一片漆黑和突然靈光乍現、即將來臨的成功突然變成恐慌，以及撤退和投降計畫轉為對抗石灰岩、負面情緒、地心引力的堅決奮戰後，總是能一路奮力爬回到現實世界。我們自叢林回來的路上經過一個華麗海灘，海灘上到處可見塗著防曬霜的觀光客，我心想：「天啊！這些人難道真沒發現僅幾公尺之外，發生了一場生死攸關的戰爭嗎？」

　　在我四十歲那年，重新發現了兒時遊戲的樂趣，而且不是其他遊戲，但確實是比他們聲稱的真實本身更真實的遊戲。

　　因為攀岩正是這般充滿樂趣的遊戲，我們不需精通攀爬陡峭岩壁，在岩壁上找不到食物，因此不像跑步、游泳、騎馬或滑雪等其他形式的運動，在電網故障那天還有可能把食物端上桌。攀岩很像小孩玩遊戲會事先規定的前提──「嘿！我們看誰能先爬上去！」隨著我繼續追逐攀岩，我帶著某種程度的困惑感覺到儘管攀岩純粹是為了樂趣和遊戲，但仍然有很多人願意付出時間、汗水和眼淚來成為優秀或至少更優秀的攀岩者，包括我自己在內。但我也瞭解孜孜不倦付出努力的少數攀岩者，他們從自己推崇的攀岩者的運動經驗、個人想法，和看似可以提供精進攀岩能力為基礎來進行訓練。

　　如今，即便是最非主流運動項目的訓練科學，都已經被專業化、仔細觀察和分析。為什麼不把攀岩也納入其中呢？身為從其他運動領域轉行到攀岩界的門外漢，我驚訝地逐漸發現大部分攀岩界人士並不贊同系統化訓練，也許與有些攀岩規範不明確有關──自然環境與工業化社會競爭觀念的「真實」關係[2]，和天賦本能與目標化例行公事的對抗。但事實上儘管那些兒時遊戲目的是為了樂趣，但在遊戲中表現得更好也是遊戲的一部分，我認為現在有一種趨勢，就是接受訓練不僅是遊戲的一部分還是遊戲的延伸。我們大多數的人──應該不會載入攀岩史冊──可以從設定個人目標和利用能掌控的方法達成目標並獲得滿足感，這些方法可以是技巧才能、力量、態度、心智、樂趣、自律及純粹的意志力等，這也就是為什麼一本增進個人技巧、訓練方法、策略和預防運動傷害的書，可作為我們兒時遊戲的延伸以及一種「挑戰誰能登頂」的工具很是受歡迎。

　　我在寫這篇文章時，正好與鬆軟岩點、玄武岩和菱形斑岩奮戰完，自挪威奧斯陸附近的科爾賽斯托蓬（Kolsåstoppen）徒步下山，遇見微笑打招呼的路人問我：「在陽光下玩得很開心，是吧？」我微笑以對，心想：「他們什麼都不知道。」

註1 挪威知名小說家，興趣廣泛，也是音樂家、足球員與攀岩者。著有《知更鳥的賭注》、《刀》、《復仇女神的懲罰》等書。
註2 攀岩中的設定固定點、掛快扣等這些顧及方便和安全攀爬手段，有時會產生自然環境保護與開發破壞的兩難。

瑪莉亞·戴衛斯·桑德布(Maria Davies Sandbu)在南非羅克蘭茲(Rocklands)攀爬Un Petit Hueco Dans Rocklands〔Font 7b+〕。

攝影：比歐努坦那(Bjørn Sætnan)

　　我們撰寫本書的目的有兩個，首先是過去人們對攀岩的興趣從未如此盛行，總認為攀岩是替代性高，甚至有點不可思議的戶外活動，但是現在攀岩運動已經變得相當普及，不論是在室內或戶外，越來越多人追求攀岩的樂趣並視為一種具有挑戰性的活動。其次，在經過20多年熱衷攀岩及工作之後，我們打算蒐集過去紀錄和親身體驗所獲知識，以書面形式提供方法和靈感給初學者和專業攀岩者們，幫助他們達成自己的攀岩目標。

　　本書提出技巧、體能和心智表現要素，並說明如何訓練這些要素來提高攀岩水準，同時更進一步提出策略及如何制定攀岩訓練計畫和避免受傷的方法，目標是提供提升攀岩能力的實際方法，幫助兒童、青少年及成人避免運動傷害，盡情享受如同我們過去20年所經歷的攀岩樂趣。

如何使用本書

　　本書在攀岩三個最具代表性成功要素：技巧、體能和心智的基礎上展開。

　　在技巧章節，闡述攀岩各種基礎動作和特定技巧，最後歸納如何鍛鍊這些技能。

　　在體能章節，重點集中在攀岩所需具備的特定力量、耐力和活動度訓練，並另闢章節介紹一般力量和傷害預防，以及如何降低受傷風險的基本原則，簡要概述與攀岩常見的運動傷害。

　　在心智章節，說明影響攀岩表現極為重要的心理特徵和如何訓練這些特徵。本書還介紹策略及訓練計畫，並且增加一些短篇主題，例如摩擦力、皮膚護理，和闡述關於良好訓練環境及曾經激勵我們的人或事物。

在本書最後，你會發現無論是在峭壁上或者是在撰寫此類型書籍的時候，攀岩者們喜歡用的詞彙以及表達的方式。

　　本書各章節架構由簡入深循序漸進，從基礎知識開始，然後更深入主題內容至最後訓練計畫安排結束。例如從最基本的技巧說明開始發展至高階的判斷技術，而後者是相當專業的攀岩者才會需要使用的技巧。

　　攀岩動作種類繁多，就某種程度而言，意味著攀岩幾乎沒有相同動作。當開始攀岩時，學習多樣化動作技巧很重要，建議攀岩經驗不足者著重在技巧和心智訓練，本書中有介紹許多技巧，要知道何時適用及如何訓練它們；而所有章節都與進階攀岩者相關並適用，因為攀岩是一個綜合性運動，想要提升層次不需過度專注在某個領域。

　　然而，必須瞭解自己的優缺點，依據想要表現的攀岩領域列出訓練優先順序，在室內抱石競賽的訓練和為漫長崎嶇的戶外運動路線所做的準備有很大差別。希望你能透過閱讀本書所提供的方法、激勵和一些鼓舞，幫助你攀登新高峰。

編註 本書第347頁列有攀岩專業術語說明，可幫助你更瞭解本書的內容。在閱讀途中有遺忘或不清楚的，別忘了隨時查閱喔。

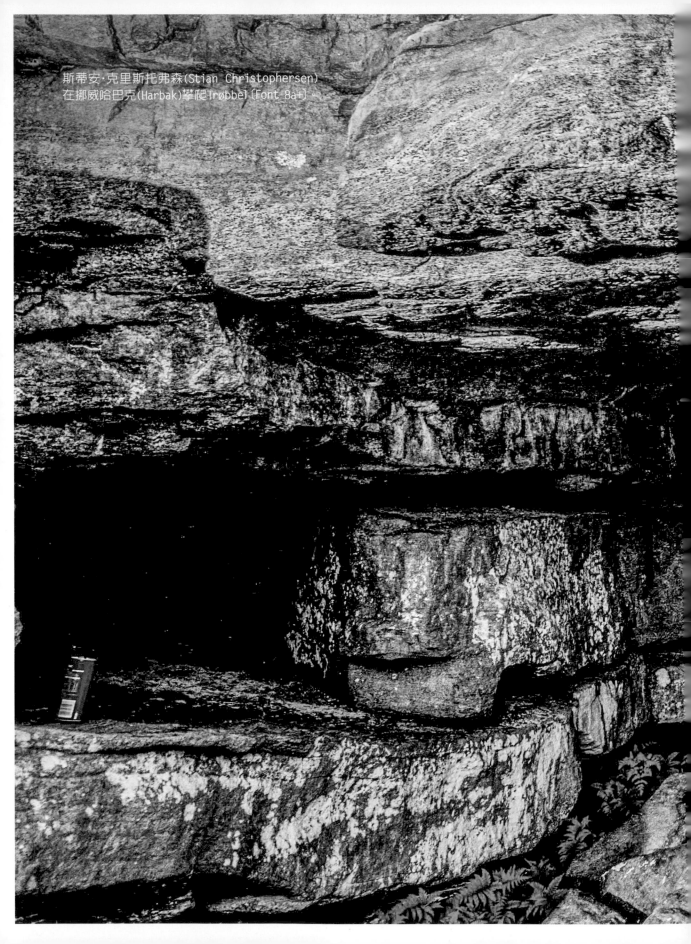
斯蒂安·克里斯托弗森(Stian Christophersen)
在挪威哈巴克(Harbak)攀爬Trøbbel〔Font 8a+〕。

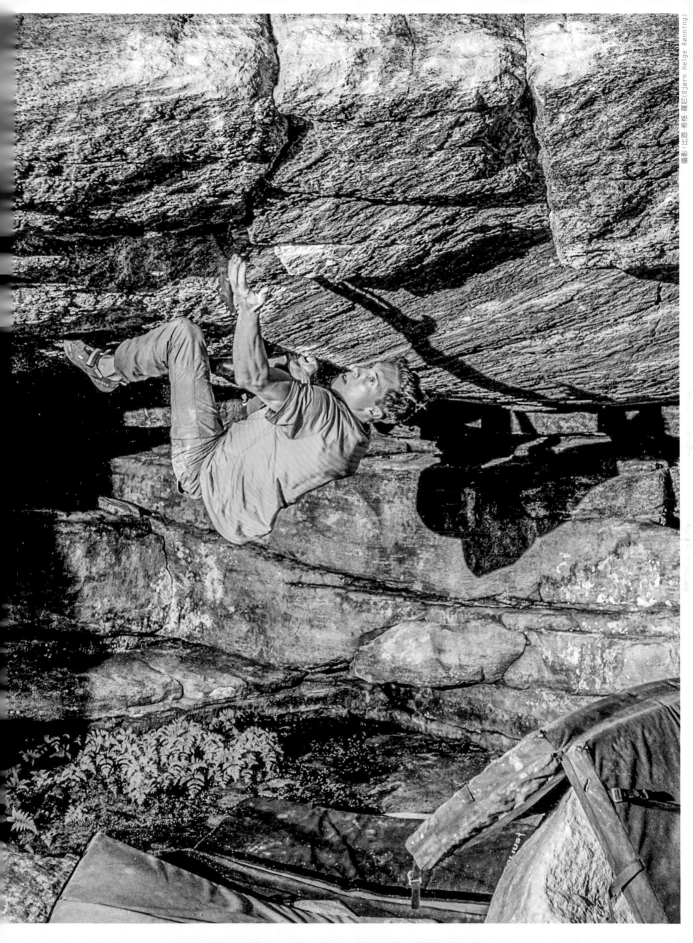

我們從經驗中學到什麼？

現今的攀岩大多結合了玩和訓練，是一種不論有無繩索都可以在室內外進行的活動，我們明確深信長期維持動力和不斷進步非常重要。

在挪威，許多社群和世代培養出很多優秀攀岩者——因為常有某個社群或世代表現優異——往往是那些從事大量攀岩的人。他們不但在高強度運動和室內類似競賽式抱石之間穿插訓練，而且還進行長短不一的抱石路線的攀岩運動旅行，是在國內外真正的岩壁上玩樂。他們一起從事攀岩活動，在過程中相互協助提升水準，如果仔細想想就會發現單靠自己很難成為一位偉大攀岩者，必須有人關注和保護你，與朋友討論攀岩路線相關訊息會讓你具有極大優勢，參加的訓練社群會督促你並確定你在攀岩中享受樂趣。

玩和訓練

如同在序言中尤·奈斯博所提及，攀岩存在許多玩和訓練這兩種略微相互矛盾的要素，相較於跑步或舉重等傳統的訓練形式，玩或許是攀岩最具特色的地方。想像一下平常抱石攀岩的情景：坐在軟墊上輕鬆閒聊、討論動作，時而嘗試抱石，當動態跳躍(dyno)失敗墜落軟墊上打滾時，朋友們都放聲大笑，對大多數人而言，這與童年的嬉戲玩耍非常類似。

另一方面，通常我們會將指力板、前臂僵硬、伸展等和訓練聯想在一起，你可以決定連續攀爬相同路線五次，為正在進行的路線計畫(Project)增強耐力，但相信多數人不會考慮這種無趣又痛苦的玩。

許多攀岩者喜歡玩，盡量避免他們認為的訓練，而有些攀岩者熱愛訓練卻完全忘了玩。正在閱讀本書的你或許有想提升攀岩能力的念頭，因此必須訓練但也不應該忘記玩；為了提高攀岩程度，在指力板上抓握或重複路線直到肌肉僵硬，和玩一樣重要。通常在玩的時候會學到新的複雜動作技巧，玩能避免攀岩像其他形式的訓練一樣變得乏味和單調，同時透過技巧、心智和體能等要素的特定訓練，會更謹慎注意攀岩時如何移動，並增進身體及心理健康。

結合目標性訓練和玩，會使你成為一位優秀攀岩者，因此不應該把它們視為相互抵觸的要素，而是共生的基石。

請記得即使是非常傳統的訓練形式，可以讓人感覺更像玩，許多頂尖運動員一直以來將表現歸功於玩，甚至訓練時也是如此，所以每次訓練時要盡情地玩。

攝影：比約納爾‧思梅斯塔德 (Bjørnar Smestad)

關於訓練哲學

　　有許多國家多年來一直相當重視體能訓練哲學。而像日本等國家，偏重玩動作而較少關注體能。我們這麼說也許會受到批判，但是我們相信有些攀岩者過於強調體能訓練，這也會在他們的攀岩中反映出來──常見到攀岩者技巧不足。在挪威，我們作為攀岩競賽選手的時候開始，就事先告知必須把訓練和攀岩區分開來，這是合乎邏輯的區別，但重要的是強調不能相互排斥，你可以區分課程重點是玩還是特定訓練，但不能偏重其一而犧牲另外一個。

缺乏好的手點和踩點的情況下，更強調了技巧的重要性。
希里·奧林柏·麥赫爾(Siri Olimb Myhre)正向上攀爬挪威
哈巴克(Harbak)的Oppvarmingseggen〔Font 6c+〕。

攝影：比歐希格·羅尼(Bjørn Helge Rønning)

第 一 章

技巧

　　攀岩是一項需要技巧的力量運動。換言之，技巧
是攀岩需要學習的重點之一，但對多數人來說也是最困
難的。然而何謂技巧？更重要的是什麼是好的技巧？從
末爬過牆的小孩，憑感覺就能在牆上維持平衡，這是好
的技巧例子；同樣地，我們常看到體能基礎很好的攀岩
初學者，易於傾向使用手臂力量攀升，這是不好的技
巧例子。因此我們可以知道技巧是與保持平衡和省力有
關，但僅此而已嗎？關於好的技巧，有普遍性答案嗎？
我們認為很多基礎動作和姿勢是具普遍性的，同時由於
體能、心智能力和環境限制等因素影響，讓可以使用的
各種技巧有很大差異。

　　本章將說明抓法、踩法、基本和特定的技巧，
以及不同類型攀岩適用哪些技巧。最後，提供如何
訓練這些技巧的方法。

抓法

對攀岩者而言，很重要的是要能精通各種類型的抓握姿勢，像是要如何以最佳方式抓握摩擦點(Slopers)、口袋點(Pockets)和指扣點(Crimps)等——它們差別很大。在許多路線和抱石問題中，即使用不到全部，也會需要用到幾種不同形式的抓法。我們挑選出一些抓法並將其歸類如下：

- 開放式抓法
- 捏點式抓法
- 半封閉式抓法
- 封閉式抓法

其中有些抓法比較具攻擊性，攻擊性指的是手指中間關節彎曲成90度或更大角度，能使肩膀和手臂充分發揮活動力。攻擊性抓法能產生具爆發力動作，而比較不具攻擊性的抓法能更加謹慎和精確攀登。

抓法通常取決於岩點類型，在同一個岩點上使用不同抓法技巧可以讓身體有不同移動方式。

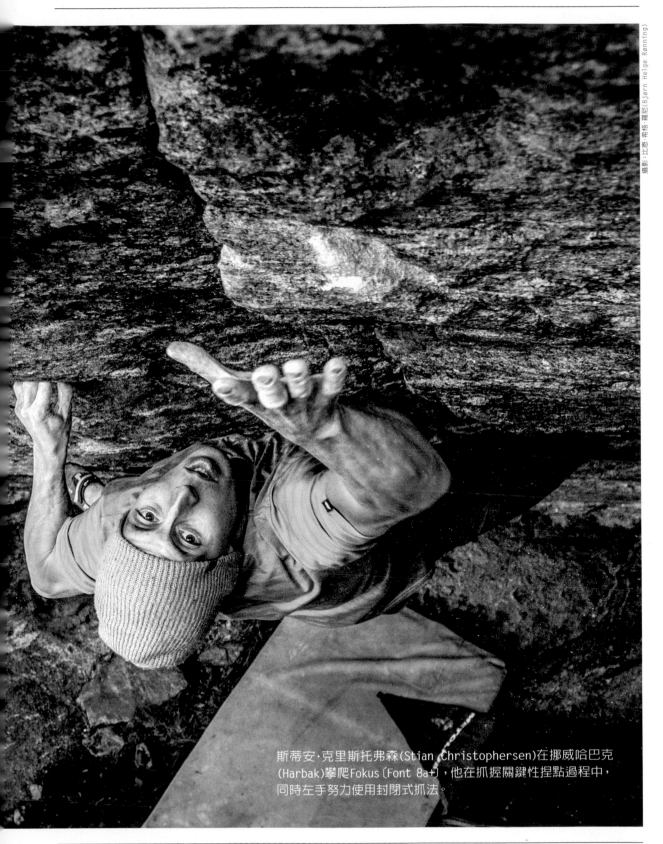

斯蒂安·克里斯托弗森(Stian Christophersen)在挪威哈巴克(Harbak)攀爬Fokus〔Font 8a+〕，他在抓握關鍵性捏點過程中，同時左手努力使用封閉式抓法。

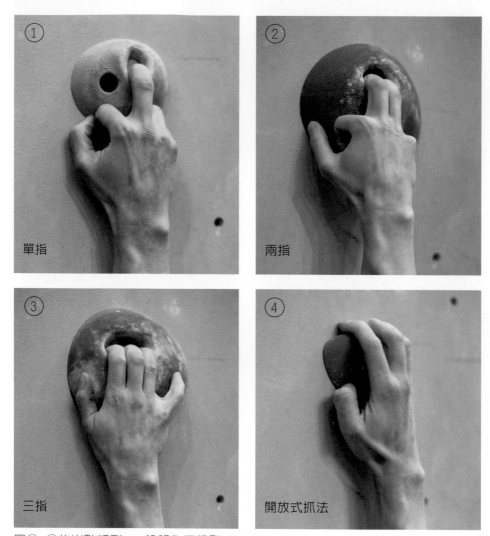

① 單指　② 兩指　③ 三指　④ 開放式抓法

圖①-③的岩點類型，一般稱為口袋點(Pockets)。

OPEN HAND(開放式抓法)

　　開放式抓法是最常見的抓法，可以使用於任何類型岩點，在手指最外側關節是最彎曲及負荷集中的地方。

　　攀岩者可以使用一到四隻手指，手指使用的數量取決於岩點形狀和大小，值得注意的是一旦也使用上小拇指，手臂、肩膀和抓握姿勢會變得更具攻擊性，因為當加入小拇指運用的話，其他三隻手指中間關節角度會跟著變小。

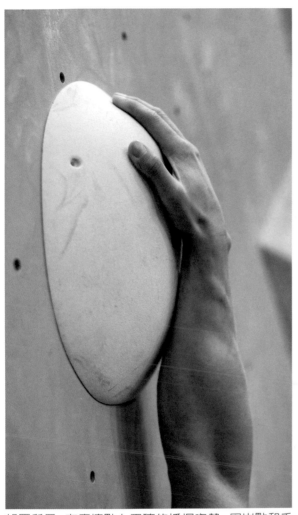

如圖所示，在摩擦點上正確的抓握姿勢，因岩點和手掌間大面積接觸能產生更多摩擦力。

如圖所示，在摩擦點上半封閉式抓法，由於接觸面積減少，摩擦力也隨之減少。

開放式抓法特別適用於大型岩點和口袋點，也可以使用於小型岩角邊緣，只要不過於窄淺的話。在先鋒攀登時，開放式抓法是經常優先選用的抓法，不但比起其他抓法所消耗的體能較少，而且一般認為用開放式抓法來取代更具攻擊性抓法，手指比較不容易受傷。

攀爬光滑斜坡面的摩擦點常會使用不同技巧的開放式抓法，目的是增加岩點與手掌及手指間接觸面積。如上圖所示，增加接觸面積也就意味著增加摩擦力。

PINCH(捏點式抓法)

捏點式抓法,顧名思義是捏住岩點兩邊,大拇指固定在一邊,而其他四指在另一邊,像上圖這樣捏著岩點,可以在岩壁上維持其他抓法無法提供的身體張力,但是捏點式抓法需要依靠許多的肌肉力量,許多攀岩者很難做到這種抓握姿勢。

室內人工攀岩牆壁設置了各種凸出的岩點,能讓攀岩者用捏去抓握大部分室內岩點。有些岩壁類型,如含石灰華(tufa)成分的石灰岩,就能用此法捏住岩點外緣。

HALF CRIMP(半封閉式抓法)

半封閉式抓法是指手指中間關節彎曲而前段關節伸直的抓法,適用於小型的岩點和岩角邊緣。

半封閉式抓法比開放式抓法更具攻擊性,適用於長距離移動或陡峭岩壁,以及對身體姿勢有高度要求的情況;也常用於抱石問題和先鋒攀登路線中最困難的關鍵區域。相較於開放式抓法,半封閉式抓法會使用到更多肌肉群,雖然對體能負擔較大,但可以發揮出更大力量。

CRIMP (封閉式抓法)

封閉式抓法適用於非常小的岩角邊緣及小型岩點間的快速移動。抓握姿勢類似半封閉式抓法,但是可以用大拇指鎖住手指彎曲處。封閉式抓法是最具攻擊性的抓握姿勢,應該只在必要的時候才使用。

似乎在任何情況下,封閉式抓法應該是最受青睞的抓握姿勢,很多攀岩者也都這樣認為。只是最具攻擊性的抓法非常容易造成關節、軟骨、骨頭和肌腱損傷,關鍵在於謹慎使用封閉式抓法,並學習如何、以及何時使用能降低受傷機會的其他類型抓握方法。由於封閉式抓法有一些明顯的表現優勢,我們將繼續說明。

兒童和青少年的手指關節還在發育,應避免使用封閉式抓法。

為什麼要做封閉式抓法？

你是否曾想過蝙蝠睡覺時為什麼是倒掛著？這與封閉式抓法有什麼關係呢？

如同大家都曾經有過的經驗：如果將大拇指扣住食指前端的關節處，會比用開放式或半封閉式抓法更容易抓握住小岩點。因此很多攀岩者在攀爬時如果感到肌肉僵硬（Pumped）時會採取封閉式抓法，所以顯而易見的是這種抓法提供了一些優勢，但這是為什麼呢？

有很多理由可以解釋為什麼可能會選擇封閉式抓法抓握小岩點。首先，可以藉由額外的手指，即大拇指，在封閉式抓法中產生力量：透過封閉式抓法而不是開放式抓法，也能增加岩點和指尖的接觸面積，提供更好的摩擦力抓握和伸進很小的岩洞，這兩個理由可以說明為什麼選擇封閉式抓法。

但是還有其他理由。當使用封閉式抓法時，手指關節的角度是比開放式抓法更容易發揮力量的位置，再加上肌腱和腱鞘間的摩擦力增加，此摩擦力估計會占手指中間關節發揮力量的9%，這意味著我們可以在封閉式抓法中減輕9%肌肉組織，或是在發揮肌肉最大限度力量的情況下增加9%力量，這種機制稱為肌腱鎖定機制（Tendon Locking Mechanism），也是蝙蝠能以最少的肌肉力量用腳趾懸掛和睡覺的原因。

變化抓法

有些攀岩者偏好使用某種特定抓法，這往往與遺傳因素有關。手小的攀岩者有利於抓握岩角邊緣和封閉式抓法，卻不利於對手大的攀岩者具優勢的寬廣捏法。然而重要的是攀岩者必須訓練和練習各種抓法，才能應付攀岩時面臨的各項挑戰。

儘管如此，許多攀岩者對大多數類型岩點也能使用他們擅長的抓法。花大量時間在戶外攀岩的人，即使是在室內人工岩壁攀登，經常會採取封閉式抓法，這並沒有錯，但重要的是若想要成為一位真正的攀岩者，必須確實訓練和練習所有不同抓法技巧。不過，兒童及初學者因為會有受傷風險，應避免封閉式抓法。

踩法

　　腳是我們攀爬在岩壁上時可以且應該發揮最大支撐的部分，因此雙腳正確放置的方法與位置很重要。放腳的位置在摩擦點上摩和腳尖在岩點邊緣側角踩法時會有很大的差異，而且不同岩壁的角度也增加了複雜性，此外針對各種攀爬應用而設計的各式鞋款也會影響。

　　首先，最重要的是腳要精準立足於踩點上。每位攀岩者在踩之前要看清楚踩點位置，我們經常看到攀岩者墜落的原因，是看都沒看就隨意放腳而滑落，特別是初學者，經常會重複發生驚險意外。由於專注向上攀升，注意力集中在下一個手點，所以很容易忘記腳。當精神或耐力開始出現狀況時，就會產生不精確的踩法。請牢記，一個小踩點能提供難得的片刻休息，甚至是可以決定腳是踩穩還是滑落的重要關鍵。換句話說，踩法要精確和專注。仔細觀察經驗豐富的攀岩者，幾乎聽不到腳立足於踩點的聲音，他們的踩法非常精確，所以能充分利用腳來攀爬。

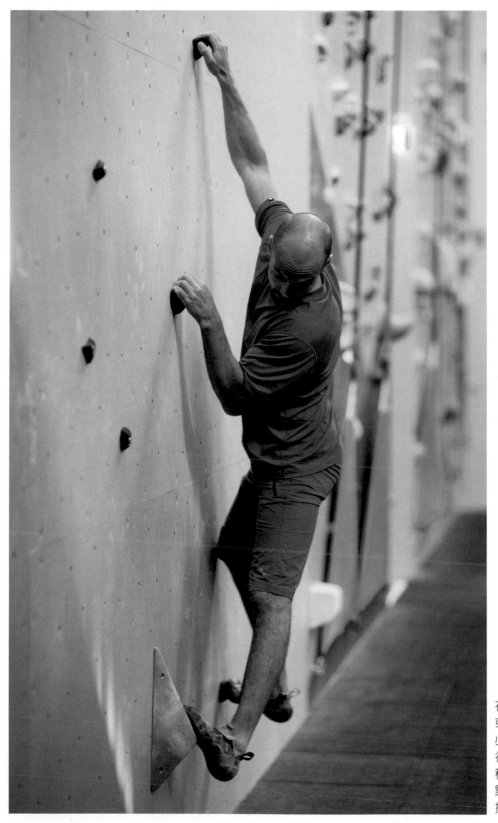

- 看著踩點，輕巧又精準的放腳。

- 在大型岩點上時，必須放低身體和腳後跟。

在地形點(Volumes)或大型岩點上時，必須降低身體和腳後跟以增加接觸面積，同時可增加岩點和鞋子間的摩擦力。

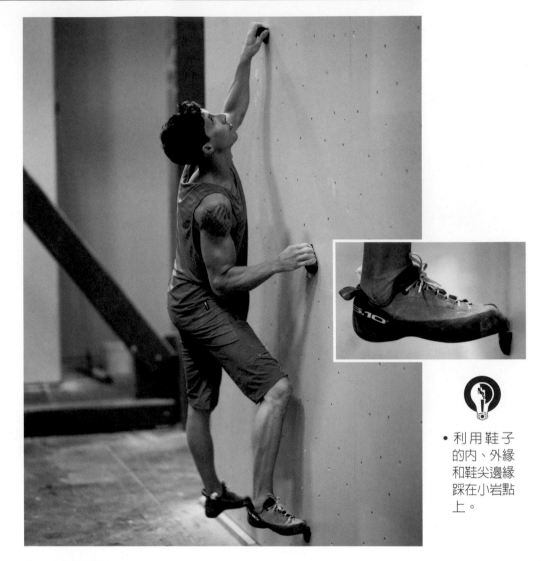

• 利用鞋子
的內、外緣
和鞋尖邊緣
踩在小岩點
上。

1. EDGING (側角踩法)

　　想要精準地立足於小型岩點，如何利用攀岩鞋邊緣的特性就很重要。攀岩鞋相當堅硬，透過精確放置鞋子邊緣能非常安全地站在只有幾公釐深的岩點上。可以使用鞋子外緣、內緣及鞋尖的側角踩法，至於哪一個位置比較適當，則取決於身體位置和踩點。若側身靠牆可以用鞋子外緣或鞋尖；若面對牆用鞋子內緣或鞋尖；若在非常小的踩點上最好用鞋尖，因為這是多數鞋子設計所具備的功能。

　　然而並非所有鞋子都有相同設計，不同款式和品牌適合不同用途，只要鞋子不會太軟，多數鞋子都能在小型踩點上提供支撐力。但必須注意舊鞋和破損會失去大部分側角踩法所需的功能，所以如果知道會在岩角邊緣攀爬的話，必須穿著適當的鞋子。

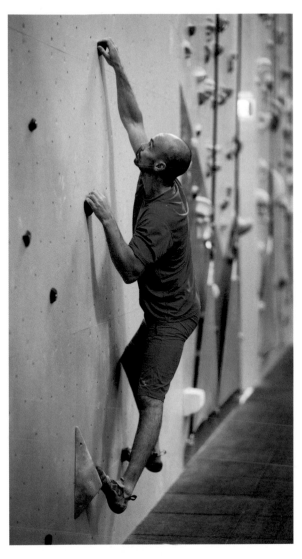

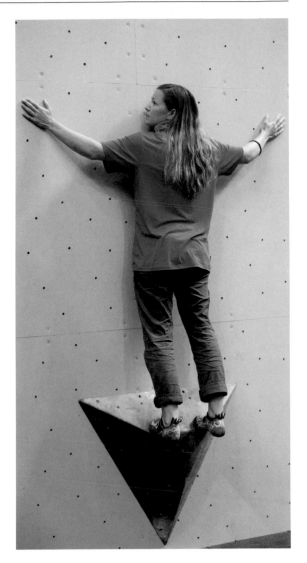

2. SMEARING (摩擦踩法)

當站在摩擦點、地形點或直接站在岩壁上時，鞋子和踩點間摩擦力讓我們能夠站立，這就是所謂的摩擦踩法。想像一下用鞋子的橡膠在踩點上搓或摩的當下，鞋子與踩點的接觸面積就是決定腳能否踩穩的關鍵。降低後腳跟會增加鞋子與踩點的接觸面積，如果用攀岩鞋邊緣去摩擦，因為接觸面積越小越會增加鞋子失去抓地力和滑落的風險。

原則上鞋子可以在任何表面上使用摩擦踩法，由於這個技巧常用於維持平衡並作為過渡踩法，以便將腳移到更好踩點。

3. VOLUMES AND LARGE FOOTHOLDS (地形點和大型踩點)

當站在一個凸出岩壁的大型踩點時，盡可能站在外緣會比較有利執行動作，理由是身體能更貼近岩壁而減輕手點的負荷。

我們常看到經驗不足的攀岩者站在地形點上時，為了有安全感而讓腳靠近岩壁，這樣反而會大幅增加手指和手臂負荷，在執行動作時會讓你感覺岩壁更顯陡峭。

攀岩鞋

岩壁陡峭程度通常會影響如何使用腳。若岩壁角度小於90度（斜板）時，一般穿軟鞋較佳，可以利用鞋底特殊橡膠設計充分發揮與岩壁間的摩擦效果；在垂直岩壁上，穿著硬鞋比較會具有強力支撐效果；攀爬陡峭懸岩，穿著彎曲造型鞋則方便用腳尖頂住岩點施力上拉身體，因鞋尖部往內側彎曲的形狀似香蕉，有助於力量從腳移轉至踩點。

不論是在室內人工攀岩場，或是大部分選擇在戶外攀爬時，都需要具備方便側角和摩擦踩法的攀岩鞋，許多鞋子結合了這些性能，非常適合初學者和室內人工岩壁攀爬。

當累積更多攀岩經驗時，在背包裡最好能針對不同攀岩需求多攜帶幾種不同款式鞋子，如一款適合攀爬峭壁時穿著的彎曲造型鞋，一款適合室內攀岩摩擦踩法的鞋子及一款適合戶外攀岩的硬鞋。

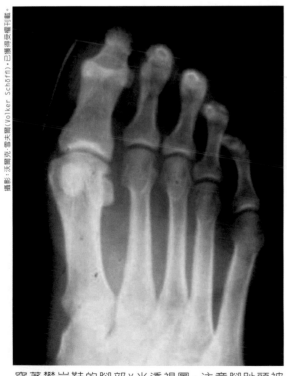

攝影：沃爾克·尊夫爾 (Volker Schöffl)，已獲得受權刊載。

穿著攀岩鞋的腳部X光透視圖。注意腳趾頭被緊貼包覆的鞋子擠壓在一起的狀態。找一雙合腳的攀岩鞋，並在訓練或攀岩空檔適時脫鞋，讓腳能得到休息。

如何選擇鞋子

選擇攀岩鞋最重要的是要合腳！不同品牌和款式的攀岩鞋，適不適合你攀岩有很大差別。挑選鞋子時，做一個挑剔的消費者，盡量去試穿各種不同款型，找出最適合自己的鞋子。

隨著穿著使用後，攀岩鞋會適應腳型而變得寬鬆，重要的是不但腳要能填滿鞋子整體，包括腳趾及腳踝，而且鞋子不能太小——通常攀岩初學者被建議選擇穿著較小一點的鞋子，可以想見疼痛是必然的。

緊貼合腳的鞋子能保持腳尖穩固，只有在戶外攀岩使用非常小的踩點攀爬時，才有必要選擇這種鞋款。如果鞋子太小，摩擦岩面的性能也會降低。

基礎原則

　　基礎原則是指不論在執行任何類型的動作時都必須堅守的原則。其定義如下：

- 平衡和重量移轉
- 力向量[1](Force Vector)和張力
- 靜態和動態的攀岩風格

　　以上三個重點是在岩壁上執行任何攀岩動作時不可缺少的基本原則。

　　無論我們如何移動，重量都會重新分配，影響我們選擇要用快速（動態）或鎖定（靜態）執行動作。為了能以最佳方法使用岩點，必須依賴力量作用於正確方向，也經常會利用岩壁上兩個接觸點，例如兩個手點、或是一個手點和一個踩點間的作用力，一般稱為張力。

註1 向量：施加於同一位置的兩個不同方向和大小的力量，而力的向量即為力向量。

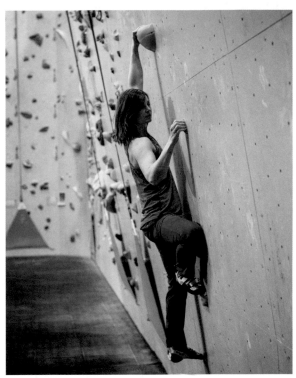
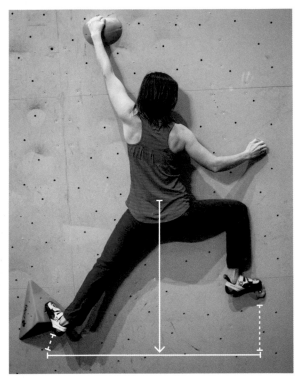

攀岩者將身體下沉低於手點,可以放鬆手臂並取得　　　重心放在面積寬廣的支撐範圍間。
相對應手點更好的角度。

1. 平衡和重量移轉

　　為了能盡量節省能量的消耗,保持平衡很重要。在運動科學界將平衡定義為:「當運動員的重心是集中在支撐範圍正中間時,即處於平衡狀態。」

　　重心是身體重量的中心點,通常在肚臍下方;支撐範圍是身體與地面接觸點之間圍成的區域,如站立時,雙腳張開與肩同寬是最安全及穩定的姿勢,因為重心置於支撐範圍中央;相反地,如果重心不在支撐範圍中央就會失去平衡。面積寬廣的支撐範圍會有更多空間可以保持平衡移動;接觸點的牽引力[2](Traction)能增加活動量,保持穩定移動而不會失去平衡,例如進行具有挑戰性動作時,站在水泥地會比站在冰上更容易保持平衡。

　　和其他運動一樣,當攀岩者的重心在支撐範圍中央時,處於平衡狀態。

　　攀岩者的支撐範圍是由與岩壁的接觸點來決定,不只雙腳還包括雙手,透過把重心放在支撐範圍中央達到穩定的平衡。而為了要維持平衡,在移動前盡量有四個接觸點(雙手和雙腳)、移動時要有三個接觸點。實際上,如果要移動一隻手,必須用另外一隻手和雙腳找一個穩固的抓握姿勢及位置。好的手點還能增加岩壁上自由移動的能力,在大而正角度的岩點上攀爬時,身體可以偏離岩壁左右移動,意思是透過使用更佳岩點來代償失去的平衡,但是當使用小岩點和不好抓握的岩點時就不可能了。

註2 牽引力:指物體和表面之間產生運動的力,受摩擦力的限制。

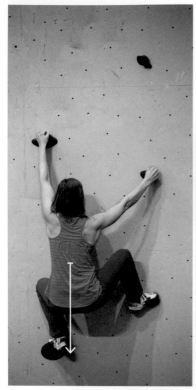 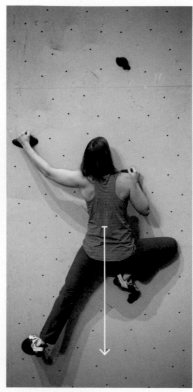 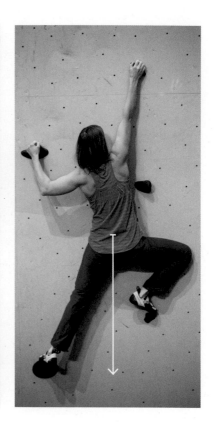

為維持良好的平衡,先將身體往右移動然後伸出右臂。

　　一般原則上來說,只要踩點位置許可,身體盡量靠近岩壁並低於手點,透過把身體下沉在手點下方能減輕手臂負荷,讓身體相對應手點會有一個比較好的角度,避免浪費非必要(額外)的體力,不論如何最好要盡量保持手臂伸直。

　　重心移轉是身體定位的原則,尤其是臀部,所以移動時重心依然要保持在支撐範圍中心。最常見的重量移轉方式是移動右手時重心向右移動,反之亦然。

　　通常維持平衡不需要做很大的動作,往往只要臀部朝側邊挪幾公分就可以保持平衡。熟練重心移轉的使用,在移動時能達到更好的平衡狀態,也能夠增加攀爬時的伸展距離和節省力氣。重心移轉是大部分攀岩技巧的幕後原理,也是基礎,必須多加練習。

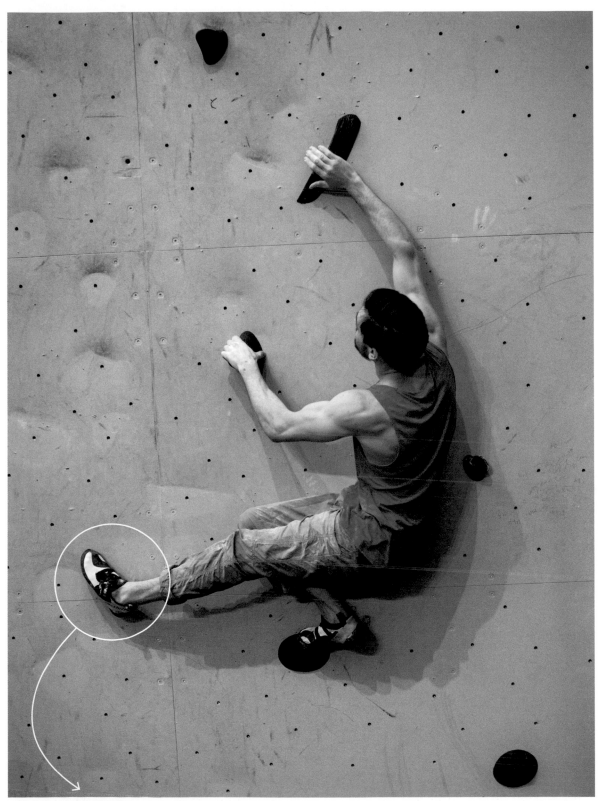

記住，可以把腳放在岩壁上任何位置，增加支撐範圍面積以達到更好的平衡。

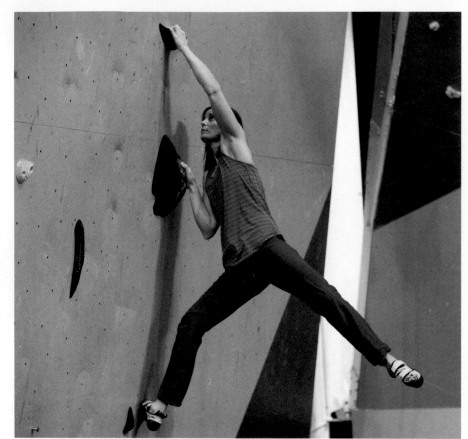

然而與此同時，很重要的是牢記在移動後必須調整好身體保持平衡。當開始移動時身體是處於平衡狀態，但如果在移動完成後身體不平衡，這對攀爬一點幫助也沒有。最明顯易懂的例子是穀倉門（Barn Door）效應——當攀岩者失去平衡就會被甩出岩壁。

側拉練習

這個練習包括一個右側拉點和三個踩點。三個踩點必須是水平等距離：一個踩點位於側拉點正下方，左右各有一個水平等距踩點。用右手抓住側拉點，只用右腳站立於岩壁踩點上，不要用左腿做旗式動作或使用其他技巧。

如果站在右邊踩點很容易保持平衡；踩在中間踩點也能夠保持平衡，但是如果站在左邊踩點就會失去平衡。

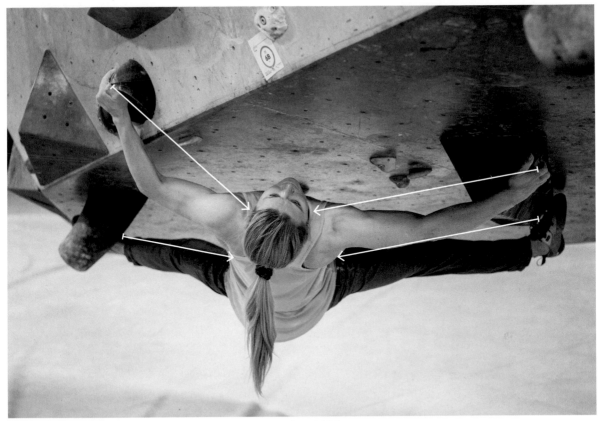

漢娜·米德貝(Hannah Midtbø)利用岩點間反作用力攀爬陡峭抱石。

2. 力向量和張力

　　透過在正確方向施力，才有可能利用各種岩點攀爬。試想如果將一個側拉點當成一般岩點直接下拉，就會無法懸掛在岩壁上，反而應該調整適當位置讓作用力垂直抓握面；同樣的方法，為了使用倒拉點(Undercling)必須把腳抬高，在岩點上施以足夠力量才能有效利用倒拉點。

　　有時能利用施力在岩點間的作用力，通常被稱為張力。張力是一個專業術語，意指身體在不同接觸點，無論是兩個手點、或是一個手點和一個腳點之間，維持張力或力道的所有情況。

　　試想一下，為了做出張力緊抱在方向相反的兩個側拉點間，稱為岩點間擠壓或壓縮攀岩(Compression Climbing)，此法在攀爬摩擦點時特別重要。

　　張力能提供更多攀爬時的選擇，尤其是對於不容易抓握的岩點。

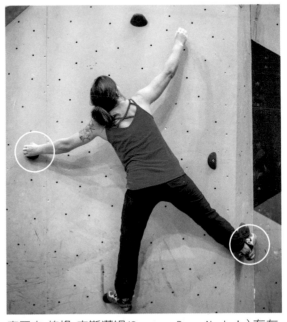

辛尼夫·伯格·內斯漢姆(Synnøve Berg Nesheim)在左手側拉點對角使用勾腳創造足夠的張力。

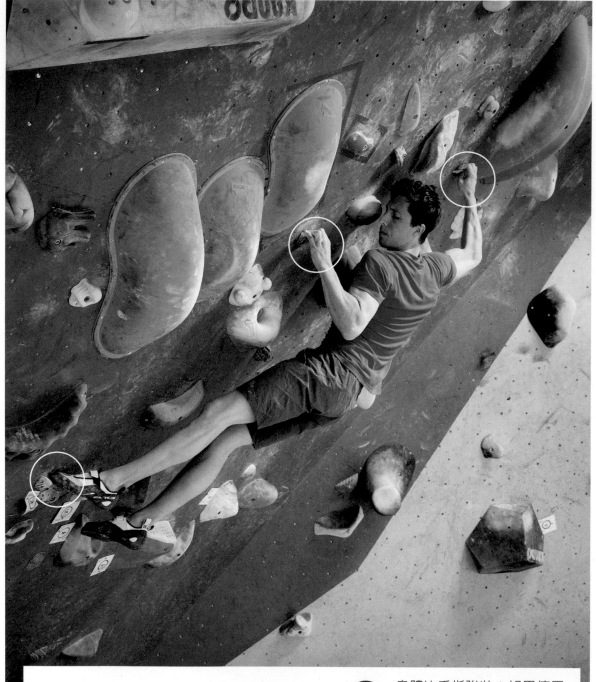

攀爬懸壁時，必須從手到腳保持身體張力，如何將張力最大化並不容易，要利用手臂拉升，但又不能拉得太多，不然會偏離踩點！為了理解這種平衡，可以把腳想像成爪子往下壓同時手臂向上攀升。

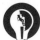 身體比手指強壯！如果使用超出身體維持姿勢所需更多的力，可能反而增加手指不必要的負荷。最佳的負荷平衡需要更多攀爬經驗，盡量在各種類型和角度的岩點勤加練習。

當精確移動或岩點很難抓到時,靜態移動是一種選擇。

3. 靜態和動態的攀岩風格

我們熟識的一位教練,也是挪威攀岩競賽的傳奇人物——克里斯·弗斯(Chris Fossli)曾說過:「所有動作應該都是最優化的動態,但我們『笨拙的』動態能力抑制了它們」。這或許有部分正確,無論如何我們必須努力至少使用一些動態要素來完成大部分移動,以減少能量消耗。儘管如此,靜態動作需要一定程度的力量才能使動作緩慢;快速、更有活力的動態動作需要用最快速度形成力量,以及手、腳、身體的協調、空間感和接觸力道。

靜態動作是一隻手臂靜止、留在原地沒有變化角度,另一隻手臂往下一個岩點方向移動。從定義上來說,所有動作都是動態的,但在攀岩用動態這個專業術語來表示快速動作且雙臂都在移動的狀態;同樣地,可以用靜態和動態的攀岩風格來描述不同攀岩者在岩壁上傾向移動的方式。靜態風格的攀岩者喜歡緩慢和能掌控的移動,而動態風格的攀岩者則喜歡快速和在岩點間「彈跳」的移動。靜態動作有利於當岩點很小或很難抓到,或者是在即視攀登(On-sight)過程中,不知道下一個岩點在什麼地方及其形狀的時候,雖然能降低錯過岩點的機會,但通常結果是使用更多力量鎖定(Lock Off)在岩壁。靜態的攀岩風格一般適合攀爬垂直和比較平緩的岩壁,對岩點大小和平衡的要求讓攀岩具挑戰性,而在這種情況下易於利用靜態和能掌控的移動方式來克服。由於靜態動作需要在不同位置上鎖定身體,所以需要更多身體力量,而擁有強健核心肌群及肩膀的攀岩者會更適合這種攀岩風格。

通常大動作是用動態來執行。

　　動態移動可以利用動作開始時產生的速度，不需停下來也不需使用非必要力量，這尤其常使用在攀登峭壁。在峭壁進行長距離的移動往往是最具挑戰性的，不但維持難以掌控的平衡或許已不重要，而且更何況在陡峭地形上進行靜態移動對體能是一項挑戰，必須使用更多能量維持身體移動的穩定性。

　　動態動作對攀爬摩擦點也非常有幫助，如果在摩擦點上緩慢拉升，身體重心將逐漸偏離岩壁會大幅減少摩擦力。在摩擦點間執行動態移動時，從低處出發開始移動，該位置的角度相對應手點是正角度且摩擦力佳，這個原則也適用在像坡面般傾斜光滑的踩點。如果上拉攀升，腳後跟會隨之提高而減少接觸面積，導致有踩滑的風險。所以當從沒有凹槽的光滑傾斜踩點開始移動時，應該採取動態移動和從低處出發的起攀姿勢。

　　快速又動態的移動可以分為開始、浮動、停止三個階段，類似於高空彈跳或朝天空發射子彈。在開始階段，除了利用腿和身體核心肌群產生力量外，手臂也能幫助動作朝正確方向移動前進，重要的是手臂要牽引身體貼近岩壁，在抓握下一個岩點時身體才不會偏離岩壁；在浮動階段，為了精準抓握下一個岩點，需要手臂和手的協調性。

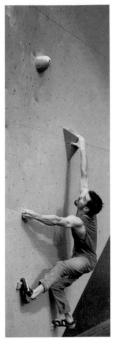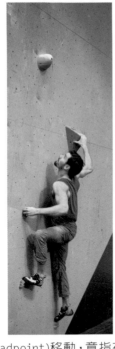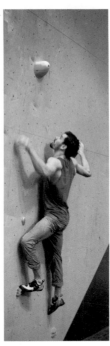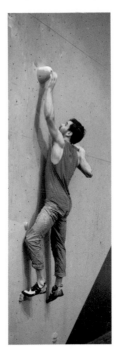

摩擦點上靜止點(Deadpoint)移動，意指在摩擦點上做靜止點的攀岩移動方法：動作是從低處出發，然後重心移到左腿並盡量貼近岩壁，這樣可以使左腿能夠在伸直時創造向上發力的姿勢，同時右手維持抓握並保持重心接近岩壁。利用動作在開始階段產生的能量，略過耗費體力的身體位置，並在移動到頂點的剎那抓住下一個岩點。

　　當抓到下一個岩點時，動態動作顯然必須停止，在開始階段調整力量及方向就能使用比較少的力量來停止移動。從理論上而言，子彈直射入雲霄會在彈道最高點的剎那失去重力然後開始墜落，稱為軌跡的靜止點(Deadpoint of the Trajectory)，是停止移動的最佳時間。

　　無論在任何情況下，動作都有必須停止的時候，這時就會需要接觸力道(Contact Strength)。接觸力道是能快速產生足夠力量，以便在下一個岩點維持抓握和停止移動。為了鎖定身體位置，穩固堅持住一個動態移動可能還需要的張力，尤其是當手點不佳時。

　　許多攀岩者發覺動態的攀岩風格在心智上是一大挑戰，因為害怕墜落，很難真正放手孤注一擲抓住下一個岩點，所以靜態能掌控的移動相對令人感到安全，這在攀岩界是普遍現象。動態動作可以而且是應該要經常練習，特別是對體型纖細的攀岩者，動態的攀岩風格不可或缺，因為有些動作可以容易達成。請注意，適應更具動態的攀岩風格需要時間。我們曾經與許多攀岩者合作過，他們對動態動作所涵蓋的風險感到不自在，因此更喜歡靜態而且能掌控的攀岩風格。然而，我們發現這些運動員在適應動態的攀岩風格時，他們的攀岩程度有顯著提升。

攝影：蓋帝圖像(Getty Images)

德式動態

　　當進行動態的攀爬時，動作往往是傾向於從一個岩點流動到另一個岩點。前德國國家隊教練烏多·諾伊曼(Udo Neumann)將動態動作比喻是猴子在樹枝間盪鞦韆，它們用一種如同鐘擺運動連續來回移動的完美方式。同樣地，攀岩者可以利用動作中產生的力量，保持動能來回移動於岩點間。大多數攀岩者可能都曾經歷過在動態移動後停止和失去動能，然後再重新開始為下一個大動作產生速度。

　　然而，我們常看到專業攀岩者能快速流暢地從一個岩點移動到下一個岩點，這當然存在許多複雜因素，其中之一是像藤蔓攀附般的攀爬，說法也許並不適合，但原理是相同的——用最省力的方式攀爬！這意味著在每個動作間動態與流暢的移轉。「快與慢的完美結合，這就是流暢」——蘭德曼(T. Landman)。

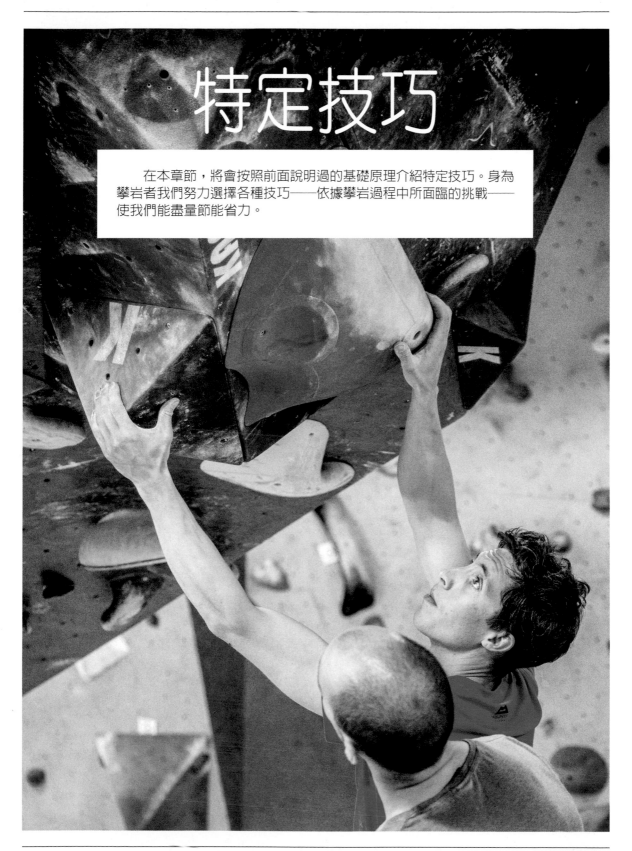

特定技巧

在本章節，將會按照前面說明過的基礎原理介紹特定技巧。身為攀岩者我們努力選擇各種技巧——依據攀岩過程中所面臨的挑戰——使我們能盡量節能省力。

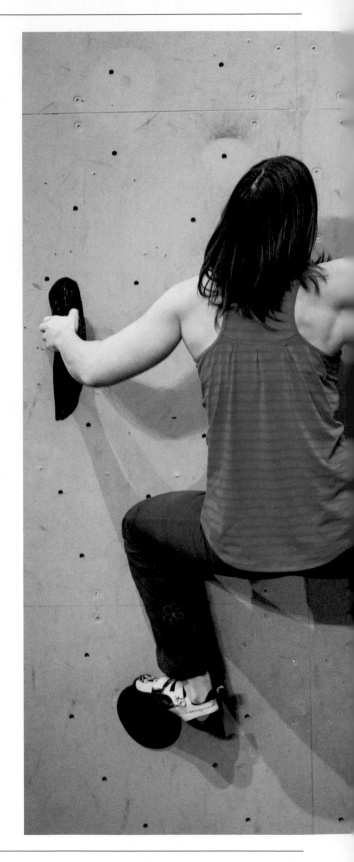

FRONTING（正踩）

正踩是一般最常見的攀岩技巧。

攀岩者胸部面向岩壁、膝蓋分別朝向左右兩側、臀部貼近岩壁。當移動右手時，應先向右側移動臀部以維持身體平衡，反之亦然。

正踩時，放低身體並盡量將重量移到腳，取得和手點相對更好角度常會有利於移動，但這需要臀部的活動度。如果試著放低身體卻沒有靈活移動臀部，身體重心會被迫遠離岩壁，反而會增加手指負擔；如果遇到不好抓握的手點，多數情況會抓不住手點而滑落；如果是正角度的手點，會有較多移動空間，但因缺乏臀部的活動度而身體重心遠離岩壁，會被迫使用更多不需要浪費的力量。正踩是瞭解重心移轉和平衡的重要性最好方法，稍微移動身體位置就能大幅影響平衡。

在垂直岩壁上訓練正踩是很好的方法。用難抓握的手點搭配好的踩點，左右移動感覺身體何時能保持或失去平衡，試著找出在岩壁上最省力的身體停留位置。

不論是動態或靜態的移動都可以使用正踩技巧。特別是當執行困難或長距離移動時，為了節省能量要靈活運用動態移動，試著利用速度將重心移轉到高於臀部位置，手臂不需過度出力，就能輕鬆移動到下一個岩點。當垂直岩壁上岩點不好抓握時，正踩是經常選擇使用的技巧，而且比較適合靜態的攀岩風格。

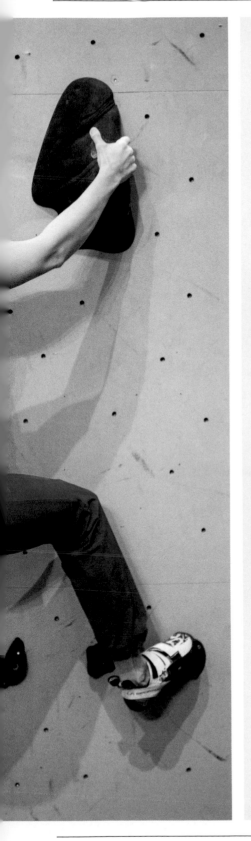

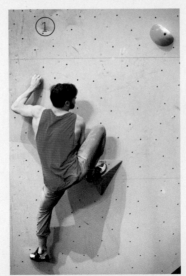

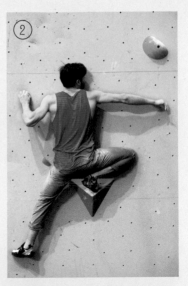

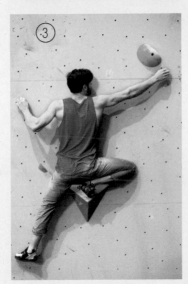

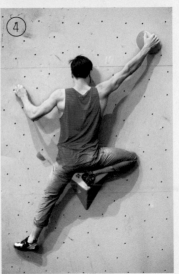

ROCKOVER（搖晃）

搖晃是一種特殊形式的正踩，想要移動到比較高的踩點時，此技巧非常好用。動作是將側邊臀部傾靠在完全彎曲膝蓋的腳上，同時把重心移到腳，減輕手臂負擔和保持身體貼近岩壁，這樣能在小型及不佳的岩點上維持抓地力。

如果無法靈活讓身體靠牆，將後腳跟放在踩點上，而不是腳尖，就能不依賴臀部活動度移動，但需要一個大型踩點。搖晃通常是出發岩點或下一個岩點很難抓握時，在靜態和掌控中完成動作。

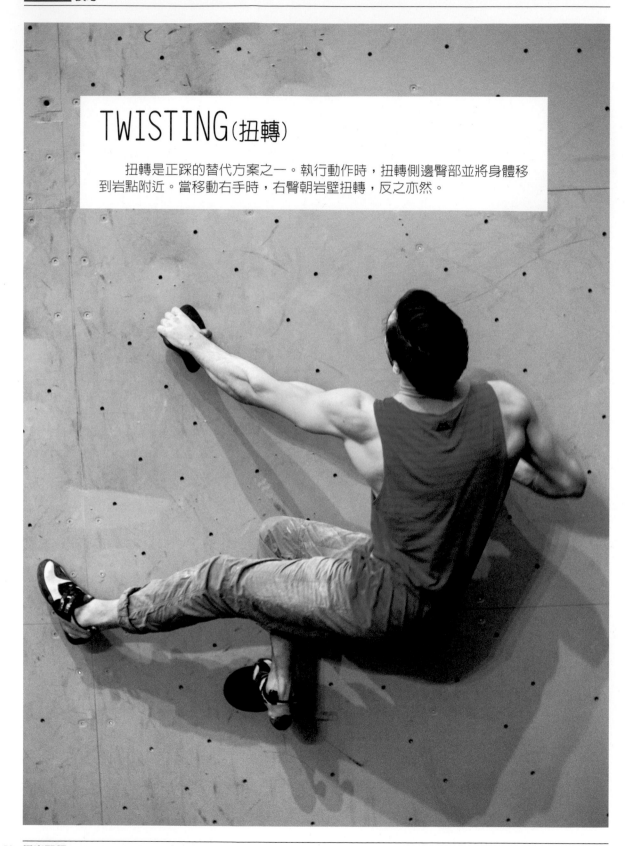

TWISTING（扭轉）

　　扭轉是正踩的替代方案之一。執行動作時，扭轉側邊臀部並將身體移到岩點附近。當移動右手時，右臀朝岩壁扭轉，反之亦然。

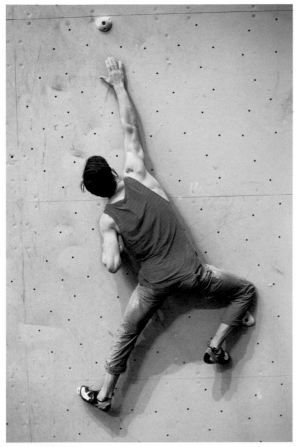
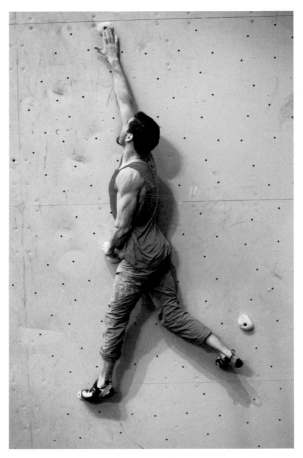

通常扭轉（右圖）比正踩更容易伸展到更遠的地方。

扭轉有三個優點：

- 在陡峭的地形上有效率的重量移轉
- 可以「節能」攀岩
- 增加伸展距離

　　扭轉技巧常用於比垂直更陡峭的岩壁。如果觀察經驗豐富的攀岩者，會發現他們常在陡峭地形上的每個移動都在扭轉身體。藉由朝岩壁扭轉臀部，不必用手臂力量向上拉升就能增加伸展距離，這點對攀爬峭壁非常有幫助。扭轉也適用於垂直岩壁，尤其是那些無法透過正踩讓身體靈活靠近岩壁的攀岩者。

　　一個極端的扭轉例子是折膝（Drop Knee）。當越扭轉身體，有時甚至會讓膝蓋低於踩點位置，使用位置較高的踩點執行折膝動作會非常有效；另一種選擇方式是正踩，但在折膝時必須減少力量，以保持身體靠近岩壁和重心在支撐範圍中央。

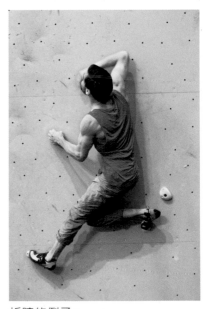

折膝的例子。

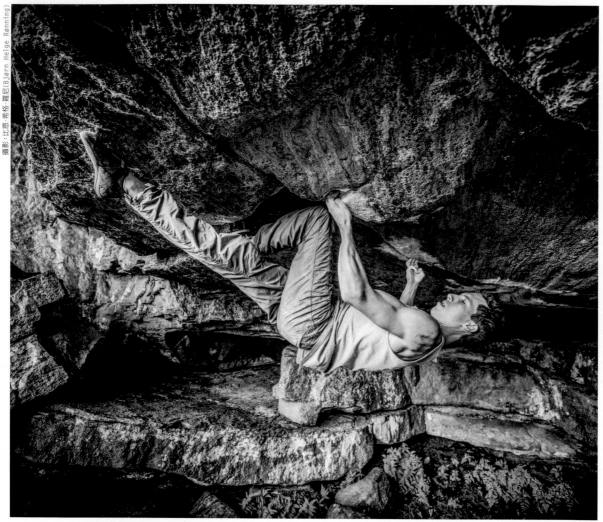

攝影：比恩·希格·羅尼(Bjørn Helge Rønning)

斯蒂安·克里斯托弗森(Stian Christophersen)在挪威哈巴克(Harbak)的Trøbbel路線
〔Font 8a+〕使用旗式動作。

FLAGGING（旗式）

「像民族主義者般揮舞著旗幟」是馬茨·佩德·莫斯塔(Mats Peder Mosti)
描述他在挪威特隆赫姆(Trondheim)郊外的哈巴克(Harbak)的Trøbbel抱石
路線訊息的經典名言。

旗式是可替代扭轉尋找平衡的方法，動作是一隻腿交叉橫過站立腿的後面或
前方，要朝前或朝後揮動取決於踩點的高度。旗式可用於垂直壁和懸岩，能創造
更大支撐範圍與調整平衡身體重心。

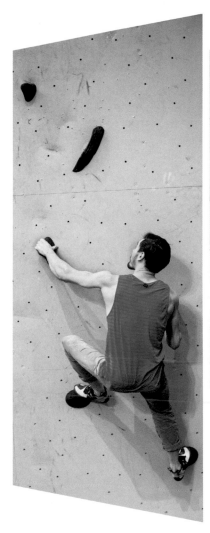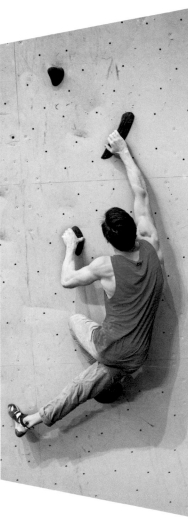

　　旗式在大多數情況下是一個選擇方案，可以搭配腳和扭轉臀部來執行動作，但是若踩點很小，執行動作可能比較困難，通常更有效的方式是只要交叉和搖擺腿。

　　旗式是非常有用的技巧，適用於攀爬各種角度岩壁並能更省力移動。

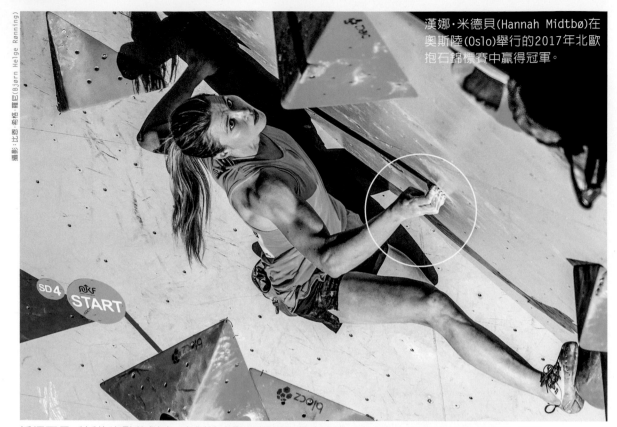

攝影：比恩‧希格‧羅尼(Bjørn Helge Rønning)

漢娜‧米德貝(Hannah Midtbø)在奧斯陸(Oslo)舉行的2017年北歐抱石錦標賽中贏得冠軍。

抓握面是手抓住岩點的側邊，右側拉岩點的抓握面是在右邊。很重要的是朝抓握側面施力，在此情況下是朝左邊施力。

側拉、反撐和倒拉點

側拉(Sidepull)時，為了對手點施加力量，很重要的是要找一個可以把身體重心拉近或推往與抓握面另一側的踩點，這樣可確保力的作用是直接施加在抓握面上，才能利用該手點做側拉。嘗試各種高度踩點位置，有助於感受其影響身體平衡程度；通常可以利用重心移轉來找到身體平衡，使用側拉時，隨時可以切換成扭轉或正踩技巧。

反撐(Gaston)或肩推(Shoulder Press)，與一般做側拉動作的手方向相反。若牽涉到身體位置和平衡時，情況與側拉動作的手完全不同，此時身體重心應該與抓握面位於相同方向，能使你能產生力量「推」離岩點。當執行動作時，重心也會隨之離開手點。做反撐時，一般是正踩但有時也可以採用扭轉；使用反撐對體力的要求很高，需要肩膀及手臂的力量。

喬金·路易斯·薩瑟(Joakim Louis Sæther)已經擺放好身體
位置,利用左手肩推把身體推往右邊的下一個手點。

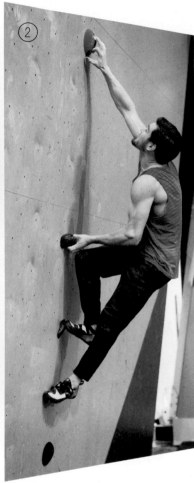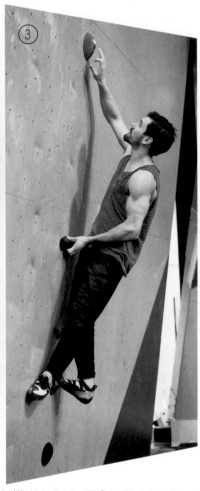

這三個例子都是從倒拉點出發的相同動作，但踩點各在三個不同高度。對攀岩者來說，圖①踩點太低，無法輕鬆抓到下一個手點；圖②踩點太高，導致攀岩者的重心遠離岩壁；圖③是理想的踩點位置。

倒拉點（Undercling）的抓握面是在岩點下方，在有低踩點的情況下，可以朝手點往上施力。

一般而言，如果踩點位置較高但低於手點，會更容易使用倒拉點技巧，這是因為可以利用倒拉點產生更多向上提升重心的力量。如果重心高過倒拉點，身體重量會迫使遠離岩壁，要執行動作情況會變得比較困難。將重心移動高於倒拉點做長距離移動時，用動態移動做這些動作可以減少身體處於這種非常消耗體力的位置上所需時間。

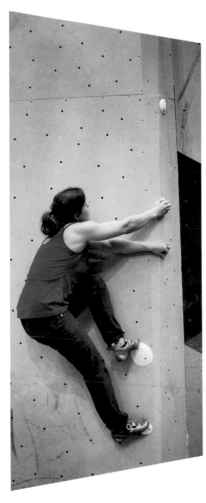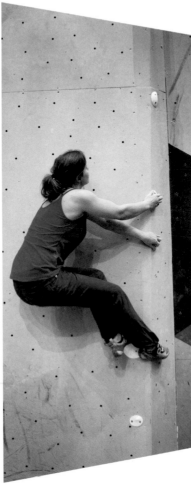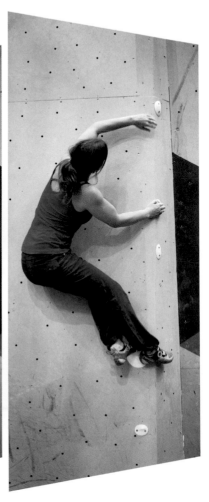

LAYBACK（側身）

當順著岩壁邊緣或裂縫攀爬，或連續多次側拉時，不可能忽略所謂的側身技巧。側身是指身體躺向側邊並遠離岩點，與一般側拉方法相同，身體重心必須是在抓握面的相反方向。最常見方法是扭轉臀部側邊貼近岩壁，側身也可以透過正踩來完成動作，踩點位置會決定最好的移動方法。

通常側身是用靜態移動來達成維持身體平衡狀態。執行側身動作時，由於身體重心經常是在支撐範圍邊緣，所以會不斷面臨保持平衡的挑戰，而為了避免身體如穀倉門效應似地來回搖擺，有時候必須透過動態移動來取代身體搖晃。

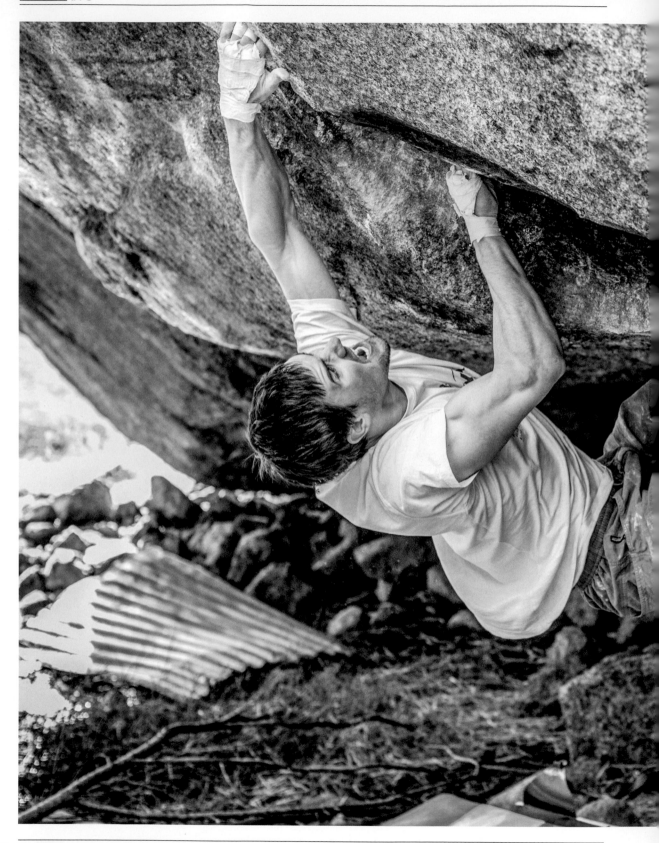

喬金·路易斯·薩瑟(Joakim Louis Sæther)
在挪威羅加蘭郡(Rogaland)的Cellar
Project〔Font 7c+〕擠塞進岩縫。

攝影：奧文德·薩爾維森(Øyvind Salvesen)

路易斯的裂縫攀岩教學

擠塞是指將手、手指或腳塞進岩縫。此技巧在戶外裂縫攀岩時最常使用，由於我們不是專業裂縫攀岩者，因此請喬金·路易斯·薩瑟(Joakim Louis Sæther)提供有關於裂縫攀岩的擠塞技巧：

擠塞會疼痛，但學會這個技巧對於能否成功攀爬特定路線和抱石問題是重要關鍵。正確擠塞能減少疼痛，攀岩前用膠帶保護好手指也是很好的方法。以下是幾種不同類型的擠塞法：

- 指塞(finger jam)
- 手塞(hand jam)
- 拳塞(fist jam)
- 堆疊塞(stacking)
- 腳塞(foot jam)

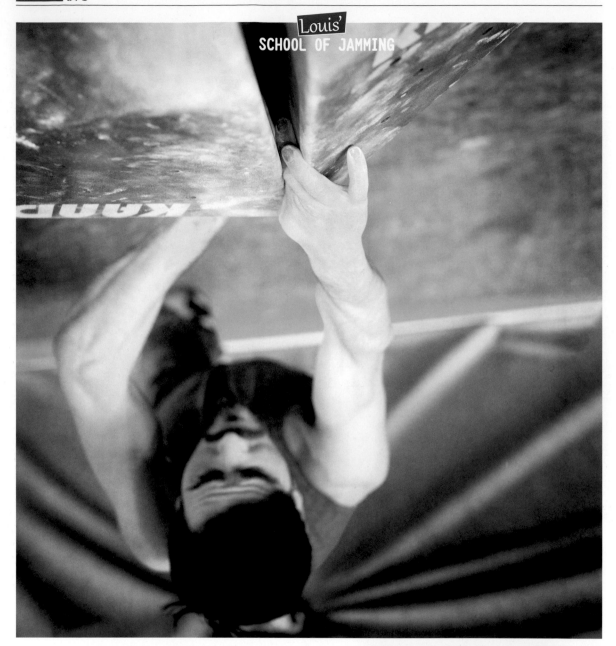

FINGER JAM（指塞）

最佳指塞法，也是最恐怖的：將手指關節壓擠成V形（一種壓迫）塞入裂縫。

指塞可以用各種不同形式擺放手指，大拇指可以朝上或朝下，在裂縫中用一隻或多隻手指。手肘朝外把手指放入裂縫中，然後沿著裂縫向下扭轉手肘，就可以固定手指平行裂縫而不會完全卡住。

HAND JAM(手塞)

假裝自己是星際大戰中的尤達大師(Master Yoda)，用空手道把岩石劈成兩半。

將手平放進裂縫中，大拇指朝掌心彎曲，指尖壓在裂縫內側岩壁，盡可能彎曲拇指。這種動作可能會有些疼痛，但是一個正確手塞技巧會令人感覺像是世界上最好的手點(Jug)！手肘沿著裂縫往下扭轉以確保手能塞入。

Louis'
SCHOOL OF JAMMING

FIST JAM(拳塞)

　　你是否曾經因憤怒握緊拳頭準備揮拳嗎？把手握拳放入一個近似拳頭大小的裂縫，緊握拳頭並擠壓，讓拳手兩側撐在裂縫內。拳塞通常比手塞更痛。同樣地，手肘沿著裂縫往下扭轉，以確保手能塞入。

STACKING OR COMBINATION JAMS
(堆疊塞或組合塞)

　　如果裂縫比拳頭寬——通常稱寬手裂縫（offwidth crack）——必須結合不同的技巧，例如可以雙手堆疊或者手加拳頭相互緊貼。選擇用什麼方法堆疊，需視裂縫大小而定。

KANP

想要瞭解更多關於裂縫攀岩，請參閱彼得‧惠特克 (Pete Whittaker)《裂縫攀岩》

FOOT JAM（腳塞）

簡單，但很痛苦！最常見的方法是把腳塞進裂縫側面，腳的小指朝下，然後沿著岩縫扭轉膝蓋。

PETE WHITTAKER
CRACK CLIMBING
PETE WHITTAKER
CRACK CLIMBING
MASTERING THE SKILLS · TECHNIQUES

攀岩者把身體低於摩擦點,可以改善角度
及提升摩擦力最大化。

為了產生速度抓取下一個岩點,攀岩者必須將重心
稍微遠離岩壁並快速離開這個位置。

摩擦點攀爬

　　許多攀岩者認為攀爬摩擦點(Slopers)是最具挑戰性的攀岩類型,因為它需要大量技巧來
保持平衡和重量移轉,並要經常結合動態的攀岩風格。攀爬摩擦點時,有兩項因素非常重要:

• 重心應保持在較低的位置並靠近岩壁。
• 動作要從低處出發,而且是動態的。

　　摩擦點有不好抓握的負角度,執行動作所需的力必須從摩擦點最好抓握的位置產生。
此位置是摩擦點下方接近岩壁的地方。如果我們試圖在摩擦點上靜態的上拉攀升,身體重
心會移出岩壁,導致手和摩擦點間的摩擦力減少,結果就是滑落。

 傑克‧哥多夫（Jacky Godoffe）在他關於路線設定的書中提到，他們從不敢在先鋒競賽中用靜止點（Deadpoint）方式移動，因為這不但需要高度精準地鎖定動作，而且很多攀岩者在相同動作跌落機率太高。他們只在抱石競賽中設定這種移動，攀岩者可以多次嘗試這些路線。

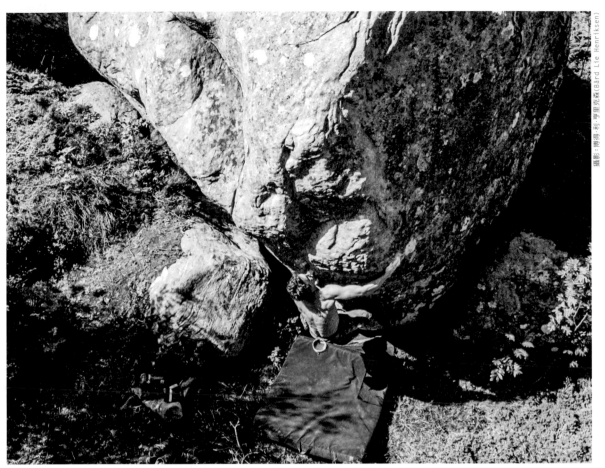

攝影：博得利‧李里克森(Bård Lie Henriksen)

由坐姿開始(Sit-start)攀爬挪威哈巴克(Harbak)的Oppvarmingseggen〔Font 6c+〕，
是一條在摩擦點上典型的壓縮路線。

　　在兩個摩擦點間移動的最佳方法是使用靜止點原則。如同我們在動態攀岩風格時所敘述的，靜止點是在移動的最高點剎那停住，身體是處於「失重」狀態，重心接近岩壁。正確執行動作的方式是從低處開始執行，這是最好的位置，並盡量用最小能量抓到下一個岩點。在靜止點停止動作，也會讓抓握下一個岩點所耗費力量最小化。

　　如前所述，在岩壁上接觸點之間產生的力，稱為張力，這對攀爬摩擦點極為重要。透過使用抓握面相反方向的兩個摩擦點同時擠壓雙手，從而產生更多力量和增加摩擦力，這技巧對於攀爬圓渾沒有稜角的岩點不可或缺，而這也就是所謂壓縮攀岩（Compression Climbing）。我們常聽到「壓縮抱石路線」或「壓縮移動」，這是用於定義路線或抱石問題的特性時而言。壓縮攀岩需要強健的上半身力量，因為在岩點間壓縮時會用到上臂肌肉、胸部和肩膀肌肉群。

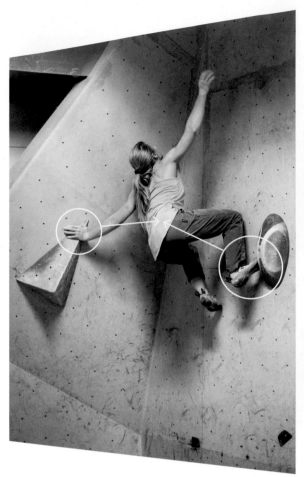
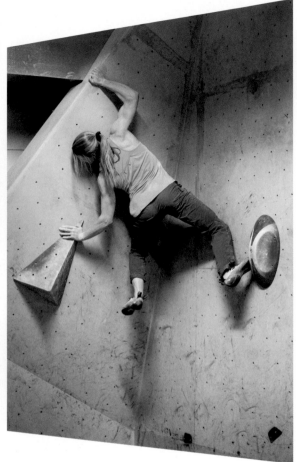

STEMMING(外撐)

通常攀爬岩壁牆角，也稱為內角(Dihedrals)時使用，方法是用手臂和腳頂住兩個相對岩壁。岩壁內角角度會影響重量移轉到腳的程度，在內角小於90度的狹窄角落，幾乎可以完全只依賴手、鞋子和岩壁間產生的摩擦力，而不需使用好抓握的岩點；當內角大於90度時，不僅難度增加，同時對手點與踩點的使用需求也會增加。

外撐時，距離岩壁內角越遠放置手和腳越好，利用雙腳打開的寬廣站姿能完全不用手撐住身體來休息，但是需要一定程度的臀部活動度。

攀爬岩壁內角經常是一種靜態移動嘗試，需要花時間尋找讓手和腳有足夠摩擦力的正確位置。

MANTELING（下壓）

下壓或撐體（Mantelshelf），意思是把身體推到手臂以上。在以下兩種情況時特別有用：

- 抱石問題或岩壁的登頂。
- 在岩壁上攀登大型特殊岩點，如岩架（ledge）或地形點（volumes）。

在岩架或地形點上用雙手下壓撐起身體，就能把腳踩在相同岩點上。

在大型特殊岩點上，單手下壓是非常好用的技巧，可以抓握到下一個位置更高的岩點。

　　下壓可以只用手臂，更常見是用腳來完成動作，重心必須在支撐範圍中央。用右手下壓時，一般是把左腳抬高放在左邊，反之亦然。臀部的活動度能幫助保持身體靠近岩壁，但若失去平衡則是因為缺乏容易攀抓的岩點來幫助身體靠近岩壁。下壓通常是靜態的移動，有些時候在動作開始時會稍微增加速度以幫助用手臂「站立」。

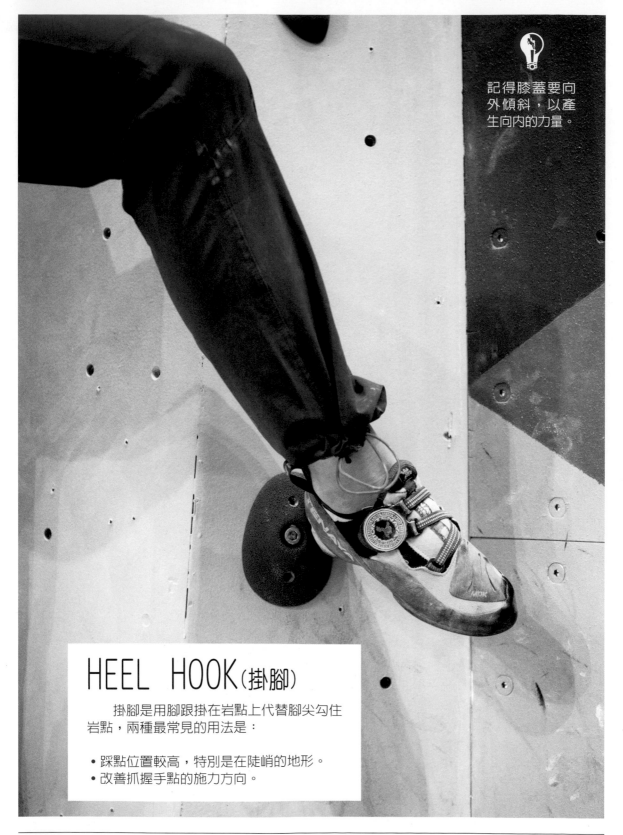

記得膝蓋要向
外傾斜，以產
生向內的力量。

HEEL HOOK（掛腳）

　　掛腳是用腳跟掛在岩點上代替腳尖勾住
岩點，兩種最常見的用法是：

- 踩點位置較高，特別是在陡峭的地形。
- 改善抓握手點的施力方向。

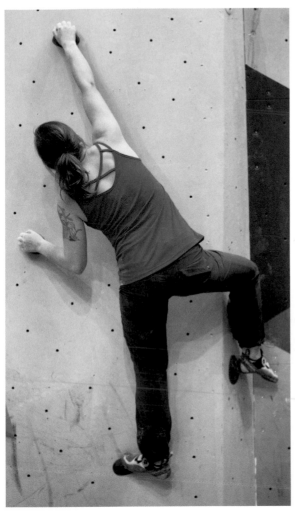

用掛腳勾住岩角邊緣，移轉重量到側邊並保持平衡。

當攀爬有高踩點位置的陡峭岩壁時，可以用後腳跟緩解張力並讓手臂休息。

攀爬陡峭岩壁，通常只要岩點夠大能把腳跟放在岩點，這樣可以緩解緊張，在陡峭路線和抱石問題中放鬆手臂休息。

當踩點位置比較高時，可以用掛腳上拉身體貼近岩壁以取代用腳尖站立；掛腳還能進一步用來改變平衡和抓握岩點上拉的方向。例如，當右腳掛腳時，用一個左側拉點上拉身體。

選擇適合掛腳的鞋子

相同的道理，有些鞋子設計是用來攀登小岩角，而有些是更適合摩擦踩法的功能。針對不同類型的掛腳有不同鞋款，鞋面大的圓鞋跟適合在大又圓的岩點使用掛腳，而窄鞋跟則適合在岩角邊緣使用掛腳。

TOE HOOK(勾腳)

勾腳，顧名思義是指用腳尖勾在岩點周圍或下面、邊角，以及岩壁的角落、邊緣、凹陷處等。最常見兩種用法是：

- 改善抓握手點的施力方向。
- 保持腳在陡峭的岩壁上。

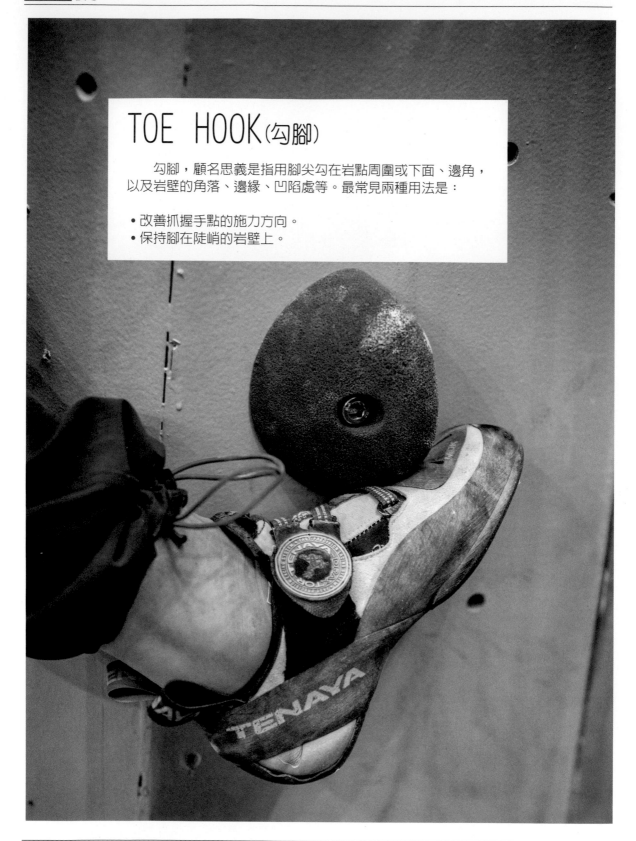

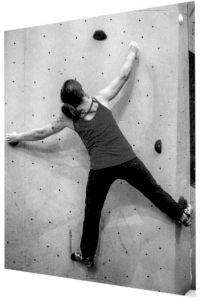

辛尼夫·伯格·內斯漢姆(Synnøve Berg Nesheim)用勾腳將身體向右拉，遠離左手側拉點。

如同掛腳一樣，可以用勾腳來改善抓握手點的施力方向。例如用左手抓握側拉點時，可以用右腳尖勾住岩點把身體拉向右側。

勾腳和掛腳可以交替使用，但勾腳通常適用於為伸向更遠距離和對臀部活動度要求較低的情況。

利用勾腳固定在懸岩上岩點的下方，能節省力量保持腳在岩壁上。可以透過另一隻腳踩在相同或附近的岩點來改善勾腳抓地力，這就是所謂的自行車踩法(Bicycling)。

為了讓勾腳發揮作用，要積極使用手臂和身體將重心推離勾腳，同時抵銷因勾腳讓身體遠離手點，由於手和勾腳之間產生的張力，所以我們能懸掛在岩壁上。

如果在勾腳、手點，或是兩者之間失去張力很有可能會滑落。勾腳需要運用大量的手臂和核心力量。

自行車踩法(Bicycling)

選擇適合勾腳的鞋子

不同鞋款適用於不同類型的勾腳。一般而言，必須鞋底平坦而且鞋面盡可能被橡膠包覆，通常彎曲造型鞋的鞋底接觸面積不夠大，軟鞋會比較適合，尤其是鞋子夠柔軟的話，腳趾可以稍微捲曲。

DYNO（動態跳躍）

我們將動態跳躍定義為「當朝下一個目標手點前進時，至少有三個接觸點離開岩壁的移動」。這項技巧的運用需要一定的力量和協調性，許多人也認為極具心理挑戰。

為了產生足夠的力量來做動態跳躍，很重要的是從腿部開始動作，意思是執行動作時，在所處位置許可範圍內盡量把身體下沉放低並伸直手臂，然後雙腿用力把身體向上推進。力量方向必須朝向下一個岩點，在達到下一個岩點過程中，盡可能保持身體靠近岩壁，透過手臂力量把身體拉近岩壁，瞄準想要跳躍的位置，用力蹬腿來完成動作。

在體能上，想在動態跳躍後身體大幅擺盪下還能穩住身體懸掛於岩壁是極大的挑戰。所以動態跳躍時，手指和手臂必須要有良好的接觸力量（Contact Strength），這不但能在到達下一個岩點時幫助身體向上拉升和減少擺動，並使手臂在懸掛時不會失去抓握力。

動態跳躍需要協調性，必須經常練習，身體久而久之會感覺到動作成功和失敗間的細微差異。

建立動作信心的關鍵要素之一，就是不斷鞭策自己嘗試動態跳躍和磨練動態動作的心智挑戰。我們經常看到最初苦於練習動態跳躍和動態移動的人，隨著他們不斷挑戰自己而變得越來越精進。很重要的是教練和攀岩夥伴不要太過於心急，讓攀岩者自己控制進步速度。請注意，有些人喜歡風險較小的攀岩動作，而有些人不假思索就加入學習動態跳躍的行列。

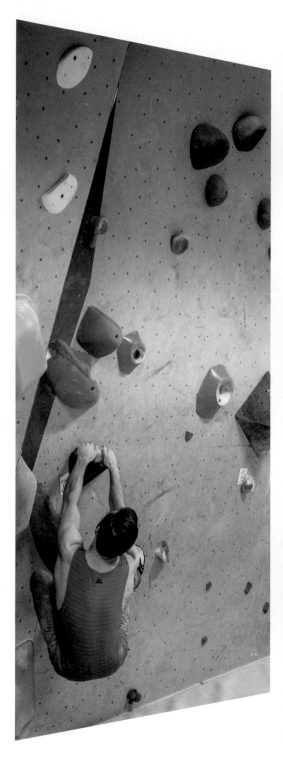
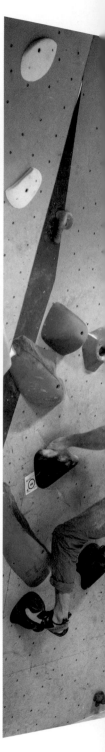

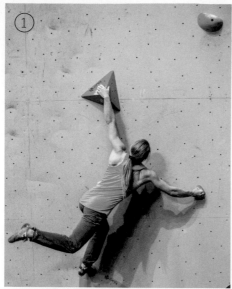
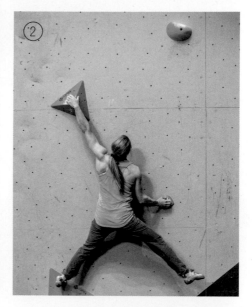
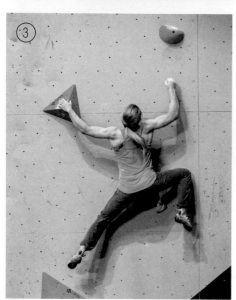
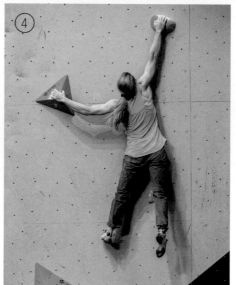

POGO

Pogo（或稱忍者踢），利用一隻腿當成鐘擺創造額外的動能來幫助執行動態移動。當踩點和身體都非常低時，就無法用普通的動態跳躍創造向上攀升的動能，因此借用Pogo的技巧；也就是將腿往下及身體後方擺動，在身體爆發往上和向前之前，同時用手臂將身體上拉和朝牆靠近，就可以從非常低的位置大步移動。這在嚴峻的情況下非常有用：當踩點和身體所處位置都很低，無法用一般動態跳躍創造向上攀升的動能時。

Pogo是一項複雜的技巧，需要大量協調性才能正確完成動作；如果做得正確，可以為其他不可能的移動提供解決方法。

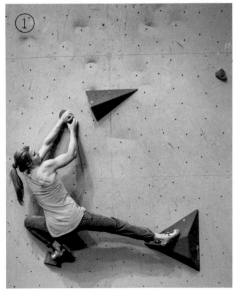

漢娜·米德貝(Hannah Midtbø)的左手從起始岩點「彈」到金字塔形岩點，這樣可以避免產生穀倉門效應；若用右手彈到金字塔形岩點的話，身體就會搖擺偏離岩壁。

FLICK（彈）、CLUTCH（攫取）和現代抱石動作

在抱石競賽中，彈和攫取動作已經越來越流行，不僅是因為需要高度協調性而且動作表現非常驚艷，令人嘆為觀止。為了能執行動作，這些岩點必須放置在與另外一個岩點相對應的正確位置上。因此，戶外攀岩時使用這些動作是很罕見的。

彈是正當第二隻手抓握下一個岩點時，快速移動第一隻手──即留在起始岩點的手。這是移動必要的動作，因為當手到達下一個岩點時身體移動結束，第一隻手不可能維持停留在起始岩點。

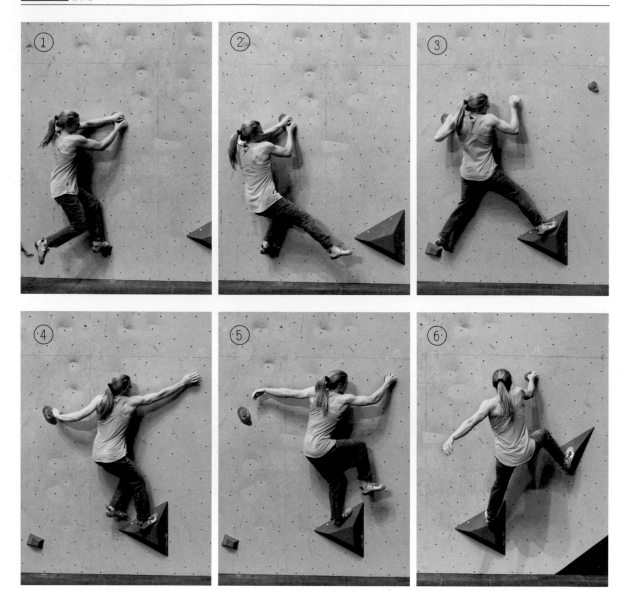

　　一個代替彈的動作是當抓住下一個手點時，配合踩點位置快速移動腳。如圖所示，攀岩者移動腳到下一個踩點，因而增加支撐面積，當右手抓到手點時可以保持平衡。

　　典型的例子是當使用動態移動到一個側拉點，在抓住手點同時腳跳到地形點以獲得平衡。

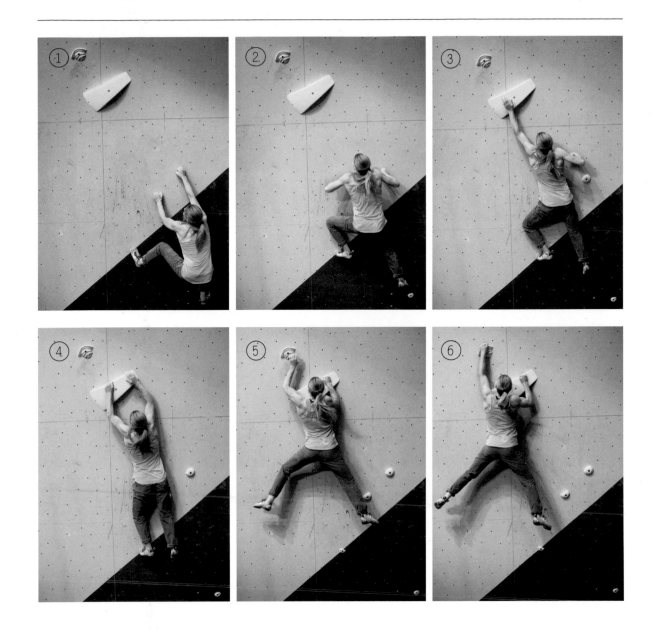

　　攫取（Clutch）動作是當已經抓握到第一個岩點卻不夠好抓握，立刻用單手或雙手繼續朝下一個岩點抓握。例如動態跳躍時，如果第一個跳躍抓取的岩點不好使用，就繼續保持動能抓握下一個更好的岩點。

　　室內抱石（尤其是抱石競賽）已被證實是大眾都非常喜歡觀賞的活動——勇於挑戰的攀岩者結合花俏動作的精彩演出。動態跳躍、攫取和多樣化踩法都可以組合成為單一的「移動」，由於這些組合變化無窮，讓現代抱石競賽開始類似像跑酷（Parkour）或馬戲團表演更具觀賞性。這裡說明介紹的「特技」需要大量協調性才能完成動作，如果想成為競賽攀岩者就必須勤練這些技巧，但是這些技巧在戶外攀岩很少用到，你必須決定要成為哪種類型的攀岩者，然後依此計畫訓練。

岩壁角度和技巧

攝影：比恩‧常格‧羅尼(Bjørn Helge Rønning)

在本章節中，將說明攀爬不同角度岩壁常用的基礎原理和技巧，有助於在攀爬斜板和懸岩之前，瞭解哪些是最有用的技巧，以及在室內和戶外攀岩的不同技巧要領。

攝影：比恩‧希格‧羅尼(Bjørn Helge Rønning)

吉娜‧迪德里克森(Gina Didriksen)在挪威哈巴克(Harbak)保持冷靜攀爬一個難度相當高的斜板。

SLABS（斜板）

「斜板上，人人平等」（On slabs we are all equal）這是在攀岩界常聽到的一句名言，意思是擁有魁梧強健的上半身也無助於攀爬斜板。

斜板是指岩壁角度小於90度（0度是平面）的攀爬面，即使岩壁角度只有些微差異也會大幅影響攀岩體驗。一般室內斜板角度是87到83度，但在戶外常會發現斜板角度達到70度，在這種角度的斜板上攀爬，相當於是「艱苦的走路」，手只能用來支撐和平衡。

攀爬斜板時必須放低腳後跟，讓鞋子和岩壁的摩擦力最大化。如前所述，摩擦力是取決於接觸面積，放低腳跟可以增加鞋子和岩壁間接觸面積。

記得穿柔軟的鞋子，慢慢攀爬。

攀爬戶外斜板，主要是依靠鞋子與岩壁間摩擦力，所以必須要有自信地攀爬，放低身體且臀部距離岩壁稍遠一點才能達到最佳摩擦力。最佳對策是放慢速度攀爬找到身體平衡。多數時候會用正踩，只有極少數需扭轉臀部接近岩壁，而攀爬室內斜板經常會需要具協調性的動態移動。

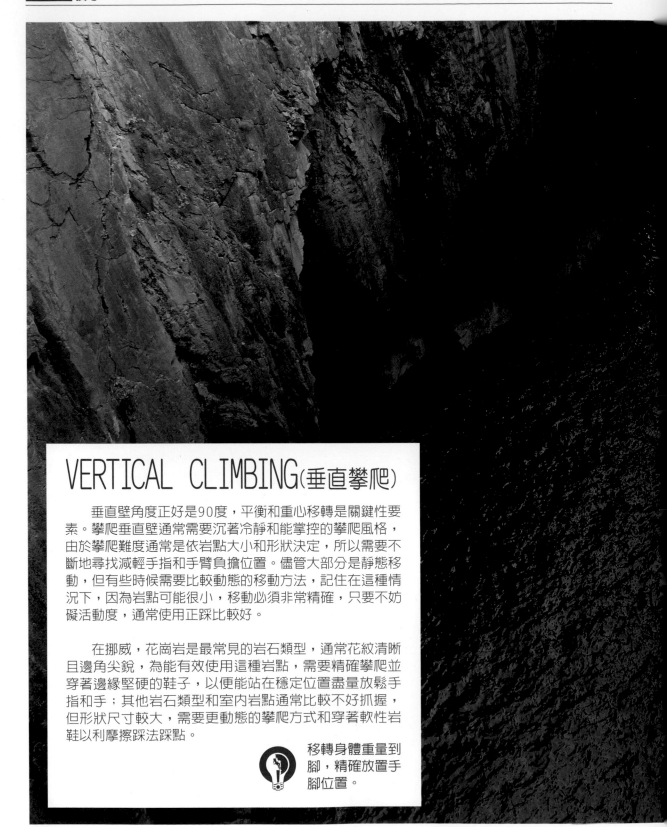

VERTICAL CLIMBING(垂直攀爬)

　　垂直壁角度正好是90度,平衡和重心移轉是關鍵性要素。攀爬垂直壁通常需要沉著冷靜和能掌控的攀爬風格,由於攀爬難度通常是依岩點大小和形狀決定,所以需要不斷地尋找減輕手指和手臂負擔位置。儘管大部分是靜態移動,但有些時候需要比較動態的移動方法,記住在這種情況下,因為岩點可能很小,移動必須非常精確,只要不妨礙活動度,通常使用正踩比較好。

　　在挪威,花崗岩是最常見的岩石類型,通常花紋清晰且邊角尖銳,為能有效使用這種岩點,需要精確攀爬並穿著邊緣堅硬的鞋子,以便能站在穩定位置盡量放鬆手指和手;其他岩石類型和室內岩點通常比較不好抓握,但形狀尺寸較大,需要更動態的攀爬方式和穿著軟性岩鞋以利摩擦踩法踩點。

移轉身體重量到腳,精確放置手腳位置。

攝影：麥克·赫頓(Mike Hutton)

希奧·摩爾(Theo Moore)在威爾斯彭布羅克(Pembroke, Wales)
亨茨曼之飛躍(Huntsman's Leap)的Minotaur〔E5 6a〕進行即
視攀登(On-sight)。

OVERHANGS（懸岩）

懸岩是指傾斜角度大於90度的岩壁。岩壁越陡峭對體能要求就越高，所以使用減輕體能負擔的技巧非常重要，如勾腳、掛腳、扭轉和動態的攀岩風格。

懸岩上的岩點一般比垂直壁還大，岩點間距離會決定攀爬難度，距離越大難度越高，更有利於使用動態的攀爬方式。當攀爬變得更陡峭時，扭轉成為一種技巧的選擇問題，因為選擇扭轉能減少對體能的影響；掛腳和勾腳的確非常有幫助，一個適合掛腳的位置可以讓手臂休息，而且掛腳和勾腳都可以用來維持身體接近岩壁，更容易調整在岩點上的施力方向。

攀爬懸岩時，為了保持對踩點施力必須維持身體張力。如之前所討論，我們使用張力這個術語來描述岩壁上不同接觸點間的作用力。在懸岩上保持手和腳之間的張力極其重要，我們經常看到攀岩者只注意雙手間的張力，導致當向上拉升時失去了在踩點的蹬力，反而應該用腳尖踩住岩點發力將身體下「拉」。為了幫助維持這種壓力，我們強烈建議穿著彎曲的造型鞋，有些鞋子非常柔軟，可以把腳趾盡可能捲曲到岩點後面，美國傳奇攀岩者戴夫·格雷厄姆（Dave Graham）說道：「我把腳當成爪子緊抓住踩點，讓腳能保持在岩壁上。」

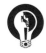 藉由扭轉腳維持壓力並移動敏捷。

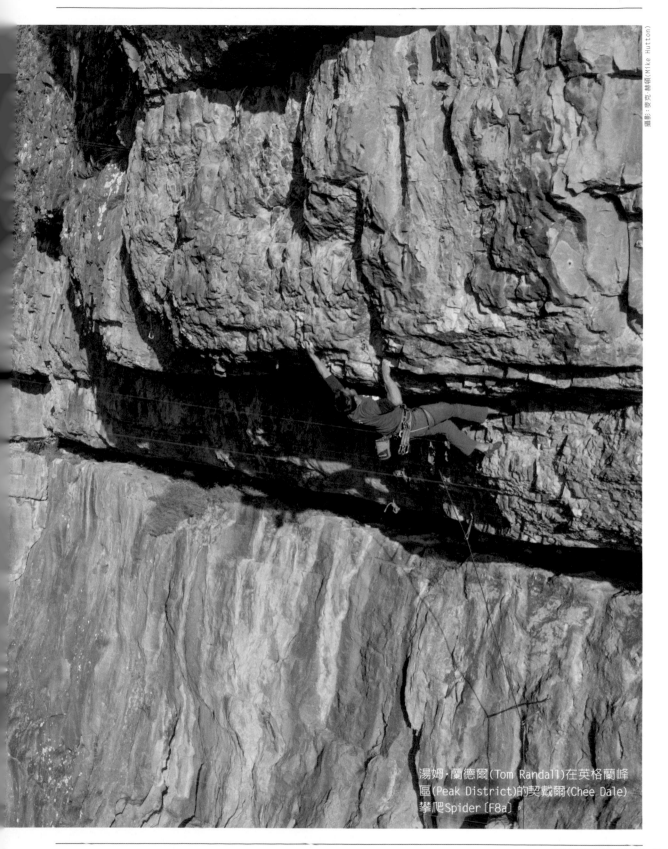

湯姆·蘭德爾(Tom Randall)在英格蘭峰
區(Peak District)的契戴爾(Chee Dale)
攀爬Spider〔F8a〕

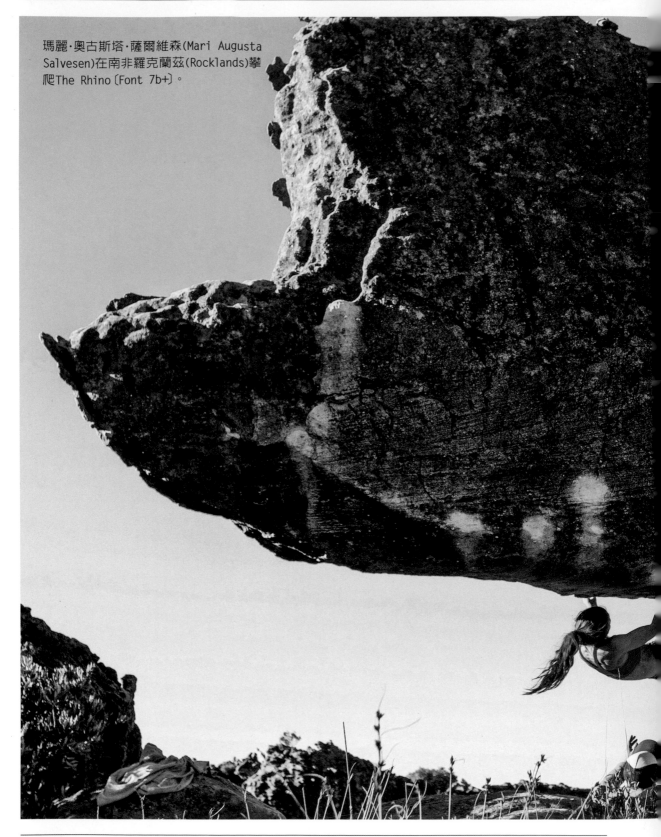

瑪麗‧奧古斯塔‧薩爾維森(Mari Augusta Salvesen)在南非羅克蘭茲(Rocklands)攀爬The Rhino〔Font 7b+〕。

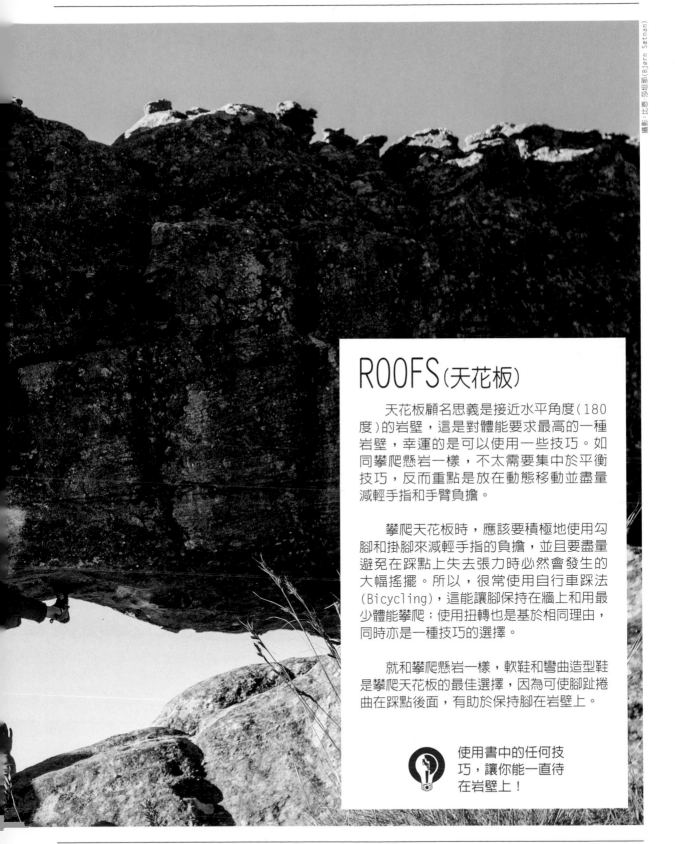

ROOFS（天花板）

天花板顧名思義是接近水平角度（180
度）的岩壁，這是對體能要求最高的一種
岩壁，幸運的是可以使用一些技巧。如
同攀爬懸岩一樣，不太需要集中於平衡
技巧，反而重點是放在動態移動並盡量
減輕手指和手臂負擔。

攀爬天花板時，應該要積極地使用勾
腳和掛腳來減輕手指的負擔，並且要盡量
避免在踩點上失去張力時必然會發生的
大幅搖擺。所以，很常使用自行車踩法
（Bicycling），這能讓腳保持在牆上和用最
少體能攀爬；使用扭轉也是基於相同理由，
同時亦是一種技巧的選擇。

就和攀爬懸岩一樣，軟鞋和彎曲造型鞋
是攀爬天花板的最佳選擇，因為可使腳趾捲
曲在踩點後面，有助於保持腳在岩壁上。

使用書中的任何技
巧，讓你能一直待
在岩壁上！

用學習來實踐，用實踐來學習。

約翰·杜威(John Dewey)

技巧訓練

從某方面來說，每次攀岩都是在自我訓練技巧，當穿著攀岩鞋在岩壁上四處攀爬時，不僅練習各種技巧，還要時常評估該用動態還是靜態移動，以及如何調整身體平衡。儘管每次攀爬都是訓練，但仍然應該挪出一些時間專注在特定技巧的課程，讓訓練獲得最佳品質。技巧訓練課程應遵照以下指導原則：

- 充分休息、要有動機及好奇心。
- 事先定義重點訓練的技巧。
- 訓練課程中，保持專注在：
 - 動作應該如何執行？
 - 該如何執行這些動作？
 - 如何提高執行力？

第一點應該是最簡單的，然而還是經常看到許多攀岩者在覺得身體健康和休息充分時，成為經不住努力鍛鍊身體誘惑下的犧牲者。技巧可以單獨訓練或作為攀岩課程的一部分來訓練，但絕不能在高度要求體能的課程後馬上進行，這會大幅降低專注力。

技巧訓練是發現新的動作方式和已經熟練的技巧間細微差異，必須保持活力充沛、有動機和好奇心去挑戰現狀，也要廣納攀岩夥伴們給的意見。

為了有效訓練技巧，應該定義出一個或多個訓練重點，並依據身為攀岩者的不足來列出訓練項目。有些攀岩者非常清楚自己的優缺點，有些則不然，而那些不清楚的人要尋求幫助，不論從朋友或教練，必須是經驗豐富能指出重點訓練項目，更重要的是提供意見反饋的人要知道你是一位攀岩者，並曾經花時間和你一起攀岩。經驗豐富的教練會在數小時內，在具多樣化和挑戰性攀岩中指出優缺點。

多數大型攀岩場都有經驗豐富的教練可協助評估，或者利用不同抱石或攀岩路線測試自己，看能否發現一種模式並評估自己覺得容易或困難的問題及路線。

定義優缺點，最大挑戰是通常會用最適合自己的方式攀爬抱石或路線。例如靜態風格攀岩者常會使用靜態移動，即使動作按理來說應該是用動態執行。若意識到這種情況，能使攀岩者將技巧訓練重點集中在動態動作的攀岩課程。透過系統化方式，在過程中不斷自我挑戰，久而久之動態移動將變成正常移動模式的一部分。

經由這種方式，靜態風格攀岩者不只在特定訓練時練習動態移動，而且在攀岩的時候「正好」也在練習。

進行特定動作和技巧訓練時，對如何執行動作和實際執行上要有清楚概念。試著用心觀察其他攀岩者如何執行動作，特別是那些做得正確的人。為了瞭解自己是如何執行動作，可以與他人討論並拍攝攀岩過程影片也會很有幫助。在觀看自己攀岩的影片時，請有經驗的攀岩者或教練指出優點和錯誤，這是理解和精進技巧的有利工具。記住，需要一雙訓練有素的眼睛注意你每分每秒技巧動作的執行，不論和誰討論，都應該是有經驗的攀岩者，並熟知你的優缺點，同時要對新的想法持開放態度並不斷努力改善。

技巧開發的階段

學習新技巧需要時間和努力，提到學習特定技巧的培養過程時，通常視技巧訓練為一種重複的練習，會經歷不同階段：

熟悉

熟悉階段是大致瞭解動作技巧如何執行的要領。通常會先從觀察其他攀岩者開始，然後自己來嘗試。嘗試執行技巧時，先把它拆解成幾個技巧要素來練習，這樣比較容易將所有不同要素組合成一個動作。以靜止點（Deadpoint）為例，熟悉的練習可以是：

- 找到動作的開始位置
- 決定動作方向
- 在岩壁上動作結束時，定義最佳位置

逐漸熟練這三個要素後，將會更容易開始練習整個動作並進入下一階段。

粗略協調

粗略協調階段練習動作是直到能不斷重複它們。為此訓練選擇三到五個抱石問題，或挑戰指定的個別動作技巧都是很適合的，請能執行這些動作的教練或經驗豐富的攀岩者協助，或在當地找到適合抱石問題的岩壁。

很重要的是要能意識到什麼原因讓動作變得更困難或更容易，並獲得其他人有關於執行的反饋。在這個階段一個很好用的工具是拍攝自己攀岩的影片。

精細協調

精細協調階段是專注於動作細節，需要大量反覆練習和仔細調整，直到動作完美呈現。

在這個階段，自身的反饋比其他人的意見更重要，因為對他人而言，很難精確指出自己覺得對或錯的細節，用慢動作模式拍下影片有助於瞭解狀況。

自動化

自動化階段是身體應該處於自然反應狀態，在攀爬時不需太考慮動作──只要條件相似。但要瞭解雖然動作是自動化，但不見得一定是最佳動作，大多數動作都有變化空間，然而最佳方法只有一種。

這意味著雖然已經學會了一個新技巧，為了優化它，保持好奇心很重要。得到他人的反饋、拍攝攀岩過程、攀爬時傾聽身體聲音等是提升技巧進步最重要的方法。

適應

對攀岩者來說，適應也許是最大挑戰。通常在不同岩壁角度、結構形狀、岩點類型和大小之間總是會存在細微差異，即使某個技巧在特定抱石問題或路線上是自動化的，當遇到相似移動時仍然需要調整它。經驗豐富的攀岩者，通常看似純粹憑本能和直覺攀爬，這是因為他們不但能熟練掌握各種不同技巧，而且每次移動的時候不需要停下來思考，會自動識別和產生動作。

外部因素也扮演重要角色。如在有很多觀眾的競賽場合，或是在路線中攀爬到距離最後一個鉤環或耳片很遠的地方，可見很難以完美技巧攀爬。外部因素常會影響攀岩，必須事前做好準備，盡量減少對執行技巧的影響。

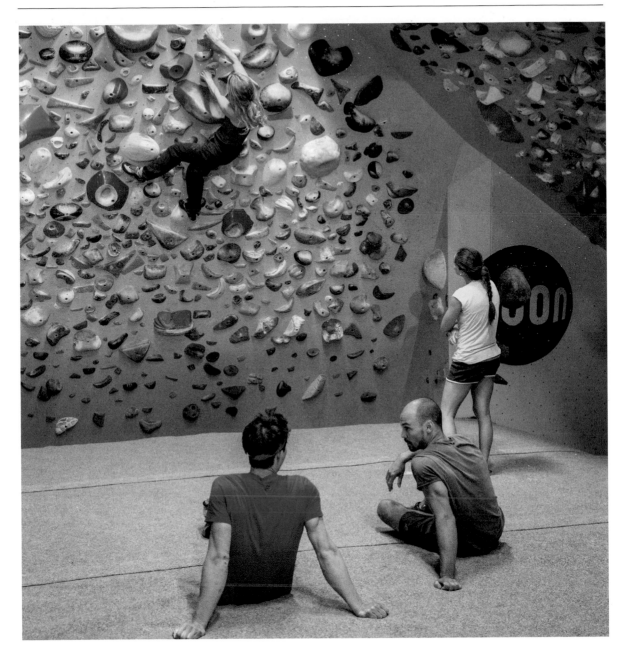

　　不同技巧的複雜性有很大差異。技巧越複雜，對協調性和精準性要求就越高，不但需要大量熟悉練習和訓練才能掌控它們，而且在新的情況下也很難複製技巧。有些技巧也許只適用於一個抱石問題上的單一動作，而有些則在任何時候都可以使用。

　　因此，初學者和中級攀岩者應專注在經常會使用到的技巧——特別是關於平衡和簡單的動態技巧。

　　記住，技巧訓練就像其他任何事情一樣：熟能生巧。如果想熟練地在垂直岩壁上先鋒攀登，就需要練習這種攀岩風格所需要的技巧；然而另一方面來說，如果想成為競賽攀岩者，應該把重點放在協調性動作和動態的攀岩風格。

先鋒與抱石
的不同技巧

先鋒攀登是關於找到攀爬流暢度，並用最少能量、盡可能長時間維持在岩壁上；而抱石攀岩的困難在於僅執行單一動作，就能挑戰體能、協調性或平衡的極限。

這不禁讓人想問：如果打算大部分只做其中一種，應該要同時訓練先鋒和抱石嗎？如果你問我們，答案是肯定的。攀岩技巧很複雜，往往能從其他攀岩領域中學到一些東西。

儘管抱石有路線長短問題，但是有很多原因說明那些追求進步的人應該同時訓練先鋒和抱石，並專注在各方面技巧訓練——瞭解哪些與抱石有關和哪些與先鋒有關。這與想要精通一項或兩項攀岩類型無關，因為有些技巧在繩索攀岩時比較容易學會，有些技巧則容易在抱石攀岩中精進。

一般而言，我們建議在抱石攀岩時多做一些特定技巧訓練。在抱石牆上設計特定挑戰項目比在繩索牆上容易，心智層面考量也較少，這點在訓練動態技巧時特別重要。透過抱石攀岩訓練這些技巧，攀爬將會變得比較輕鬆，久而久之自然融入自身技巧中，讓你在攀爬繩索向上時，依然能夠執行其他困難和具挑戰性的移動。

然而，有些技巧在繩索攀岩時較容易瞭解，特別是牽涉到重量移轉和平衡的技巧。這是由於手臂感覺疲憊無法用力上拉，迫使放低身體找到平衡並盡量將重量移轉到腳的結果。我們常看到抱石攀岩者無法掌握這些技巧，他們傾向使用超過必要的力量抓握及過度使用手臂，結果導致減少了踩點的施力而增加墜落風險。

攝影：比約納爾·思梅斯塔德(Bjornar Smestad)

透過多練習繩索攀岩，抱石攀岩者可以學習平衡和節能攀爬的重要性——這在抱石攀岩時也是很重要的層面。

我們也不能忘記攀岩最刺激，也最具挑戰的部分是，我們從不練習完全相同的動作。因為以前沒有做過完全相同動作，所以在動作中經常有一定程度即興發揮，這意味著攀岩時需要有大量的動作形式可供選擇，以便容易調整和即興發揮來執行新動作。

藉由大量攀爬各種路線和抱石問題，不斷豐富攀岩動作庫中的動作，在每次嘗試新事物時會更容易即興創作，攀爬越多路線及抱石問題也會更加進步。

克里安·菲雪博(Kilian Fischhuber)是有史以來獲得最多榮譽的抱石選手之一，他認為自己不是最強、技術最精湛的攀岩者，而他最大優勢是非常善於調節自己的氣力，常知道在特定位置能放鬆多少或在另一個位置要出多少力道以利拉升。當可以節能攀爬時會盡可能保留力量，需要爆發力離開岩點時會使用適當力量。他只參加過抱石競賽，但大部分是在繩索牆上完成訓練。

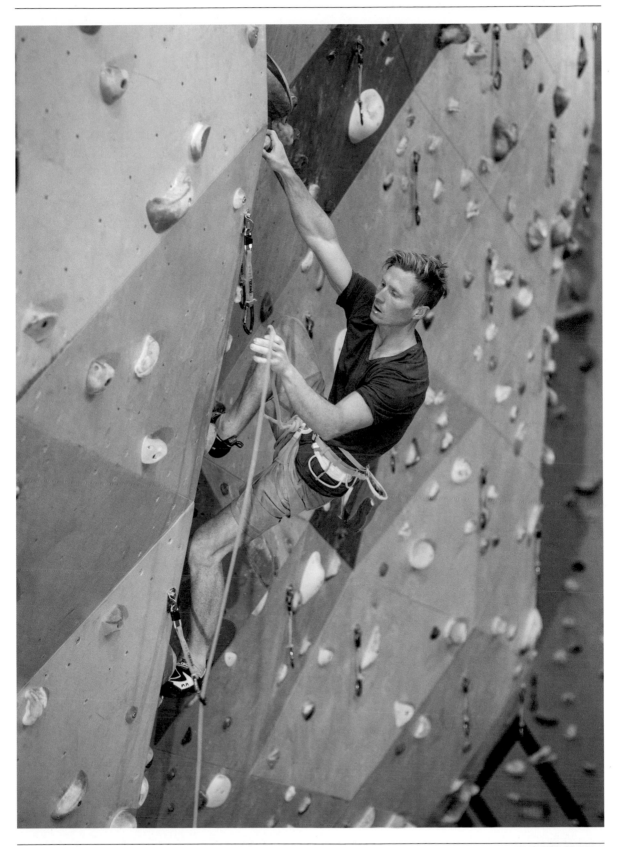

掛繩

有學過掛快扣(Quickdraw)的人，就知道這個過程有多麼令人沮喪。你現在的位置不僅是距離最後一個耳片很遠，而且拉了一條過長的繩子去勾安全鉤環，這可能會導致長距離墜落，當開始笨手笨腳使用安全鉤環時，繩子就打轉無法滑入安全鉤環的閘口(開口的部分)，你站得不太平衡，但為了不墜落，手臂開始疲憊，感覺腳也快滑掉了，於是更加笨拙地掛快扣。這種情況很熟悉吧？

先鋒攀登必須掛繩才能正確上攀，有效率地將繩子掛入安全鉤環是攀登能否成功的關鍵之一。如同學習其他任何技巧一樣，也應該多加練習掛繩，剛開始練習時，在安全並可掌控的情況下：站在地面上反覆練習掛一個低位置快扣直到熟練為止，這麼做既安全又無不妥，接下來在一條簡單的先鋒攀登路線上練習，因而會有充裕時間和體力進行每次的掛繩。

只要持續練習就會逐漸進步，在攀爬困難的先鋒攀登時會覺得輕鬆，不但能從更小的岩點和更艱難的位置掛繩，並還能延緩前臂僵硬程度。在非常困難的路線，掛繩將會是攀爬中最難的部分，很重要的是盡可能有效率地執行掛繩。

以下是最常見的掛繩技巧，試著嘗試所有方法來找出最適合自己的操作方式，然後熟練並精進技巧；但我們建議先學好所有技巧，才能根據路線上遇到的各種情況調整自己要用哪個技巧。

FOREHAND(正手法)

安全鉤環的閘口與拿掛繩的手同側(例如閘口朝左，用左手掛繩。如右圖所示)，繩子從吊帶(harness)往上通過手和食指，用大姆指按住鉤環，再用食指和繩子打開閘口放入繩子。

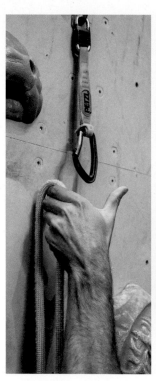
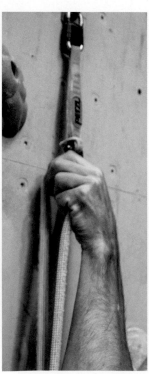
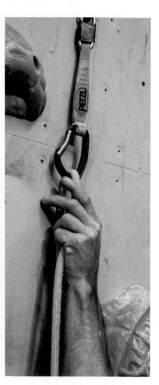

BACKHAND（反手法）

當安全鉤環的閘口與拿掛繩的手方向不同的時候（例如閘口朝左，用右手掛繩。如下圖所示），通常可以任意使用以下兩種技巧：

1. 用大拇指和食指捏住繩子，用中指前端向下拉住安全鉤環，用大拇指和食指引導繩子並用大姆指把繩子推進安全鉤環。這在攀爬斜板和垂直岩壁時是很有效的技巧，因為可以用中指把安全鉤環自岩壁稍微抬起，增加繩子在安全鉤環和岩壁間的一些空間。當扣往更高或側邊移動時，這個方法也很好用，可以利用中指的最大限度伸達安全鉤環。保持安全鉤環穩定是很有挑戰性的，特別是在陡峭地形，無法把手靠在安全鉤環後方岩壁上休息的情況。

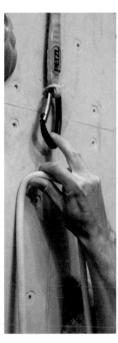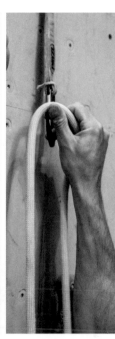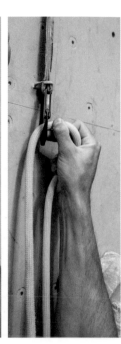

2. 繩子從吊帶與大拇指及食指間的手掌通過，在安全鉤環較低處用食指和中指立即拉穩快扣，把安全鉤環扭轉進手心，用大拇指根部，也就是大魚際肌的部分擠壓繩子入安全鉤環。這在攀爬陡峭地形時是一種有效率的技巧，由於快扣垂吊在懸岩下面，這個方法容易抓穩安全鉤環。與第一個技巧相比，會稍微損失一點距離，因此當必須伸到更高或往側邊移動時，就不是有效的方法了。

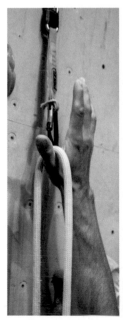

攝影：比約納爾．思梅斯塔德(Bjørnar Smestad)

研究路線和抱石問題

　　想像路線和抱石問題時，可以勾勒如何攀爬一條路線、制定計畫並執行它，這會有助於充分理解技巧，並與攀岩夥伴討論計畫，聽取他們的意見，因為其他攀岩者對如何解決一個攀岩移動或區域可能有完全不同的想法。

　　想像如何使用手點和踩點、在哪裡要快速移動，以及什麼地方要有控制地移動很重要，在戶外攀岩時很難研究整條路線，但在室內攀岩通常可以看到路線上全部的岩點。當在室內研究攀岩路線時，從定線員的角度來研究路線是個很好的方法，如果某個地方設有一個踩點，它的存在想必是有理由的，定線員不會隨意設計岩點位置，他們規劃明確的順序並促使攀岩者進入特定位置，期望有人能找到攀爬之路。透過想像身體位置如何與事先設定好的手點及踩點相對應，會比純粹憑直覺更有意識地做出如何攀爬的決定，反過來也會提高攀岩直覺。意象訓練(Visualization)不僅能提高技巧能力而且還是重要的心智工具，這將在心智表現要素的章節中深入探討。

　　如果研究路線不正確會發生什麼事情呢？遺憾的是，這種情況時常發生。當面對的挑戰與準備好研究路線的挑戰完全不同時，很難重新設定和即興發揮，必須反應迅速並採用新的解決方法才不會感到疲累。新的解決方法有時會自動出現，有時必須停下來思考，然後再繼續攀爬。有些攀岩者會針對這種情況進行特定訓練，他們在攀登前不研究路線，必須即興發揮攀完整條路線。在戶外即視攀登(On-sight)時，也可以訓練這方面的能力，因為自地面能看到的岩點很少，因此要研究整條路線會更困難，甚至是不可能。

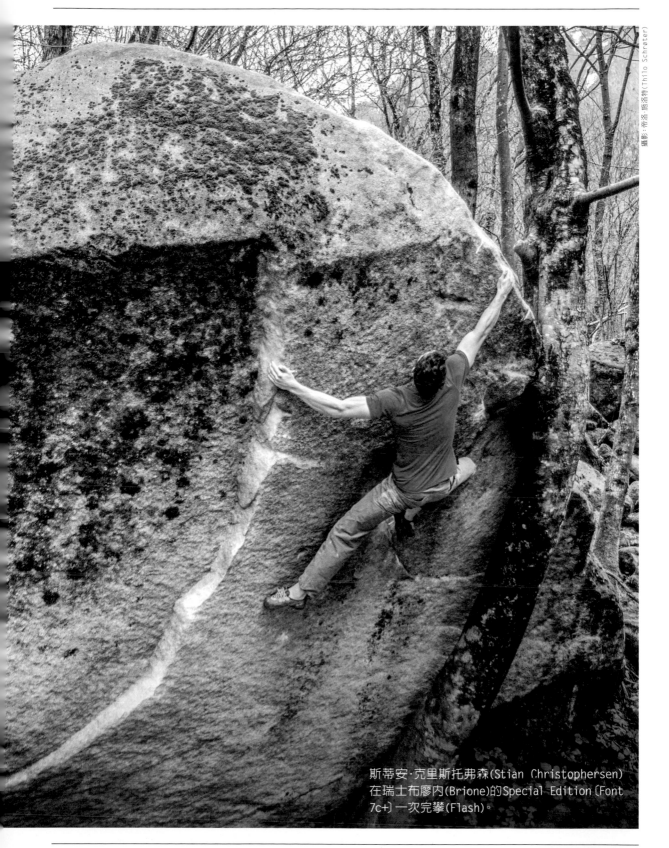

攝影：帝洛·施洛特(Thilo Schröter)

斯蒂安·克里斯托弗森(Stian Christophersen)
在瑞士布廖內(Brione)的Special Edition(Font
7c+)一次完攀(Flash)。

設定自己的路線和抱石問題

大型商業攀岩牆的發展，大幅降低了自己設定路線和抱石問題的必要性，這些攀岩場擁有經驗豐富的定線員，提供從力量、耐力到技巧等不同風格類型的訓練路線。這當然是件好事，但自己設定路線和抱石問題是成為優秀攀岩者重要的一環，這樣能夠迫使你在攀岩時更加意識到為什麼必須用某種方式移動。

透過自己設定路線，自然能夠變得更加善於解決不同的抱石問題，這也是攀岩非常重要的部分，同時也能為自己即將進行的訓練課程設定理想的困難程度和重點技巧。至於什麼時候開始設定自己的挑戰路線，取決於作為攀岩者自我發展和當地的攀岩場地情況而定。如果岩壁很小，只是小型抱石岩壁，有很多雜亂、沒有標記的岩點，那麼很自然地會比常去大型商業攀岩場的人更早開始設定自己的路線。

設定抱石問題需要用特定的技巧主題來思考。例如，如果想自我挑戰靜止點移動，就必須考慮要使用哪些手點、又該設置在哪些地方，同時又可以與另一個岩點相對應而迫使自己做到靜止點移動，還需要設定路線的長度以確保體能訓練的品質。如果訓練目的是要完成指力和靜態力量的抱石訓練課程，就要使用小岩點設計適合自己力量和身高的路線。

設定自己的路線比你想像得要難，我們詢問挪威頂尖定線員之一的肯尼斯·埃爾維格爾德(Kenneth Elvegård)，請他提供一些建議：

我們經常觀察挪威克薩斯攀岩俱樂部(Kolsås Climbing Club)青少年團體的訓練，該俱樂部在孩子們早期學習階段就鼓勵他們為自己和同伴設定問題，久而久之就會逐漸發展出自身技能，並且充分理解攀岩，憑本能和直覺就知道如何在岩壁上移動和透過觀察來解決問題。

- 設計自己現有路線的多樣性。可以透過增減岩點來改變特性或調整難度，比如身材嬌小的攀岩者可以增加一個額外踩點，讓因身高劣勢問題能獲得解決。

- 在充滿岩點的牆上設定自己的問題。典型的攀岩訓練牆[3]通常布滿岩點，能提供無限的組合選擇，很容易開始設定自己的路線。

- 從選擇要用哪些手點開始。

- 選擇所有岩點當踩點，如任意挑選一個小臂架(Jibs)當踩點，只要踩點也同時當手點使用，或其中任何變化。手和腳只能使用相同岩點的移動稱為拖曳(Trailing)，適用於沒有太多橫渡(Traverse)的移動，如果要橫渡必須要包括一些額外踩點或臂架。臂架是設置在人工岩牆上的小踩點，而且只能當踩點使用，它們通常太小以至於無法當手點使用，常用螺絲取代耳片來連接快扣。

- 事先決定想要運用的動作，未達成目標前不要放棄。可以從只設定一個動作開始進行練習。記住要不斷測試每個動作，因為完整的路線設計包含設定、測試、調整和重複測試。

註3 訓練牆是指藉由一系列的木條、岩點或岩塊組合而成用於訓練的牆面，訓練牆可以進行為指力、動作、鎖定或耐力等不同訓練，而它的形式也很多，例如：Campus Board, Moonboard, Tension Board與Kilter Board等，一般來說台灣不會特別翻譯該訓練牆名稱，多以英文名稱呼之。

訓練攀岩技巧時，需要為目標技巧訓練選擇適當坡度岩壁。訓練精確踩法、平衡和靜態動作最好選擇垂直岩壁；攀爬懸岩時，適合訓練動態和流暢性動作。攀爬任何角度的岩壁都需要張力和作用力，尤其是在陡峭凸出的岩壁需要壓縮手和腳，或在陡峭懸岩上攀爬不好抓握的岩點，需要從頭到腳的張力。以下是一些建議：

• 用大型凸出踩點和小型、最好是難抓握的手點訓練重量移轉。設定一個需要稍微水平移動的橫渡路線，感受臀部輕微往左右移動時重量的細微差異。

• 要訓練精確踩法最好是用小型踩點，或需要把腳放在正確位置的踩點。可以使用稍微好抓的手點，但不能太好以至於讓腳完全不會有滑落的風險。

• 靜態移動最好是在速度下很難停留抓握的小岩點上訓練，例如小岩角邊緣（Edges）或口袋點（Pockets）。踩點大又容易踩穩的岩點也非常適合，可以用手臂上拉，不會因摩擦力減少而失足滑落。

• 訓練動態移動時，應該讓移動距離更長和（或）使用更難抓握的岩點。長距離移動很難用靜態達成，而且傾斜的抓握角度會使努力向上攀升變得更困難，這兩種情況都迫使必須從較低位置出發。試著用地形點（Volumes）當踩點，如果這些踩點不是太過於難踩穩的話，它們常會促使採取動態移動。

• 為了作用力和維持張力，就需要岩點具獨特難抓的特性。試著透過抓握最小岩點的每個尖銳凸出面來進行實驗，利用產生的反作用力，也許能使用比想像還小的岩點。攀爬懸岩時，與其嘗試使用一些很小的岩點讓腳一滑落就會墜落，不妨先從較大的岩點開始練習，當進步之後逐漸更換使用小的踩點。

路線和抱石問題的體能設定比技巧問題更容易，它們不需要相同的精確度。以下是一些建議，可以幫助設定體能挑戰：

• 設定體能挑戰時，盡量避免不必要的花招。建議盡可能使用正踩，不要在岩點上有太多扭轉、掛腳或同點（Matching）動作，體能訓練的重點是鍛鍊體格，用進階技術來減輕負擔會無法達成體能訓練的目的。

• 如果在五個動作的抱石路線上進行指力訓練，要使用不好抓的岩點以控制只能做五個移動。相反地，如果要做50個動作的耐力循環，要使用能執行50個動作的岩點。

• 訓練手臂和上半身力量，應該使用大型岩點和長距離移動，雖然偶爾可以隨意擺動腳，但盡量避免大幅晃動。

• 為了提升指力，顯然需要使用小型手點，但是可以稍作變化，藉由動態跳躍移動到較大的岩點，以及在小岩點間執行雙腳不懸空的靜態移動。

• 開始訓練前也要實際攀爬過這些抱石路線，確定它們符合訓練計畫。

別人的問題，也會是你的問題

大多數人都傾向只攀爬適合自己風格的抱石問題。透過攀爬其他攀岩者，而且最好是與自己風格不同的攀岩者，已經設定的問題，可以訓練自己的弱點，也是能發覺自己優缺點的好方法。如果有部分抱石問題，因高度、距離或諸如此類的原因而無法執行動作，試著增加一個踩點或改變一部分的路線。

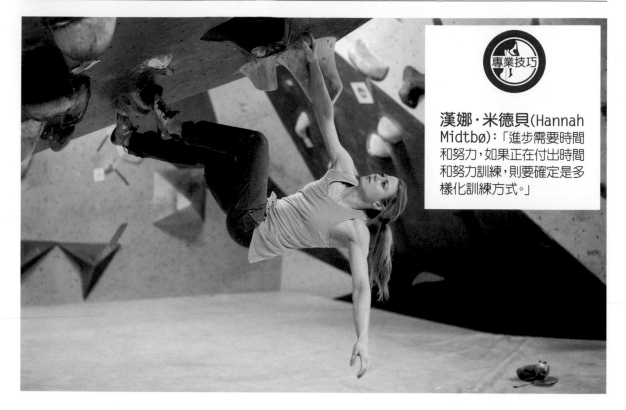

漢娜・米德貝(Hannah Midtbø):「進步需要時間和努力,如果正在付出時間和努力訓練,則要確定是多樣化訓練方式。」

室內攀岩和戶外攀岩

　　很多攀岩者不是喜歡室內攀岩,就是喜歡戶外攀岩,卻沒有考慮到應該要在訓練中涵蓋所有形式的攀岩要素。當然,競賽攀岩者應該集中在室內訓練,就像傳統攀岩者投身於戶外攀岩一樣,因為在室內地形點間的跳躍,可能無法從中增進裂縫攀岩的技巧。但正如之前所提及,攀岩是使用身體動作記憶的技巧,在新的情況下隨機應變。因此,應該要經常尋求挑戰並盡量增加隨機發揮的能力。

　　室內攀岩者可以從戶外攀岩中獲益,因為:

• 戶外攀岩經常會遇到小型和不好抓的手點和踩點,需要精準和靈敏地攀爬,很難在室內複製及訓練。許多只在室內人工岩壁訓練的攀岩者,無法充分理解重量移轉和保持放低重心,因為室內岩點通常不利於這類型的移動。
• 戶外攀岩有時會包含疼痛又棘手的岩點及動作,這通常是定線員在設計室內攀岩路線時大多會避免的,如果我們承認擁有大量動作技巧的價值和重要性,不能因為覺得很難適應或岩點太傷皮膚就放棄學習的機會。

　　戶外攀岩者可以從室內攀岩中獲益,因為:

• 室內攀岩,特別是抱石,比較容易訓練特定技巧。不論是別人設計路線或是自己定義路線上要用什麼岩點,不論是重複嘗試單一或組合動作,以及評估其過程都會更容易。
• 室內攀岩通常會有較多的動態移動和需要更多張力,在戶外攀岩很難獲得充分訓練。

攝影：比恩·希格·羅巴(Bjørn Helge Rønning)

路線訊息或自己解線？

　　現在很多攀岩者在嘗試路線或抱石前，會參考其他攀岩者的攀爬方法或者會取得一些關於如何攀登的訊息，這就是一般所稱的「路線訊息(Beta)」。擁有路線訊息對技巧發展有利有弊，它的好處是可以作為嘗試新的抱石問題和新技巧的靈感，但它也有可能產生反效果，原因是簡化了解決問題的過程。攀岩是一種解決問題的能力，如果不實際練習解決問題就不會進步。

　　以前不像現在可以獲得龐大的線上攀岩錄影資料，所以攀岩者嘗試解讀路線時必須想辦法解決問題，這使他們成為有創造力和足智多謀的問題解決者。如今許多攀岩者缺乏這方面能力或動機來解決問題，他們想用又快又容易的方法攻頂，這當然使得路線訊息非常珍貴，但卻錯過了很多攀岩的魅力。攀岩之所以充滿樂趣和獨特性，部分原因是因為不執行事先定義好的動作，而是用我們自己的身體、技巧、經驗來解決這些問題。

　　有一次在南非羅克蘭茲(Rocklands)的旅程中，我們和一直以來都是最優秀競賽攀岩者之一的克里安·菲雪博(Kilian Fischhuber)就此話題閒聊了一下。我們想說服克里安來挪威攀岩，而且不確定他是否已經看過我們製作的影片。他表示：「我幾乎從來沒有看過攀岩影片。」這激起了我們的興趣，因為世界上如果沒有攀岩電影的話，對我們來說是多悲傷的事啊！繼而追問他原因。克里安說道：「我不想知道抱石問題應該如何解決，這會剝奪我的攀岩樂趣。」對他而言，攀岩樂趣純粹是為了解決問題。

藉由攀爬和盡量多嘗試問題來挑戰自我，在嘗試前不要參考他人如何攀爬，體驗自己解決問題的喜悅和成就。對我們來說，這個過程非常值得，並深信它提升了我們的技巧。

總結

　　本章的內容為攀岩者介紹了我們認為最普遍也最有用的基礎和技巧，然而總是會有個人差異的因素存在，體能和特質也會影響適合的技巧。換言之，你和攀岩夥伴們可能會用截然不同的方式解決相同抱石問題和路線，沒有一種方法絕對比另一種更正確。

　　這種情況常見的例子是體型纖細與身材魁梧的攀岩者之間的差異。通常體型纖細的攀岩者，手指相對於體重會來得有力量，比較能夠在小型岩點上移動，而身材魁梧的攀岩者比較無法做到這一點；身材魁梧的攀岩者傾向喜歡利用大岩點做長距離移動，體型嬌小纖細的攀岩者因缺乏上半身力量鎖定和停止身體擺動，久而久之會發展擅長把腳維持在岩壁上的技能，世界著名攀岩者之一的戴夫·格雷厄姆（Dave Graham）就屬於這一類型。他曾表示：「我把腳趾當成爪子固定在岩點上，如果腳滑了就會墜落。」他自稱「骨架式（Skeleton Style）」的攀岩風格很適合他，幾乎沒有他無法攀爬的抱石問題或路線。另一方面，克里斯·夏爾瑪（Chris Sharma）是屬於身強體壯的攀岩者，習慣在岩點跳躍、懸空雙腳和搖擺，他既強壯又靈活地用這種方式攀爬，但也因為體重關係，必須爬得很快才不至於感到疲憊。他在攀岩電影《劑量3》（Dosage 3）中曾說：「跳過不佳岩點，找尋更佳岩點。」

　　戴夫和克里斯都在不斷發展和完善他們自己的攀岩風格，他們可以透過訓練變得更像對方。然而就某種程度上來說，他們已經是如此，但戴夫的攀岩風格不適合克里斯，反之亦然。他們都有一種完全適合自己體型特徵的攀岩技巧。

　　追求進步不僅涉及瞭解不同基礎知識和技巧，還需要保持好奇心，發掘適合自己的最佳方法，瞭解身體和從夥伴們的反饋中學習，不僅要意識到能否登頂，還要意識到如何登頂。

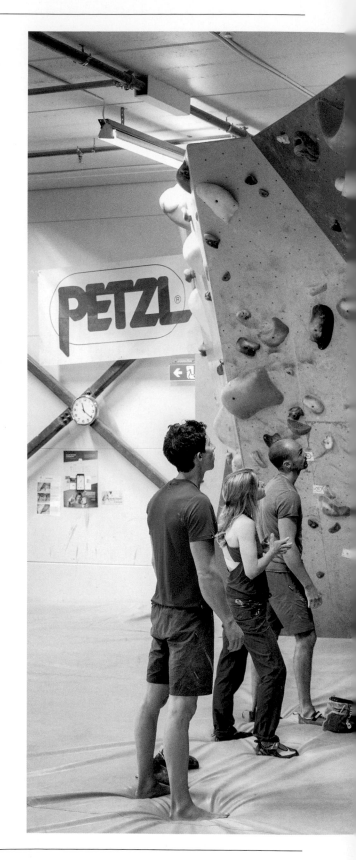

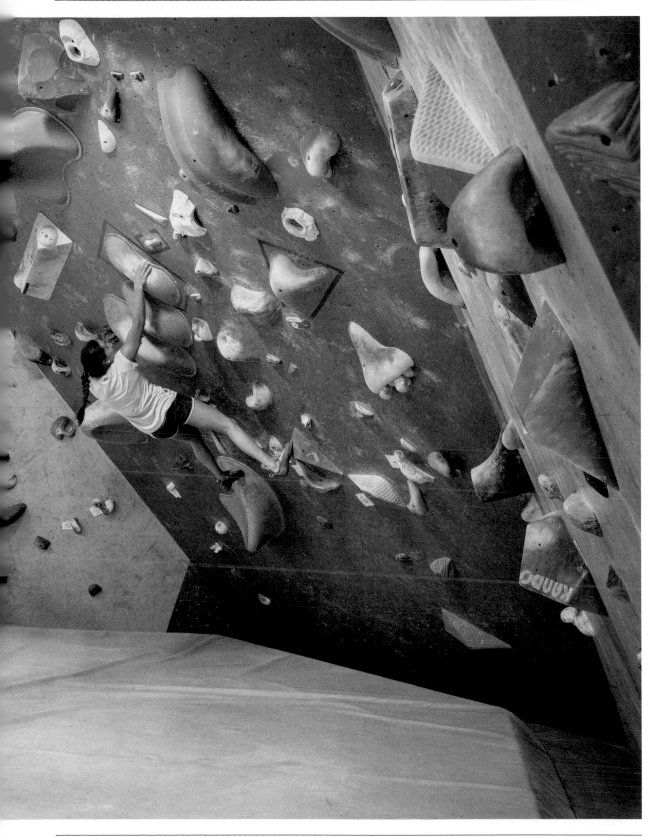

體能訓練

所有影響攀岩表現的不同要素中，體能層面可能是最常被提到的，這種觀點不無道理。事實上，隨著攀岩難度逐漸增加，岩點越來越難抓握又相距甚遠；岩壁更加陡峭，路線最困難區域不斷延續，這些都增加了對手指與手臂力量、核心肌群、耐力和活動度等體能層面的要求，而這些都是相對容易訓練的部分，也很容易評估成效。如果我們將攀岩表現要素依一般傳統分成三個部分，體能要素對攀岩表現的影響比技巧要素和心智要素更為重要。

本章將從「攀岩體能」的定義開始，接下來介紹力量、耐力和靈活度等不同體能表現及如何訓練它們。

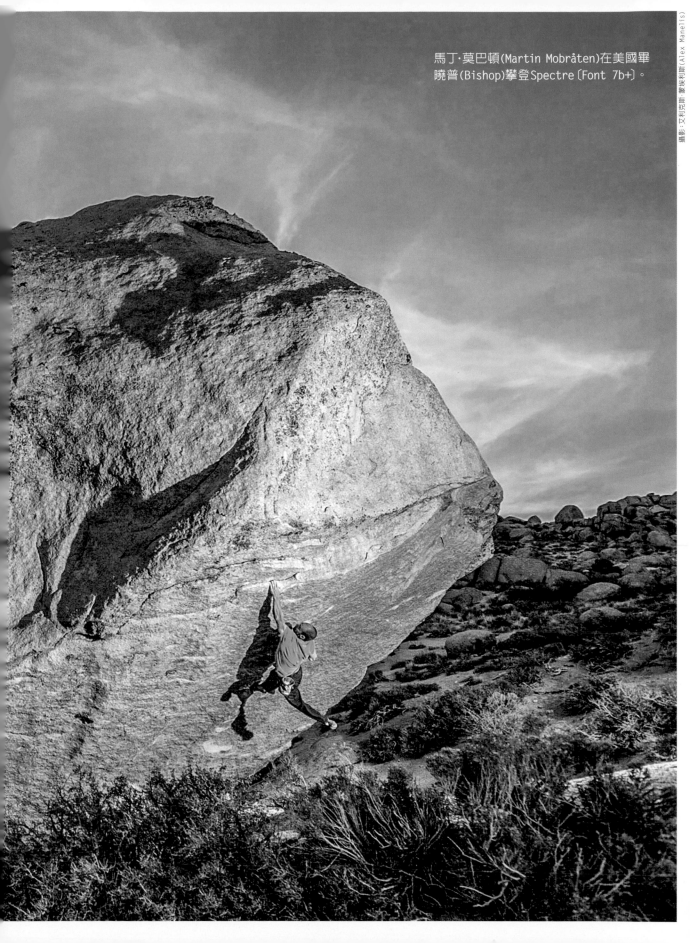

馬丁·莫巴頓(Martin Mobråten)在美國畢曉普(Bishop)攀登Spectre〔Font 7b+〕。

攝影·艾利克斯·豪埃利斯(Alex Manelis)

肯尼斯·埃爾維格爾德(Kenneth Elvegård)和亞
當·普斯特爾尼克(Adam Pustelnik)是擁有完全
不同體格特徵的專業攀岩者。

攀岩體格

每位攀岩者的身材比例和特徵各有不同。然而直至今日，這些身材條件對攀岩者的表現似乎沒有太大影響，即使在頂尖攀岩者級別中，身高、臂長和體重也有很大差異，顯示可鍛鍊的特徵比攀岩者身體結構更重要。

儘管如此，攀岩確實有利於具有特定肌肉分配比例的體型纖細者——即大部分肌肉分布在上半身而不是腿部。這就是為什麼攀岩被視為一項仰賴體重的運動。在體重較輕情況下，攀岩者容易抓握小型岩點，因為需要拉升的重量較少。

因此，很容易透過減重提高表現，而不是透過訓練改善力量和體重的關聯性，這種減重歷來是攀岩中常見現象。然而，近幾年來已經看到有一種趨勢轉往峭壁攀岩、抱石，以及聚焦在技巧的複雜性和要求更高的方向發展，我們不懷疑減輕體重能提高表現，但過度減重也有負面效果。因為肌肉量減少，反而更難在陡峭地形執行需要體力的艱難動作，再加上如果技巧不夠熟練，無法做一些複雜動作，又輕又瘦不會有任何幫助，當距離最後一個耳片（Bolt）超過3公尺時，不管體重多少，可能也一樣會感到害怕！對於成人攀岩者，減重會是重要的表現變數，但在考慮透過減重提高表現前，建議更專注於發展技巧、策略、體能和心智能力。

減重也意味著會有一段時間是在體能不足情況下進行訓練，這將使你難以制定所需的訓練品質；如果技巧已經屬於高層次，減重效果將會更明顯，所以反而應該是在計畫（Project）或競賽前，只有在表現處於穩定可接受的水準後，作為最後一次體態調整。此外，對年輕運動員而言，有一些健康風險與減重有關，一般而言，建議年輕攀岩者不要為了提高表現而減重，在第五章會詳細說明。

我們無條件建議：「用自己的體格攀爬」，並且多去瞭解自己體格的優缺點。體型高大攀岩者在移動距離方面有明顯優勢，但在峭壁壓縮攀岩將會更具挑戰性；另一方面，身形矮小攀岩者必須做動態移動以彌補移動距離的弱勢，但會有利於攀爬陡峭和（或）更具壓縮特性的岩壁。身材魁梧攀岩者通常也會有較多肌肉使他們利於執行需要體力的艱難動作；體型纖細攀岩者可能會發現容易抓握小型岩點，因為他們有更高的指力重量比。

如果無法做的移動，無須忍耐堅持。

唐尼·亞尼羅(Toni Yaniro)

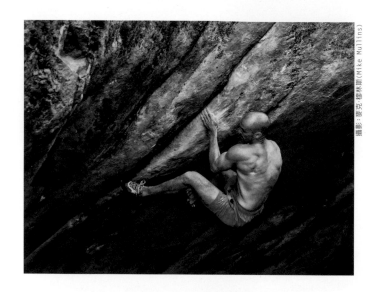

攝影：麥克·穆林斯(Mike Mullins)

力量

　　岩壁變得陡峭、岩點變小和移動越大時，需要強而有力的核心肌群、手臂和指力，這是我們所謂特定的攀岩力量。

　　當迷失在無數攀岩影片、文章、部落格和訪談中，很容易忘記什麼是正確的特定訓練。

　　舉例來說，如果用好抓的岩點訓練引體向上，就會善於在好抓的岩點上完成動作；如果用棒式(Plank)訓練核心肌群，就會變得擅長棒式動作。

　　說一般訓練沒有效果是過於簡化的說法，然而想直接套用成果到攀岩方面，在大多情況下是不太可能的，因此必須把力量訓練的重點放在特定部分——手指、手臂和上半身力量。

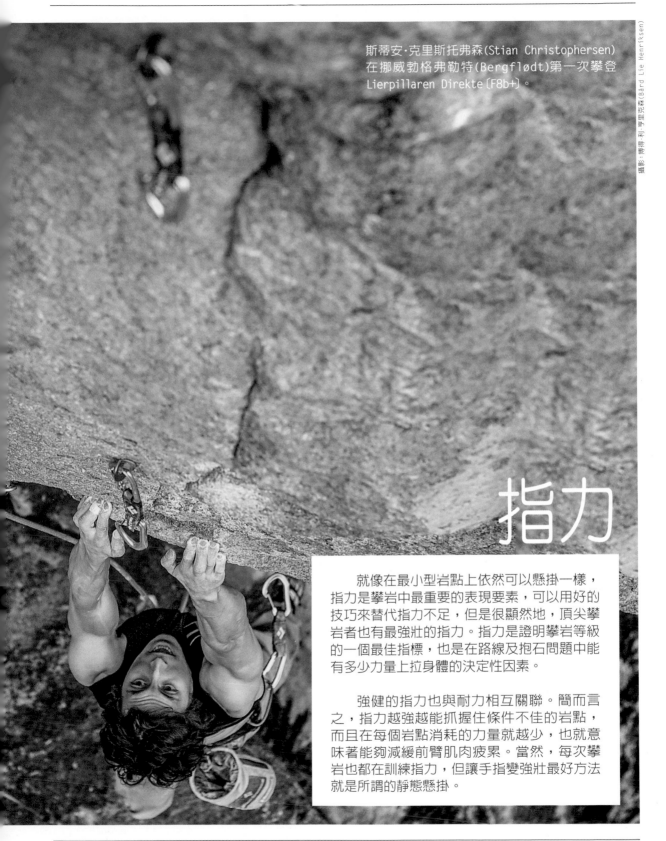

斯蒂安·克里斯托弗森(Stian Christophersen)在挪威勃格弗勒特(Bergflødt)第一次攀登 Lierpillaren Direkte〔F8b+〕。

攝影：博得·利·亨里克森(Bård Lie Henriksen)

指力

　　就像在最小型岩點上依然可以懸掛一樣，指力是攀岩中最重要的表現要素，可以用好的技巧來替代指力不足，但是很顯然地，頂尖攀岩者也有最強壯的指力。指力是證明攀岩等級的一個最佳指標，也是在路線及抱石問題中能有多少力量上拉身體的決定性因素。

　　強健的指力也與耐力相互關聯。簡而言之，指力越強越能抓握住條件不佳的岩點，而且在每個岩點消耗的力量就越少，也就意味著能夠減緩前臂肌肉疲累。當然，每次攀岩也都在訓練指力，但讓手指變強壯最好方法就是所謂的靜態懸掛。

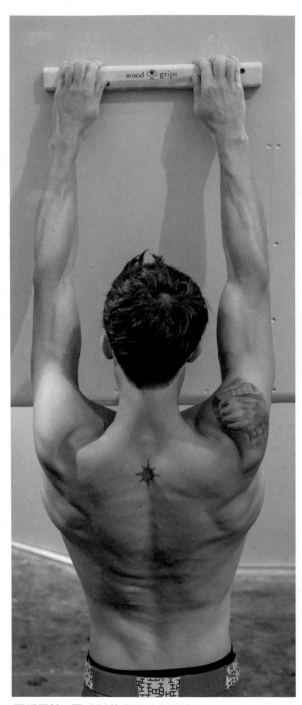

壓低肩膀,兩手肘稍微向內側旋轉。

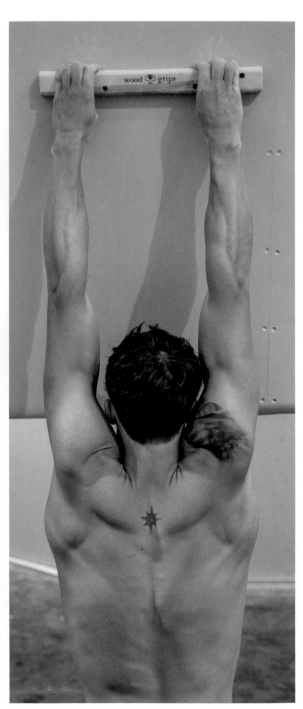

肩膀不要如圖一樣靠近耳邊,避免被動的懸掛。

DEAD HANGS (靜態懸掛)

指力對攀岩的重要性不言而喻，然而是在最近幾年，指力訓練的器材與方法才開始出現，並獲得攀岩界普遍推廣。

西班牙攀岩者兼研究員伊娃·洛佩斯（Eva López）在指力方面的研究深受大眾信賴，她的博士論文中提出簡單又有效率的訓練方法，就是利用指力板練習靜態懸掛增加指力，優點是容易依據攀岩者能力來調整和追蹤發展，透過增減手點大小、重量和懸掛時間來調整負荷。

訓練指力最有效的抓握姿勢是半封閉式抓法，中間三隻手指的中間關節彎曲90度，包括第四隻手指全都需要抓握在岩點上。

如果手不自主打開了就要放手，表示負荷太大會有受傷風險。

1. 手點大小

隨著指力板上槽深變淺，在規定時間內懸掛會越來越困難。深度變窄到大約2至4公釐，可以作為衡量指力強度指標。手點深度比這更淺的話，手指結構和摩擦力不但決定是否能懸掛，而且縮小手點不會增加肌力訓練效果。

2. 總重量

如果難以負荷全身重量懸掛，可以透過使用彈力帶或滑輪系統減輕身體重量來練習。身強體壯又經驗豐富的攀岩者或許必須增加額外重量，因為他們已經習慣將全身重量懸掛在小岩點上。

3. 懸掛時間

使用手點越小或增重越多能懸掛時間就越短。較短懸掛時間增加更多重量或在小岩角邊緣懸掛將會引起肌肉、肌腱和結締組織的一些特殊適應問題；而較長時間增加更多重量或在大型岩角邊緣懸掛則會導致其他問題。值得注意的是，重點在於只要在快要失敗的時候堅持下去，力量會隨著更長的停留時間而增加；力量增加不只來自於短時間的懸掛與增加負重，將懸掛時間作為變數，更容易增加訓練的多樣化，更能透過不同的方法達到設定的訓練目標。

建議主要使用半封閉式抓法，這種抓法是能提供前臂最大肌力負荷的抓握姿勢，而其他抓握方法也各自有其效果。但重要的是由於不管用什麼抓法訓練，它將會變成你最擅長的抓握姿勢，所以如果要增強摩擦點和口袋點的拉升力量，訓練時使用的抓握法要能反映出這方面需求，還有維持有控制的懸掛姿勢也很重要，應該要壓肩夾背、手臂伸直，以及手肘內側相對。

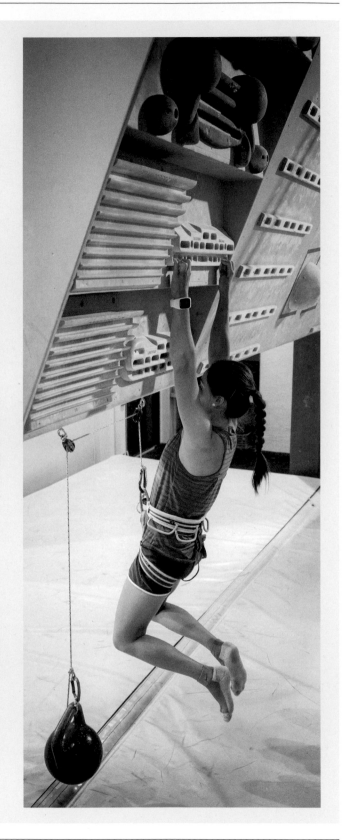

謹記於心！

　　靜態懸掛是針對指力的特定訓練，攀岩界傳統上認為這種特別針對手指訓練會增加攀岩者受傷風險。通常建議開始使用這個方法前必須要具備特定的訓練基礎，而這個基礎是透過日常攀岩所建立，你也可以認為它建立了其他攀岩表現要素，而不純粹只是指力。在攀岩生涯開始時，應專注在所有自身攀岩表現要素上。

　　然而必須要注意的是，靜態懸掛對手指壓力絕不比艱苦又偏重指力的抱石課程來得更大，對手指進行控制嚴謹的特定力量訓練能實際在未來減少手指運動傷害風險。

　　一般來說，做靜態懸掛時比在抱石課程中更容易調節負荷，因為力量訓練被認為是降低任何運動傷害風險的最重要因素之一，很自然地認為透過特定指力訓練能達到類似效果。

　　年輕運動員要特別注意所有指力的訓練，因為童年和青少年時期骨格生長發育的關係，年輕運動員可能更容易在指力板、Campus Board 等訓練牆和抱石岩壁上進行高強度指力訓練方法後損傷骨骼。

靜態懸掛訓練方法

以下是我們推薦的三種靜態懸掛指力訓練方法：

1. 懸掛(HANG ON)

懸掛時間	休息	重複次數	組數	緩衝(Buffer)	抓法
30秒	3分鐘	1	8	無：懸掛直到失敗[1]	變化使用不同抓法，如半封閉式、開放式、捏點式和摩擦點抓法。

懸掛對很多攀岩者來說是非常容易開始練習的方法。我們建議用懸掛開始到失敗的時間來設定負荷，意思是說在指定使用的手點上抓握超過30秒。可以使用大型岩點、單槓、彈力帶或滑輪系統減輕重量以達成抓握30秒；如果能堅持更久的懸掛時間（例如40秒或超過），就要改用小型手點或增加重量。靜態懸掛抓法除封閉式抓法(Full Crimp)外，適用任何不同抓握姿勢，建議在練習過程中用各種不同抓法練習。

從每週一次開始，經過三到四週訓練後，發展到每週兩次練習。當多次失敗[1]的時候，這個練習應該以單獨課程進行，並結合互補力量的訓練。

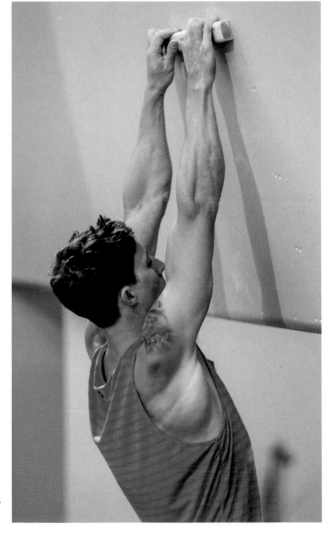

註1 失敗也指技巧失敗。如果無法維持正確懸掛姿勢或無法維持手指位置，就屬於技巧失敗，應該放手重新調整。

2. STRENGTH HANGS（負重懸掛）

懸掛時間	休息	重複次數	組數	組間休息	抓法
10秒	5分鐘	4 － 5	4 － 5	1分鐘	半封閉式抓法

負重懸掛類似傳統的力量訓練，是透過結合強度（手點大小和負重量）和數量（重複次數），並每組做最大的努力嘗試。每組間休息時間很短到無法完全恢復體力，這有助於讓肌肉在練習過程中疲勞。這其實意味著只需剛好完成每組最後一次懸掛（或完成前剛好失敗），並在整個練習過程中都必須維持這個強度。

練習過程中應該很容易調整手點大小，所以能準確完成重複次數和組數。如果在每個重複次數中無法懸掛超過10秒，就必須減輕重量或改用大型手點練習，以維持有控制力地達成每一組訓練。高階攀岩者可透過增加額外重量來調整負荷。

從每週一次開始，可以是單獨課程練習或在日常攀岩的暖身後進行。在負重懸掛練習課程之後，可以做抱石和繩攀，但考慮到前臂和手指會疲勞，所以在剩下的攀岩課程中不能過度負荷。

訓練三到四週後改以每次靜態懸掛課程練習之間至少需休息兩天的方式，增加到每週兩次練習，然後逐漸縮減手點大小以維持穩定的訓練進步過程。我們的建議是先完成一個懸掛訓練循環後，再進行負重懸掛訓練。

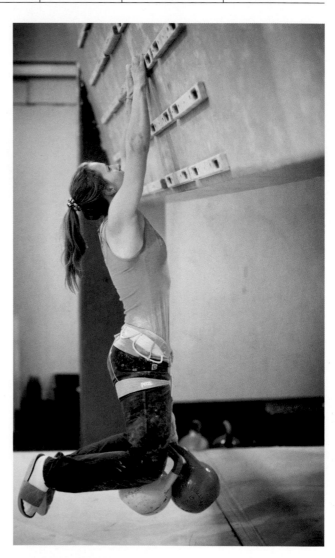

3. MAX HANGS（最大負重懸掛）

懸掛時間	休息	重複次數	組數	組間休息	抓法
10秒	3分鐘	1	4 - 5	1 - 3秒	半封閉式抓法

最大負重懸掛的前提是控制每10秒重複一次，每次懸掛之間休息3分鐘，重複做四到五組。緩衝能告訴你接近最大力量的程度與任何重量增減無關；因為有3秒緩衝，應該最多能懸掛至13秒，但10秒後還是放手鬆開。緩衝時間越短越接近你的最大努力，雖然緩衝最多3秒，仍然能達到合理訓練效果。這樣的緩衝讓訓練在受傷時更安全，可避免剛好懸掛10秒或更糟的是失去控制而墜落。

由於高負荷、低次數和休息時間較長，這個訓練方法非常適合提升指力最大化，也就是說會提高肌耐力和神經系統的能力發展和維持力量。這種自然的進步過程是先從練習一個或多個懸掛循環開始，並繼續經由練習一個或多個負重懸掛循環，然後開始一個最大負重懸掛循環。

由於最大負重懸掛只需要幾次重複，即使每次懸掛的負荷很大，依然能在練習之後結合日常攀岩課程。我們建議從每週一次開始，大約四週後或覺得訓練有進步時增加到每週練習兩次，藉由額外增重將更容易在指力程度上獲得更多進展。

靜態懸掛是安全有效的指力訓練方法，但是它缺少移動方面的動作，畢竟攀岩就是移動的運動。靜態懸掛的另一個缺點是真的只是在訓練懸吊，而攀岩時必須在岩點間移動，也就是說還必須擁有良好的臂力和上半身力量。

攝影：艾里克·維古路(Erick Vigouroux)

專訪

伊娃·洛佩斯(EVA LÓPEZ)

　　西班牙攀岩者及研究員伊娃·洛佩斯，在她的博士論文中提出用靜態懸掛訓練指力，她比較了兩種對指力和耐力不同效果的訓練方法。

　　這兩種方法分別是最大限度增重(Maximum Added Weight，MAW)和最小限度邊緣深度(Minimum Edge Depth，MED)。最大限度增重方法主要包括在槽深18公釐的指力板邊緣控制懸掛10秒並盡可能增加重量，和3秒安全緩衝。這樣的懸掛方法重複四到五次，每次之間休息3分鐘，每週兩次訓練。最小限度邊緣深度的方法主要包括在最小岩點上不增加重量盡可能懸掛10秒和3秒鐘緩衝，重複四到五次，每次懸掛間休息3分鐘，每週兩次訓練。參與此研究的人在靜態懸掛課程前先暖身，接下來進行日常攀岩訓練課程。

　　伊娃跟兩組人員持續訓練八週，其中一組完成四週最大限度增重訓練，然後是四週最小限度邊緣深度訓練；另一組正好相反，先做四週最小限度邊緣深度訓練，然後四週最大限度增重訓練。結果是第一組（最大限度增重－最小限度邊緣深度組）無論在力量和耐力測試上都比第二組（最小限度邊緣深度－最大限度增重組）表現更好；第一組最大化力量在四週後增加10%，第二組只增加2%。這種效果在訓練結束幾週後的確有降低，但即使如此，最大化力量的增加還是很明顯的。特別是考慮到多數參與研究的人都是有經驗的攀岩者，而且平均攀岩等級是F8a+。

　　「只要攀岩有持續進步，改變最大限度增重和最小限度邊緣深度訓練時間似乎是有利的，同時在過程中也要調整強度和懸掛時間。」

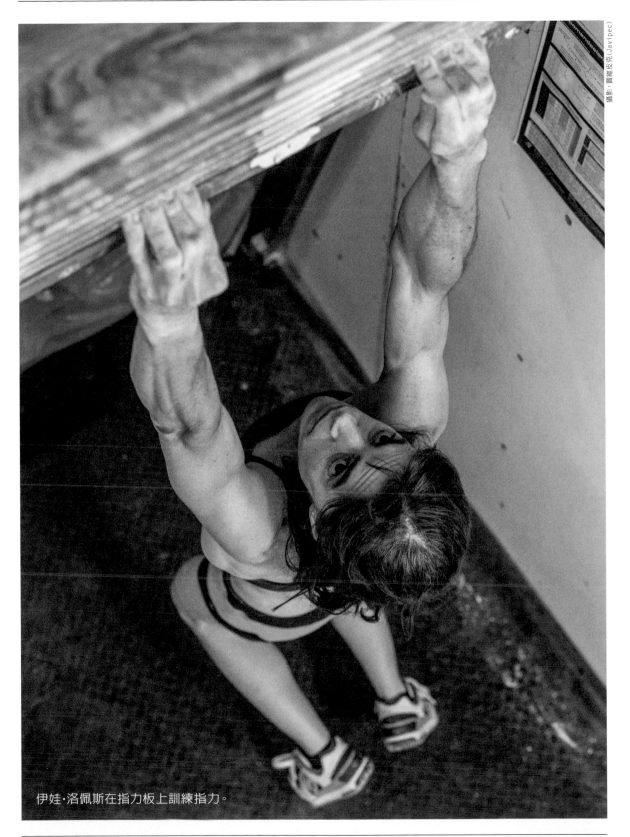

攝影：賈維皮克(Javipec)

伊娃·洛佩斯在指力板上訓練指力。

在科學專文中介紹訓練方法時，常會有很多問題和應該需要事先強調的細節差異，我們詢問伊娃一些關於靜態懸掛和她的研究內容。

● 四週後，從最大限度增重切換到最小限度邊緣深度很重要嗎？

首先必須指出訓練需要根據攀岩者個人需求、目標和能力進行調整。

每位攀岩者和教練需要選擇一種方法並依照訓練經驗、指力、目標等，決定如何將最大限度增重和最小限度邊緣深度融入訓練計畫，這就是為什麼我不願意制定特定規則的原因，但可以合理建議高級攀岩者在未完成中等強度最小限度邊緣深度前，不應該使用最大限度增重。例如第一週可以從15秒懸掛時間開始、用5秒緩衝、做二到三組，然後第四週增加到四到五組。這在我的文章及部落格中有詳細說明，我要鼓勵對靜態懸掛訓練有興趣的人，需熟悉我們蒐集的資料[2,3]。我在YouTube頻道上有解釋不同訓練方法和懸掛技巧[4]可供參閱。

在一般基礎上，我經常建議用最容易、最低強度的訓練方法和依然會產生效果的週期訓練(Periodization)，這是一個有效、安全、合理的訓練方法。而關於特定問題，在較深岩點上懸掛並增加負重訓練一段時間後，或許能在不增加負重的情況下，用較小岩點進行訓練，這是合乎邏輯的訓練進程；更恰當地說，懸掛在較淺岩角邊緣不用增加負重，是更特定的攀岩訓練層面之一，而在攀岩特定性訓練的循序漸進式進步，是基礎訓練原則之一。在研究中我們注意到，最大限度增重訓練一段時間後即使切換到最小限度邊緣深度，指力仍繼續增加，即使力量測試是在15公釐槽深岩角。我們的假設是經過四週最大限度增重訓練後，增加的力量能使攀岩者在接下來四週最小限度邊緣深度訓練中使用甚至更小的岩點，反過來又能讓指力進一步增加。

只要攀岩持續進步，改變最大限度增重和最小限度邊緣深度訓練時間似乎是有幫助的，同時在過程中也要調整強度和懸掛時間，特別是當開始靜態懸掛訓練時，可以透過改變最大限度增重、最小限度邊緣深度和其他靜態懸掛方法來進行實驗。

在此基礎上我想說的是，從最大限度增重到最小限度邊緣深度不是一個通用指導原則，只是許多週期性策略的選擇之一。我們需要留意訓練文獻資料中強健和專業運動員的陳述：需要的訓練強度越高，就越需要改變訓練方法、選擇訓練和週期性策略，以創造新的刺激和更進階的發展，這樣可以避免停滯不前和降低動力。

註2 兩種最大化抓握力訓練方法——用相同持續力量和不同邊緣深度——對頂尖攀岩者抓握耐力的影響。體育科技5：1-11，洛佩斯・里維拉(López-Rivera,E.)和剛薩雷斯・巴迪略(Gonzalez-Badillo,J.J.) (2012)。

比較三個指力板訓練計畫對攀岩者最大化指力訓練之效果。美國北密西根大學第三屆國際攀岩大會及科羅拉多州特柳賴德(Telluride)IRCRA，2016年8月第五屆到第七屆會議，洛佩斯・里維拉(López-Rivera,E.)和剛薩雷斯・巴迪略(Gonzalez-Badillo,J.J.) (2016)。

註3 http://en-eva-lopez.bolg-spot.com.es/search/label/Finger%20training

註4 YouTube:evalopeztraining

「在一般基礎上，我經常建議用最容易、最低強度的
訓練方法和依然會產生效果的週期化訓練。」

- 為什麼選擇半封閉式抓法為抓握類型？
- 變化不同抓握姿勢還有其他優點嗎？

　　我想澄清一個我經歷過與工作有關的誤解。在實驗性研究中，理所當然所有變數都要標準化，因此我們被迫從幾個可能的變數中選擇一個出來。我們選擇半封閉式抓法，因為我們和其他研究者以及攀岩者本身，都認為這個抓握法是抓握小岩點最常使用的方法，而且小岩點也是在路線最困難區段中最常出現的岩點形狀和質地特徵，這並不是指只需要練習半封閉式抓法，我從沒有如此主張過。然而，實驗研究的條件是一回事，但這些並不能直接適用於所有類型和等級的攀岩者。

　　眾所周知，只要有充分時間鍛鍊等長（靜態）訓練(Isometric Training)，在訓練的關節角度會產生特定力量效果，如果想成為全方位攀岩者，就必須訓練所有抓法。如果攀爬路線等級很高，至少應透過特定訓練方法，如靜態懸掛，來訓練半封閉式和開放式抓法。如果有很多時間可以進行訓練，或者想要特定抓法的訓練的計畫或峭壁，也可以使用像捏塊或掛鉤塊等這類器材，而不需用懸掛方式訓練個別指力。

　　一般而言，所有攀岩者都應該透過攀爬不同抱石和路線訓練所有抓法。高階攀岩在每週訓練中可以執行更特定指力訓練，對他們而言，重要的是在攀岩中調節訓練量，這能在特定訓練中保持更高的訓練品質。

- 還有與最大限度增重–最小限度邊緣深度一樣好，
 甚至更有效的指力和耐力訓練方法嗎？

　　有的。但是這些方法是否真的能產生明顯正向效果取決於很多因素，如訓練經驗、週期性策略和負荷控制等等。瞭解這些因素之後，我們可以使用訓練方法鍛鍊，如耐力導向的靜態懸掛(間歇性靜態懸掛)、單臂靜態懸掛(最大化力量訓練)、對比訓練(增重靜態懸掛訓練後，接著爆發性靜態懸掛訓練)、訓練牆等，也不要忘記攀爬那些對岩點大小和岩壁角度有特定要求的各類抱石和路線，以及最大限度增重和最小限度邊緣深度訓練。此外，在最大化力量訓練方法必須改變懸掛時間和強度；在力量耐力訓練方法需要調整總量及時間。因此，我建議每四到八週改變使用不同指標和方法來訓練。

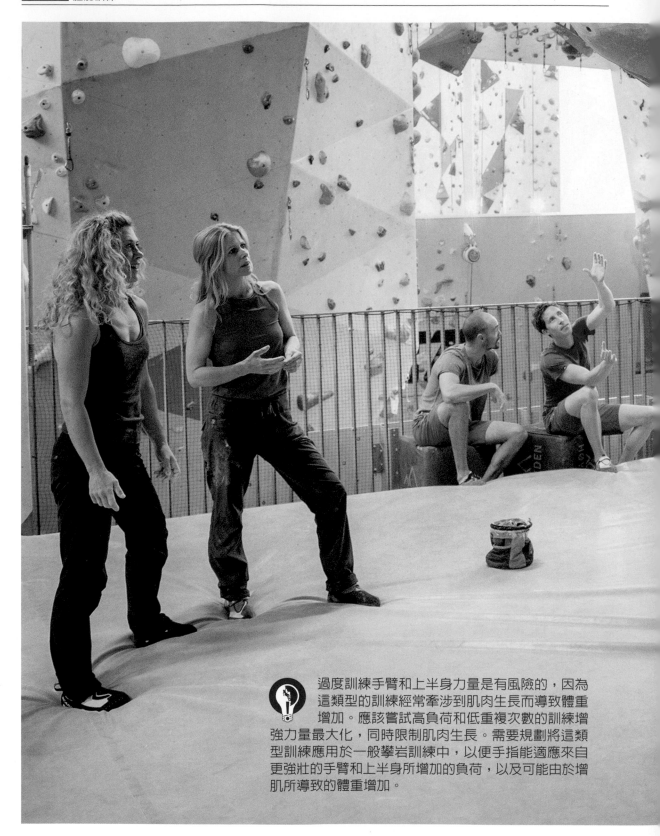

過度訓練手臂和上半身力量是有風險的，因為這類型的訓練經常牽涉到肌肉生長而導致體重增加。應該嘗試高負荷和低重複次數的訓練增強力量最大化，同時限制肌肉生長。需要規劃將這類型訓練應用於一般攀岩訓練中，以便手指能適應來自更強壯的手臂和上半身所增加的負荷，以及可能由於增肌所導致的體重增加。

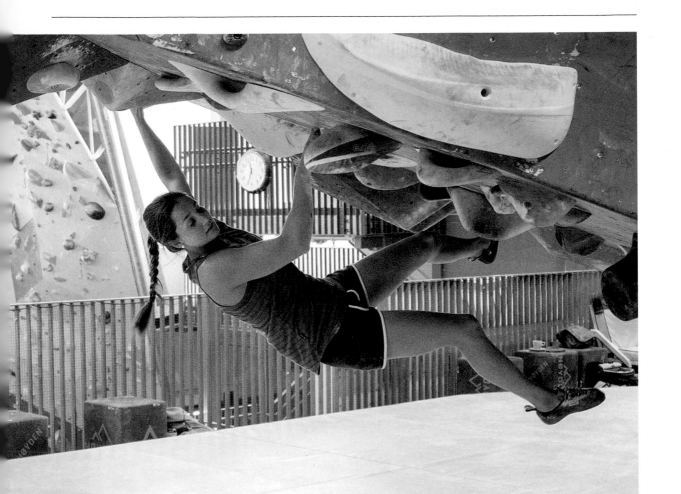

手臂和上半身力量

　　研究結果顯示，當岩壁變得更陡峭和動作更大時，對手臂和上半身的體能需求就會增加。然而，有些手臂力量相對較弱的攀岩者，攀爬峭壁時卻表現得非常出色，這突顯了攀岩的複雜性，也就是可以透過擅長的技巧來代償某方面的不足。但是，這些攀岩者或許可以透過訓練手臂和上半身力量提高自身攀岩水準。

　　攀岩難度較低時，攀爬抱石和陡峭路線能充分提供手臂和上半身力量訓練，能為以後更特定的訓練打下良好基礎。岩壁角度對負荷是非常有幫助的指標，隨著岩壁越來越陡峭，在體力上就會變得更具挑戰性。如前所述，將攀岩作為一種訓練方法的明顯優勢，是同時也能訓練其他影響攀岩表現的要素。

　　儘管如此，建議在日常攀岩基礎上增加一些特定力量訓練，如各式引體向上和鎖定（Lock Off）是最佳選擇。

PULL-UPS（引體向上）

引體向上是最常見又最簡單練習身體組織拉伸的訓練，對很多人來說，是第一個要列入特定力量訓練計畫中的練習。動作從伸直手臂開始，然後肩膀下壓，手肘旋轉內部相對，彎曲手肘直到下顎與雙手同高。試著以連續平緩的節奏做引體向上，不要用雙臂靠近耳朵和腿（踢腿）幫忙蒙混過關。如果發現做引體向上太困難，就可以利用彈力帶（如圖所示）或請夥伴幫忙以減輕負荷。

剛開始訓練時，可以嘗試一次盡量做多次引體向上再休息2到3分鐘，重複三到四組；能做到每組重複六次以上時就可以再嘗試提高難度——透過增加額外重量或偏位（Offset），也就是一隻手比另一隻手低的姿勢。因難度調整只能每組重複三到四次，依自己進步狀況達到能做六次，然後再次提高難度，建議利用增加重量和偏位姿勢來變化訓練方法——因為能模仿不同的攀岩動作。

強壯的高階攀岩者也可以嘗試單臂引體向上，當從雙手改為單臂引體向上時，利用彈力帶調整負荷會很有幫助，能使動作呈現高質量和循序漸進的訓練。

LOCK-OFFS（鎖定）

　　能夠將手臂和身體鎖定在不同的位置的訓練非常重要，例如在靜態移動或掛快扣的時候會特別需要。特定的鎖定訓練可依自己的程度用單臂或雙臂完成動作。初學者可以在一個引體向上三個不同階段，例如手肘彎曲分別鎖定45度、90度和120度進行所謂的「法式閉索（Frenchies）」訓練；高級攀岩者可以用單臂做相同練習，每個角度抓握姿勢保持3到5秒。

　　要從雙臂改為單臂做相同練習的過渡期時，可以用彈力帶或請夥伴幫忙，重要的是要注意由於靜態的姿勢訓練只會在維持正確角度或是增減一些角度上變得更強，所以在角度範圍內要改變手肘的角度以建構靜態力量。

結合手指、手臂和上半身力量

到目前為止已經說明如何專門訓練手指、手臂和上半身力量，接下來將說明如何在訓練中結合這些要素。這種特定的綜合力量訓練，對攀岩時所面臨的動作節奏和模式很重要。

為了最大限度利用岩點，必須經常調整身體位置，也就是說當在岩點間移動時，必須在不同方向上施力，並依岩點形狀使用不同抓握姿勢。雖然懸掛在岩角邊緣、練習引體向上和鎖定是很好的力量訓練，但排除了攀岩時所面臨的多樣化動作模式。

肌肉力量和肌肉產生力量的速度不一樣。艱辛的力量訓練對手臂和上半身具挑戰性的原因是動作相當緩慢，雖然維持身體姿勢或緩慢攀爬的力量很重要，但對攀岩者而言，特別是抱石攀岩者需要能夠快速發力，最佳訓練方式是透過爆發力訓練來培養。簡言之，就是盡可能快速地做這些訓練動作。

我們用手指區分什麼是力量和爆發力，也可以分別用手臂和上半身力量來區分力量和爆發力的不同。我們需要指力懸掛在岩點，也需要前臂肌肉快速產生足夠力量，在岩點上的短時間內達到最大化力量，這就是大家所熟知的接觸力量(Contact Strength)。

透過結合Campus訓練(指只使用手臂，不使用腳的攀爬)和指力條(Campus Board)訓練，不僅能增加手臂移動速度，還可以挑戰手指接觸力量，甚至比做靜態懸掛訓練效果更好。抱石攀岩能讓動作類型更多樣，透過抱石攀岩可以訓練在岩點不佳或需要維持身體姿勢的靜態移動時慢速產生最大力量，以及在快速移動時迅速產生力量的能力。

抱石攀岩

就我們的經驗，在岩點逐漸變小又變陡峭的岩壁上抱石攀岩，能提供手指、手臂和上半身的力量很好的訓練效果，並且被認為是對任何等級的攀岩者們最重要的訓練方法。舉例來說，在開始有系統的訓練指力之前，先說明我們的攀岩級數是抱石Font 8b和路線攀岩F8c。

為了充分利用抱石課程，必須事先針對想要訓練的特定能力做好計畫，最重要的是計畫好想從事哪種類型的抱石問題，並確保在每次嘗試（Attempt）間有充分休息，為的是真正的力量訓練而不是耐力訓練。

需要試著找出特定訓練項目，我們建議是在課程中選擇適合的抱石問題來結合訓練項目。基本上，如果能不用一些可以減輕手指負荷的技巧，如掛腳、勾腳和扭轉，會從訓練中獲得更多。一般而言，我們認為如果正面朝向岩壁及使用小踩點，對手指、手臂和上半身的訓練效果更大。

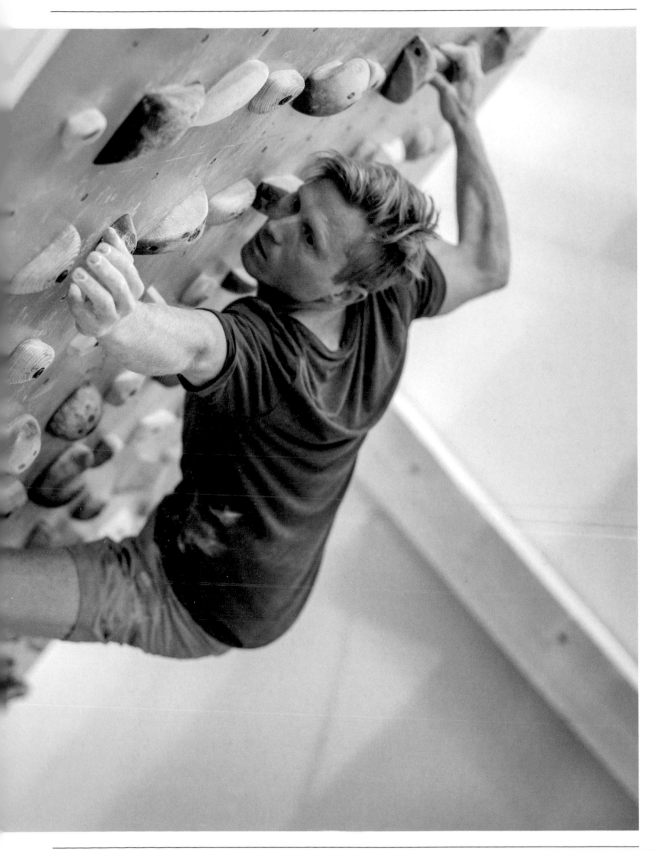

1. 最大強度抱石

選擇四到五個接近自己攀岩水平極限程度的抱石路線挑戰，每個挑戰四到五個動作、重複二到三次，每次嘗試之間至少休息3分鐘。如果課程主要目的是訓練爆發力，在每個抱石挑戰開始和結束的動作，主要應該是由需要快速發展力量的大型動作所組成，或者當訓練重點是手指、手臂和上半身力量時，一般只要岩壁陡峭和岩點相對比較小時就足以訓練，不需要太著重於岩點間的距離。

2. 金字塔抱石

另一種方法是將上述挑戰的困難度建立成能做更多抱石挑戰的金字塔，這是一般常見建構課程的方法，但重要的是必須要知道最困難的問題挑戰，這樣才會對力量訓練產生最大效果。如上所述，必須決定是要挑戰爆發力或力量。

金字塔抱石課程，可能類似下表：

6a	6b	6c	6b	6a
3個問題	2	1(2次嘗試)	2	3

選擇不同類型抱石問題挑戰，每個挑戰不要超過二次以上嘗試，每次嘗試間至少休息3分鐘。依個人程度調整抱石問題難度，建議最難問題是比自己最高等級[5]略低一到二個等級。

因此，如果個人最佳程度等級是Font 7b，在金字塔中將最難問題設定為7a或7a+。

註5 參考第346頁的難度等級對照表

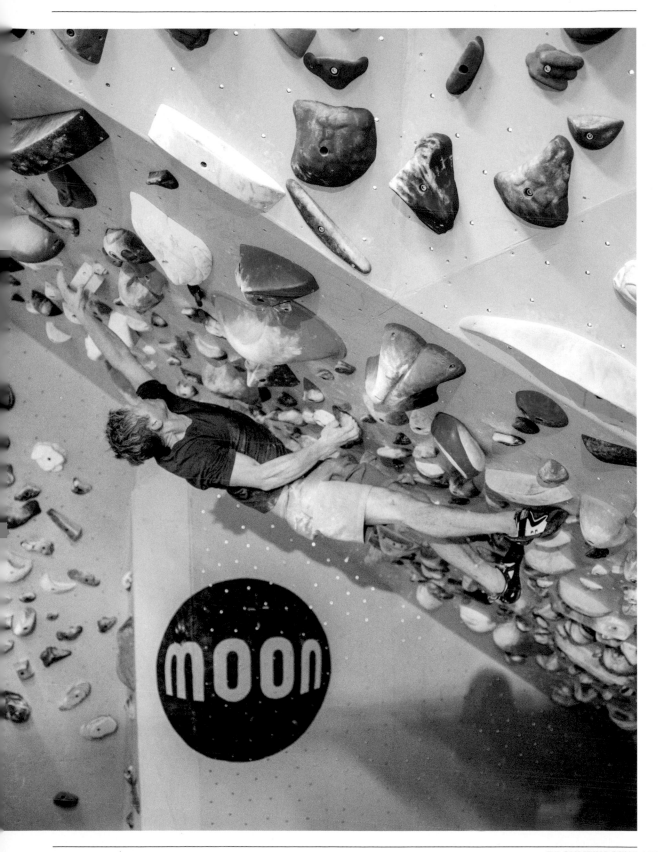

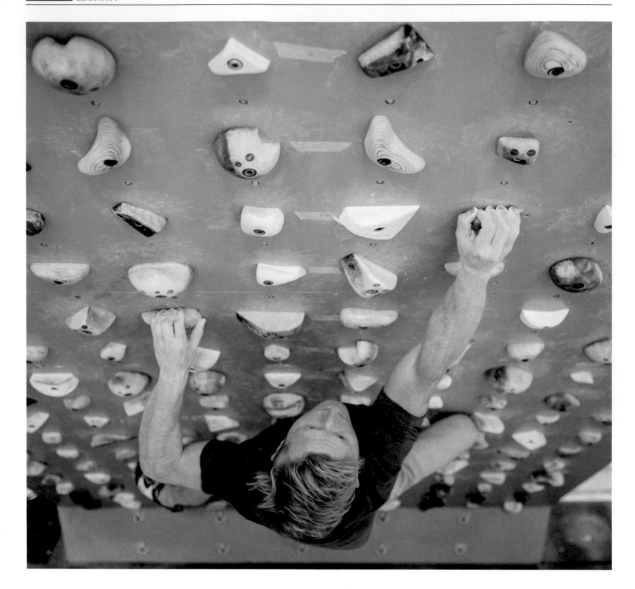

3. MOONBOARD

　　Moonboard是攀岩傳奇人物班·穆恩(Ben Moon)所研發的,可能是現今攀岩訓練時最常用於系統訓練牆的攀岩工具,Moonboard是指傾斜40度、充滿各式容易抓握岩點的攀岩訓練牆。

　　你可以在Moonboard APP中找到問題的建議,可以攀爬數以千計事先定義好的所有難度等級問題。在Moonboard上訓練抱石課程,對手指、手臂和上半身力量是很好的鍛鍊,可以進行最大強度訓練課程和金字塔訓練。

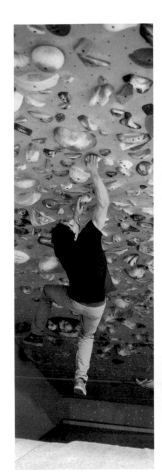
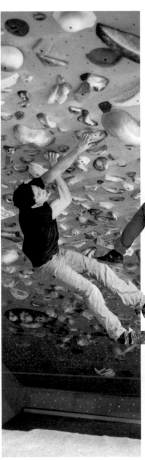
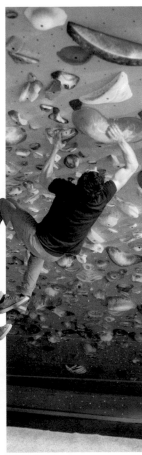
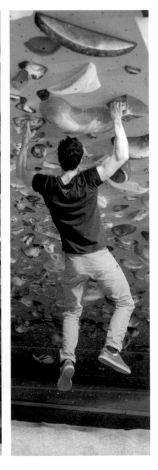

GOING FOOTLESS（無腳攀岩）

　　無腳攀岩或Campus，是指不使用腳做攀爬動作；因為不使用腿幫忙攀爬，能很好地訓練到手指、手臂和上半身力量。

　　首先，必須手臂彎曲攀附岩點，與此同時保持控制身體避免讓伸直的手臂產生不必要的晃動——所以使用好抓的岩點和簡單動作開始Campus訓練。開始訓練時，每個問題挑戰做三到四個動作，然後逐漸增加至七到八個動作。Campus訓練的好處之一是可以改變動作，以及切換慢速力量或快速爆發力。當訓練爆發力時，建議少做一些動作，但動作要大，理想上是每個問題挑戰不超過二到三個動作，高階攀岩者可以改用小型岩點，能獲得更好的指力訓練效果。

THE CAMPUS BOARD

Campus Board是最早開發用於攀岩的訓練工具之一，是由沃夫岡・古利奇(Wolfgang Güllich)所設計，是因為最初設置在大學體育館內，所以稱作Campus。它是沃夫岡為了在1991年攀爬德國弗蘭肯朱拉(Frankenjura)——世界上第一條9a路線(其路線名稱為：Action Direct)——的攀岩訓練所設計。

攀岩訓練課程開始前，就必須完成Campus Board訓練，這樣才能得到充分休息並保持訓練品質。

Campus Board由不同大小木條所組成，安裝在一塊懸垂傾斜木板，有各種深度可以訓練不同強度的手指和手臂力量，與靜態懸掛相比的好處是包含了手臂的移動訓練，也就是從一個橫條到另一個橫條，就如同在攀岩一樣，要放開一個手點然後再抓住另一個手點。

除了對手指、手臂和上半身力量產生非常特定的訓練效果之外，還能訓練如協調和動態技巧等要素，而Campus Board受到爭議的部分是潛藏著很高的手指、手肘和肩膀受傷的風險，年輕運動員應延緩Campus Board訓練直到身體完全發育，避免造成手指、骨骼組織受到傷害。

發育完全的攀岩者透過正確使用和漸進式學習，可以安全地使用Campus Board和避免受傷。首先是學習如何正確地在Campus Board上移動，對多數人而言，最佳方式是練習動作時把腳放在板下的立足點上，剛開始在手點最深邊緣做短距離移動，逐漸進展到跳過一些手點做長距離移動，只要技巧有進步就可以繼續移動至小型手點。

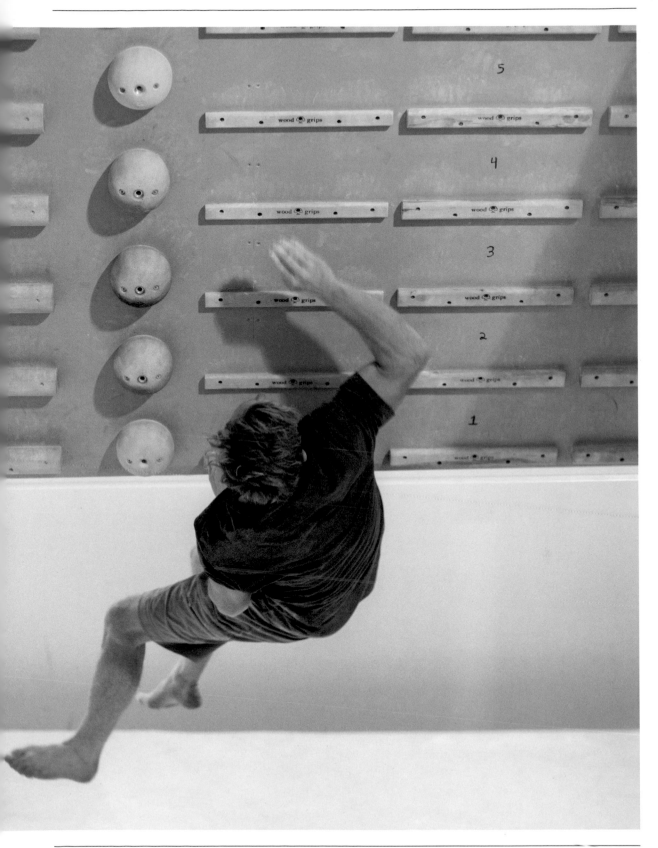

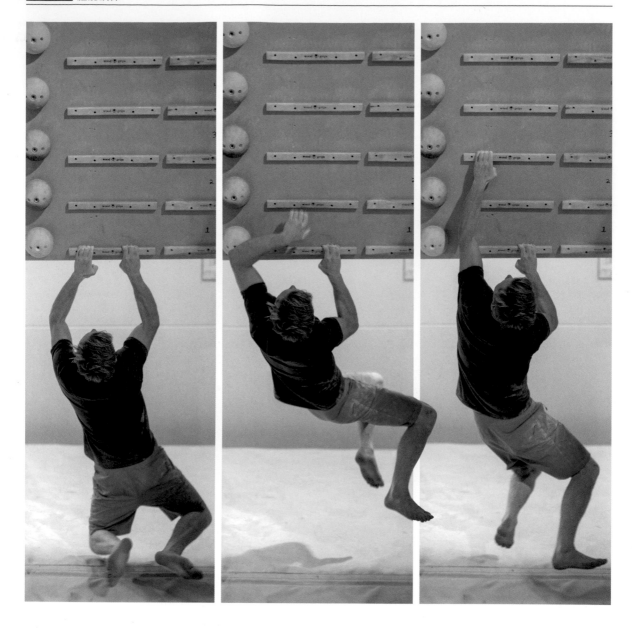

1. 傳統Campus Board

　　保持控制動作很重要，這樣就能用四指半封閉式抓法抓握每個邊緣和避免直臂抓握。為了達到此目的，傳統Campus Board是以力量訓練而不是爆發力訓練為導向，所以能為爆發力Campus Board訓練建立基礎。

（1）上下(1-2-1，需換手)
（2）1-2 同點，2-1同點
（3）1-2-3 同點，3-2-1同點
（4）1-2-4 同點
（5）1-3-4 同點

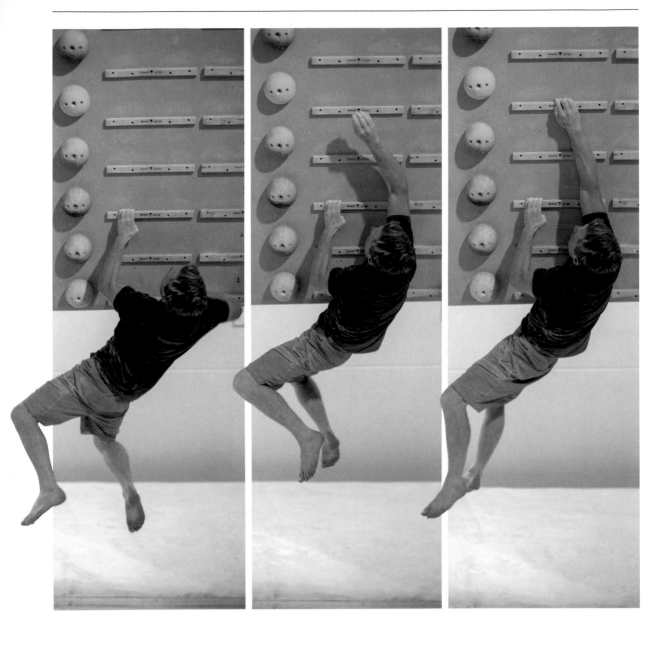

準備好增加難度時，可以做相同的練習但腳不落地；腳不落地也覺得很容易時，就增加岩點間距離和選擇小型岩點，可以嘗試以下例子：

(1) 1-3-5
(2) 1-3-6
(3) 1-4-7
(4) 1-5-8

Campus Board 課程範例

在Campus Board訓練牆上，用腳做些動作來暖身。

第1組：
(1-3-5 X3)每隻手臂，每次重複中間休息1分鐘。完成後休息3分鐘
第2組：
(1-3-6 X2)每隻手臂，每次重複中間休息1分鐘。完成後不休息換手
第3組：
(1-2-3-4-5-6-7 X3)每次重複中間休息1分鐘。

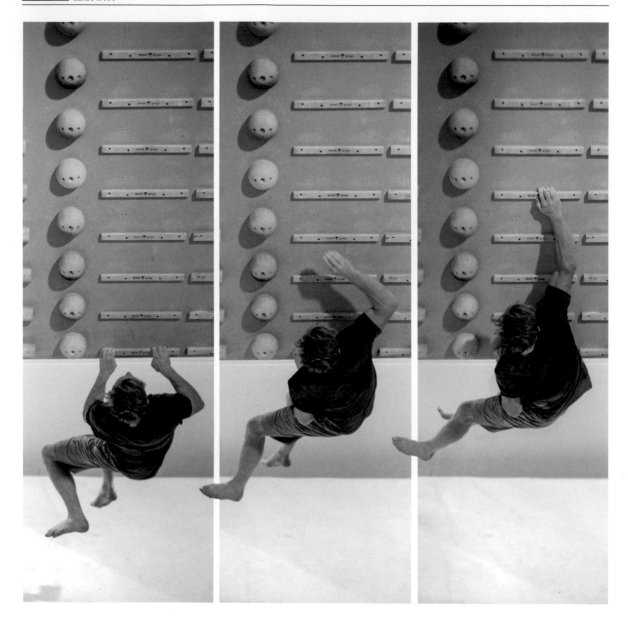

2. 爆發力Campus Board

在Campus Board上訓練爆發力和手指接觸力量時，每個動作盡量要大。必須再次
強調，這個訓練方法因為有受傷風險不適合年輕攀岩者練習。建議的練習方法如下：

(1) 單手伸至極限高度
(2) 雙手伸至極限高度
(3) 1-2-3-4-5-6 用最快速度單手一次。
(4) 1-3-2-4-3-5 雙手同時動態跳躍(連續兩次動態跳躍)
(5) 3-1-4 連續兩次動態跳躍

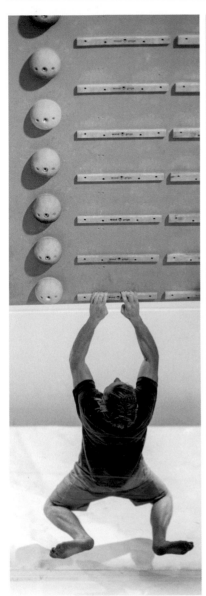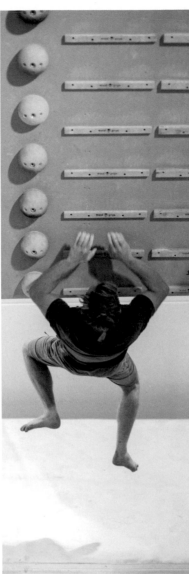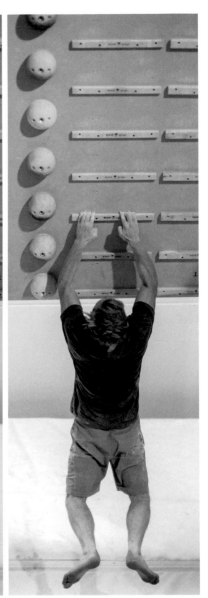

在Campus Board上連續兩次動態跳躍是最困難又最具挑戰性動作之一，將幾個動態跳躍連成一串時，每次都必須讓身體放慢下來然後重新出發，這種形式的訓練非常有效，然而受傷風險也很高。

本書建議：連續兩次動態跳躍的練習（已經有訓練基礎和系統化練習傳統Campus Board經驗的高階攀岩者再做）。

Campus Board 課程範例

- 從練習方法1開始：每隻手臂重複三次，每次重複間休息2分鐘。
- 然後做練習2：重複四次，每次重複間休息2分鐘。
- 完成練習3：重複二次，每次重複間休息2分鐘。

核心訓練

前面說明過的一些練習可以訓練攀岩者的腹部和背部，也就是核心肌群，同時也能訓練手臂和上半身力量。然而，更集中訓練特定核心肌群對攀岩也有益處，強壯的腹部和背部很重要，其原因有幾個：移動手臂或腿部時維持身體位置；在陡峭攀爬過程中，保持對踩點施力或滑腳時要停止身體搖擺。

正如之前所說明，關於訓練核心最重要的是特定訓練，意味著訓練必須盡可能接近將會從事的攀岩移動模式，而這正是一般核心運動不會產生預期效果的地方。一個明顯的例子就是懸掛練習和地板運動的不同，前者有可能作為攀岩特定訓練，而後者則不然；懸掛練習可以增加訓練手臂和上半身力量，能在訓練中結合多種要素。

接下來所有的練習有一個共同點：在懸掛姿勢中移動腿和身體，可以使用不好抓握的岩點或將腿移動遠離身體增加練習難度。

對大多數人而言，一個訓練課程會受到手指和前臂疲累程度的限制，然而此時核心肌群仍有餘力，因此在攀岩訓練課程中，再加入以下二到三個練習，每週二到三次，不但能最有效利用訓練時間，還可以提高每次訓練產出的效果，記得改變每週的練習。

腳位配置

在峭壁上從懸掛姿勢能把腳放置在岩點上固然重要，同樣重要的是當好不容易腳終於回到岩壁，也要保持身體位置的控制力。以下是兩種訓練這種能力的特殊練習。

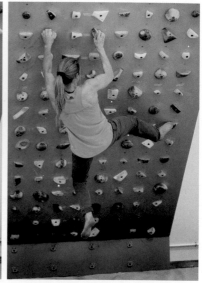

1. TIC-TAC(腳尖左右踢牆)

選擇兩個好抓的岩點，不用腳也能懸掛30秒。在落地線位置左右兩側分別選擇三個踩點——一個最低、一個膝蓋高、一個臀部高。把右腳放在右下方最低岩點然後離開腳放下，再換踩右邊中間岩點然後腳放下，最後踩右上方岩點然後腳放下；換左腳用左邊位置的岩點重複這些動作，然後休息2分鐘，重複整組動作二到四次。

另外一種方式是相同的懸掛姿勢，但是把腿交叉到另一邊，這樣右腳會踩在身體左邊岩點上，反之亦然。

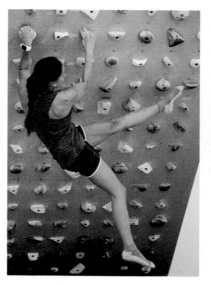
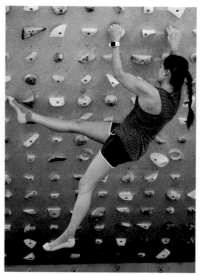

2. DIAGONAL（對角線）

雙手保持在一個好抓握的手點上，把右腳放在身體右下方較低處，先鬆開右手，保持這個姿勢抓握5秒，左邊也做同樣動作，每邊重複三到四次，做二到四組。

上述兩種練習的進展，取決於手點大小和岩壁陡峭程度。缺乏經驗的攀岩者，剛開始可以先在傾斜30度的懸岩用好抓的岩點攀爬，然後進步到更陡峭岩壁使用難抓的岩點攀爬，也可以把腳移動到更遠又小的踩點來調整難度。

懸掛練習

接下來的練習是從懸掛姿勢開始，為了確保能集中訓練核心力量，最好是使用非常好抓的手點，這樣就不會受到指力因素的限制。

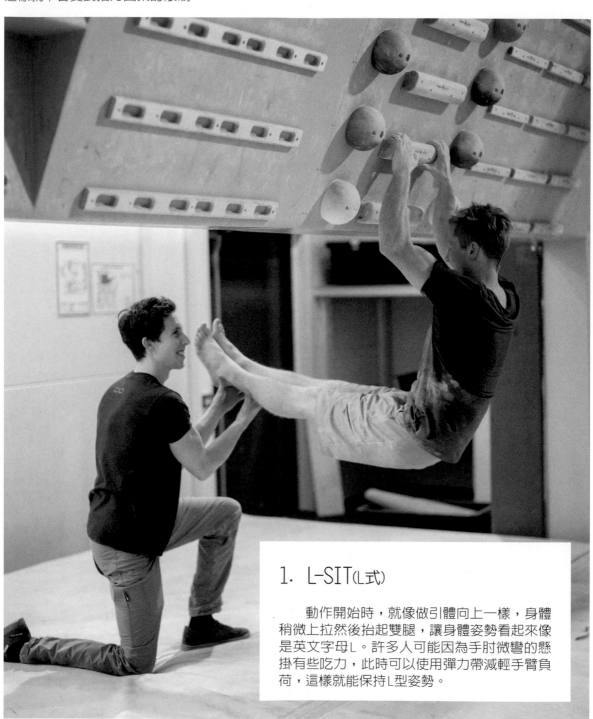

1. L-SIT(L式)

動作開始時，就像做引體向上一樣，身體稍微上拉然後抬起雙腿，讓身體姿勢看起來像是英文字母L。許多人可能因為手肘微彎的懸掛有些吃力，此時可以使用彈力帶減輕手臂負荷，這樣就能保持L型姿勢。

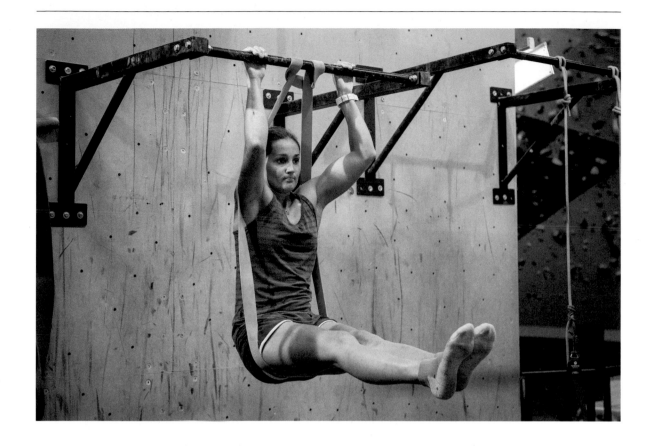

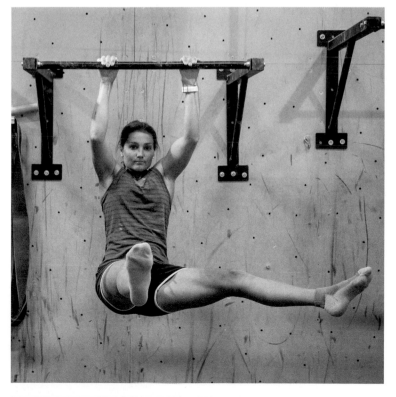

　　更簡單方法的是如果無法保持雙腿伸直，可以彎曲膝蓋或是請夥伴幫忙抬起雙腿，然後保持姿勢直到無法支撐落地為止。

　　或者也可以完全伸直手臂懸掛只訓練下腹部，對能夠輕鬆做L型姿勢的攀岩者來說，這是改變練習的方法，若要再更進一步變化L型姿勢（L-sit）練習，可以一隻腳朝外打開，同時保持另一隻腿朝前伸直，然後換腳訓練。

　　建議重複做八到十次，共三組，每組應該持續到無法支撐為止，組間休息3分鐘。

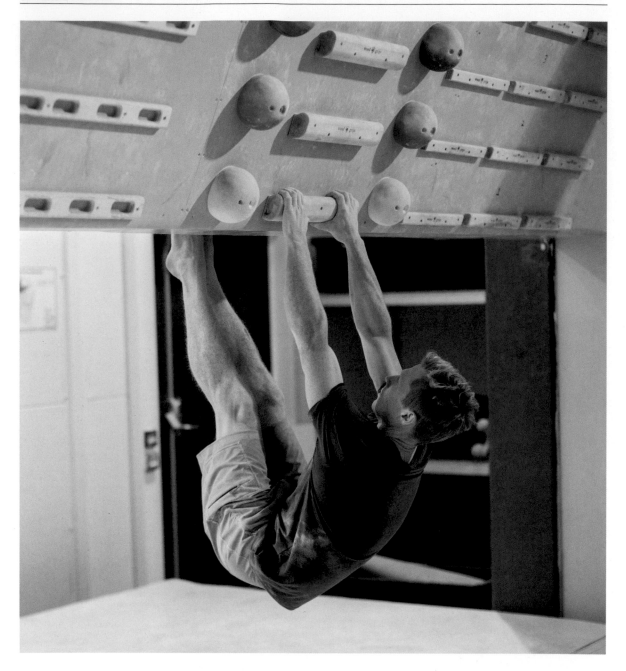

2. ROOF TOUCH（天花板觸碰式）

　　這組動作與L型姿勢大致相同，但進行天花板觸碰式姿勢時，雙臂需保持伸直，抬起雙腿直到與雙手平行。如果不需任何幫助就可以很輕鬆做到L型姿勢，而且做完每組後還有多餘體力，就能進行天花板觸碰式。透過腿朝上和斜對角位置交替增加動作變化——意思是當往左旋轉時右腿應該在頂端、左腿斜對角姿勢，反之亦然。這個練習比L型姿勢更加困難，建議做三組，每組重複四到六次，組間休息3分鐘。

3. WINDSCREEN WIPERS(雨刷式)

　　首先從做一個天花板觸碰式姿勢開始，身體側轉降低雙腿直到水平，然後繼續左右兩側來回旋轉，這個動作和天花板觸碰式一樣，是相當具挑戰性的練習。建議做三組，每組重複四到六次，組間休息3分鐘。

FRONT LEVER(前水平)

　　這可能是最著名的攀岩力量練習，而且也絕對是最難的鍛鍊動作之一。要做一個完美的前水平，你的手臂和腿部都要完全伸直，同時還要保持身體呈水平狀態，為了要達到這種程度，我們可以分成幾個步驟來進行：

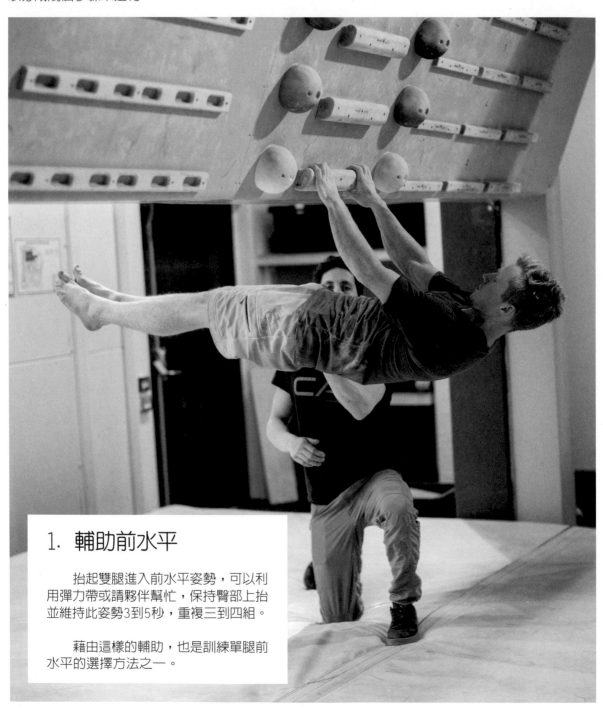

1. 輔助前水平

　　抬起雙腿進入前水平姿勢，可以利用彈力帶或請夥伴幫忙，保持臀部上抬並維持此姿勢3到5秒，重複三到四組。

　　藉由這樣的輔助，也是訓練單腿前水平的選擇方法之一。

2. 單腿前水平

身體後傾並將臀部抬起，一隻腿水平朝前伸直，另一隻腿彎曲靠近胸部以減輕負荷，維持這個姿勢3到5秒再換腿做，每隻腿重複三到四次。

一開始做這個動作的時候，要先將手臂微彎然後再慢慢伸直。

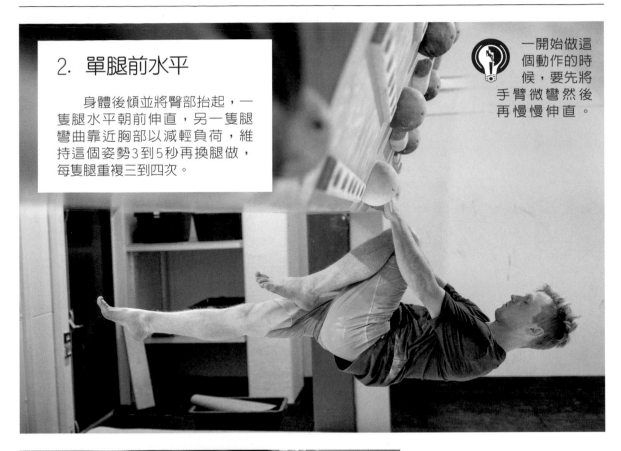

3. 前水平

動作由水平懸掛姿勢開始，身體和雙臂應該是伸直的。如果可以游刃有餘地維持這種姿勢，試著增加時間或額外負重讓動作變得更困難。

前水平最具挑戰的部分是不能讓臀部下降，練習的目標是保持臀部、肩膀和身體在同一水平線上。如果單腿前水平無法控制臀部不垂降就進行前水平訓練，雖然並無不妥，但保持臀部上抬不垂降是這個動作應該專注的重點，用彈力帶或請夥伴幫忙將有助於確實練習這些動作。

力量訓練的專業術語

關於力量訓練有很多不同專業術語，為瞭解不同訓練方法的效果，知道這些術語非常有幫助。我們盡量不要使用太多專業術語，但是有些概念十分重要無法忽略，所以在此進行解釋說明。

力量訓練

訓練肌力可以產生更多力量，肌肉產生力量的多寡取決於：

- 肌肉纖維大小和數量，也就是所謂的肌肉橫切面面積 (Muscular Cross-sectional Area)。

- 肌肉纖維被激活的程度。隨意肌(Voluntary Muscle)收縮是大腦經由神經系統發送電脈衝 (Electrical Impulses)訊號引起的，在特定時間間隔內到達肌肉的脈衝數，會決定多少肌肉橫切面區域被激活而產生總力量。最大化肌肉收縮最終的20％，是激活程度的直接效果。

- 解剖生理學。肌肉經由韌帶連接到骨骼的位置，會影響力距槓桿(Torque Lever)系統，因此實際輸出的力量因人而異。比起肌肉多但短施力臂的人，擁有長施力臂的人可以用較少肌肉群產出更大力量。

力量訓練是為了增強前兩項要素——即肌肉大小和激活程度。多數攀岩者受益於肌肉變強壯而不是變大，因此訓練必須集中在提高肌肉纖維激活，而不是增加肌肉橫切面面積。

靜態力量訓練

靜態力量訓練是指當肌肉不引起動作的情況下產生力量。手指和手腕相關的肌肉力量，在抓握岩點時大部分是靜態活動，有的時候會用手臂或腳做動作，而其他身體部分是處於靜態以保持身體姿勢，可以用抓握時間乘以負荷來測量靜態力量。

訓練指力時，負荷是體重加或減去附加重量，大多數手指靜態力量訓練的抓握時間通常是7到10秒。

動態力量訓練

動態力量是指肌肉組織產生力量而引起動作，是最常見的力量訓練形式。攀岩動態力量訓練的主要重點是提升手臂和上半身牽引組織的力量，而動態力量訓練的訓練負荷是用訓練量來衡量，訓練量是總負重量乘以重複次數的乘積。

要計算做引體向上的訓練量，是體重加或減去附加重量乘以重複次數和組數。

> **訓練量＝（體重±負重）×次數×組數**

向心收縮

肌肉收縮以產生動作並穩定關節，而肌肉收縮是力量訓練中所謂的向上階段。

做引體向上的動作時，向上提升身體的同時就是正在進行向心收縮。

離心收縮

使用肌肉力量放慢動作稱為離心訓練，在引體向上的下降階段就是正在進行離心收縮——也稱為制動(breaking)階段——的移動，我們總是能夠承受比產出更多力量，而離心收縮訓練是一種有效的力量訓練方法。重要的是，要注意這是壓力很大並帶有受傷風險的訓練方法。

離心收縮訓練需要有力量訓練的經驗和良好訓練基礎，才能降低受傷風險，在訓練後接下來幾天裡，也會導致肌肉酸痛增加，進而影響其他訓練品質。

增強式訓練

透過離心收縮階段創造向心收縮階段的力量，這稱為增強式訓練（Plyometric Strength Training）。可以想像快速做引體向上之前會蹲多深，這種動作就是利用離心收縮階段儲存能量（Elastic Energy），然後在向心收縮階段產生更多力量。

肌肥大訓練

肌肥大訓練（Hypertrophy Training）的目標是增加肌肉橫切面面積，肌肉大小對能產生多少的力量有明顯影響，但在仰賴體重的運動，如攀岩，肌肉量過多很不利，要透過高訓練量增加肌肉量，意思是每次重複使用低負荷，但增加每組重複次數到精疲力竭，或者是每組用高負荷和低重複次數進行訓練。一般訓練量是做三到四組，每組重複八到十二次，每組間休息2到3分鐘。

最大化力量訓練

顧名思義，最大化力量訓練的目標是增加最大化肌肉力量，訓練方式包括用最大極限負荷重複1到3次，能透過神經系統刺激肌肉纖維活化，甚至比做肌肥大訓練更有效。在最大化肌肉收縮的最後20%，是依賴於刺激所有的肌肉纖維，透過優先使用這個訓練方法，能從相同的肌肉橫切面面積產生更多力量，這是身為攀岩者所想要的。

但必須強調的是，肌肉所能產生的力量取決於肌肉大小和激活程度。因此，大多數力量訓練項目都會從肌肥大訓練進展到最大化力量訓練。通常是做三到五組，每組重複三到五次，以及每組間休息3分鐘；經驗豐富的運動員，可以做四到六組訓練，每組重複一到三次。

爆發力訓練

肌肉能產生多大的力運動，取決於肌肉收縮的速度，這就是所謂的收縮率。強壯的肌肉並不等同於能快速產生力量的肌肉，對抱石攀岩者來說，訓練手臂和上半身肌肉快速收縮的能力非常重要。爆發力訓練的特徵是用相對較低負荷——介於0-60%間的最大負荷——盡可能快速執行動作。

最常見的練習方法是做三到四組，每組重複三到六次，每組間休息3分鐘。快速引體向上、二次動態跳躍和在Campus Board上的大動作，這些都是特定攀岩爆發力訓練的例子。

發力率

發力率（Rate of Force Development，RFD)是指力量產生的速度，即衡量肌肉從零到最大力量的速度。這在各類攀岩中突顯前臂肌肉的重要性，對於必須能夠快速產生力量抓握小岩點的抱石和路線困難區域來說特別重要，而這種能力稱為接觸力量（Contact Strength）。

在攀岩領域，還可以透過最大化力量訓練來鍛鍊發力率，如靜態懸掛、艱難抱石（Hard Bouldering）和無腳攀岩。

耐力

「耐力是忍耐的能力」

這句話是對複雜現象既簡單又明確的定義。因為在這裡有非常重要的實質問題：「你能在一條路線或一個抱石問題上忍耐多久？」當談到攀岩耐力時，Pump（前臂僵硬）這個攀岩術語十分重要，Pump是指前臂逐漸變得疲累的感覺，這也是攀爬墜落最常見的主因。其中兩個最重要的原因，分別為：生理和心智狀況。

生理狀況包括輸送氧氣到前臂肌肉系統的血管數量、肌肉的代謝能量、抓握力量和抓握循環中放開階段時的肌肉恢復能力，而影響耐力的心智因素則與疲累程度有關。

所有體能訓練的心理層面，包括力量和柔軟度訓練，都會影響攀岩表現，我們會在心智表現的章節中更深入地探討。

但是說到耐力訓練，心智層面的穩定成熟非常重要，所以在此會以其為背景說明一些純屬體能耐力訓練的要素。

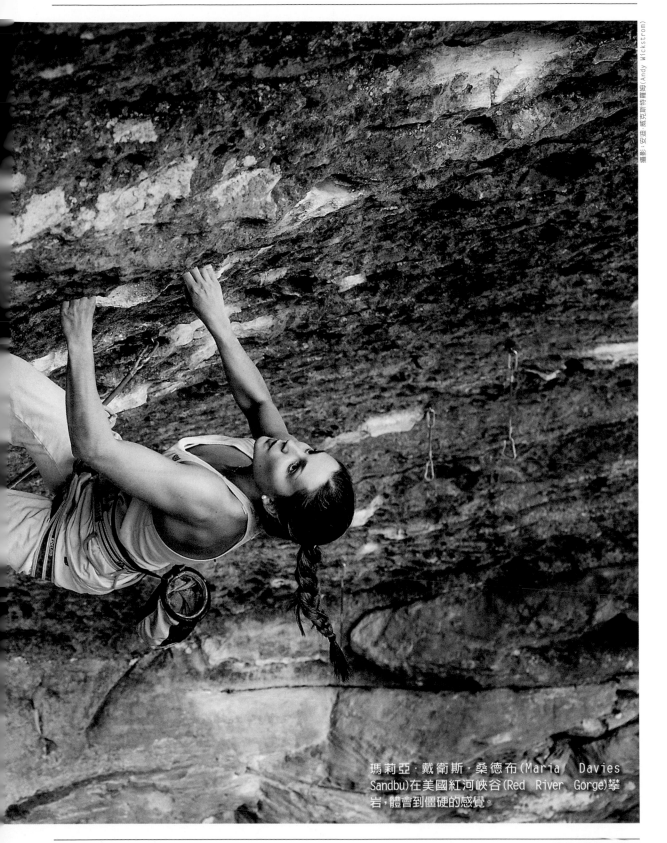

攝影：安迪·威克斯特龍姆（Andy Wickstrom）

瑪莉亞·戴衛斯·桑德布（Maria Davies Sandbu）在美國紅河峽谷（Red River Gorge）攀岩，體會到僵硬的感覺。

心智層面

中樞控制模式(The Central Governor Model)概念的形成,是作為能量模式來解釋耐力表現的一種反應。簡而言之,在整個活動過程中,能量模式隨著肌肉疲勞程度增加而耐力會下降,但是這個模式難以解釋的是,例如創造世界紀錄時,10公里賽跑的最後1公里為什麼跑得最快,或者在調節體能情況下,結果不但在第二個耳片(Bolt)處就變得僵硬,而且遠早於路線最困難部分。因為嚴格來說,pump只是一種感覺,誰沒有在接近路線最困難區域時只想著前臂有多僵硬?或者想知道左手封閉式抓法開始鬆開時能否及時掛上繩索?或者經歷過在距離前一個耳片幾公尺高的地方,僵硬如何迅速滲透前臂而不情願地墜落?

大腦天生懶惰而且有保護機制,基本上不希望我們在攀爬路線時感覺疲累,因此精疲力竭的感覺比我們實際體力不支的時間要提早很多。耐力訓練很重要的一部分就是要瞭解這種感覺,其思考方式是「我感到前臂僵硬,它絕對不會消失」和「我僵硬,所以努力克服它」,即使體能狀況相同,可能會產生兩種不同結果。習慣用僵硬前臂攀爬者,知道仍然有能力掛快扣、有膽量做一些動作;知道可以停下來甩甩手緩解僵硬感;知道即使在pump時也能做艱難動作——這些都是構成耐力表現的重要心理特徵。在訓練和實際嘗試路線時意識到這些要素,不但會提升攀岩品質,而且終將會明白pump對你的意義,這種自信會讓你全力以赴,或者是「Muerte」(西班牙語的死亡)。

中樞控制模式還有一個重要元素,就是對活動的預期。舉例來說,知道再三個動作就會到達很好的休息處,與即視攀登(On-sight)時不知道三個動作後會發生什麼事相比,那麼將更容易忍耐用僵硬前臂攀爬。當然,掌控預期的背後需要許多訓練,不論是攀爬路線結果、一般耐力訓練或良好心智準備。這些準備工作對預期非常重要,特別是在體能及心智方面。無庸置疑地,體能特徵是耐力表現決定性因素,這些都是透過實際條件訓練出來的;心(理)智準備對如何面對前臂僵硬、想像解決方法及感覺它,和喚醒程度是重要因素,這些要素會在之後的心智表現要素這一章中詳細討論。

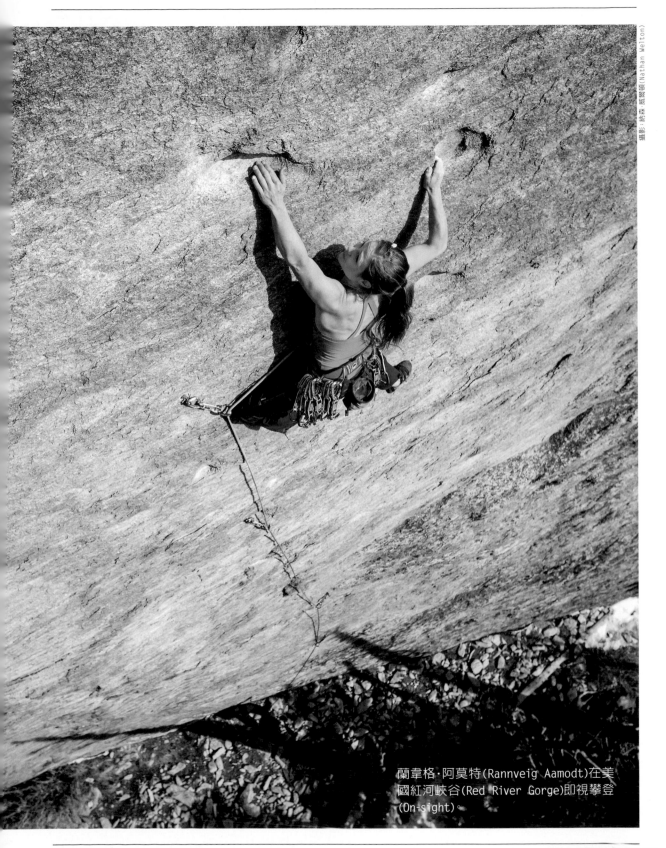

攝影：納森·威爾頓(Nathan Welton)

蘭韋格·阿莫特(Rannveig Aamodt)往美
國紅河峽谷(Red River Gorge)即視攀登
(On-sight)。

體能層面

耐力的心理層面越來越受到關注，不過有普遍共識認為必須要有健康身體才能產生良好耐力表現。

執行重複性動作，如攀岩時抓握和放開，肌肉的新陳代謝決定我們能掌控多少次重複，而這可以簡單分為兩種形式：有充足氧氣供給和沒有充足氧氣供給，分別稱之為有氧代謝和無氧代謝。

氧氣是經由血液中的紅血球輸送到工作中的肌肉，對於許多傳統的耐力運動如跑步和越野滑雪，攝取和利用血液循環系統中的氧氣是重要因素，當在低強度和循環系統發達時，主要是有氧代謝；而在辛苦和高強度下，需要無氧代謝維持肌肉運作，而肌肉中肝糖(Glycogen)和磷酸肌酸(Creatine Phosphate)的形成是能量主要來源，其副產物是乳酸鹽(Lactate)，也被稱為乳酸(Lactic Acid)，在肌肉中無法處理的乳酸累積，被認為是降低肌肉強度的決定性因素，也會影響肌肉的協調性和收縮速度，這會大大影響攀岩表現，因為是否能夠動作協調並快速抓取下一個岩點，就是墜落風險的關鍵。

原則上，攀岩不是對氧氣吸收或循環系統有特殊要求的運動。儘管如此，考慮到必須耐力訓練和體能快速恢復的能力，很難反駁保持良好身體狀態對攀岩的好處。然而，不能只靠間歇訓練來提升特定攀岩耐力，攀岩非常重視前臂局部肌肉力量的要求，包括肌肉中血管數量、肌肉無氧代謝能力和最大化指力。

肌肉中血管數量對輸送氧氣到前臂肌肉非常重要，當抓握越用力越會阻斷前臂血液循環。根據估計，當抓握負荷達到最大指力的40－75%之間時，就已經是完全阻斷血液供給。然而，在低負荷時，血液仍有可能循環至前臂，而血管數量對工作中肌肉養分供應固然重要，但更重要的是放鬆抓握時，肌肉中血液循環能消除無氧代謝的副產物，並確保在每個抓握間更有效率地恢復，正是這個特性呈現出攀岩耐力表現的重要關鍵，因為攀爬路線會牽涉到反覆抓握和放開階段，在放開階段的恢復能力對能做多少次移動就很重要。

良好的最大指力讓每次抓握更容易掌控力道，也讓血液在抓握階段能夠循環，並在肌肉疲累前維持更長抓握時間，這些對於在放開階段幾乎無法休息的高難度路線上更為重要，因為少於3秒的放開階段並無法讓肌肉恢復。

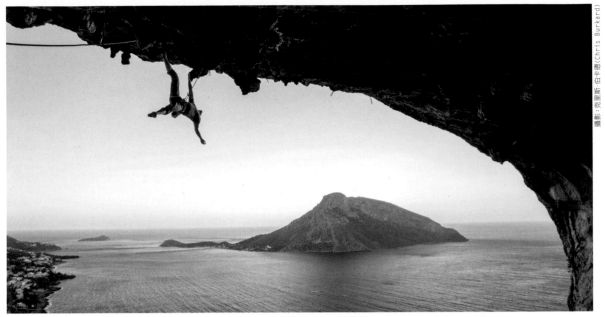

斯蒂安·克里斯托弗森(Stian Christophersen)在希臘卡利姆諾斯(Kalymnos)爬向日落美景。

　　既然這種形式路線會使肌肉疲勞無法充分恢復，因此肌肉的無氧代謝能力就是決定性關鍵。有兩個簡單方法可以測試這種能力：

1. 使用能懸掛至少15秒的岩角邊緣，每次懸掛10秒，每次中間休息3秒，盡自己可能地持續運動。這能幫助自己瞭解在放開階段可以恢復到什麼程度，岩角邊緣的深度可以間接測量指力。

2. 使用能懸掛至少15秒的岩角邊緣，開始懸掛直到精疲力竭。這可以提供你肌肉在無氧狀態下運作情況的指標，也能間接測量指力。

　　重要的是，要瞭解這兩種訓練特性是以完全不同的方式訓練肌肉：在放開階段的恢復和增加肌肉中血管數量的能力，是在低強度下進行長時間訓練；而肌肉在無氧狀態下的運作能力，是從高強度發展到最大化強度訓練，以及持續30到120秒的時間。這兩種方法分別訓練的是耐力和力量耐力(Power Endurance)，為了確定鍛鍊強度，從無僵硬到極度僵硬分為五個等級量表，不同的訓練方法可以依據這個量表區分等級：

耐力	強度等級1-5		力量耐力
ARC和持續	1	3-5	循環
循環	1-3	4-5	4x4抱石
溜溜球	2-3	4-5	麥克盧爾(McClure)
3x5 路線	2-3	4-5	靜態懸掛
2x4 路線	3	4-5	1x4 路線

第一級：無僵硬，耐力。
第二級：輕度僵硬，耐力。
第三級：中度僵硬，耐力。
第四級：非常僵硬，力量耐力。
第五級：極度僵硬，力量耐力。

耐力訓練

　　透過訓練耐力，我們能增加一天或一個課程內完成路線的數量，以及連續做許多簡單動作而不感到精疲力竭，這種訓練有助於在長距離又容易的路線區段保留體力和在攀爬過程中恢復體力，耐力訓練也讓我們運用大量動作，是為將來承受更多、更艱難訓練培養基礎。總而言之，耐力訓練能增強在岩壁上和訓練中的能力。

　　這些方法的共通點在於：高訓練量（在岩壁上的移動量或時間）和低強度。以下有六種訓練耐力的方法：

1. ARC訓練

　　ARC分別為有氧（Aerobic）、呼吸（Restoration）和微血管作用（Capillarity）的簡稱，這個訓練方法近似於緩和的長距離跑步，優點是建構耐力和攀爬時的恢復能力，缺點是需要很長的時間，而且低於你的最大限度能力又不要求技巧。我們認為最有幫助的訓練方式是多做一些容易的戶外攀岩路線，例如當成是積極的休息日（Active Rest Day），因為相較於室內課程，這對加強攀岩技巧更有幫助。

2. CONTINUOUS（持續）

　　這個訓練方法的目的是在肌肉中形成新血管及奠定高強度訓練的基礎，包括在岩壁上用適當的低強度持續10分鐘以上，這樣不會超過「僵硬量表」第二級程度，隨著耐力提升，可以在訓練開始10分鐘後繼續攀爬，但是在每個課程中重複一次就足以達到效果。

3. CIRCLES（循環）

　　循環訓練是以間歇原則（Interval Principles）為基礎的一種受歡迎的訓練方法，意思是每組攀爬時間和休息時間決定強度，組與組之間的休息時間和總組數決定難度。

　　當在低強度（量表第二級到第三級）進行耐力訓練時，每組時間可以介於4到10分鐘之間，試著盡量在攀爬過程中不要變僵硬，此時可以插入一些艱難課程，接著是輕鬆課程和休息，這樣就能透過循環變化訓練，不斷產生僵硬和緩解，有點類似像在丘陵地形跑步的感覺。

　　先從每個課程二個循環開始，每組之間休息2到3分鐘，然後隨著耐力提升增加組數和每組時間。最簡單的方法是任意使用充滿岩點（手點及踩點）的岩壁，也可以請夥伴指出在攀爬時需使用的岩點。

4. YO-YO(溜溜球)

先往上攀爬一條先鋒路線，然後在同一條路線往下攀爬，接著攀爬回第二條頂繩路線。每組在岩壁上的總時間大概5到7分鐘，每條路線困難程度和總組數決定課程難度，但對耐力訓練而言，重點應該放在容易路線和更多組數。

與做相同課程攀岩夥伴一起練習溜溜球會比較容易進行，這樣一來休息時間和攀爬時間大致相等。開始訓練時先做二到三組，然後增加到五組，接下來可以再進一步增加每條路線的難度。

5. 2X4

選擇兩條路線，第一條比第二條難度高，依序一條接著一條攀爬。攀爬順序正確的話，不但應該能有點餘力用中度僵硬的前臂完成第一條路線，而且應該可以在第二條路線上恢復。重複四組後休息，休息時間和攀岩時間一樣。如果可能的話，在每組間變換路線會更好，這樣能讓攀岩差異最大化。

6. 3X5

選擇三條難度大致相同路線，一條接著一條攀爬，重複做五組，並配合攀爬調整休息時間。最好能在每組間變換路線讓攀岩差異最大化，目的是保持僵硬在可接受的程度範圍內，用輕微到中度僵硬程度完成鍛鍊。常見的錯誤是一開始攀爬路線就太困難，因此建議選擇比你認為還要容易完成的路線來進行。

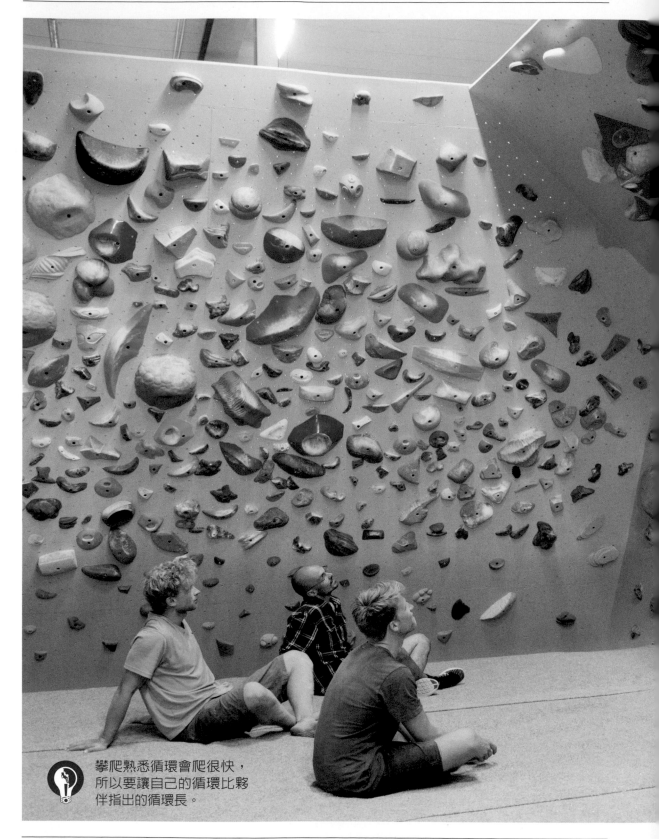

攀爬熟悉循環會爬很快，
所以要讓自己的循環比夥
伴指出的循環長。

力量耐力訓練

力量耐力訓練是掌控困難路線的關鍵，儘管有長時間放開的機會，甚至可以在路線上做簡單動作和區段休息，但艱難路段——或短又困難路線——是不允許用相同的方法這樣做。

如前所述，艱難攀爬時肌肉無法恢復，必須在不斷增加的乳酸累積和在抓握階段產生無氧代謝的其他副產物中運作，使肌肉越來越僵硬和疲勞，不僅肌力衰減、心智衰弱無法維持有力的攀爬，不僅需要訓練體能來應付這種情況，還需要訓練用僵硬的前臂攀爬的心理強度。當前臂力量正在消耗，學習用正確技巧和選擇好的策略攀岩，與肌肉生理適應訓練一樣重要。

因此，力量耐力訓練的基本原則是要在高強度下進行：提升僵硬量表等級和低訓練量，也就是在岩壁上少移動或短時間。

1. CIRCLES（循環）

以下有兩種訓練力量耐力的循環方法：

- 指出（Point it Out）：請攀岩夥伴或教練幫忙指出岩點，必須要熟悉岩壁、岩點和攀岩者程度，才能達到在岩壁上要求的移動次數或時間。如果移動太困難，每組循環會因為多次墜落和課程時間限制而中斷；如果移動很容易，無法獲得充分高強度訓練效果。攀爬應該持續大約90到180秒，也就是大概25到50個移動左右，依攀爬快慢而定。每個課程做四到六個循環，每組之間休息3到5分鐘。

- 練習後完攀（Redpoint）：你可以定義手點和踩點設計自己的路線，攀爬時間約90到180秒或40到60個移動，也可以模擬正在訓練的攀岩類型。所以，如果正在為特殊路線進行訓練，可以設計循環來模擬移動次數和如何將各部分整合在一起。例如，如果在路線中有三個最困難區段，之間都有休息時間，可以在循環中反映這一點；如果路線同質性高，幾乎很少或沒有休息，可以設計循環模擬這種狀況。鞭策自己設計循環也是對自身技巧很好的訓練，因為必須多次測試和調整移動、手點和踩點才能達到訓練目的。透過非常困難的循環，嘗試二到四次，每次嘗試之間有較長休息時間（超過10分鐘）來變化課程，並做一些容易的循環，休息3到5分鐘，總共四到六次嘗試。

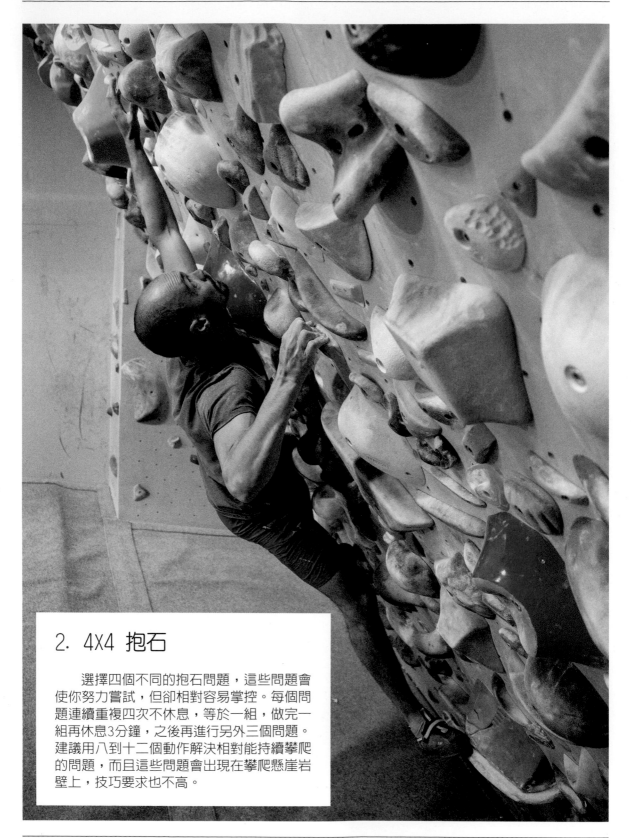

2. 4X4 抱石

　　選擇四個不同的抱石問題，這些問題會
使你努力嘗試，但卻相對容易掌控。每個問
題連續重複四次不休息，等於一組，做完一
組再休息3分鐘，之後再進行另外三個問題。
建議用八到十二個動作解決相對能持續攀爬
的問題，而且這些問題會出現在攀爬懸崖岩
壁上，技巧要求也不高。

3. THE McCLURE METHOD (麥克盧爾方法)

　　這個訓練方法是依據英國攀岩傳奇人物史蒂夫·麥克盧爾(Steve McClure)來命名，他為了完成艱難和高強度的練習後完攀(Redpoint)和即視攀登(On-sight)，使用它進行攀岩準備。該練習是在Campus Board上進行，雙腳踩在椅子或踩點上，連續上下移動(例如 1-2-1 或 1-2-3-2-1)，持續60到120秒。如果可以超過120秒，調整腳的位置讓動作變得更困難，重複五到六組，每組間休息2到3分鐘。

4. 1X4 路線

　　選擇四種不同路線，這些路線必須非常困難——很有可能會在岩頂墜落的程度。要能盡量持續攀爬，應該爬到墜落為止，目的是每次嘗試都全力以赴，休息10分鐘，然後繼續開始下一條路線。如果岩壁沒有足夠的路線數供選擇，可以在同一條路線上攀爬四次。

5. 靜態懸掛

　　靜態懸掛是簡單又有效的高強度耐力訓練法，依需求每組自定抓握和放開階段的時間。

　　為了讓訓練更具特定性，需要考慮在攀岩時抓握和放開階段分別是多久時間。

　　觀察研究顯示，在先鋒攀登平均抓握階段持續時間約7秒。如先前所述，放開階段必須維持3秒以上才能在攀爬過程中恢復。當納入靜態懸掛訓練時，情況可能會如下所示：

懸掛時間	重複之間休息	重複次數	組數	組間休息
7秒	3秒	7	7–14	2分鐘

　　懸掛和休息時間是依據攀爬中抓握和放開階段來進行調整，目的是每組訓練到精疲力竭，也就是手指開始鬆開的程度。為了求進步和變化訓練，必須要使用不同抓法和岩角邊緣深度。

　　開始時每週一個課程，訓練四到六週後，增加到每週兩個課程，每個課程間至少休息2天。因為這些課程都是有強度的負荷及訓練量，建議不要同時安排日常攀岩訓練。

BEASTMAKER

　　由英國攀岩者所開發的指力板，共有兩種型號，一種是帶有好抓握岩點的1000型，另一種是2000型，每種型號搭配不同難度訓練計畫，可經由手機下載Beastmaker應用軟體供練習時使用──這些程式設計是依照重複次數和組數設置，透過軟體訓練程式能確保抓握方法的多樣化。整體而言，預先設計的程式包括很多不同的抓握姿勢，因此當沒有足夠的時間攀岩時，可以作為指力訓練的替代方案。雖然指力會因訓練而增強，但這些設計是力量和耐力訓練的綜合性鍛鍊，能涵蓋更廣泛訓練範疇，不僅只是對指力最大化力量訓練。

　　我們使用這款應用軟體的經驗是，通常難以完成依設計連結的攀岩等級，因此在你日常攀岩程度上降低一級完成整個課程後，再考慮是否要調整難度。這些課程能訓練到精疲力竭，而且每個課程的目標是依指示完成所有懸掛法，當發現完成一個課程仍然還有多餘力氣，就可以嘗試提高一個等級。

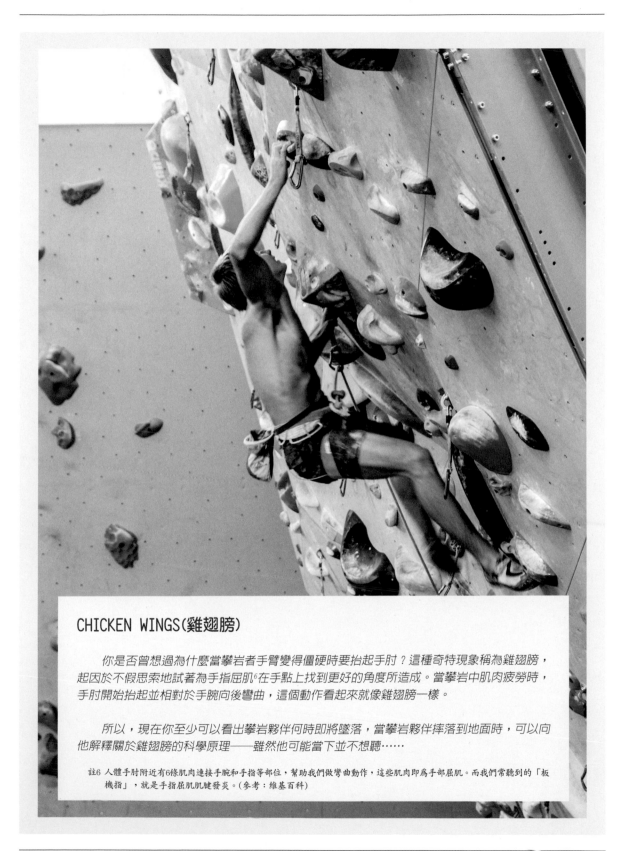

CHICKEN WINGS（雞翅膀）

你是否曾想過為什麼當攀岩者手臂變得僵硬時要抬起手肘？這種奇特現象稱為雞翅膀，起因於不假思索地試著為手指屈肌[6]在手點上找到更好的角度所造成。當攀岩中肌肉疲勞時，手肘開始抬起並相對於手腕向後彎曲，這個動作看起來就像雞翅膀一樣。

所以，現在你至少可以看出攀岩夥伴何時即將墜落，當攀岩夥伴摔落到地面時，可以向他解釋關於雞翅膀的科學原理——雖然他可能當下並不想聽……

註6 人體手肘附近有6條肌肉連接手腕和手指等部位，幫助我們做彎曲動作，這些肌肉即為手部屈肌。而我們常聽到的「板機指」，就是手指屈肌肌腱發炎。（參考：維基百科）

抱石和先鋒攀登者不同的表現要素

關於抱石和先鋒攀登者之間的體能差異，我們仍有許多不知道的地方，但有些要素開始呈現出相同的重要性。

首先，必須思考不同攀岩風格所需具備的要件。抱石因為有困難的單步動作、岩點不佳和動作較少等情況，所以比先鋒要求更多手指、手臂和上半身力量。此外，抱石需要快速移動和穩住重心避免搖擺，這兩個要求反映出，抱石攀岩者比先鋒攀登者有更佳最大化指力和更快速前臂肌肉力量的發展。假設相同要素對手臂和上半身肌肉很重要，因此，對於那些想要專攻抱石而訓練的人，必須調整訓練來激發這些要素。隨著力量發展需求增加，肌肉群也會跟著增加，或許能解釋為什麼很多抱石攀岩者看起來比先鋒攀登者壯碩一些。

雖然先鋒攀登者也仰賴強壯指力，但對耐力要素的要求更高，例如在放開階段的恢復能力、和在肌肉精疲力竭前能攀爬多久。先鋒攀登者一般在這些指標上，比抱石攀岩者能得到更好的成績，這也反過來指出想專攻先鋒攀登必須注重這些要素。

過去十年在攀岩競賽中，先鋒和抱石攀岩有明顯區別：抱石問題設定的動作很少或從未出現在先鋒攀登競賽中，而先鋒攀登競賽的路線通常有60到70個動作。這種區別使得結合這兩種風格的比賽變得非常困難，而最近幾年世界各地只有少數攀岩者在國際上成功結合這兩種攀岩。

儘管如此，目前趨勢是先鋒攀登已經從抱石中納入更多動態要素。事實上，先鋒攀登的時間限制（在一條路線上能使用的時間）已經從8分鐘減至6分鐘，意味著每條路線的動作數量已經變少。抱石部分仍保留了許多獨特的路線風格設定，但現在對攀岩競賽者來說，似乎更容易結合這兩種攀岩風格，顯然是來自國際運動攀岩總會（International Federation of Sport Climbing，IFSC)的激勵，讓先鋒攀登更具令人興奮和引人注目的觀看性。

對不挑戰攀岩難度競爭的我們而言，如果要專攻或特定訓練抱石或先鋒攀登一段時間，就需要思考不同攀岩風格的要求，以及哪些要素是最重要的。簡而言之，抱石的體能訓練應該更強調手指、手臂和上半身的最大化力量和爆發力；先鋒攀登的體能訓練應該集中在本章稍前提到的耐力要素。正如多次強調的，攀岩表現不只是依賴體能而已，即使偏好其中的一種攀岩風格，也可以從這兩種攀岩形式中學習到很多東西。

麥迪‧柯普(Maddy Cope)在威爾斯彭布羅克(Pembroke, Wales)Huntsman's Leap的Snake Charmer〔E5 6c〕路線攀爬。

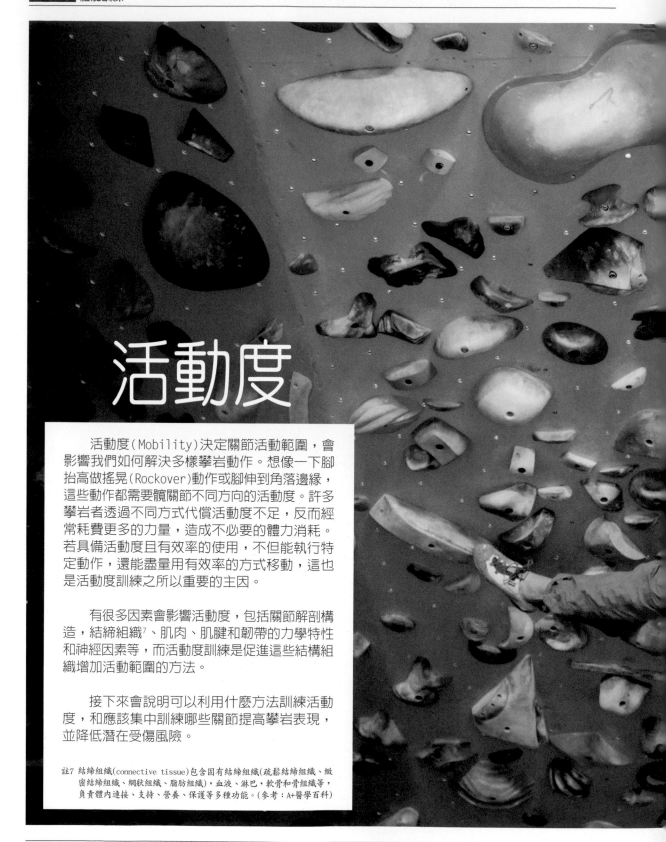

活動度

　　活動度(Mobility)決定關節活動範圍，會影響我們如何解決多樣攀岩動作。想像一下腳抬高做搖晃(Rockover)動作或腳伸到角落邊緣，這些動作都需要髖關節不同方向的活動度。許多攀岩者透過不同方式代償活動度不足，反而經常耗費更多的力量，造成不必要的體力消耗。若具備活動度且有效率的使用，不但能執行特定動作，還能盡量用有效率的方式移動，這也是活動度訓練之所以重要的主因。

　　有很多因素會影響活動度，包括關節解剖構造，結締組織[7]、肌肉、肌腱和韌帶的力學特性和神經因素等，而活動度訓練是促進這些結構組織增加活動範圍的方法。

　　接下來會說明可以利用什麼方法訓練活動度，和應該集中訓練哪些關節提高攀岩表現，並降低潛在受傷風險。

註7 結締組織(connective tissue)包含固有結締組織(疏鬆結締組織、緻密結締組織、網狀組織、脂肪組織)，血液、淋巴，軟骨和骨組織等，負責體內連接、支持、營養、保護等多種功能。(參考：A+醫學百科)

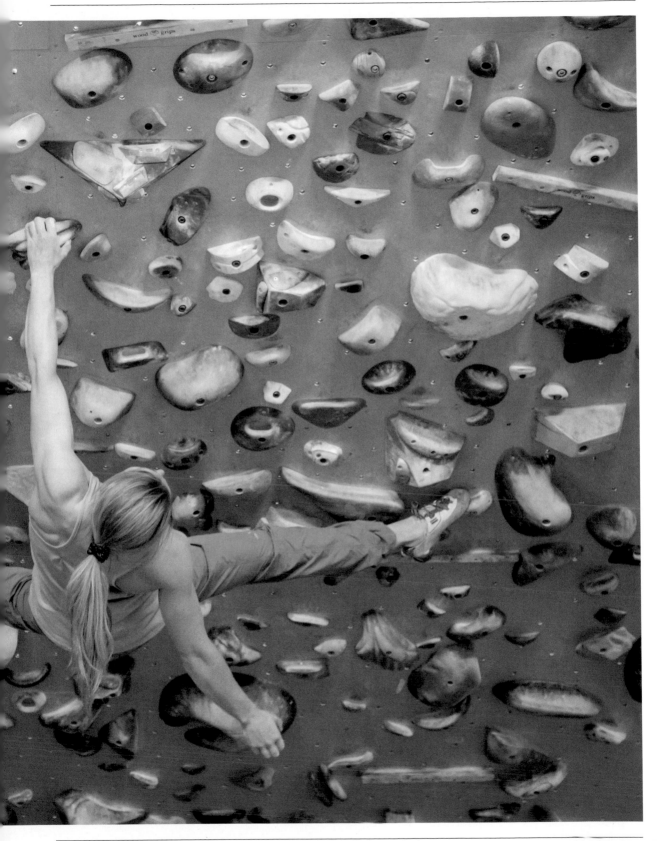

活動度訓練分為以下幾種類型

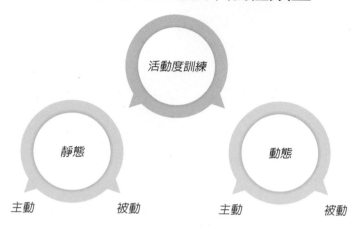

靜態活動度訓練是運用自身肌肉力量（主動式）或靠外部力量，例如身體重量或是由夥伴幫助（被動式），緩慢地伸展關節到最大活動範圍，當伸展到極限已無法再延展，在指定時間內保持這個位置姿勢，是傳統最常見活動度訓練方法，不但容易學習和執行，而且已被證實在提升動作範圍有正面效果。然而，還需注意的是必須考慮伸展強度，過強力道會導致肌肉、關節、結締組織損傷，另一點是靜態活動度訓練對於肌肉伸展後立刻產生力量和爆發力有負面效果，建議攀岩前不要馬上進行此類型運動。

動態活動度訓練是連續幾次將關節完全伸展，但不要像靜態活動度訓練長時間保持該姿勢。最常見方法是用主動式，也就是使用自身肌肉力量，動態活動度訓練本身能以單獨課程或攀岩暖身計畫的一部分來進行，因為不會像靜態活動度訓練對肌肉系統產生直接負面效果。

以下是靜態和動態活動度訓練範例：

方法	動作執行	力量	維持時間	重複次數	休息	每個課程時間	每週課程數
靜態	緩慢伸展到極限並保持該動作	高	20－60秒	每個練習2－6次	30－60秒	15-60分鐘	2－4次
動態	重複伸展到極限並加速收回動作	高	無	每個練習超過6次	30－60秒	15-60分鐘	2－5次

如上所示的活動度訓練最好以單獨課程來進行，在攀岩前加入例行的暖身運動中也很適合，可以增加血液循環和組織彈性讓攀岩移動時更靈活，但需注意在攀岩前進行長時間靜態伸展，這反而會導致一段時間肌肉力量的降低。

臀部、肩膀和上背部的活動度對攀岩特別重要，現在將仔細說明這些部位的活動度訓練。

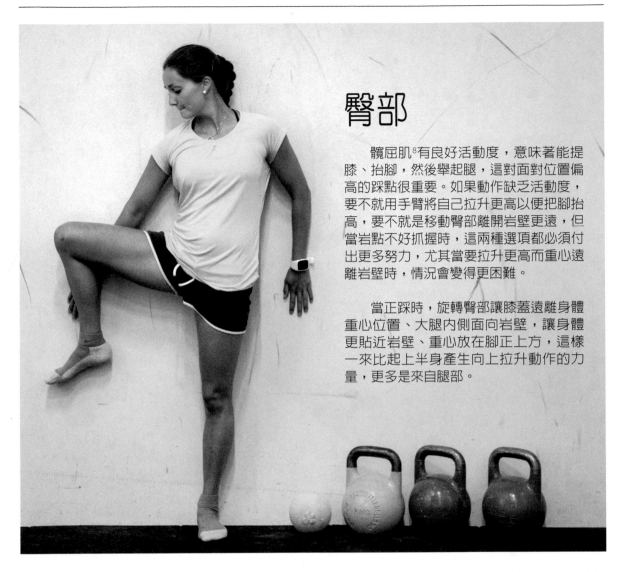

臀部

　　髖屈肌[8]有良好活動度，意味著能提膝、抬腳，然後舉起腿，這對面對位置偏高的踩點很重要。如果動作缺乏活動度，要不就用手臂將自己拉升更高以便把腳抬高，要不就是移動臀部離開岩壁更遠，但當岩點不好抓握時，這兩種選項都必須付出更多努力，尤其當要拉升更高而重心遠離岩壁時，情況會變得更困難。

　　當正踩時，旋轉臀部讓膝蓋遠離身體重心位置、大腿內側面向岩壁，讓身體更貼近岩壁、重心放在腳正上方，這樣一來比起上半身產生向上拉升動作的力量，更多是來自腿部。

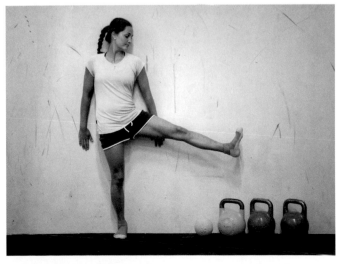

　　除此之外，還要訓練能把腿伸到很遠的岩點位置又能施加壓力，在兩個遠距踩點間形成寬廣平台[9]來獲得身體平衡。

　　在這個動作中活動度的重要性就像是髖屈肌一樣，不需使用過多額外的上半身力量，腳就可以往側邊伸到很遠的地方。

註8　髖屈肌共有5條肌肉，所有髖關節相關的動作(如抬腳、彎腰)都需要髖屈肌。

註9　指雙腳打開形成好似平台的平面，並維持身體重心在這之中。

靜態伸展

1. LOTUS（蓮花座）

也可以稱作束角式（Cobbler Pose），坐在地上時，腳底相對、膝蓋朝外。保持背部挺直，朝地板方向推膝，可以用手臂下壓推膝或請夥伴幫忙。應該能感覺到大腿內側向鼠蹊部伸展，維持這個姿勢40到60秒、放鬆15秒，重複二到六次，每次逐漸伸展更多。

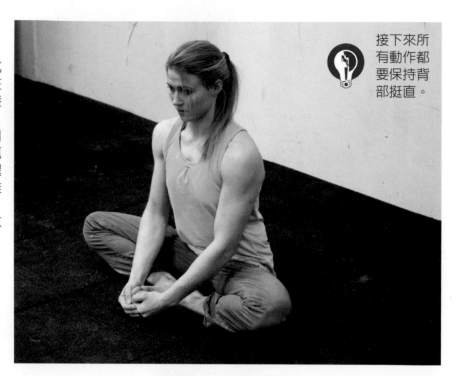

接下來所有動作都要保持背部挺直。

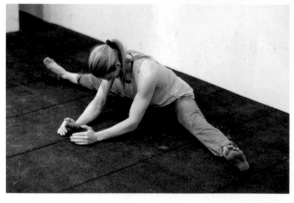

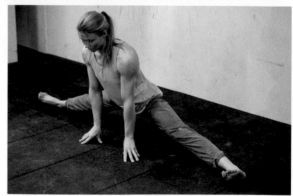

2. SPLITS（劈腿）

第一種：坐在地上，雙腿分別朝外側延伸，身體前傾朝地板方向推胸。這時應該能感覺到大腿後側和內側伸展開來，維持姿勢40到60秒、放鬆15秒，然後每次逐漸增加力度，重複二到六次。

第二種：直背站立，把腿分別朝左右兩側滑伸，朝地板方向放低臀部，應該能感覺到大腿內側伸展開來，維持姿勢40到60秒、放鬆15秒，重複二到六次，每次逐漸伸展更多。

動態伸展

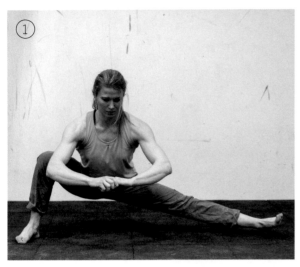

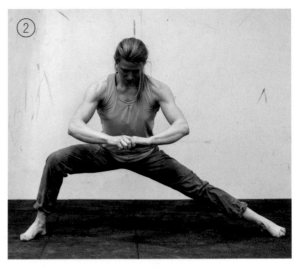

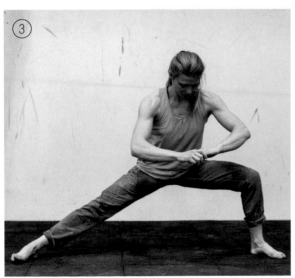

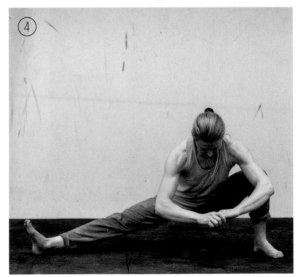

1. COSSACK SQUAT (哥薩克深蹲)

　　直背站立，雙腿朝兩側延伸，身體往右移動，將大部分重量放在右腿，盡可能向下深蹲。重量應該放在右腳後跟，讓腳底與地面保持接觸，這時應該能感覺到鼠蹊部和大腿後側伸展。接著，站起來回到最初開始姿勢，然後往左移動、重量在左腿並向下深蹲。重複六組，每隻腿深蹲四次，維持深蹲姿勢10秒，每次逐漸伸展更多。

2. OPEN SQUAT(開放式深蹲)

　　背部挺直正面貼近牆壁站立,雙腿分別朝兩側打開,膝蓋和大腿盡量靠近牆壁,接著放低臀部直到能感覺大腿內側和鼠蹊部伸展,維持此姿勢5到10秒,然後再站起來。重複三到四組,每組重複八到十次,每次逐漸伸展更多。

3. LEG SWING(擺腿)

　　背部挺直正面靠近牆壁站立,手扶著牆支撐身體。左腿交叉到右腿前方,然後快速搖擺回到左上方,腳趾指向天花板方向。應該能感覺到左大腿後側和內側伸展,每隻腳重複二十次,做三到四組,每次逐漸伸展更多。

肩膀和上背部

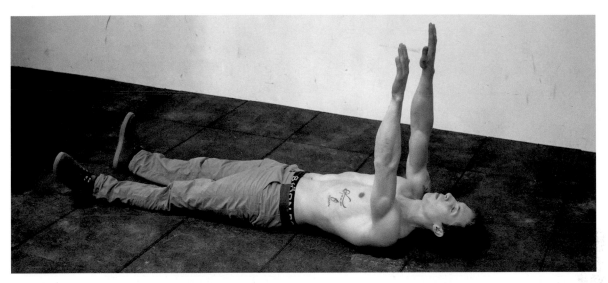

身體平躺手臂伸直高舉過肩，雙手可以在下背部不拱起的情況下，接觸到地面嗎？

　　肩膀的活動範圍對攀岩的影響也很大，而肩膀也仰賴胸椎（即肋骨與脊椎相連的上背部）的活動度來發揮正常功能。

　　良好的肩膀和胸椎活動度可以讓我們不需過度移動上半身就能將手伸到下一個岩點，維持移動時身體的穩定。此外，各種不同外撐動作和大交叉旋轉動作都需要良好的肩膀和胸椎活動度。因此，肩膀活動度訓練也必須包括胸部活動度訓練，最好選擇專注在主動式、動態伸展運動，以便能達到同時間活動多處關節。

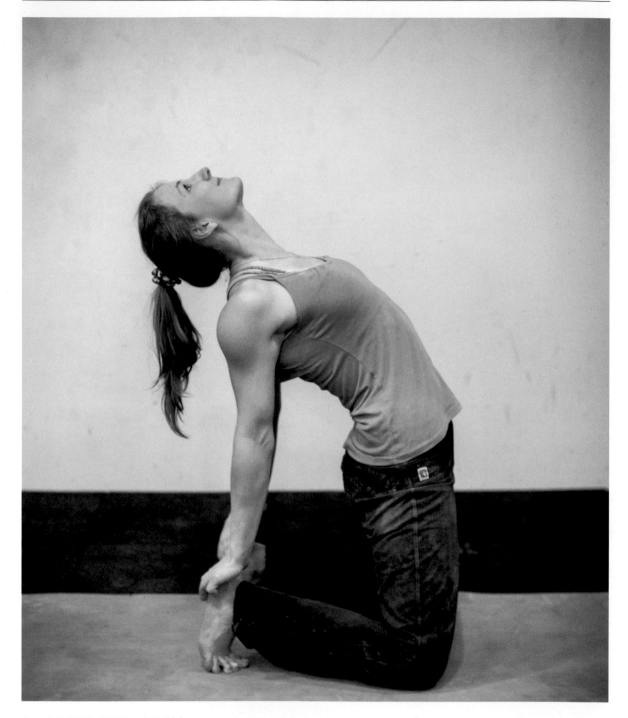

1. KNEELING ARCH（跪姿後拱背）

　　動作與瑜珈駱駝式（Camel Pose）相似，雙膝跪地身體後仰，手放在後腳跟支撐身體，臀朝前推、肩胛骨後夾，所以手臂內側會朝前、胸部朝向天花板。維持姿勢3到4秒然後放鬆，重複二到三組，每組重複十到十五次。應該能感覺到臀部、胸部和肩膀朝前伸展開來，雙手距離越接近難度越高，可以透過雙腳距離的寬窄調整。

2. MOBILITY ON A STICK（輔具訓練）

　　雙手握住棍子高舉過頭，往後向下到臀部，然後再向上舉過頭部，重複進行動作。這個訓練應該能感覺到整個胸部擴張延伸，雙手握棍的距離越接近，動作難度會增加。練習時動作要緩慢、放鬆和保持控制力。重複二到三組，每組重複十五到二十次。[10]

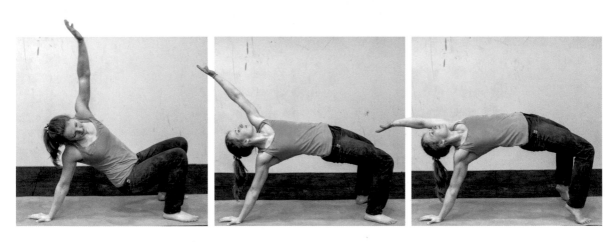

3. THORACIC ARCH（開胸後彎）

　　右手在身體後方撐地、雙腳朝前，慢慢地將臀部和胸部推向天花板，並踮起腳尖；接著，把左手朝後方延伸，好像要把手放在身體左後方地上，維持姿勢3到5秒，然後回到開始位置。每隻手臂重複八到十次，重複做二到三組，應該能感覺到臀部、胸和肩膀前側的伸展。

註10 補充說明：現今，有一種起源於美國的訓練筋膜的新型態運動——Stick Mobility。這是利用特製的筋膜伸展棍套用槓桿原理來達成筋膜伸展的運動，幫助關節活動度、穩定性和核心肌肉力量的強化。

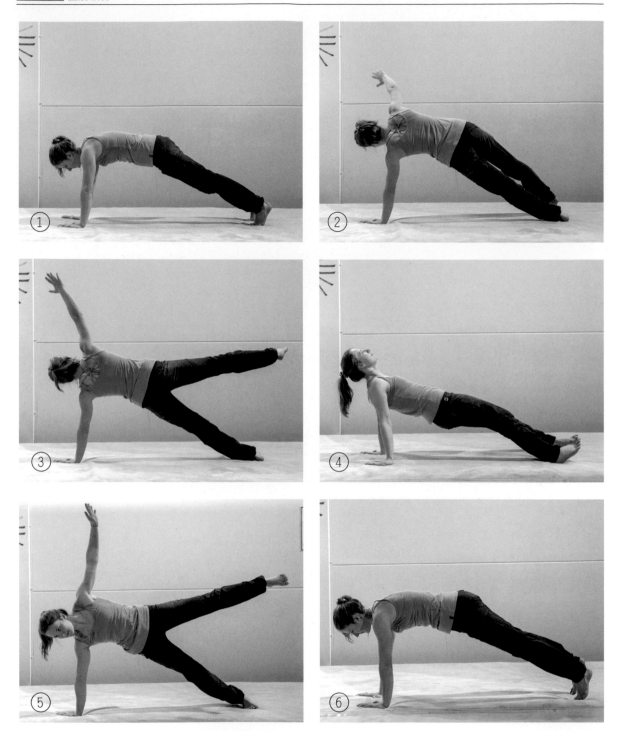

4. ROTATING STARFISH(海星式旋轉)

開始時好像要做伏地挺身，舉起右臂抬右腿，往上側身旋轉成海星姿勢，繼續旋轉180度將右臂和右腿置於另一側（此時身體正面朝向天花板），然後舉起左臂和抬左腿，繼續旋轉回到一開始的姿勢。每邊完整旋轉四次，合計八次，重複二到三組。如果身體旋轉時不抬腿，會比較容易練習此動作。

5. ROTATING SHOULDER PRESS（肩推旋轉）

左手握住啞鈴或壺鈴，往上舉起左手直到手臂伸直，然後身體向前彎曲保持手臂伸直，並旋轉上半身，直到可以用右手觸碰地板。維持此姿勢3到5秒後，回到開始姿勢；重複二到三組，每組重複八到十次。雙腳距離越近並增加啞鈴或壺鈴重量，可以提升難度。此外，壺鈴倒著拿的話，會更加難以穩定手臂，還能增加額外的訓練強度。你應該還能感覺到大腿後側伸展，而且要積極地使用上臂和肩膀間的肌肉，確保在整個訓練中手臂能保持伸直。

牢記

在這些運動中要穩定控制身體，即使在做腿部搖擺的動態動作，也要感覺能控制動作慢慢增加幅度，直到最大化關節活動範圍，重要的是盡可能控制呼吸和放鬆。如果推伸力道過大就會屏住呼吸，只會更難達到完全伸展的活動範圍；伸展太快或力道過多也會增加肌肉組織受傷的風險，所以重點是開始訓練時要緩慢進行動作，當更熟練這些動作時，漸進式增加速度和伸展力度。

心智訓練

「大腦是攀岩最重要的肌肉」

沃夫岡‧古利奇（Wolfgang Güllich），第一位達成攀岩F9a路線的人

在所有關於攀岩心智訓練方面的文章和書籍中，幾乎都會看到這句古利奇的名言，理由是：一針見血。例如，在攀爬先鋒路線通過最後一個耳片（bolt）時，因為恐懼而忘記所有技巧或是攀爬時缺乏信心產生猶豫而墜落。在技巧章節，我們強調心智層面是執行動態移動的重要因素之一；在體能訓練章節，我們強調關於肌肉變僵硬的心智因素。可見心智會影響攀岩所有層面，訓練大腦與訓練攀岩體能和技巧同樣重要。

本章將探討心智技巧如何改善心智技能進而提升攀岩表現，這代表從長遠來看更好的心智技能不但能充分發揮攀岩潛能，也是影響能否達成目標的關鍵，同時會帶來更多攀岩的樂趣，除了表現會變得更好，更能學習如何好好應對攀爬過程中的上下移動──而不只是字面上的意思！

瑪莉亞·戴衛斯·桑德布(Maria Davies Sandbu)在美國畢曉普(Bishop)嘗試前的準備

動機和設定目標

若想成為攀岩好手，不可或缺的是動機。在力量訓練時，除了要有動機投入訓練所做的努力，還要練習精確踩法提升技巧，相信最重要的動機是在這之中找到快樂。當你樂在其中，力量訓練時會更努力拉伸、練習技巧會更有耐心。如果你發現攀岩樂趣，我們認為這已經是有一種內在動機去攀岩、訓練和改善，它不像外在動機，會透過結果、獲獎或他人認可而受到鼓舞。內在動機會追求活動本身，並且因熟練和進步的激勵找到樂趣。如果動機是發自內心，那麼我們會願意為進步付出努力，帶著微笑面對辛苦訓練，年復一年繼續攀岩的可能性就更大。如果贏了比賽或攀岩獲得認可，把它視為應得的獎勵，不要讓它成為攀岩唯一原因。相反地，試著感受學習新技巧或在各種挑戰上堅持繼續前進的樂趣。

維持動機的一個重要技巧是設定目標，既然動機應該來自內在因素，並且與熟練和進步有關，設定目標時要能反映出這些情況。許多攀岩者是以攀登特定路線或等級為目標，為此專門訓練相當長一段時間然後攀登路線，最終可能會達成目標，但問題是這些目標在通往成功之路上，看來似乎是遙不可及。因此，設定能知道進步狀況的目標或許是個好方法，例如，試著多攀爬特殊風格型態路線增強體能，或是在先鋒攀登變得比較不害怕墜落。有了這些目標，每一次的表現就顯得不那麼重要，也更容易在進步中找到樂趣，而不僅只是在成功中找到樂趣。

如果目標的設定是依照SMART法則及定義明確的話，這對你會有很大助益。例如，今年年底攀登5條F6b垂直路線，就是一個目標明確的例子。這種目標是具體、可衡量並事先設定達標時限，同時這是具有企圖心又實際的目標，如果你剛開始攀登「六級」路線，而且是在年初，那麼你已經在整個冬季完成良好的訓練了。

Specific 具體性
Measurable 可衡量
Ambitious 企圖心
Realistic 實際性
Time limited 有時限性

難度等級	合計				
7a	7				
6c+	18				
6c	60				
6b+	75				
6b	86				

金字塔目標核對表顯示在較低程度已經建立良好技巧基礎,所有這些路線和抱石問題都能作為進步歷程(Path of Progression)的中程目標,說不定其中有些確實是你當時的主要目標?

除了主要目標外,設定次要目標也很有幫助,這能確保在過程中能進步和熟練。例如,如果目標是在即將來臨季節要攀爬完成三條新等級路線來提升攀岩等級,每一條路線本身就能當成一個次要目標。此外,另一個次要目標是攀爬幾條比新等級低一級路線,想成為優秀攀岩者必須要經常確保攀登核對表呈金字塔形狀。除了設定次要目標外,為即將進行的攀岩課程設定目標是明智之舉,因為在每個課程中能獲得成就感和發揮最佳表現,像這種訓練課程的次要目標設定,可以是在路線上做不同移動或是解決並執行尚未完成的動作序列,也可以是在耐力訓練時達到全力以赴的感覺,或是正在進行力量訓練時你可以額外多做一個引體向上。

透過改變訓練重點和一年中不同時期的目標將更容易維持動機。如果已經花時間練習技巧,變換訓練內容也會對維持動機有幫助,可以暫時鍛鍊一下體能,反之亦然。在同一時期也可以有多種目標:在輕鬆日子你可以專注技巧和平衡抱石問題;在辛苦日子則專注手臂和上半身力量訓練。對大多數人而言,正是因為攀岩的複雜性令人興奮,應該要充分利用攀岩訓練提供的多樣性以保持動機。

注意,攀岩等級不但非常主觀,而且不同攀岩者對路線和抱石問題的難易度會因身高、手的大小、攀岩風格等變數而不同。攀爬不適合自己的「容易」路線,可能比設定一條完全適合自己風格的新路線更困難,因此達成攀岩新等級不是衡量進步的客觀方法。

攝影：艾利克斯·曼利斯 (Alex Manelis)

帝洛·施洛特(Thilo Schröter)

專業技巧

· 訓練品質比訓練更重要，依每天感覺調整訓練和確保充分休息，知道身體何時需要休息日，比起訓練本身更需要遵守紀律和觀察力。

· 好的訓練夥伴非常珍貴，尋找會經常督促、鼓舞和給予力量的夥伴，甚至是比你優秀的人一起訓練。

帝洛·施洛特在南非羅克蘭茲(Rocklands)The Rhino〔Font 7b+〕地區四處攀登。

逆境

讓身邊圍繞著一群積極進取的攀岩者，而且自己也必須成為積極進取的攀岩者，想要不受到愛發牢騷的攀岩者負面影響是不可能的，試著避開他們，不要變得和他們一樣。

進步更容易維持動機，但有時動機可以，而且也會，在假期中消失，不論是動機停滯不前，或甚至是週期性下降都會讓人變得消極，當感覺到笨拙和疲軟時，會在心中留下印記並影響鍛鍊成效，這是眾所皆知的事情。如果發現缺乏動機，可以做兩件事情來維持鬥志、擺脫沮喪因子：

● 找出動機低迷原因。也許是因為大量訓練情況下，自然降低短期表現水準。記住，現在辛苦訓練是為了將來能變得更強壯。在實際生活中可能正經歷其他方面的各種壓力，進步自然也會有限。當分析出原因時，要有信心恢復，甚至變得更強壯，生活中不可能每次穿鞋時都是最佳狀態，透過接受狀態不佳，在每次課程中降低表現期望會容易表現得更好。

● 從其他日常生活中找到快樂。攀岩不應該是定義自我唯一途徑，雖然有時候的確是如此。記住你也是攀岩訓練夥伴和你周圍的人動力來源之一，積極的態度有助於創造積極訓練的氛圍，能夠激勵自己和他人。當別人表現好時要感到興奮並保持積極態度，這樣一來能激發他們盡全力達到最佳表現，大部分的人喜歡和積極正向的人一起訓練，所以要努力鞭策自己成為積極進取的攀岩夥伴。

信心和自我對話

信心是相信自己能做任何想嘗試的事情，不論是第一次引體向上或是努力解決斜板技巧問題時沒有從小踩點上滑落。在訓練中以及嘗試艱難路線或抱石問題時，信心會影響你能否自我突破，信心不是與生俱來，是透過積極努力並相信會成功而產生，只要能做到這點可大幅增加成功機會。馬克‧勒‧梅內斯特雷爾(Marc Le Menestrel)是抱石攀岩傳奇人物之一，他曾說過：「需要『一點魔法』以便能在楓丹白露(Fontainebleau)的魔法森林中完成抱石問題」，而就我們的經驗是，沒有堅定的信心，魔法就不會出現。

準備，特別是意識到做好準備，對自信心非常重要。相信自己充分準備會建立成功完成手邊工作的信心，而進行正向內在對話──也就是與自我對話──是更進一步建立信心的重要心智技巧。一般而言，每分鐘會有150到300個字浮現腦中，而這些字會影響你的表現，所以控制自己的想法很重要；告訴自己有能力完成想要達成的目標而且已經做足準備，有自信能成功，同時喚醒自己過往成功經驗，在腦海中重溫成功記憶也會很有幫助。

例如在做艱難力量訓練前，回想最近一次表現很好的訓練課程。當課程開始時，告訴自己會做出和上次表現同樣好的引體向上，這會使你用正確心態努力拉升，實際去做時能增加信心；而你在嘗試非常困難路線前，回想最後一次艱辛攀爬經歷，利用回想過去成功經驗增強自信；練習在攀爬路線時告訴自己感覺狀態良好能完成路線，說服自己非常強壯不會讓肌肉變得太僵硬，而且正在用很好的技巧攀爬，試著抑制會變僵硬的感覺，不讓任何可能發生的錯誤影響信心。堅持的信念會幫助增強信心。

正向經驗有強化信心的效果，很重要的是請細心照料和多下工夫記住它們，這樣日後你能更輕鬆地找回信心。另一方面，也應該分析負面經驗：找出錯誤發生的原因，然後試著忘記這些經歷，要從錯誤中學習但不要重溫不好的經驗。常言道，需要十個正向經驗來彌補一個負面經驗，透過不斷喚起負面經驗，需要彌補的數量差距會變得更大。如果攀爬路線失敗，試著用微笑和大笑取代責怪自己，然後再試一次，並不是說不該生氣，發洩負面情緒是可以的，但是要盡量避免佔據心中太久而造成負面影響。

請切記，我們經常失敗！不要每次失敗都對自己太過苛刻。攀岩是不斷失敗直到成功。有些攀岩者在攀登前會花幾天、數週甚至好幾年來規劃路線，當訓練完或嘗試一個路線回到家後，分析錯誤地方並制定防止錯誤重複發生的計畫，接著就將它先擱置一下。

猶豫

你可能已經發現了猶豫會導致攀爬的不順利，更糟糕的時候甚至還會墜落。

會滑腳嗎？能夠到達到下一個岩點嗎？要準備掛快扣了嗎？同樣地，可能也曾經歷過充滿信心在小型踩點上摩擦踩法和完美抓握每個手點的時候，這就是缺乏自信和對成功非常有信心之間的差異。我們引用一位英國攀岩夥伴曾說過的話：「承受力量的腳，永遠不會滑落。」如果相信腳踩穩踩點，會用腳施加更多力道最大化摩擦力，降低腳滑落風險。

攝影：王證皓(Henning Wang)

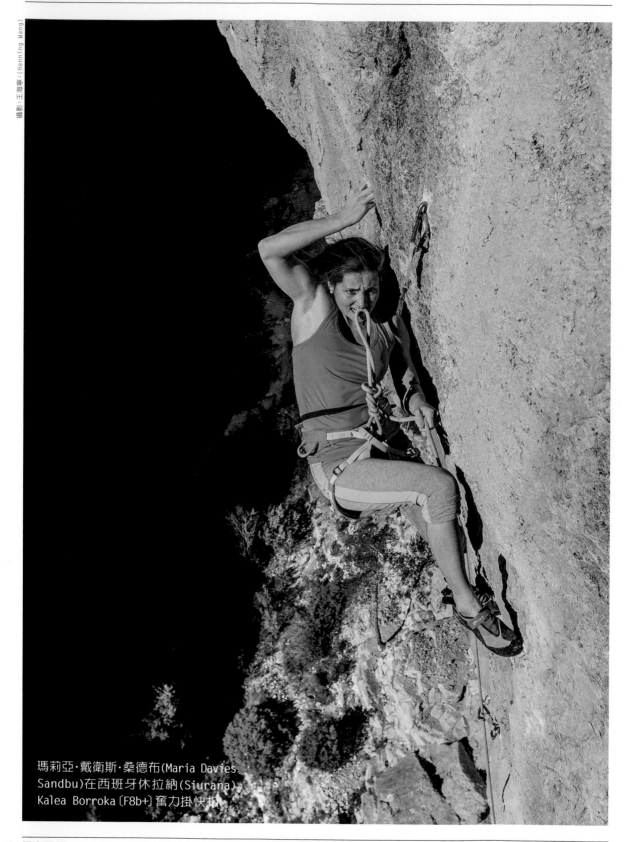

瑪莉亞·戴衛斯·桑德布(Maria Davies
Sandbu)在西班牙休拉納(Siurana)
Kalea Borroka〔F8b+〕奮力掛快扣。

正向思考，失敗也沒關係！

　　正向思考不只是在艱難攀登時才重要，當心情放鬆和心態積極時更容易學習。因此，每次攀岩訓練時的正向思考非常重要——所以專注把它變得更熟練。最好的方法是意識到自己是如何思考，透過察覺正向思考和抑制負面想法，逐漸會變得善於正向內在對話，最終不需要花費太多精力運作就自動能正向思考。然後，當試著努力完成想要攀爬的路線時，可以把心智能量放在其他任務上。

　　要留意負面思考何時出現並謹慎地判斷它們，將負面思考轉化為正向思考的一個簡單工具即所謂的「停止思考法(Thought Stop)」。當發現自己開始負面思考，例如「狀況不佳」、「皮膚不好」、「耐力很差」，我們能用具體行動阻止不斷衍生的負面思潮，將注意力移轉到正向思考。這個行動可以很簡單，像是捏一下手臂或是請攀岩夥伴提醒你開始貶低自己，最重要的是意識到自我內在對話，將負面思考轉變為正向思考。以下有幾個方法，是依據攀岩者經常會出現的負面想法所提出正向思考的對話重點：

- 我做好充分準備，對將要做的事情已經訓練完成！
- 我喜歡自我挑戰！
- 我身材高挑，可以把腳抬得更高！
- 我個子不高，往往腳不需抬太高就能伸到更遠地方！
- 沒有很多時間也沒關係，我會提前計畫並合理運用時間！

勇於嘗試

　　創造正向經驗和建立信心的關鍵要素之一，就是勇於嘗試。如果害怕墜落就墜落、不擅長動態移動就挑戰一下自己，不必擔心在其他攀岩者面前出糗，就像生活中的其他事情一樣，擴大舒適圈和自我突破。如果發生問題，就分析原因從中學習，若不去嘗試，正向經驗永遠不會到來！還有什麼事比不去嘗試更加阻止進步呢？

必須知道恐懼及其原因，把它們寫下來，並寫下要如何克服它們！

墜落恐懼

我們之中大多數的人對高度都會感到一定程度的恐懼感，這讓我們在先鋒攀岩放開手只能依靠器械裝備和確保者(belayer)，或是抱石攀岩墜落時依靠抱石墊和保護員時，依然會感到恐懼。恐懼會讓動作顯得更不熟練，開始不相信自己的腳並使用更多的力量來抓握岩點，因而耗費比必需還多的力量。

必須對從高處墜落潛藏的嚴重後果具有基本恐懼和敬畏，這是一個重要生存機制而且是確實存在危險的理性警示反應。當知道器械裝備足夠支撐、完成安全檢查，而且確保者也準備好全神貫注保護時，恐懼墜落是非理性的。

注意攀岩潛在危險能保持警覺，確保不會犯下引起嚴重後果的錯誤。

適度的恐懼感能夠幫助我們更謹慎、更理性地選擇和行動來確保安全。然而，非理性的恐懼感會妨礙我們的攀岩表現。如果受到妨礙必須積極面對、妥善處理。那麼我們需要多久時間才會比較不害怕墜落？每個攀岩者都不太一樣，但是如果經常讓自己暴露墜落險境，可能會更能容易適應墜落。

有些攀岩者會先從緩慢墜落開始，然後逐漸習慣墜落，而有些人則直接掉進真正墜落會比較好。我們不能說哪一種是對的，你必須親身實驗，透過不斷練習讓自己暴露墜落險境，直至不再產生恐懼。

在先鋒攀登時，以下是一些能逐漸適應墜落的技巧：

1. 第一次墜落是最糟糕的，以後會變得更好。
2. 每次攀岩時都練習墜落，直到不害怕墜落為止。
3. 想像墜落分三個部分：墜落前、墜落當時及墜落後的搖晃。和確保者一起經歷這三個部分，彼此事先取得對墜落距離和繩索鬆弛程度的共識。
4. 在室內攀岩場自距離地面近且能控制的墜落開始練習，並在放手前給確保者一個提示。之後在室內攀岩場持續練習越來越高的墜落，接著再進展到戶外岩場。經過一段時間後，可以不需要讓確保者事先知道會發生什麼事的狀況下逐漸習慣大型移動和墜落。

不要浪費時間和害怕墜落的人在一起！對他們來說，從成功經驗建立信心很重要。意外地墜落或用其他方法喚起墜落情況，只會明顯拉長他們對墜落的害怕過程。

5. 在懸崖岩壁開始練習墜落。你會自由墜落而且墜降過程中不用擔心會撞到任何東西。
6. 使用經驗豐富並知道如何軟捕獲(Soft Catch)的確保員。軟捕獲是很重要的，能減少搖晃和任何潛在衝擊、降低所有力量。
7. 當你能舒適自在墜落後，在攀爬時試著專注於需要專注的部分。以我們經驗是當決定攀登路線時從不感到害怕，因為「這是即將要開始的嘗試」，我們將焦點集中在努力嘗試而不是墜落。許多競賽攀岩者也有相同感受，他們在比賽中從不害怕，因為太專注於眼前當下任務，但在訓練時他們可能仍然會感到恐懼。設定專注的部分能哄騙大腦不要害怕，因為它將忙於專注於任務中而不是恐懼。

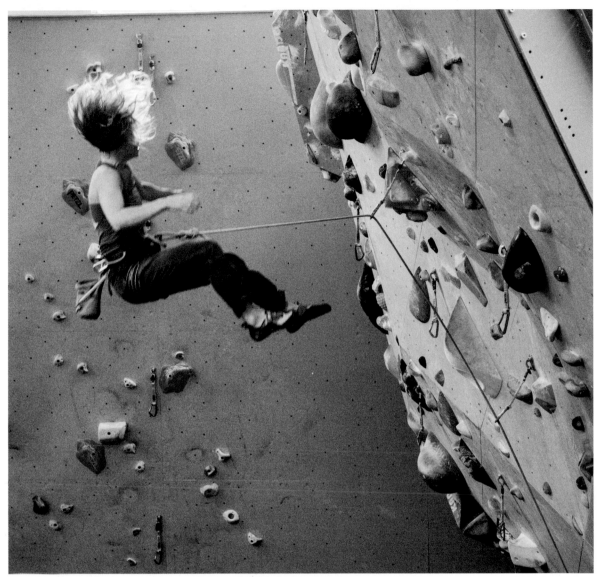

瑪麗亞·史坦格蘭(Maria Stangeland)正快速移動至週末區域(Weekend)。

第一次抱石攀登　馬丁·莫巴頓(Martin Mobråten)

　　我有位朋友是繩索技術公司安全管理經理，當時我和他正嘗試第一次攀登挪威特隆赫姆(Trondheim)市外的弗里格登(Frigråden)路線。我的朋友在第三個耳片地方墜落，突然平躺在我身旁地上，他背部著地掉落在三塊大岩石中間草地區，很幸運沒事般站起身來。當我們抬頭往上一看，發現結繩還懸掛在第三個快扣上，顯然8字結並沒有像它發揮作用時應該呈現的樣子。攀岩前的安全檢查很重要，這樣能夠防止類似情況發生，我們都非常害怕那次的經驗，從此之後再也不敢忘記安全檢查，我們現在對可能發生的事情有更多認識，只要是和安全問題有關的事項一定會提高警覺，後來我們把這條路線命名為抱石白癡(Buldreidioter)，以反映大部分時間都只是在攀爬抱石的我們，卻愚蠢地忘記檢查結繩的事實。

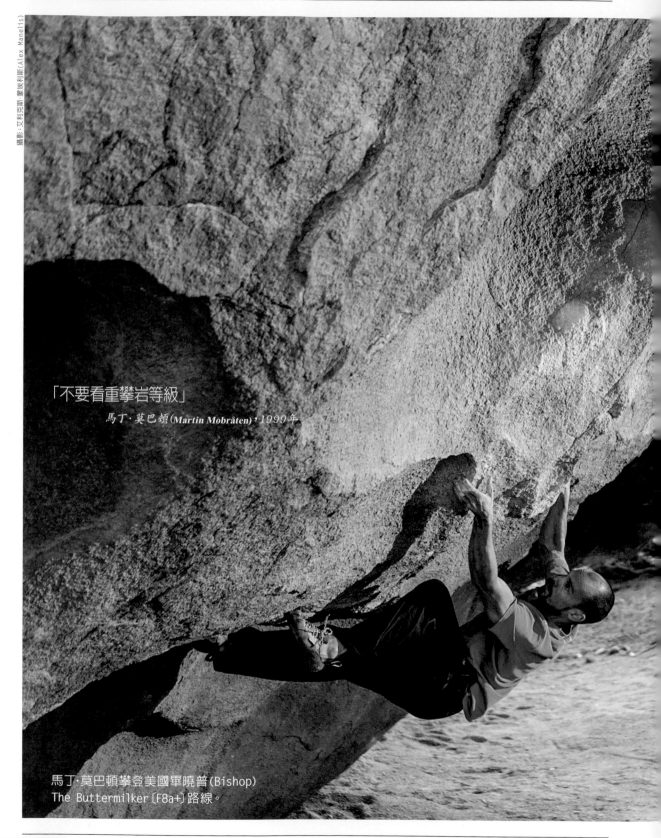

攝影：艾利克斯·麥奈利斯(Alex Manelis)

「不要看重攀岩等級」

馬丁·莫巴頓(Martin Mobråten)，1999年

馬丁·莫巴頓攀登美國畢曉普(Bishop)
The Buttermilker〔F8a+〕路線。

失敗的恐懼

　　恐懼失敗——渴望表現——對很多人來說是個難題，因為這阻礙了他們嘗試不那麼擅長的動作、路線和訓練而自我設限，可能是由於給自己太大壓力或是感受到他人過多的期待所導致。雖然這種恐懼能摧毀成就和發展，但是害怕失敗是非理性恐懼的一個例子。如果你也有同樣的情況，請努力面對它！沒有什麼事比逃避嘗試更阻礙進步的。

　　透過積極訓練技巧、體能和心智來挑戰提升自己，如果失敗也不是世界末日，即使失敗了，那些懂你的人知道你很優秀，而剩下其他人對此不會有太多想法，為什麼要在意他人想法呢？最令我們欽佩的是勇於嘗試，並認為這樣的過程有助於他們更進一步發展的攀岩者。

　　正如本書中多次提到，關於攀岩最大的好處之一，是能體驗各種不同的攀爬類型、岩壁和岩點等，這也是為什麼攀岩是一項高度要求技巧的運動，也是為什麼很多人認為攀岩充滿刺激和樂趣，但是這也帶來了相當大的挑戰，我們都有自己喜歡並擅長的攀岩風格、岩壁陡峭程度和岩點種類，有些人很幸運不只擁有一項技能，但很少人在所有事情上都同樣擅長。

　　身為攀岩者和教練的我們，多年來看到一些攀岩者將大部分時間用在最擅長的攀岩風格，老實說我們自己也一樣；成功帶給我們正向回饋，很難優先考慮一開始就不擅長的技巧，這可能會導致一種負面循環，你逐漸變得越來越遲疑嘗試那些不擅長的技巧。若要打破這種負面循環，最重要的就是練習不擅長的攀岩風格，同時也是為了訓練技巧和心智層面。例如，如果不擅長動態移動但想成為更優秀攀岩者，那麼這就是應該要做的練習，即使一開始沒有顯著的成果，請試著開始發展練習過程並在進步中找到樂趣。

　　當我們開始攀岩時，F8b是挪威繩索攀岩所能達到的最困難等級，而奧斯陸(Oslo)非官方測試路線是位於達姆特恩(Damtjern)的馬拉松(Marathon)路線，在挪威是攀岩最高等級路線，自古斯·塔德(Per Hustad)第一次登頂之後，無人成功攀頂。馬丁(Martin)14歲時，攀岩排名迅速崛起、引人注目，但沒有人期望他在16歲就嘗試馬拉松路線，這種成績只預留給最強壯且經過多年辛苦訓練的攀岩者，而不是給一個只有幾年攀岩經驗且身形瘦小的孩子。馬丁卻不這麼認為，他爬過許多困難路線，如果別人都能攀爬，他也能攀爬。馬丁花了幾天規劃這條路線，他的父親擔任確保者，在1999年秋季尾聲攀登此路線。事後我們思考這個問題，結論是「不看重級別是他成功攀登這條路線的主要原因」。

　　有很多人本來可以成功攀登此路線，只是嘗試的人很少，多數人認為太困難而不敢嘗試。年輕人經常扮演著這種打破傳統思維的人，在這方面我們或許都有進步的空間。年輕人的天真和對自己能力的信念，是進步的重要起點。馬丁成功登頂後還有其他人跟進，對很多人來說是大開眼界的事，他打破了長久以來遵循攀岩等級的觀念。

專注和集中

專注是不論在練習還是攀爬路線或抱石問題時最重要的關鍵。為了保持良好專注力，不要同時聚焦太多事情，讓心裡被不必要的想法或外在紛擾所佔據，而且還必須要能夠在一段時間內保持專注，同時兼顧各種挑戰，也就是必須專注在不同任務。運動心理學一般將專注區分為內在、外在、寬廣、狹窄層面。

內在專注是指專注在思考、身體活動的感受和反饋，以及制定計畫時。內在專注是核心，在我們準備攀爬路線、即視攀登(On-sight)時，以及為接下來一連串的攀爬制定策略和在放鬆訓練中試圖冷靜下來時。在這些準備的過程中，通常建議從寬廣的內在專注開始，將攀岩過程中所有相關要素列入考量，這對制定好的攀岩策略很重要。但是在開始攀岩前，最好採用狹窄的內在專注，集中在例行公事和調整壓力程度，保持對表現的正確心境。因為如果正當要攀爬路線時，過度使用寬廣的內在專注來計畫眼前的複雜任務，會造成注意力分散，反而會破壞開始攀爬時需要的流暢節奏。

當開始攀爬時，應該將內在專注放在一旁，專注在外在要素上。只要開始攀爬前做好充分準備，在岩壁上過於內在專注會破壞攀爬的流暢性。大家應該都曾經歷過攀爬某些岩點時思考太多，藉由分析和評估身體接收到的訊號，反而覺得路線比預期更難攀爬，這樣幾乎沒有任何幫助。所以應該集中在外在要素，注視著踩點精準放腳，集中在像是流暢性和效率這類任務上，就不會很快感到僵硬。

外在專注也分為寬廣和狹窄的專注，區別仍是將多少同時存在的要素列入考慮。一般而言，攀爬時盡量集中在狹窄的外在專注，在攀爬過程中考慮路線所有不同要素只會帶來反效果，不但移動變慢而且失去平常本來「只是攀爬」的流暢節奏，所以最好只專注於單一任務，如精準或效率。例外情況是當在即視攀登時忘記路線訊息，或者為將來嘗試練習後完攀(Redpoint)某一區段，在這些情況下通常需要同時考慮許多外在因素，例如手和腳的位置、哪裡掛下一個快扣，會比在進行練習後完攀時更需要寬廣的專注，因為必須考慮許多不同要素，而不只是執行事先制定好的計畫。

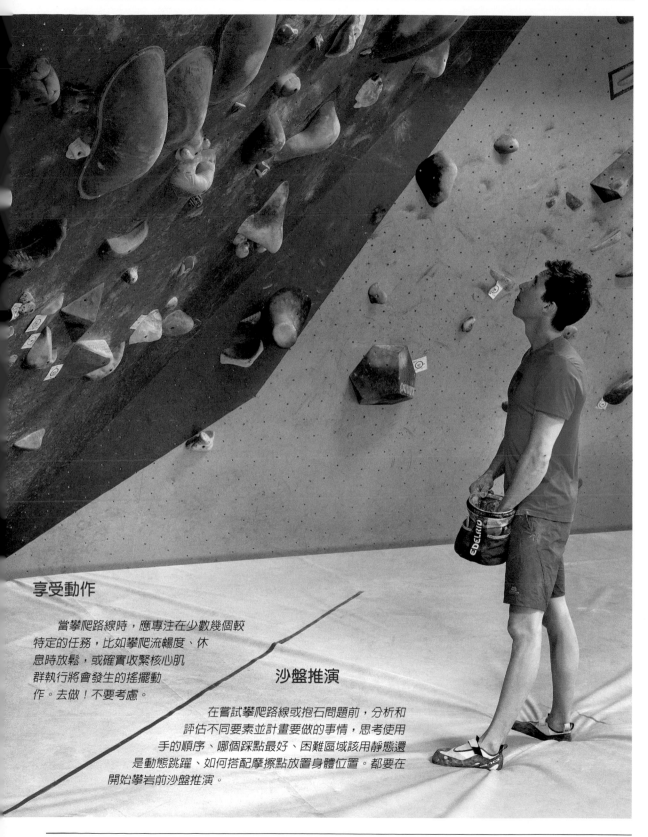

享受動作

　　當攀爬路線時，應專注在少數幾個較特定的任務，比如攀爬流暢度、休息時放鬆，或確實收緊核心肌群執行將會發生的搖擺動作。去做！不要考慮。

沙盤推演

　　在嘗試攀爬路線或抱石問題前，分析和評估不同要素並計畫要做的事情，思考使用手的順序、哪個踩點最好、困難區域該用靜態還是動態跳躍、如何搭配摩擦點放置身體位置。都要在開始攀岩前沙盤推演。

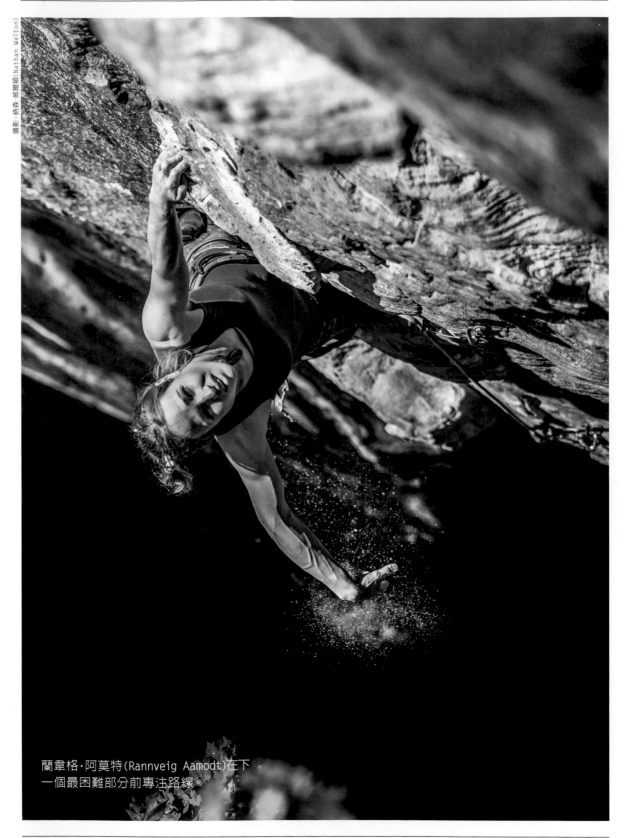

攝影：納森·威爾頓(Nathan Welton)

蘭韋格·阿莫特(Rannveig Aamodt)在下
一個最困難部分前專注路線。

> 思索是攀岩者攀爬時最大的敵人，會因為猶豫而錯過岩點。
>
> 馬丁·莫巴頓(Martin Mobråten)

你可能還需要在內在和外在專注之間切換攀登視線，也可能需要在休息時提前計畫接下來一連串向上攀登動作，甚至是在突發意外出現時的困難路段冷靜下來，專注力在這些情況下會被內部因素所引導，但在繼續攀爬前要讓專注力回到外在因素。同樣的情況適用在嘗試練習後完攀前所進行的攀爬路線中，當停留在繩索上計畫接下來的一連串攀爬順序時是內在專注；但當你告訴確保者要嘗試時，應該要切換成狹窄的外部專注。

在這方面，攀岩不同於其他個人運動，因為攀岩時手上的任務需要即興發揮和解決問題。我們不斷在內在、外在、寬廣、狹窄專注之間交叉切換。在很多其他個人運動項目中，訓練是為了完成一項已知任務，很少帶有不可預見和未知因素，這非常類似於練習後完攀，在心中知道所有動作而剩下的就是「去完成它」，當要去攀爬時，切斷所有不適合狹窄的外在專注部分。

要保持正確專注很困難，當被迫切換內在、外在、寬廣、狹窄專注時又是額外的挑戰，此外還必須經常改變對關注物的專注風格。我們發現用單眼相機來解釋會非常容易瞭解：

如同使用單眼相機一樣，對要拍攝目標物伸縮鏡頭變化焦距。如果想聚焦細節，需要將鏡頭拉近目標；透過專注在小踩點上，將會遮擋住其他所有視野，這樣就能增加正確放腳機會不滑落；如果要廣泛關注周邊環境，則需要將鏡頭推遠來擴大視野，這需要流暢性、效率及精確度，並且經常是攀爬熟悉路線所需的聚焦類型，久而久之逐漸學會保持正確聚焦，有助於在攀爬過程中給自己任務。很重要的是，這些任務要適合特定路線或抱石問題，且相當常見。

如果正在攀爬室內垂直路線，試著專注於踩法的精確度；在另一方面，如果正在攀爬一條長又顛簸的懸岩路線，就專注動態節奏流暢；如果需要一個特定動作就拉近焦點，但當動作完成時確定要能回到擴大視野。

我們的經驗是除非嚴格且必要情況才需要聚焦細節。如果開始就太過聚焦細節，很難回到原有攀岩節奏，而回到正確聚焦是可以訓練的技巧，最好的方法是當攀岩時把注意力集中在特定和具體任務上。如果知道攀岩過程中，某些時候必須拉近焦點，確定要有能回到原來節奏的計畫，可以具體計畫到快速做接下來十個毫不猶豫的動作。透過訓練這些任務，更能意識到如何及何時聚焦和擴大，並能回到原來正常攀爬時的流暢節奏。

正確聚焦

聚焦在任務而不是結果！我們聽過一些關於運動員的故事，他們曾表示因聚焦錯誤而失敗，這通常是由於他們重視結果而不是賦予自己簡單任務，導致由外在專注轉換成內在的。我們也會犯相同錯誤，當我們好不容易終於通過困難區域，只剩輕鬆登頂時卻失敗了，因為我們把聚焦集中在成功的感覺或是終於通過困難區域，開始擔心一連串失敗後果。

任何錯誤分析要在地面上的時候，不是在攀爬時。如果比上次做的時候感覺困難或是必須耗費力量穩住腳滑，就很容易產生負面想法。如果不自覺浮現負面想法，要將它們拒於門外並將愁眉心情轉換成笑臉。

忽略預料之外的事情。如果突然抓到潮濕的岩點、或是有很多人注意你的攀爬甚至是攀岩鞋摩擦力不佳，都很容易失去專注，這在攀岩時都會發生，很重要的是保持正向思考，選擇性忽略噪音和干擾，專注手邊任務。

 通常技巧好的攀岩者更容易保持專注，他們不是依賴拉近焦點在每個動作小細節，而是能更容易保持寬廣的整體視野。

例行公事和儀式

例行公事(Routines)和儀式(Rituals)是增加專注力和創造正確聚焦的重要工具，目的是確保事前盡可能做足準備而且已經準備好去執行。例如每次都以相同方式暖身、暖身後休息15分鐘、想像路線或抱石問題（意象訓練），以及在向上拉升前用某些特定方式自我對話，這些都例行公事的例子。它也可以是一首歌曲或一種音樂類型，帶你進入努力的心情或是在開始前閉上眼睛做三個深呼吸。

儀式不同於例行公事，與表現沒有明確或客觀關聯。儀式也許對你的表現很重要，但不能確定相同儀式對你的攀岩夥伴有意義。儀式通常會聯想到迷信，也經常（看似）只不過是隨機的成功，卻由於做一些特定行為而引起有關，儀式對許多攀岩者來說很重要，因為它能強化他們的成功信心。儀式的例子如總是先穿左腳的攀岩鞋再穿右腳，或者是穿一條特殊的幸運褲。如果深信先穿左腳比先穿右腳的鞋子更能增加成功信心，那麼這就是一件好事，但意義也僅止於此。

例行公事和儀式不需要只在困難嘗試時才使用，在訓練時活用它們也能在訓練中表現更好。例如想像和音樂，即使是在靜態和「簡單」練習中，能適當幫助喚醒和專注。

為了讓例行公事和儀式有用，重要的是它們是可行而不是包羅萬象，而且你自己可以控制內容，如果讓你依賴他人或難以掌控時，就要考慮改變它們。例如在攀岩前必須要吃一種很難獲得的特殊食物，或必須穿一條特別褲子，但是因為某些原因無法取得，這時就要考慮是否真的為了表現而執行，還有很多無法預料因素難以掌控，比如在嘗試路線前突然下雨、競賽當天行程改變、在暖身時岩點損壞等，不需要太拘泥例行公事和儀式，讓備案計畫來代替、解決難以掌控的意外情況。

大多數攀岩者都有例行公事和儀式，雖然並不是每個人都會注意到。如果你沒有，我們建議你找出想做的例行公事和儀式，從中選擇二、三個，現在開始在攀岩前重複執行，找到自己的例行公事來暖身、想像和放鬆。你也可以有一些只要確定它們在多數情況下可以重現的儀式，例如和攀岩夥伴互相輕擊拳頭，或者只是輕拍自己胸部以提振精神，不需對他人有特殊意義，只要自己相信它。例行公事和儀式無須一成不變，可以改變它們，但多數攀岩者會長期堅持做相同事情。你也可以根據從事的路線或抱石，自己制定例行公事和儀式，比如在要求技巧和精確度的路線，適合最後做的事情也許是閉上眼睛和深呼吸，讓自己冷靜下來減輕壓力，然後更專注於精準踩法和使用小踩點；在嚴酷體能抱石問題上，最好是透過緊縮肌肉和快速換氣獲得心理準備，增加壓力程度和準備盡力向上拉升。

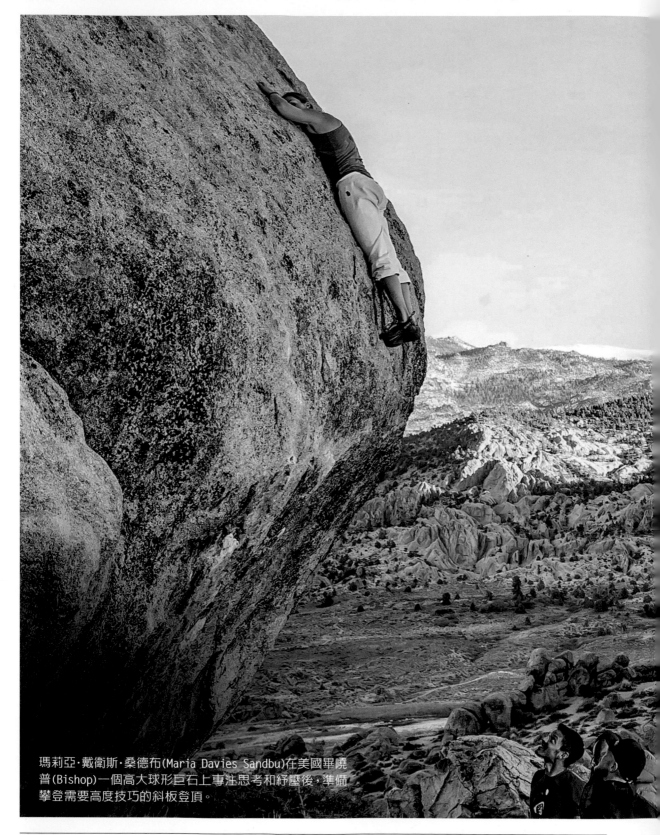

瑪莉亞·戴衛斯·桑德布(Maria Davies Sandbu)在美國畢曉普(Bishop)一個高大球形巨石上專注思考和紓壓後，準備攀登需要高度技巧的斜板登頂。

壓力程度和控制

　　壓力（或覺醒）高低是在不同情況下冷靜或緊張的程度。低壓力時放鬆和使用最少能量，高壓力時準備努力上拉攀升。在需要平衡和精準度的技術挑戰路線，或在長途又崎嶇的路線時，需要適時降低壓力；短程又困難和具爆發性的抱石或挑戰時，則需要適當增加壓力。

　　攀岩這項運動的另外一個挑戰是在路線和抱石上有些區域需要不同程度的覺醒（Arousal），在垂直攀登具技巧挑戰性區域之後，可能會經過陡峭地形接著遇到嚴苛抱石關鍵區；一個陡峭和困難抱石問題，可能會以平坦和細長頂部結束，所以在攀岩前和攀岩過程中，應該要能夠調節和控制壓力。

感到緊張不安的好處

傑瑞·莫法特（Jerry Moffatt）

瞭解自己！知道自己所處壓力程度和在特定路線上應有的壓力程度，就會更容易調整至正確的程度。依我們的經驗而言，巔峰狀態的肌力與冷靜心智是最完美的組合。

每個人感受壓力程度不同，有些攀岩者壓力程度太低，必須刺激他們進入正確心境；有些攀岩者壓力程度太高，攀岩前需要冷靜下來。儘管攀岩在不同層面需要不同程度壓力，我們認為大多數人在攀岩時都太緊張，雖然通常只有在個別動作時才會從高壓中受益，其他多數情況最好保持放輕鬆。下次去攀岩時試著思考這些問題，是否太過緊張使用超過必要力量抓握岩點？或者是輕鬆並盡可能省力攀爬？如果屬於前者，很有可能是壓力太大導致。

在攀爬努力已久的路線前，可能有些時候感到神經緊張而不適，這是由於要完成這條路線所引起的超負荷壓力。對有些人來說神經緊張具破壞性，而對其他人正是最佳表現所需要的，如何面對增強的壓力會決定它是正向還是負面壓力，如果想讓自己處於壓力升高和緊張狀態，必須學習盡量用最佳方式處理它，例如告訴自己變得緊張不安是因為攀登這條路線意義重大，而這正是訓練的目的並已經達到能執行這個計畫的水平。正向自我對話能幫助詮釋緊張，轉變為積極和理性的情緒，降低壓力至適當程度。

不論是攀岩前和攀岩過程中，控制壓力非常實用的工具就是呼吸。如果攀岩前感到緊張不安或只是需要舒緩壓力，試著專注緩慢深呼吸，慢慢吸入空氣讓胸和胃膨脹，然後經由鼻吐氣五、六次，注意脈搏減緩和呼吸平穩變化；另一方面，如果需要增加壓力程度，做多次短而快的呼吸增加脈搏跳動和覺醒。在攀岩時注意呼吸也很重要，多數攀岩者在困難區域時有屏住呼吸的傾向，即使這對非常困難的個別動作或許有益，但保持緩慢又穩定的呼吸也很有幫助，因此在攀岩過程中專注於呼吸是很有用的工具。

如果知道將進入嚴酷區域，專注加快呼吸和脈搏跳動；攀爬需要技巧的斜板區域時，專注放慢呼吸和冷靜；發現在一個很好的地方休息時，利用這段時間調整呼吸和放鬆以確保能盡快恢復，開始攀岩前用同樣方式控制呼吸和深層吸吐氣，減緩脈搏跳動和保持放鬆狀態。

控制壓力程度是追求最佳表現非常重要的心智技巧，需要大量實驗來找出最適合自己的方法。以下是一些在攀岩前和攀岩中調節壓力程度的建議：

- 攀岩前良好的例行公事和儀式，有助於設定正確壓力程度。根據將要從事的攀岩活動，依照適當壓力程度改變例行公事內容，例如試著聽些硬派電子音樂增加覺醒和輕音樂來舒緩壓力。

- 用熟悉的例行暖身獲得好心情。

- 在攀岩前和攀岩過程中用正向內在對話建立信心和調整攀岩速度。

- 在攀岩前和攀岩過程中有意識地注意呼吸。冷靜、深呼吸能舒緩壓力，而快速呼吸能增加覺醒，善加運用調整攀爬速度。當用完最後一個耳片深感壓力時，試著多做幾次深呼吸。

- 在攀岩中大喊和尖叫以增加速度。

- 攀爬前的擊拳(Fist Bump)有助於設定正確情緒和壓力程度。

 在垂直岩壁上小岩點之間優雅地輕彈跳，需要放鬆和相信自己的腳；在大型挑戰中倒拉點上強健移動，需要加速和提高覺醒。

壓力程度

訓練方式是否讓攀爬承受過度壓力？許多攀岩者主要注重體能訓練，而沒有優先考慮技巧、策略和心智方面的訓練，透過只集中在體能訓練層面，身心將會學到登頂的唯一方法往往是全力以赴向上拉升，導致下意識地增加壓力程度，即使對一個不是真正需要提升壓力程度的特定攀岩。而這就是本書要強調的重要訊息。體能層面對攀岩表現很重要，但不是唯一要素，多花時間訓練技巧和心智層面，終將會以熟練而且輕鬆又有效率的方法攀岩。

意象訓練

意象訓練(Visualization)是最常用的心智技巧之一，目的在增進運動表現。簡而言之，開始前想像正在實際執行手邊任務，其中包括練習技巧、設計策略計畫、實現目標、調節壓力程度等。對攀岩者而言，意象訓練的好處是：

- 記住動作和順序
- 建立信心和找到正確聚焦
- 設定適當壓力程度
- 準備

意象成功

經常意象成功是很重要的，這意味著總是想像自己能一路爬到路線頂端或者在抱石問題上成功登頂。如果不能想像自己在解決關鍵移動或因為在路線頂端變得太僵硬而電影停止播放[1]，你需要練習想像自己真的實際在攀登整條路線。如果嘗試路線最終還是墜落，當一回到地面後仍應該持續想像一路攀爬至頂的情景，重點是想像如何通過剛才跌落的地方，盡快重建再回到路線的信心，而不要對失敗想太多，否則很有可能在同一個地方再次墜落。

想像也是需要訓練，然而收穫會非常值得。根據統計顯示，世界上各類最頂尖的運動員，每天約花15分鐘做意象訓練，雖然我們只是一般人不需要做到相同程度，但每次攀岩前應該多練習意象。意象有兩種類型：游離意象(Dissociated Visualization)和關聯意象(Associated Visualization)。

游離意象是用第三人稱想像自己，想像自己是電視電影中的演員，然後在腦中創造攀爬路線不同部分或是將要從事抱石問題的電影，而且盡可能想像更多細節。學習此技巧的第一步是由簡單任務開始，例如想像把自己綁在攀岩安全吊帶上，拿起繩子打結並確認是否正確。當能在簡單任務習慣使用此技巧後，開始在實際攀岩中嘗試使用。選擇從已經嘗試過或攀登過的路線開始，在攀爬前想像如何在手上沾碳酸鎂粉(Chalk)、掛第一個快扣、在關鍵位置放腳、抓握小型指扣點(Crimp)等，盡可能包括所有動作，創造攀爬路線時所有過程細節直到登頂為止的電影。

關聯意象是用第一人稱想像自己，試著去觀察和感受想要看到的事物，感覺真的在攀登路線及抱石問題。換句話說，細節要比游離意象製作的電影還更詳盡，目標是盡可能提供完整經驗。練習此技巧時，可以進行與前述同樣任務，比如想像自己位於攀岩安全吊帶上，但現在是第一人稱。想像時要包含執行中所看到的一切，此外也要考慮其他感覺，如天氣是否寒冷、聽到什麼聲音，以及繩子在手中感覺如何。一旦已經可以在簡單任務使用此技巧後，是時候開始去攀爬路線和抱石問題了。

從已經嘗試過的路線開始，所以會知道路線不同部分有什麼感覺，用這種感覺開始攀爬，是興奮嗎？緊張嗎？冷靜嗎？思考怎麼做適合這條特定路線。接著回到想像攀爬路線本身，想像是如何有效率地掛第一個快扣、如何確保腳能精準地放在摩擦點上關鍵位置，以及抓握小型指扣點的感覺，此外也包括經過關鍵區後，在路線最後部分手臂變僵硬的感覺。用最佳方式準備好僵硬，不是那種在寒冷和沒有準備情況下形成的僵硬，而是一種前臂溫暖的僵硬，因為事前做足了暖身運動和充分準備，知道可以忍受這種僵硬一段時間，即使僵硬也能順利攀頂。

註1 意指想像的情節或畫面停止。攀岩者在攀登前如演員般將自己融入故事情節，在腦中創造攀爬的路線。

試著阻絕任何外部干擾，想像時不要分心。

游離意象是最簡單的意象訓練。剛開始練習，最佳的第一步可以從想像沒有攀爬過的路線開始，這會讓你形成一個對動作的初步概念、在哪裡掛快扣和任何攀爬節奏的改變。即視攀登時由於不熟悉路線細節，這就是最好用的技巧，但若是即視攀登方面經驗不足，很難使用關聯意象技巧，而一旦已經嘗試過的路線或抱石問題，就可以使用關聯意象技巧學習不同動作和部分，創造一個類似去攀爬的真實感受。我們認為這種想像方式是最好的，並且應該盡量多善加利用，因為在攀岩前會給你正確專注和壓力程度，而你製作的電影必須是積極且正向，如果無法想像自己成功，在現實中要成功就更難。

為了能做到這一點，可以從回憶最近一次成功的嘗試或其他任何好的經驗開始，然後想像整條路線並為自己在不同區段的想法做好準備，在開始前感覺身體好像在做這些動作，想像自己成功攀登。那麼你就準備好了！

如果想要分析在路線上犯的錯誤或可能出現的危險狀況，要用游離意象而不是關聯意象。分析錯誤要客觀，不要被太多情緒所籠罩，路線中危險因素的關聯意象只會讓人過度擔心害怕。

在訓練時應交叉使用游離意象和關聯意象。對熟悉的耐力訓練和純粹力量訓練，最好是堅持游離意象，才不至於過度擔心可能造成的疲累和酸痛，要想像自己能完成練習，但不要聚焦在必須如何感受才能達成目標，還有事前太顧慮會受傷也是沒有太大意義；當練習技巧時必須使用關聯意象，鞭策自己熟悉各方面動作，並留意從身體感官中獲得的回饋。設想一下做動態跳躍：試著想像開始位置、跳躍，以及將如何到達下一個岩點。如果不用第一人稱的角度，很難體會一個姿勢感覺如何。

我們在YouTube觀看抱石競賽者如何解讀路線問題，發現他們通常不只是計畫手和腳的位置，尤其當問題特別需要協調性考驗時，會看到他們在地面上模擬動作來演練攀爬，因為沒有真的在攀爬，也許看起來很奇怪，卻仍然可以達到同樣的效果！

如同在本書中曾多次討論，即興發揮是攀岩很重要的一個部分。用意象比較容易鎖定計畫一連串的攀爬解決方法，對即視攀登更是如此，當在地面觀察岩點為看似關鍵區域想出對策和找到在什麼地方休息，也對左右手順序和腳的位置有所計畫。如果當這些計畫無法發揮作用該怎麼辦？也許是路線頂端的斜板是關鍵所在，而不是最初想像的陡峭懸岩中段路線。為了避免這些不可預測的事情，如果可能的話，應該在意象中增加不同區域的各種解決方法，同時要做好心理上的準備，如果攀登和預期感受不同該如何應對處理？這樣將會更有能力應變這些挑戰。有時候也需要在中途停下來，想像前方路線狀況，遇到意想不到的困難時需做出一個全新計畫。

在關於專注的部分中，我們曾提過在開始攀爬後，通常不應該轉換為內在專注，但在這種情況其實是必要的，必須從已經攀爬至此的任務中移轉出來，採取寬廣及分析內在專注的方式，對即將發生的事情制定計畫；如果必須在攀爬中做這件事，在路線上找到能休息的地方或位置，讓你有時間思考，在計畫確定後把焦點移轉回任務執行上，如動作流暢性或效率性。

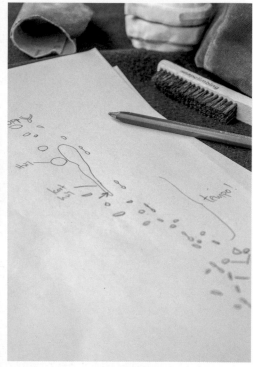

挪威頂尖青少年攀岩運動員愛瑪·斯托福·沃勒貝克(Emma Støver Wollebæk)和桑妮瓦·埃夫雷·艾德(Sunniva Øvre-Eide)正在繪製路線圖。

製作地圖

　　參加先鋒攀登競賽時，通常在輪到你之前都看不到其他攀岩者，而路線訊息是僅在幾分鐘觀察時間內所看到的東西。當觀察時間結束後，所有攀岩者必須在隔離區域等候攀登。多年前我們開始參賽，在隔離區域等待時經常會在紙上畫路線圖，討論如何解決問題順序，將記得的路線訊息盡可能正確繪製出來，於是製定了一個完整攀爬路線計畫，比如要用哪一個岩點和哪一隻手、站在何處、哪裡掛快扣等，還包括可能休息的地方和什麼地方必須加快速度攀爬。

　　最後，在輪到我們攀爬之前，會閉上眼睛、降低脈搏速度和壓力，想像一下自己在岩壁上的感覺，由於我們常感到興奮不已，所以攀爬前必須靜下心來。繪製地圖和降低壓力程度的完整例行過程讓意象變得更容易，從長遠來看也提升了我們的想像能力。

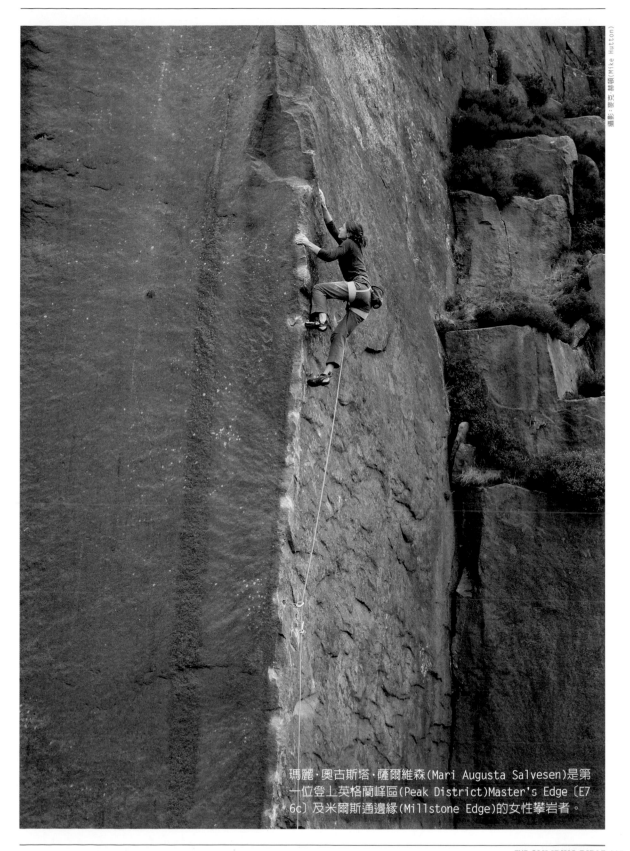

攝影：麥克·赫頓（Mike Hutton）

瑪麗·奧古斯塔·薩爾維森（Mari Augusta Salvesen）是第一位登上英格蘭峰區（Peak District）Master's Edge〔E7 6c〕及米爾斯通邊緣（Millstone Edge）的女性攀岩者。

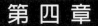
第 四 章

策略

　　策略對提升路線和抱石問題的表現有很大影響，但是許多策略要素經常被忽略。大部分最常見的策略是集中於如何攀爬路線，像是如何解決不同動作順序、從哪裡掛繩和在哪裡休息，你也可以策略性地在攀岩前做好心理準備和制定攀岩中如何思考的計畫。從廣義角度來說，策略是何時、和誰一起攀，以及有多少次嘗試機會的戰略。以下我們將簡明概述不同策略要素和它們為什麼對攀岩表現如此重要，然後說明即視攀登(On-sight)或練習後完攀(Redpoint)路線和抱石問題的具體策略實例，以及攀岩競賽策略。

斯蒂安·克里斯托弗森(Stian Christophersen)在挪威文桑德(Vingsand)攀登 Vingsand Pirates〔Font 8a〕。

攝影：恩德雷維克(Endre Vik)

瑪莉亞‧戴衛斯‧桑德布(Maria Davies Sandbu)在美國畢曉普(Bishop)的岩壁上享受溫暖夕陽。

「為能在最佳條件下攀爬，需要知道白天太陽什麼時候照射岩壁和什麼是最適合你的條件。」

何時該爬？

　　想要發揮最佳表現水準，很重要的是要知道什麼時候是最佳條件。如果正在計畫室內攀岩路線(Project)訓練課程，應該計畫是在有充足精神和多餘體力的時候進行訓練。

　　你是否有時比其他人能從忙碌的工作和家庭生活中擠出一些時間去執行短暫的訓練課程，之後再繼續忙碌的生活？其實這樣等於幾乎沒有充分休息，並無法達到完全專注於攀岩表現。所以，選擇有充裕時間和精力充沛的日子，以及室內攀岩路線人比較少時進行攀岩。

　　戶外攀岩路線計畫還必須考慮天氣和條件。一般而言，要夠冷可以產生最大摩擦力，但又不能冷到會讓手指麻木到失去知覺，這需要找出最佳平衡。在粗砂岩、花崗岩、砂岩等質地的垂直岩壁，因為岩壁顯著特徵很少又小，非常需要依靠摩擦力，所以比攀爬相對具有大型和較佳岩點的陡峭石灰岩更要求在低溫時攀爬。

　　為能在最佳條件下攀爬，需要知道白天太陽什麼時候照射岩壁和什麼是最適合自己的條件。出發前確認天氣預報，考慮天氣晴或陰、空氣濕度多少，還有是否會刮風，只在天象佳時出門，做好暖身和準備在條件最好時努力向上攀升；在天氣差時不要浪費體力嘗試，不但可以保護皮膚又能節省力量。

　　擴大範圍來看，也要考慮一年中什麼時候比較適合攀岩，通常在冬季或是涼爽的春季和秋季，嘗試仰賴摩擦力的抱石問題和路線會比仲夏更適合，夏季通常太熱不適合艱難攀登，除非多風或是岩點相對較大。請記住，手出汗程度和在嚴寒中攀岩的能力會因人而異。

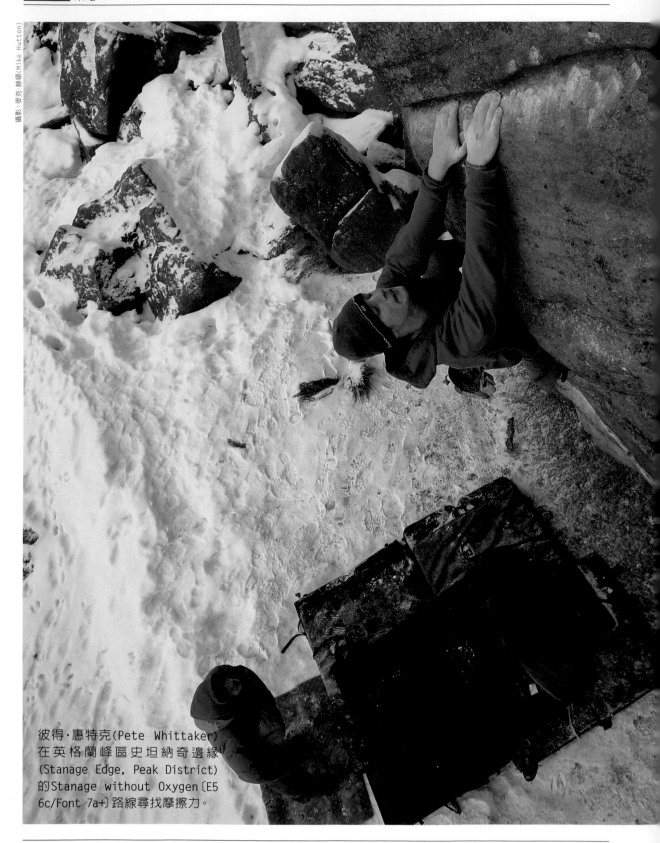

攝影：麥克‧赫頓(Mike Hutton)

彼得‧惠特克(Pete Whittaker)
在英格蘭峰區史坦納奇邊緣
(Stanage Edge, Peak District)
的Stanage without Oxygen〔E5
6c/Font 7a+〕路線尋找摩擦力。

摩擦力

　　摩擦力對攀岩者很重要，在許多狀況是嘗試成功與否的決定性關鍵。你應該曾經感受過在戶外天氣寒冷和炎熱時抓握摩擦點的差異——在天氣炎熱時似乎是不太能抓握住，但當天氣涼爽時又感覺它非常好抓。有些岩點表面似乎總是能提供良好摩擦力，然而其他岩點則光滑又圓，即使它們看起來完全一樣。踩法，特別是摩擦踩法（Smear），當天氣寒冷時可能會覺得比較好踩，如果踩點表面又有粗糙質地就不容易踩滑。所以什麼是摩擦力？又如何充分利用它潛在能力？

　　摩擦力是兩個物體接觸表面作用的力量。為了容易瞭解摩擦力如何作用，想像不平坦的表面間有微小的草皮和凸起物相互交雜，這會阻礙物體表面滑動；如果物體表面粗糙，會與更多草皮的小孔洞和凸起物互相卡住，摩擦力會更好。同樣地，若接觸面積大摩擦力也會更佳，因為接觸面積越大意味著有更多小孔洞和凸起。然而不可否認地，物體表面與小孔洞和凸起這兩者的質地會由於溫度差異產生變化，大部分是由於氣候溫暖質地會變軟而影響摩擦力。

岩石種類

　　圓形晶體岩石的摩擦力比尖銳晶體岩石小，而晶體多的岩石摩擦力比晶體少的岩石還大。塑膠製攀岩產品製造商已經開始利用這種特性，有些品牌

提供相同岩點，但分別具有好和不好的摩擦力，其摩擦力的差異是由於製造商變化岩點的質地，如更尖銳或圓滑，以及添加材料的數量和大小所致。

　　透過攀爬不同程度摩擦力的岩點，會逐漸適應必須使用多少抓握力，如果摩擦力佳能輕鬆抓握，反之就必須努力抓握。使用適當力量攀岩是需要學習的重要技巧，在不同程度摩擦力下攀爬是訓練此技巧的一個好方法。

攝影:安德烈亞斯·艾德(Andreas Eide)

HANDHOLDS（手點抓法）

你或許已經注意到有些岩點在天氣炎熱時會變得很滑，這主要是因為手汗過多而導致，但你或許也曾遇過因為太冷而自手點滑落，就感覺皮膚像玻璃而試圖抓握玻璃製的手點。摩擦力能夠發揮作用是因為皮膚能塑造出岩石弱點[1]，這不但需要結實和具有彈性的皮膚，而且理想溫度是在攝氏0到15度之間。

如果天氣炎熱，皮膚因出汗變得柔軟，皮膚能附著岩點凸出部分幫忙抓握手點，但皮膚會逐漸無法負荷而磨傷，甚至從手點滑落，經過一段時間後皮膚開始磨損且流更多汗，導致你更無法克制地向下滑落。

另一方面，如果天氣寒冷皮膚將會變硬，沒有足夠彈性適應岩點質地，結果同樣還是會再次滑落。

因為摩擦力仰賴接觸面積，試著維持它的極大值，讓手指順應手點形狀，皮膚盡量接觸岩點表面，這樣做也不會太快磨損皮膚。由於接觸面積小會增加手點與皮膚接觸壓力，而皮膚只能承受撕裂前的壓力，所以這是非常有風險的，或許你已經發現到這種影響，當在戶外攀岩扣住小又尖銳的岩點時，皮膚磨損得很快也更容易受傷。

註1 意思是當皮膚結實和具彈性，而且環境溫度理想，皮膚與岩點表面產生的摩擦力會讓岩點變得好抓握。

- 大多數人用碳酸鎂粉（Chalk）來吸收手汗保持皮膚乾燥不會太柔軟，若使用過度反而會有反效果。事實證明乾燥且無止滑粉的手比使用過止滑粉的乾燥手，能產生更好摩擦力，然而出汗手指不利攀岩，使用止滑粉要節制，需要時才使用。

- 刷岩點！皮膚需要岩點凹陷處的摩擦力，若充滿止滑粉和堅硬皮膚碎屑會破壞摩擦力。

- 選擇涼爽天氣來進行戶外攀岩計畫，涼爽微風也會有助於攀岩！

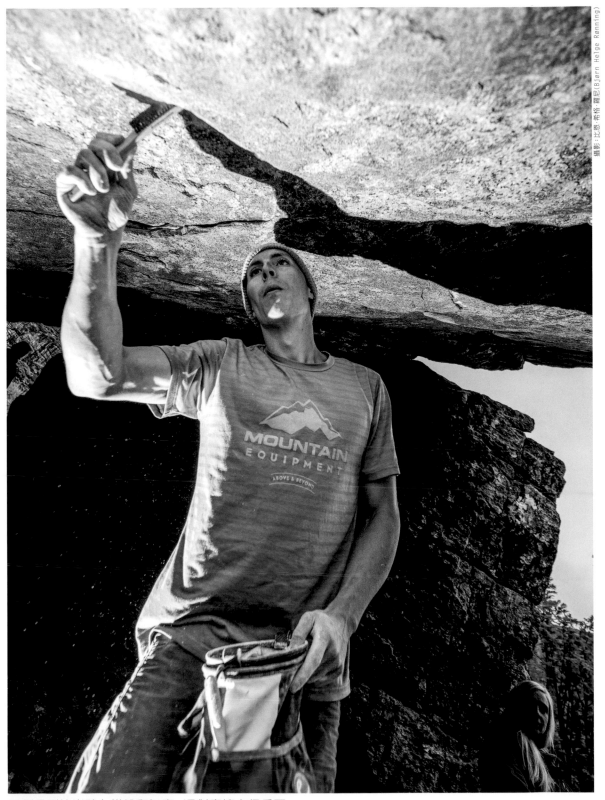

用刷子刷掉岩壁上鎂粉和灰塵，這對摩擦力很重要。

攝影：恩德里維克(Endre Vik)

瑪莉亞·戴衛斯·桑德布 (Maria Davies Sandbu)在挪威文桑德(Vingsand)攀爬 Flaskeposten〔Font 7b+〕路線。

FOOTHOLDS（踩點）

攀岩鞋的橡膠設計在溫度介於攝氏0到15度之間就能發揮最佳表現——在這溫度下橡膠會柔軟堅固。在低溫時橡膠難以充分對踩點質地產生影響，而高溫時橡膠容易變形——這兩種情況都會造成腳滑落風險。

我們已經強調使用摩擦踩法時放低腳跟增加摩擦力的重要性。這是因為增加鞋子和踩點的接觸面積，使橡膠更能發揮作用來踩穩踩點，如果接觸面積太小施力加劇，橡膠會很容易產生膠屑，而且腳會滑落。

攀岩鞋既要有側角踩的特性又要有摩擦踩的能力。硬質橡膠適合側角踩，軟質橡膠適合摩擦踩法，因此攀岩鞋製造商必須要對攀岩者在鞋子和橡膠不同特性的要求間達成折衷。

• 攀岩前要把鞋擦拭乾淨！髒鞋會大幅增加岩點磨損，並減少摩擦力。

• 如果戶外很冷要把鞋子預熱，可以將鞋子放在夾克外套內保暖，或用掌心摩擦鞋底增加橡膠溫度，這樣也可以順便清除附著於鞋底的鬆散塵土和碎屑。

和誰一起攀岩？

有些攀岩者幾乎可以和任何人相處融洽，另一些人則需要和特定類型的人在一起才能展現最佳實力；有些攀岩者在眾人觀看時爬得更好，有些人容易屈服壓力而比較喜歡獨自攀爬。

不論你是哪一種攀岩者，我們敢說和那些帶給你快樂和興奮的人一起攀岩會表現得更好。當嘗試路線計畫時，選擇性地和誰一起去攀岩並沒有什麼不好，透過充分瞭解自己，可以規劃和誰一起攀岩。攀岩夥伴除了能激勵你努力攀岩外，信任夥伴也很重要，在先鋒攀登時相信夥伴能確保你的安全，或在抱石的時候知道夥伴會移動軟墊保護你；當你害怕墜落時，就會專注在防止墜落而不是專注在攀岩。

和攀岩夥伴達成如何分配時間的共識想法通常會是個好主意，因為我們會需要知道夥伴的路線是否與你相近、需要多少時間暖身和嘗試。如果嘗試不同路線或終點在不同峭壁，可能需要計畫好每個地點要花多少時間，這樣就知道什麼時候暖身、什麼時候要攀爬了。

一直保持暖身，並讓身體準備好一整天攀爬行程是相當具挑戰性的，所以最好的解決方法是平均分配一天的時間，在攀岩夥伴已經完成他們的攀爬後開始為自己的路線暖身。

攝影：特耶·阿莫特(Terje Aamodt)

蘭韋格·阿莫特(Rannveig Aamodt)
在某個訓練項目做了太多次嘗試。

能嘗試幾次？

　　嘗試又長又崎嶇的路線和又短又要求技巧的路線有很大區別，同樣道理也適用於抱石問題：有些路線很長，每次嘗試都會耗盡體力，但另一些就只需要練習，才能真正解決困難的關鍵移動，也是在攀岩開始還是在過程中變僵硬的重要關鍵，這會影響在感到疲累前預期能嘗試的次數。

　　在計畫當天策略時，像這些路線和抱石問題特性應該在腦海中浮現。同樣地，對尖銳岩點也是如此，在皮膚變得太軟或出現裂痕前，也許只能掌控幾次嘗試而已，所以非常需要充分利用每次嘗試機會。

　　因此，重要的是在路線和抱石問題上，你能有多少次好的嘗試[2]的想法。成功機率高的嘗試次數可以當作設定每次嘗試間應該休息時間的標準。有些路線和抱石問題會有技巧上關鍵動作，需要多次嘗試才能找到正確的攀登方法。

　　依據我們的經驗，最好不要休息太久以免「忘記」動作要如何執行，然而我們還是一再強調每次嘗試間的休息非常重要，但多數人對此大多身感罪惡——特別是那些卵石摔角手(Pebble wrestlers)[3]！在長距離路線和抱石問題時，每一次嘗試間休息1小時也許是恰當的，這需要相當大的耐心和自律，只要你知道該做什麼，並花一點努力尋找更好的解決方法，而且每一次嘗試間休息久一點，總比休息不夠來得好。

　　長時間休息後、移動前需要保持身體熱能，避免冷卻下來，必須非常努力重複多次完整的暖身，但在第一次嘗試後穿保暖衣物並保持活力，只足夠回到第一次嘗試前手指和手臂的溫暖。攜帶型指力板是個有效的輔助工具，能溫暖手指而且不會造成撕裂傷。

註2　好的嘗試意味著攀岩動作成功的機會，對達成某個動作要有在有限機會內成功的把握。

註3　Pebble wrestlers是較早期抱石攀岩者(Boulders)的稱呼。

馬丁在教室經常只是坐著注視自己的手指。

出自馬丁·莫巴頓(Martin Mobråten)的高中畢業紀念冊

皮膚護理

指尖皮膚對攀岩者來說很重要，也可能是挫折和憂慮的主要來源。良好的皮膚狀況對於保持岩點最佳摩擦力並能充分利用一天攀岩的時間極其重要，遺憾的是皮膚磨損很快，不幸的話甚至會有更嚴重的裂痕或撕裂。所以，該怎麼保護皮膚呢？如果皮膚無法恢復又該怎麼辦呢？

首先且最重要的是，我們必須先聲明每位攀岩者皮膚特性都不一樣。有些人皮膚堅硬沒彈性、不太容易出汗，但另一些人皮膚柔軟又容易出汗；皮膚變冷時會變硬，溫暖時會變柔軟；堅硬皮膚比較適合戶外粗糙晶體岩石和室內塑膠製摩擦力大的岩點，但不利於光滑且摩擦力小的岩點。因此，我們要知道自己皮膚特性和對溫度變化的反應，因為這會影響要如何照護它。

一般的原則是皮膚需要濕潤。保持濕潤最好的方法是根據需求充分補充水分和乳霜，皮膚太乾燥時生長會變慢並逐漸失去彈性，如果手的皮膚平常就很乾燥又堅硬，使用乳霜就很重要。不論如何這對多數人，特別是有手指疼痛問題的人，有所幫助。我們比較喜歡使用的乳霜基本上是不含蠟，因為蠟會留在皮膚表面而且不太會吸收進去，最好在攀岩數小時前試用乳霜並確認其效果，如果皮膚柔軟且易出汗，可以考慮使用含有止汗效果的乳霜。

攀岩前如果指甲太長要記得修剪，如果手很髒，特別是吃過油性和油脂食物後先洗手也是個好主意。因為，手上灰塵或油脂會降低摩擦力，很容易從手點滑落造成皮膚磨損更快。攀爬時注意皮膚狀態也很重要，在每個嘗試的休息時間，用砂紙或銼刀來修整粗糙的皮膚老繭和死皮等。

當在戶外攀岩時打磨拋光皮膚特別重要，岩石晶體比起室內塑膠製岩點更容易磨損破皮，皮膚裂開後繼續攀爬很有可能會沾到一些岩石晶體或刮掉更大面積的皮膚。為了避免不必要的磨損和撕裂傷，在嘗試間隔也需要讓皮膚休息，溫暖和出汗的皮膚意味著摩擦力小和皮膚磨損快，所以需要花點時間讓手降溫。記得在移動間手沾止滑粉並刷掉岩點上的鎂粉，每次在岩點滑手多少會失去一些寶貴皮膚，當完成一天攀爬考慮打磨拋光不平整的皮膚，尤其是在休息日前把皮膚整修一番是明智的，這樣在休息的時候皮膚就會有時間能再生長出來。

米亞·斯托福·沃勒貝克(Mia Støver Wollebøk)在奧斯陸舉行的2017年挪威全國錦標賽(Norwegian National Bouldering Championship)中，評估皮膚並準備其他嘗試。

　　如果已經攀爬了一段長距離，而且皮膚也達到了你所能承受極限時，有兩種選擇：一、明智地終止當日攀爬，二、把手包紮起來繼續攀爬。

　　以下是攀岩者常見的三種皮膚損傷和照護方法：

- 裂口(Split)是手指上的裂縫，也有可能是在關節或關節之間裂開。裂口是因為皮膚太堅硬缺乏彈性，無法承受在小岩點上用力拉的力量。如果皮膚裂開，要拋光邊緣並讓皮膚休息，花個幾天時間讓皮膚再生，並恢復到能開始做上拉動作且不會再度裂開的程度，若不銼平堅硬皮膚，尤其是當裂口接近關節，可能會花更長時間才能讓皮膚再生。

- 如果不得不繼續攀爬，用膠帶包紮手指預防更嚴重裂開而出血。試著塗抹乳霜來軟化裂口周圍皮膚，減少裂口變大的機會，記得包紮要覆蓋保濕膠帶，並擦掉其他手指上多餘乳霜。

- Flapper[4]是部分皮膚似片狀裂開，經常發生在手指內側的兩個「枕頭」[5]位置，而且常發生在當前臂僵硬或嘗試進行大幅度動態移動的大型岩點上。為避免此情況發生，應該修整一些硬繭，因為它們比柔軟皮膚更容易脫落。如果真有需要修掉鬆脫Flapper的部分，又仍需繼續攀爬時，可以用膠帶包紮手指。因為當Flapper出現，攀爬時可能會感到疼痛，建議用小岩點攀爬較平緩的岩壁，才不會對手指內側關節造成太大壓力。

- 薄皮(Thin Skin)，顧名思義，是指尖最外層皮膚完全磨損變薄。薄皮可能是在薄又尖銳岩點上攀爬，然後在大又圓滑岩點上更加磨損的結果。為避免此情況發生，如果皮膚已出現割傷和裂痕需盡快拋光打磨皮膚，不要讓岩壁晶體有機會勾破或劃傷已經粗糙和撕裂的皮膚。

- 如果某一根手指的皮膚很薄，很有可能其他手指也會很薄，就需要休息並讓皮膚生長。通常只需休息一天皮膚就會得到明顯改善，不過如果它很薄，可以考慮花兩天來修復。薄皮往往是過度攀岩導致，所以無論如何都必須強制安排一個休息日。另一方面，如果是攀岩旅行最終日，可能會只想包紮起來繼續攀爬直到行程結束。

註4 flapper：A superficial injury resulting in a loose flap of skin，即指表皮因摩擦損傷而脫落。
註5 枕頭：手掌和手指銜接處凸起的肉厚部分。這裡特別指食指和中指分別與手掌接連處凸起肉厚部分，好似枕頭厚又軟。

若需要包紮指尖，先用一小條膠帶順著指尖包覆，然後繞著手指包紮數圈就可以將膠帶固定好。

護膚的基礎裝備。

如何做好心理準備？

你有時會不會覺得計畫攀岩路線像個魔咒，每天工作或睡覺前空檔時間都用來思考路線不同區段，然而不確定的感覺總是悄悄溜進心中：這條路線還有可能嗎？路線最困難部分有最佳攀爬訊息嗎？僵硬時如何掛快扣？在心智表現章節中，我們提醒攀岩者如何調整壓力和保持信心是關鍵，透過良好心理準備建立信心，並找到適當壓力程度以追求更好的表現。

首先，建立基本信心的基礎是能夠完成路線計畫。透過拆解路線或抱石問題成幾個小部分，每達成一部分都會獲得自信，然後將各區域串聯在一起會更容易完成。想像每個單獨動作、每一步腳的位置和每次掛繩，想像僵硬時做這些動作的感覺——並總是想像成功的樣子。合適的壓力程度會依路線和抱石問題困難度而有差異，如果

如果能完成動作，就能完成路線！

路線全是一些困難動作所組成的抱石問題，應該在每次嘗試都盡最大努力；如果嘗試一條長距離路線，在第一個耳片(bolt)處就全力以赴或是沒有保留力氣登頂是不明智的，這時需要冷靜和更低壓力程度的方式。

最佳壓力程度也會因特定路段而不同，想像一下在抱石或陡峭路線頂部一塊棘手的斜板的一個技巧性攀頂(Top-out)：在幾個使用最大限度力量的困難動作後，必須重新調整、冷靜並放慢攀登速度，避免犯錯而前功盡棄導致登頂失敗。我們已經討論過如何訓練這些心智要素，但是選擇如何好好利用它們，還需要策略要素。

作為心理準備的一部分，有些例行公事也很好，這些例行公事可以是來自任何實用要素，例如從早上何時起床、什麼時候吃東西和如何暖身到內在自我對話、意象和壓力調整等純粹心智訓練。好的例行公事能幫助我們相信自己的準備、增強信心和堅信會成功。

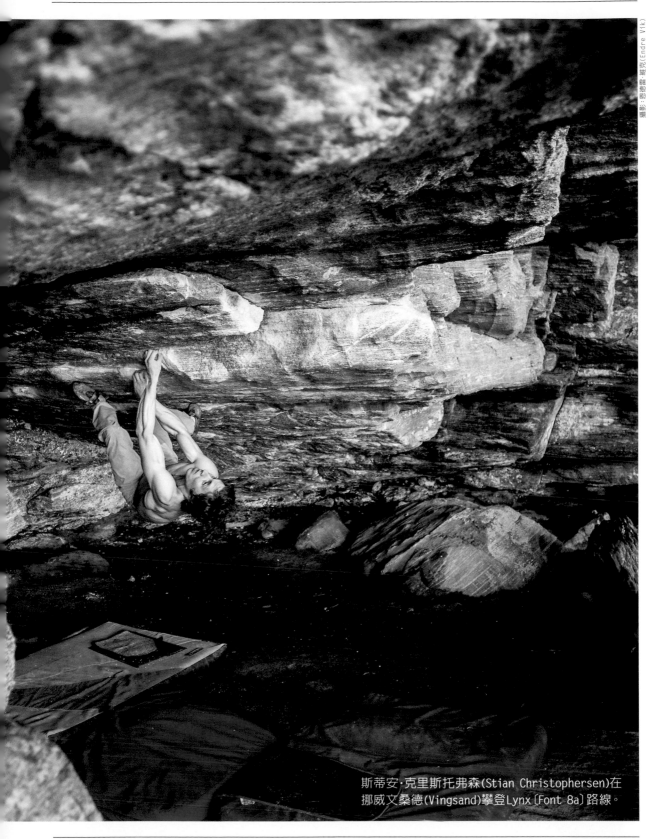

攝影：恩德雷・維克(Endre Vik)

斯蒂安·克里斯托弗森(Stian Christophersen)在挪威文桑德(Vingsand)攀登Lynx〔Font 8a〕路線。

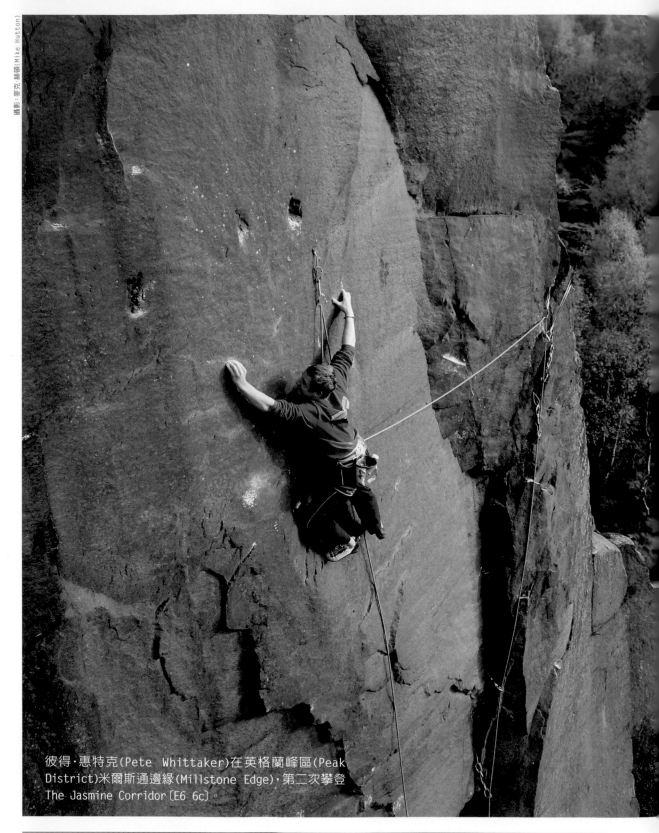

彼得·惠特克(Pete Whittaker)在英格蘭峰區(Peak District)米爾斯通邊緣(Millstone Edge)，第二次攀登 The Jasmine Corridor〔E6 6c〕。

如何攀爬路線和
不同部分？

開始攀爬路線和抱石問題時，一個好的策略是將它分為幾個小部分，思考哪些區域比較困難、什麼地方可以休息、在不同部分應該用什麼攀岩風格和節奏，透過完成每個單獨區域，可以連結在一起成為更長而完整路段，一開始看似不可能的路線計畫，一點一滴努力去做，就會感覺到很有可能完成。

短又嚴峻區域應盡可能迅速攀登，因為時間愈久，體力可能會到達極限。困難的區域經常讓踩點和身體位置不好移動和施力，這些會快速消耗能量，所以即使總攀爬路線可能相當長，但重點是盡量迅速爬過這些區域到達下一個休息點。這需要充分準備好策略，若沒有花時間去獲得正確路線相關訊息並練習好每個部分，很難快速又精準攀爬而不犯任何錯誤。

此外，你還需要記住和想像動作順序，攀登時才能夠自動運用技巧和策略，因為必須快速通過困難的區域和在容易區域放慢速度，此時攀爬節奏變化非常重要。充分利用任何可以休息的地方，讓身心獲得平靜，還要集中專注深層平緩的呼吸來盡量恢復體力，再用更迅速的節奏通過下一個困難的區域直到下一個休息地為止。

也許有些路段必須被迫放慢速度攀爬，因為手和腳的位置要精確，也高度要求身體平衡和重量移轉，透過拆解路線和抱石問題為幾個部分，預先設定好攀爬節奏，會容易實踐策略並更可能有效率地攀爬。

如何練習後完攀(REDPOINT)？

如果你為某些路線做特別訓練且願意在該計畫投入充裕時間，就很有可能可以完成路線攀登，但是好的策略能大幅減少所需花費的時間。

首先，選擇一條能激發你努力的路線。在很多情況下，一條路線的選擇是因為等級、非常適合自己，以及之前攀登過的人。其實這些很重要沒有錯，但同樣重要的是，我們建議思考路線吸引你的其他理由，也許有條路線能鼓舞你、一個動作或區域能激發出快樂，或者吸引你的路線實際上並不適合你。成功練習後完攀不僅表示有能力攀登一定等級路線，也意味著你正在發展成為一位攀岩者，並且已經擁有一些很好的攀岩經驗。

當你已選定路線，必須仔細思考有哪些因素讓路線具有挑戰性。首先，你要考慮如何完成不同動作和區域，通常可以找到這條路線的影片或照片，但更好的方法是和曾經嘗試或攀登過該路線的人討論，這是討論路線訊息和提升解決問題能力的黃金機會。成功小秘訣是要知道自己攀岩風格和體能，如果一般路線訊息沒有幫助，不要放棄努力！解決方法不會只有一個。為了選擇最適合自己的解決方法，應該要知道自己的優缺點，試著和自己身高差不多的攀岩者尋求路線訊息並分享攀岩風格。然而，在技巧和表現方面會有個人差異，所以儘管有很多好的路線訊息，也要對於尋找自己的解決方案持開放態度。

許多攀岩者不太會花時間嘗試不同路段的各種解決方法，最終在很多嘗試上失敗，這是因為他們沒有最佳路線的訊息。

單獨挑戰關鍵區和自地面攀爬到困難區域是有很大的不同，不只是你已經累了，還因為你建立的壓力程度並不是最適當的，我們看過很多攀岩者在通過路線容易區域中失敗或浪費不必要力氣，因為他們沒有花足夠時間思考最佳解決方案，導致在最後幾個容易動作上滑落，沒有比這種情況更令人沮喪的了。儘管當第一次嘗試動作和區域時會覺得自己可以掌控它們，我們仍建議認真解決問題，決定採用哪一種解決方案前，嘗試不同替代方案。

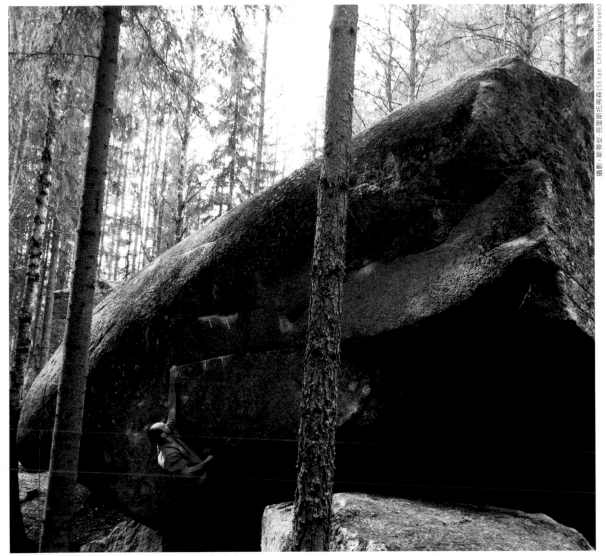

攝影：斯蒂安·克里斯托弗森(Stian Christophersen)

馬丁·莫巴頓(Martin Mobråten)在挪威斯堂厄(Stange)的Høyspenning i Bissa〔Font 8a+〕
攀爬三次就成功攀頂。

如何改變路線訊息，三次就成功攀頂的故事

　　挪威斯堂厄(Stange)的Høyspenningsprosjektet是一個悠久的抱石路線。幾年前，斯蒂安在上面
待了幾天結果都失敗，他的朋友肯尼斯從2015年春天開始嘗試，還有馬丁也加入攀爬，他們一起為這個路線
討論了幾天。肯尼斯和馬丁使用了兩種不同的路線訊息，但斯蒂安無法從這兩種解決方法中的任何一種成功
登頂，沮喪地開始尋找其他可能解決方法。他們偶然發現一個比之前使用的岩點更靠右10公分的踩點，一瞬
間關鍵移動(Crux Move)變得相當容易，經過短暫休息後，肯尼斯、斯蒂安和馬丁第一次嘗試用新的路線訊
息攀登。在「相信已經找到最佳路線訊息而且每次嘗試都全力以赴，而不是尋找新解決方法」這件事是出了
名的困難，但是值得注意的是往往一個小改變能帶來很大不同。

　　還有一個重要因素需要考慮，當執行動作和攀爬路段時會逐漸覺得疲累且皮膚開始軟化和磨損。因此，可能重要的是選擇你想要攀爬的部分，然後下來休息一下，再做下一個區段。可以先把路線分成幾個區塊依難度排列順序，從最難部分開始攀爬，依自己的情況逐步完成。記得刷掉岩點上的鎂粉和橡膠，以便保持最佳摩擦力。

　　多數情況下會選擇目前體能極限內的路線攀登。另一方面，許多重要的特定路線需特定訓練才能達到一定的攀登能力，你或許很強壯足以完成所有個別移動，但缺乏耐力將動作串聯在一起，或許你需要在某些動作或形狀岩點上變得更強壯，這需要從事特定訓練和重新評估何時可以攀爬路線。此外，必須評估路線是否取決於環境，例如岩點是否尖銳和踩點情況，這會幫助我們決定在一年中什麼季節和一天中什麼時候最適合嘗試這條路線、皮膚要休息多久才能修復完畢、要穿什麼鞋子，以及每天可以有幾次嘗試機會。

　　當你已經找到正確路線訊息，就會知道為了成功要做什麼訓練、知道一天中什麼時候能期待最佳條件、可以做幾次嘗試，以及攀爬前需要休息幾天，這就是心理開始準備的時候。想像這些動作你可以準確記住重點，想像自己正在做關鍵移動、在關鍵區之前後如何攀爬、用積極態度自我對話和培養信心、建立樂觀態度期待攀岩，並把緊張不安當成正向的事情。當你意象時就能感覺到脈搏增加和手掌冒汗，大方擁抱所有情緒：真正感受如何不害怕墜落，甚至僵硬時也能攀爬得很好，並且你依然可以努力抓握住每個岩點，感受一下你是如何施力於小踩點，讓自己相信腳踩的位置非常穩固。

　　在攀岩時有正確壓力程度和專注很重要，只集中並全心投入在自己的任務。提摩西・高威(Timothy Gallwey)在他寫的《比賽，從心開始(The Inner Game of Tennis)》中提到表現等於潛力減去分心。要充分發揮潛力，必須讓自己不要被分散注意力的想法或周圍發生的事情所影響，透過簡單任務和刻意的專注更容易正確執行計畫要做的事情。一個簡單減少被干擾的方法是找一位熟悉的攀岩夥伴，當有其他攀岩者出現在峭壁時幫你做好準備，制定如果正在嘗試路線有太多其他攀岩者時該如何執行攀岩計畫，並做好減少分心的準備，若能消除負面想法，可以提高成功機會。

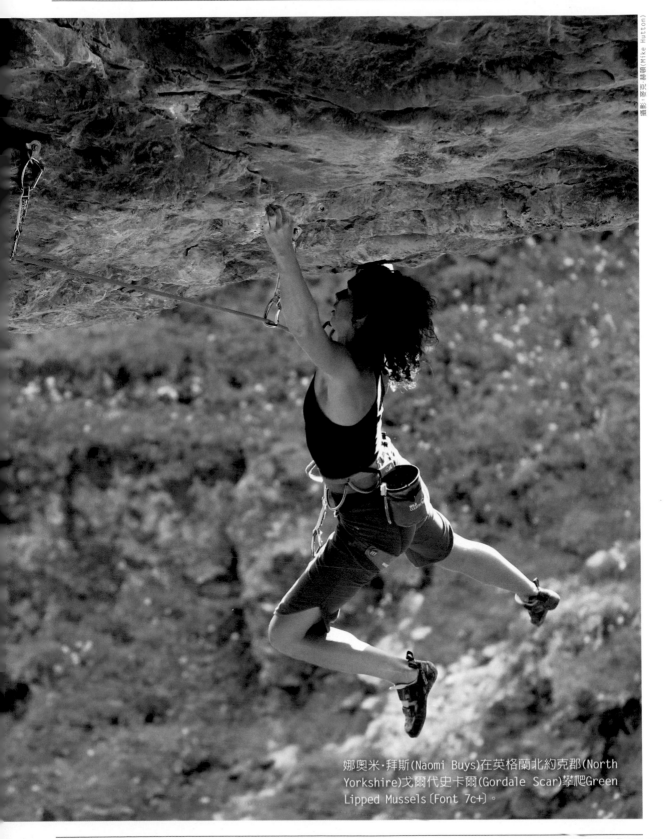

娜奧米・拜斯(Naomi Buys)在英格蘭北約克郡(North Yorkshire)戈爾代史卡爾(Gordale Scar)攀爬Green Lipped Mussels（Font 7c+）。

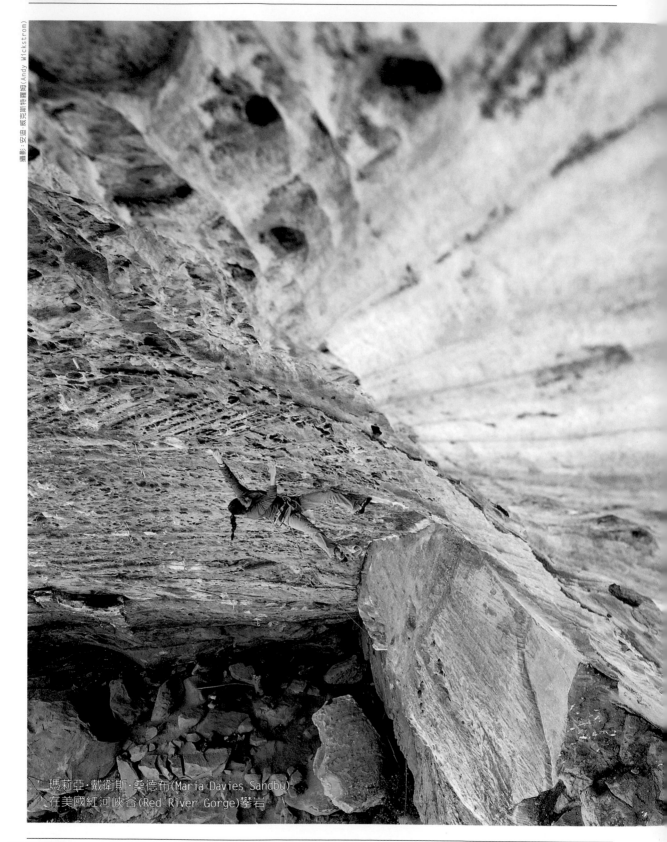

攝影：安迪·威克斯特羅姆(Andy Wickstrom)

瑪莉亞·戴衛斯·桑德布(Maria Davies Sandbu)
在美國紅河峽谷(Red River Gorge)攀岩。

　　暖身是很重要的準備工作之一，除了讓身體準備就緒外，也是保持好心情和信心的最佳時機。你需要找到自己例行的暖身方式，因為適合別人的方法未必適合你，而常見的方法是每次堅持相同路線或抱石問題，或透過做同一系列基礎運動和指力板訓練。很多攀岩者也喜歡在他們的路線計畫時完成暖身，可以加深嘗試個別動作或區段的印象，並感受一下環境狀況。

　　總而言之，我們經常失敗多於成功，擅長練習後完攀也意味著善於應對失敗。也許有幾天是條件很好的日子，例如體能和皮膚狀況佳，卻依舊無法成功，不知不覺很容易產生消極想法——我夠強壯嗎？有最佳路線訊息嗎？應該要放棄這個路線，嘗試一些簡單路線嗎？這些問題沒有正確答案，但若想成功需要有堅信會成功的信念，並且還要持續評估是否有正確路線訊息。

　　如果一直在相同動作上滑落，可能需要考慮當下是否選擇了最佳解決方法；如果對關鍵區段已經擁有最佳路線訊息，或許可以優化通往困難區無休息路段的攀爬方式。在相信所制定好的計畫和繼續思考其他可能更好的解決方法之間取得平衡是一種挑戰，在每次墜落時都必須如此。

　　同樣地，也許你會失敗是因為給自己太大的壓力。在攀爬時太緊張了嗎？很多時候你會驚訝自己在不以為意的時候正向上攀登。例如，在放棄後，即使很累可能都會再試過一次，反正管他的。當這種情況發生時，通常是已經把所有期待都擱一邊，輕鬆享受攀岩過程。因此，要盡可能客觀分析這些失敗原因，就不會對自己失去成功的自信心。藉由分析出錯原因，能想出路線新的解決方法，想像它們、測試它們，並為下一次嘗試做好準備。

　　為了維持動機必須感謝這些過程。如果每次不成功就難過得心灰意冷回家，將無法自練習後完攀過程中發現樂趣或學到任何東西。根據經驗法則，試著常在每個負面想法中找出三個正向想法，這樣在分析每次失敗時也會發現其中的成就和成功，以正向態度看待過程，會讓它更有價值並在每次攀爬後帶來動力，即使不是每次都能產生期望的結果。

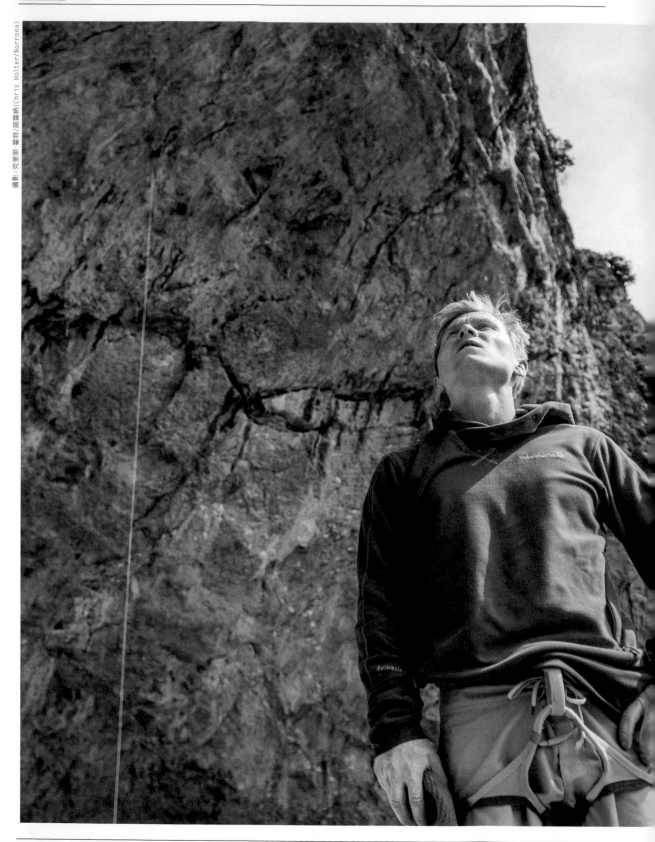

攝影：克里斯·霍特諾諾(Chris Holter/Norrona)

出生於1988年的挪威攀岩運動員馬格努斯·米德貝(Magnus Midtbø)，在先鋒和抱石攀岩競賽中共獲得17次挪威全國冠軍，並曾登上世界盃(the World Cup)和世界運動會(the World Games)的領獎台，他是全球極少數贏得即視攀登F8c+和練習後完攀F9b等級的攀岩者之一。

馬格努斯 VS 尼安德特

有些路線比其他路線更令人難忘，有些會留下需要時間慢慢癒合的傷痕──如果有的話。對我而言，西班牙聖利尼亞(Santa Linya)的尼安德特(Neanderthal)就是其中之一。尼安德特是一條又長又陡峭的路線，有相當好抓的岩點能做大型移動，這種風格非常適合我，而且自從克里斯·夏爾瑪(Chris Sharma)在2009年第一次攀登後無人再登頂，這對我很有吸引力，當然也是為了路線難度F9a等級，在當時是世界上最高等級的路線之一。

我從2012年開始嘗試尼安德特而且進展很快，第一週我已經解決所有動作順序和最困難關鍵區，很快我就可以分兩部分完成整條路線，先攀爬F7b+到一塊岩架(Ledge)，在此可以躺下並休息多久都可以，由此之後再度開始艱難攀登。除了困難區前的一個岩點外，沒有休息的地方，繼續攀爬F9a/9a+至困難區──一個大型動態跳躍到摩擦點。在未攀爬前，我認為不會花太久的時間完成它，但我錯估了。雖然我可以爬到困難區，可惜在關鍵移動失敗，只好撤回到困難區並在那裡待幾週後再爬到頂。

重新開始挑戰的數週後仍沒有任何進展。聖利尼亞的季節即將進入尾聲，我必須離開且毫無所獲地回家，雖然有些失望，但我相信下次一定能成功。隔年的相同季節，我又再度回到聖利尼亞，而歷史又再度上演。我各方面狀態比以前都更好，但我仍然無法在地面練習做困難區移動。我在岩洞中花數日訓練，做了F8c到F9a等級多條路線和重複做一些F9a路線，但我仍無法攀登尼安德特。

不久之後，每天例行公事的訓練變成了苦差事。每天傍晚我獨自一人去訓練，每次都發生相同事情──我都會在相同動作上失敗，沒有比前一天更進步或更退步的感覺。我有生以來第一次討厭攀岩，我只是想要完成路線然後回家。事後回想，這不是面對自我攀岩極限的正確態度，我可以誠實地說，尼安德特成為了一種心智挑戰路線，而不是體能或技巧的挑戰。

「雖然是逆境，但我有很多美好的回憶，並在過程中學到許多東西。」

　　這種不確定性和沮喪導致我過度分析每件事：條件完美嗎？皮膚完美嗎？有充分休息嗎？如果我覺得所有事情無法完美，我就會失去要把已經完成的事情做得更好的信心。而且一切都很完美是非常罕見的。伏爾泰(Voltaire)曾說過：「完美是好的敵人」，也許可以把它改寫成我的想法來解釋這一點——不需要每件事都要完美才能去攀岩。

　　事後看來，我應該可以在其他地方攀爬更多計畫中的路線。有幾天我待在其他峭壁，覺得自己比以往任何時候都還強壯，而就在這段時間裡，我第一次做F8c+即視攀登，也應該要嘗試同等級其他路線，給自己進步的感覺，而不是每天徒勞無功地在相同的動作上練習。我認為多樣化自己的攀岩過程會讓我的態度更加輕鬆，並減輕我一直掛念要完成這條路線的執著，所以我最終能繼續我的生活。

　　雖然是逆境，但我有很多美好回憶，並在過程中學習到許多東西。例如，我從來沒有比尼安德特更瞭解的路線，所有曾做過攀岩計畫的人，都精通專注於每個細節，但我在尼安德特把這些發揮到了極致，我知道每個手點和踩點的小凹洞、哪裡該停下來和呼吸、在什麼動作上需要屏住呼吸保持身體張力，體驗自己對路線的熟悉及流暢程度，是我最溫馨的攀岩回憶之一。

　　我也記得我們在那裡度過三個季節的生活，除了吃飯、睡覺和攀爬，生活沒有其他太多的事情，而不論失敗將會是多麼令人沮喪，我都是為自己而做。全世界沒有人能阻止我想回家就回家，我在許多方面都很充實，完全專注於為自己設定的一個目標。我面對的逆境是性格磨練，在那之前，我的攀岩活動一直都很順利，即使至目前為止我所攀登過最困難的艾里·浩克(Ali Hullk)F9b路線，耗費30天的時間，一路上總是一直都有持續進展，而且我基本上完成了自己設定的目標。所以，一開始的停滯而使我無法瞭解自己最初一些想法是非常可行的，後來我才明白這些新體驗帶給我正向影響。

　　很多人問我是否想回去完成這條路線，至今它仍然被認為是世界上最艱難的路線之一，這會卸下我肩上的重擔，但我仍然一直說不會。在尼安德特之後一段時間裡，我試著擁抱攀岩樂趣，較少專注在艱難路線和競賽，因為我厭倦了聚焦在表現，我不確定是否有足夠動機將注意力轉移到像尼安德特那樣具體的表現目標，這需要大量訓練以及我在實際生活中如何考慮優先順序的重大轉變，但我也不能說我沒有被誘惑。如果決定再試一次，我至少會全心投入其中，即使體能狀況與上次不同，但我至少會在心理上有更妥善準備，面對這種不可避免的情感起伏。

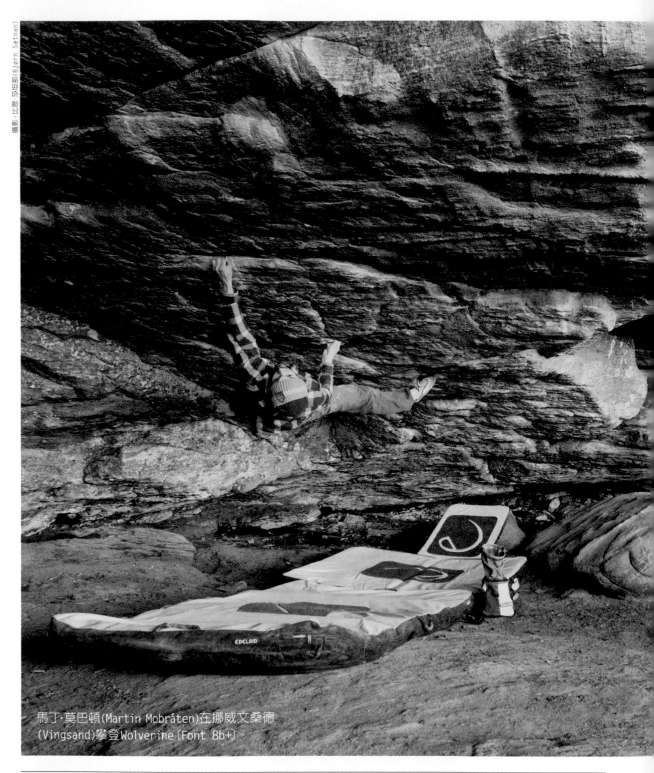

攝影：比恩‧瑟坦那(Bjørn Sætnan)

馬丁‧莫巴頓(Martin Mobråten)在挪威文桑德
(Vingsand)攀登Wolverine(Font 8b+)。

如何練習後完攀抱石問題？

抱石路線有長有短，但大部分情況抱石動作比先鋒攀登動作更辛苦也較困難，這意味著必須花更多時間思考路線訊息和微調每個動作和短的區域。先鋒攀登是將多個區域有效率串聯在一起，抱石則偏向解決個別動作或單一區域，雖然可能會令人感到挫折但是卻非常值得。

抱石問題可以從好幾天都不可能的攀頂到突然在很短時間內就成功，只是因為找到缺少的一個路線難題訊息，由於個別動作是如此重要，環境和皮膚比攀登路線扮演更重要角色。練習後完攀抱石路線通常要等待最佳條件時，攀登成功機會較高，要是沒經歷過這方面的過程，你會驚訝地發現只是因為低溫和涼爽微風，一個完全毫無用處的岩點竟然變得非常好用。

練習後完攀同樣需要自動化模式動作和想像順序，路線上每個動作沒有餘地也沒有犯錯空間，除了要做好心理和技巧準備，同時調整壓力心態也很重要，需要決定最適化壓力水準。

艱難又需要體力的抱石問題，常有利於提高覺醒和振奮心智，所以會真正準備好努力向上拉升，不要考慮保留力量，要全力以赴攀登！

為了能全力向上攀升，同時又要在移動中保持流暢和精確性，調整正確壓力程度是必須熟練的一項藝術，還需要考慮繼陡峭壯麗的懸岩之後，接著可能需要考慮要求平衡和精確登頂的可能性，需要依路線情況調整壓力程度。

利用指力板暖身是一個好的戰略,在抱石攀岩前可以準備好指力。

　　攀岩前應該如何暖身,會依抱石路線所涵蓋的動作類型而有所不同。如果是需要技巧和協調性動作,暖身的一部分可以在嘗試前抓住正確時機做個別動作練習;如果個別動作是需要耗費體能或是岩點很尖銳,在路線其他路段暖身來優化訊息,或是當要嘗試而且已經有信心知道如何做時,可以在其他抱石問題或使用指力板暖身,而有些路線問題需要高度柔軟度,在此情況下暖身應該包括一些與即將要做的動作相似的活動度運動。

　　在嘗試之間充分休息非常重要,儘管未必是經常需要。但如果是因為僵硬而在較長的抱石路線墜落,就明顯是必須休息較長時間;但較短的抱石路線,在結束後也許並不會感到太精疲力竭,然而還是需要充分休息才能完全恢復繼續下一個嘗試,同時也讓皮膚有機會冷卻減少排汗量;如果你和一群人都在嘗試相同抱石問題,要刷掉過多鎂粉和橡膠,讓岩點保持原始狀態,降低岩壁溫度和濕度。很難正確說應該要休息多久,就我們經驗來說,在任何地方休息10分鐘到1小時,而後者在每次新的攀爬前都必須重新暖身及恢復指力。

　　一般而言,當知道如何做動作而且不需要花費太多精力思考路線訊息時,長時間休息會比短時間要好。儘管如此,肌肉記憶扮演了一個重要角色,困難動作經常是相當具技巧性,並且需要協調性。因此,長時間休息也是有害處:你休息得很好,但卻不能用同樣正確方式執行休息前的動作。這個問題的一個解決方法是充分達到休息後,試著用那個同樣的動作或順序再暖身,以喚起重新學習動作的時機。

攝影：馬丁·莫巴頓(Martin Mobråten)

斯蒂安　　戰鬥機

挪威奧斯陸的略肯(Røyken)戰鬥機(Eurofighter)，並不是一個了不起的路線，關鍵區域岩點很薄，而且是在距離地面相對較低的懸岩上攀爬，然而它是我花最多時間努力且至今最難攀登的路線。是什麼吸引了我的注意力？

斯蒂安·克里斯托弗森(Stian Christophersen)在挪威略肯(Røyken)攀登戰鬥機(Eurofighter)〔Font 8b〕。

「直到那時我才明白，是什麼阻止我做關鍵動作和轉移注意力。」

是什麼激勵我花數日嘗試攀爬和特別針對這個抱石問題做訓練？首先最重要的是，路線很困難，對我來說已經很難改進，但也沒有難到讓我覺得不可能克服。此外，這些動作很酷，或許才是最重要的層面。

問題包括在指扣點(Crimps)上做八個動作通過非常陡峭的懸岩，對體能和技巧要求都很高。第三個動作是關鍵移動：從右手三指指扣點抓法到左手三指指扣點抓法，和一個很長的靜止點(Deadpoint)。用抬高左腳來縮小身體位置，動作本身必須快速又精準，先出左手抓取指扣點也不是不行，只是要找到正確時機停止動作已被證實很困難。我不記得嘗試過多少次這個動作或試過多少次不同路線訊息，當在2012年開始嘗試的最初四天都在思考這個動作，記得在那段時間做了一、二次該動作。接下來幾個登頂動作並不困難，但登頂前倒數第二個動作卻又讓我嘗盡苦頭，雖然我可以單獨完成該動作，但用兩到三個以內的動作來完成這個移動又完全是另外一回事。這不像關鍵移動，不需要特定技巧但卻需要力量，這讓我思考如果有機會或者是有幸將動作串聯在一起時，我還必須增強手臂、上半身和指力。

當開始嘗試戰鬥機(Eurofighter)，其他人也很興奮，我們在天花板下度過一些美好日子，隨時間流逝攀爬人數逐漸減少，最後剩我獨自一人。因為困難區岩點有破裂又容易滲出水氣，在每次嘗試間必須經常要乾燥它們。因獨自一人沒人陪伴又必須持續乾燥岩點，我的動機開始減少，同時有個想法開始潛入心中：就算通過困難區，可能還是會在登頂前墜落。在2012年結束時收拾所有軟墊離開抱石，心想找時間再來完成攀登。

幾年後，直到2016年才再度回來攀登。在這段期間，第二個小孩出生而且工作更加忙碌，但不得不感謝一個非常激勵我的社團，在過去幾年裡我獲得很好的訓練，我特別專注在指力訓練，有些甚至是在20年攀岩生涯中從未實際訓練過，戰鬥機讓我看見自己的攀岩弱點。2016年春季令人意外非常乾燥，在困難區岩點幾乎看不到滲水。回到現場的第一天，我瞭解到自從上次到現在的四年間發生很多事情，我明顯對所有動作都更游刃有餘，很快就能串聯從關鍵移動到頂部的動作。第二天做好幾次關鍵移動，在登頂倒數第二個動作上滑落四次，正是四年前我害怕的動作，但這次心態更正向，我說服自己夠強壯，成功只是時間問題。

2016年5月15日和兩位我最要好的攀岩夥伴——馬丁·莫巴頓(Martin Mobråten)和肯尼斯·埃爾維格爾德(Kenneth Elvegård)一起攀爬。我們狀況極佳，不但休息充分也睡得好，而且心情也很平靜，最重要的是我很快樂。在過去幾個星期裡，我一直不斷想像順序無法入睡，現在一切都已經安排妥當，只要照計畫完成即可。在暖身並準備就緒後，我不能做關鍵動作，上次覺得容易的事情這次並沒有發生。我大約花了1小時後才意識到自己太緊張，太專注上次登頂前倒數第二個動作，而沒有專注於眼前所處的地方、現在和關鍵動作。我已經充分準備好向上拉升開始攀登路線，而我不能找到流暢執行需要技巧的關鍵動作。我開始思考「我只想完成並克服它。」

直到那時我才明白，是什麼阻止我做關鍵動作和轉移注意力。其他動作都不重要了，我的目標是在關鍵路段盡可能多做幾次。就算沒有成功攀頂，戰鬥機也不會

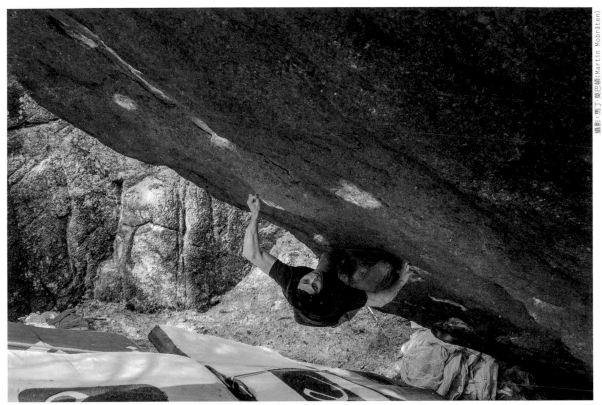

攝影：馬丁・莫巴頓(Martin Mobråten)

斯蒂安·克里斯托弗森在挪威略肯第一次攀登戰鬥機〔Font 8b+〕。

去其他任何地方，它還是在原地，可以下次再試。在休息半小時和朋友間聊了好一會後，我又坐在起攀點下面。

我開始精準地放左腳並透過左臀加速，相信身體記得其餘的動作，不僅關鍵動作很簡單而且接下來的兩個動作更容易，這兩個動作後就可以縮腿抬高左腳然後伸左手做側拉動作。登頂前倒數第二個動作則依靠側拉以獲取足夠高度，我腦中所想的是使勁努力上拉直到極限地爬到那個高度。這個動作並不比上次嘗試輕鬆，但當我抓住終點邊緣時對剛才發生的事感到有點困惑。

戰鬥機在世界賽事中不是困難的路線問題；但對我而言，在很多方面具有挑戰性。我必須體能強健而且需留意帶誰一起去，必須在放輕鬆做關鍵動作和決心要做上次的關鍵動作之間找到平衡。

2012和2016年各發生了一件事，第一是我變得更強壯和更有信心執行我的路線計畫，第二是變得能輕鬆面對能否成功登頂。在2012年攀爬它對我來說更重要，我對過程並不那麼感興趣，而四年後我感到每天的進步，並學會在嘗試中也能找到樂趣。它是微妙的平衡，因為有志者事竟成。但對我而言，在2016年很明顯地是我取得了比較好的平衡，透過熟練而不是結果來尋找動機是很重要的事！

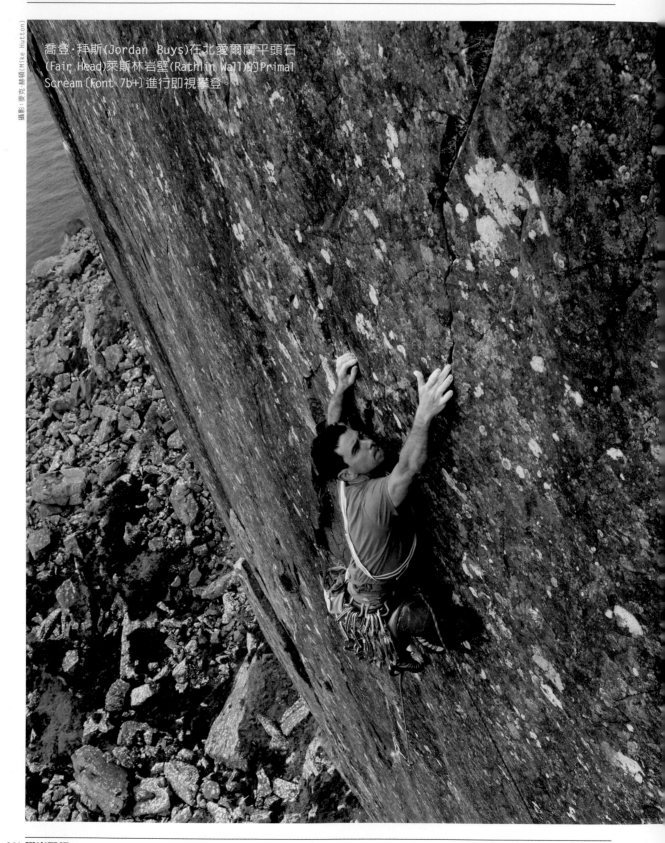

攝影：麥克·赫頓(Mike Hutton)

喬登·拜斯(Jordan Buys)在北愛爾蘭平頭石
(Fair Head)萊斯林岩壁(Rathlin Wall)的Primal
Scream〔Font 7b+〕進行即視攀登。

如何即視攀登？

　　許多練習後完攀的策略要素對即視攀登(On-sight)也很重要。舉例來說，你一天中的什麼時間為最佳條件、應該和誰一起去爬以及如何暖身？即視攀登與練習後完攀最大的不同在於除了這條路線在哪裡和難度等級之外，事前並不知道路線訊息，而且無法從其他人那獲得任何有關如何解決動作或區域的情報，在實際臨場嘗試前無法試著做任何動作，只能根據在地面上短暫觀察來破解路線，想像各種可能解決的方法、路線特徵、粉筆記號、打點標記，通常可以獲得哪隻手伸到何處和把腳放在哪裡的大概印象。

　　許多專業攀岩者會使用望遠鏡觀察路線和長時間構思如何攀爬不同區域，並找出可能的適當休息區。即視攀登時，如何在不同形式的專注(第190頁)間轉換就更加明顯了，當在休息時必須對接下來區域有一些概念，這將會是第一次看清楚區域，必須在相當短的時間內，盡可能快速吸收和計算大量訊息。因此，寬廣的專注是計畫關鍵，但之後必須轉換成狹窄的專注，並試著盡可能有效率地執行動作。

　　有時候計畫很完美，但在攀爬過程中經常會突然遇到一、二個驚喜，岩點可能比預期好或差、身體位置變得更具挑戰性、在地面觀察時看到的休息區也許一點都不適合休息，因此必須善用本能和直覺解決出現的問題，而不要被最初原始計畫所限制，這需要經驗累積和豐富的動作資料庫。我們看到有經驗的攀岩者在即視攀登時，看起來似乎已經嘗試過該路線，這是因為他們執行每一個動作都充滿信心和流暢。我們在岩壁上每個動作都是獨特的，但是有許多相似之處，若是有經驗的攀岩者會更容易識別動作，並依據經驗思考新動作。

　　即視攀登最困難的部分是有信心的攀爬，即使在不確定是否有正確解決方法時。要面對的挑戰是在執行計畫和開放接納新解決方法之間取得平衡，但是通常會變得更保守而害怕犯錯或滑落，所以不論是在地面時或攀爬中，建立解讀路線的信心很重要，而信心來自經驗。暖身是建立這種信心的好機會，首先且重要的是堅持日常暖身例行公事，讓身體做好攀岩的準備，在進入未知的冒險前至少已經熟悉自己的準備工作。作為暖身的特定部分，可以試著在相同峭壁攀爬其他路線，或者與即將要做的即視攀登風格類似的路線攀爬，不但能創造適當壓力程度並更有信心處理未來挑戰，同時可熟悉岩石的摩擦力和岩點質地。

　　多嘗試在新峭壁或岩壁即視攀登會帶來寶貴經驗，但重要的是每次都要盡可能完成策略和心智準備。經驗告訴我們即視攀登經常是失敗多於成功，所以我們必須善於分析失敗原因並從錯誤中學習，經由嘗試錯誤會逐漸累積經驗並豐富動作資料庫中，增加下次成功機會。

如何一次完攀路線或抱石問題？

一次完攀(Flash)與即視攀登(On-sight)的不同在於前者知道如何做動作、休息區、哪裡是關鍵區和太陽照到岩壁時間等訊息。

簡而言之，可以並應該蒐集任何能助於第一次嘗試的路線訊息。因此，一次完攀的策略運用類似練習後完攀和即視攀登，而兩者之主要差別在於從擁有的訊息中找到信心。

蒐集路線訊息是嘗試一次完攀重要的成功要素，不僅是思考動作和順序，也要知道任何有關休息區、掛快扣、不同區域的不同攀岩風格和適當壓力程度。也應該要思考能夠向誰請教路線訊息，選擇身體大小、體型、攀岩等級和風格與自己相近的夥伴，因為對他們有效的方法很有可能也適合你，然後開始準備心智層面，特定專注在想像和壓力調整，利用意象訓練(第200頁)讓動作順序在腦海中完美呈現，然後當腳離開地面時，讓攀爬成為例行公事。

面對一次完攀路線或抱石問題時，由於會事先知道關鍵區域和其特徵，所以在攀爬前應該要決定是要維持高度覺醒還是保持冷靜。

在訓練時，練習做即視攀登、練習後完攀和一次完攀的戰略決策，這在那些真正重要的時刻會給你寶貴經驗，同時也有助於提升每次攀爬新路線的攀岩品質；會更牢記動作、思考路線訊息和建立在地面上仔細觀察路線的信心，並在第一次攀登時近乎完美地執行動作。

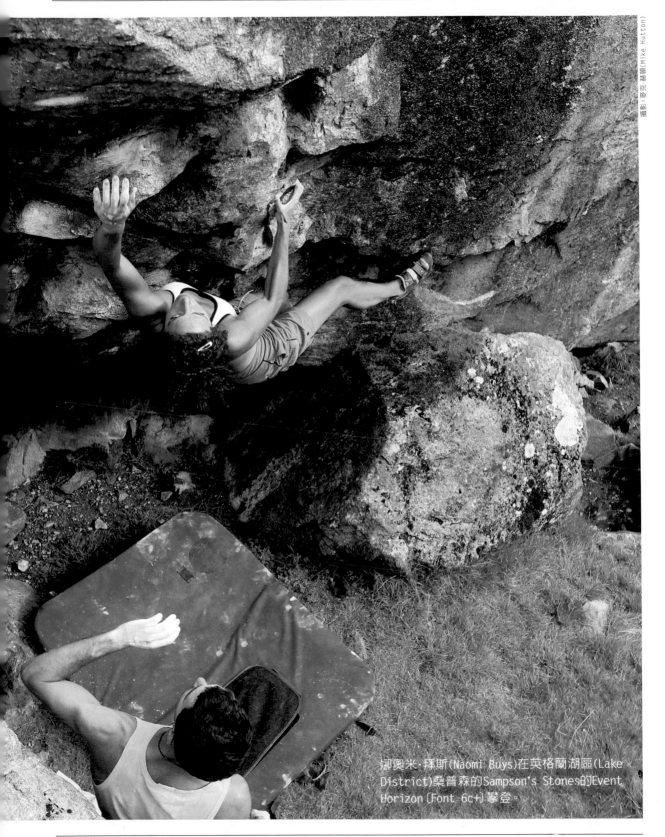

攝影：麥克·赫頓(Mike Hutton)

娜奧米·拜斯(Naomi Buys)在英格蘭湖區(Lake District)桑普森的Sampson's Stones的Event Horizon (Font 6c+)攀登。

先鋒賽

先鋒賽包括兩條資格賽路線，每條路線可以依事前訊息來嘗試完攀。在定線員示範每條路線之後，你能看到前面其他選手攀爬的情況。

準決賽和決賽採即視攀登(On-sight)方式進行，在進入隔離區前，運動員在地面上有6分鐘的時間可以觀察即將攀登的現場路線。最後進入決賽的攀岩者會一個接著一個出現在隔離區，彼此都不知道前面攀岩者表現如何，而最先登頂的就是優勝者。

在資格賽中，很重要的是要知道定線員示範的攀爬方法是否適合你，因為身高、體重和攀岩風格的差異可能會產生不同的解決方法，即使定線員示範的解決方法可能是最佳方案，但也要對其他解決方法保持開放態度。從注意哪些岩點已掛好快扣和哪些區域看起來最困難，記住並想像如何攀爬那些區域。如果可能的話，除了觀察前面其他攀岩者攀爬方式是否與你計畫的解決方法相同，或者還有更好的選擇，同時關注與你風格相近的攀岩者，而不是觀察每個人的攀爬方式。

最優秀的運動員在資格賽通常爬得很高，但如果他們的攀岩程度明顯比你高出許多，可能不是你最好的觀察對象，可以選擇一些程度與自己相近的對象來觀察，並檢視他們如何解決路線問題，對將要進行的嘗試情況會有更清楚的概念，透過縮小觀察攀岩者的範圍，將有更多時間來準備自己的攀登方式。

在決賽前的觀察中，很重要的一點是與他人合作以獲得可能的解決方法。同樣地，在資格賽入圍者中，與你經常配合很好的幾個攀岩者並且覺得是可提供寶貴意見的人合作也會很有幫助。除了手點順序外，還要尋找踩點和掛快扣的位置，這會提供如何解決區段和哪些區段最具挑戰性等很有參考價值的訊息，並決定不同區域要使用的攀爬速度和計畫在什麼地方休息。

在競賽路線上通常沒有太多的休息處，但常見的是需要不同力量和技巧的區段，這是選擇正確攀爬節奏的關鍵要素。一旦腦海中有清楚的路線概念，可以在隔離區等候時畫在紙上，幫助你記下所有動作、岩點和快扣位置。同樣地，當在戶外即視攀登時，必須相信自己的計畫並保持信心攀爬，也要敞開心胸接受攀爬過程中其他的解決方法。

競賽戰略

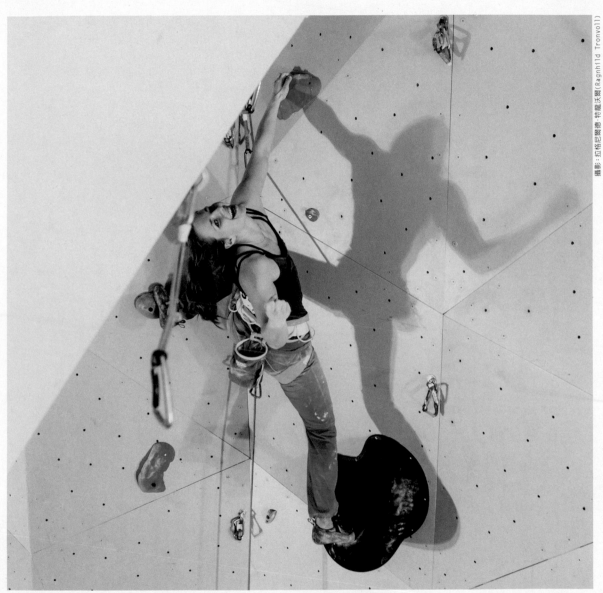

蒂娜·約翰森·哈夫薩(Tina Johnsen Hafsaas)在2016年挪威先鋒賽最後一條路線上成功登頂。

抱石競賽

國際抱石競賽的資格賽和準決賽分別有五個和四個問題（每個問題5分鐘，每個問題間休息5分鐘），而且競賽開始前沒有提供路線訊息，以完攀次數或到達中途計分點（Zone）來計算得分，攀岩者分別依完成路線的數量、到達計分點的得分量、以及最終登頂嘗試次數和到達計分點嘗試數量來排名。

決賽則由四個問題組成，每個問題限時4分鐘。決賽開始前，定線員會說明第一個問題的起點、終點以及計分點位置，攀岩者有2分鐘時間觀察路線，之後再進行下一條路線。與先鋒賽一樣，參賽者在隔離區等候，並不能看到其他攀岩者如何解決問題，而所有攀岩者都要完成一個問題後才能進行下一個。

決賽是唯一能與其他人合作解讀路線的機會。與先鋒賽事相同，刻意選擇合作對象是個好方法。換句話說，同時滿足你最喜歡和誰合作和獲得適合自己程度以及技巧設定的最佳解決方法。

由於在國際比賽形式中是自己解決路線問題，你需要能夠解讀路線並發現可能的解決方法，因此好的策略是練習模擬賽，並在時限內解讀路線和完成攀爬，這樣能學會評估每條路線上能有多少次嘗試機會。4分鐘解決一個問題的目標並不算太充裕，如果對體能要求很高的移動，可能只有時間做二次好的嘗試和利用剩餘時間休息；也許有時間能多次嘗試斜板和技巧協調的移動，只要這類型抱石問題不會像嚴峻硬實的抱石路線般耗費太多體力。

掌控壓力程度是抱石攀岩競賽要求最高層面之一。定線員會依每種賽程設計五個和四個不同抱石路線，以不同風格向攀岩者提出挑戰——有些是要求體能、有些是技巧並帶有困難的協調性動作，這需要不同程度的覺醒，而定線員知道如何充分利用此點。第一個問題經常是帶有技巧性和精準性，需要緩慢移動。一旦從隔離區出來時過於熱血激動，或許會因為太興奮而無法好好攀爬，你需要事先計畫和準備每個問題是否要冷靜與耐心，或需要爆發力，還是要採取冒險和進攻。除了堅持計畫很重要外，同時在抱石路線間重新設定再出發也很重要，尤其是如果攀爬第一個甚至第二個問題不理想時，很容易陷入心理絕境。

要記住還有很多機會，保持正向思考和信心，抱石競技有很多登頂方法，但有時最終比賽結果會來自最後一個問題的登頂。身為競賽者不要在意結果並堅定信心，不要只因為第一個問題不能登頂就放棄。

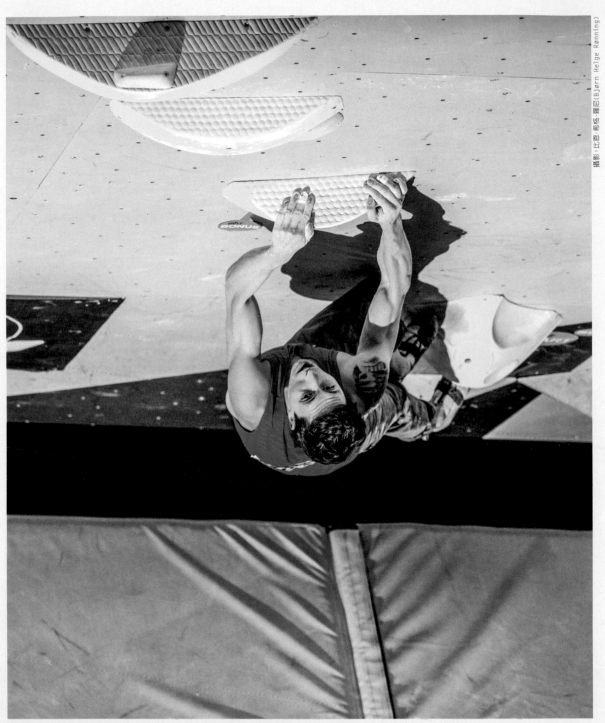

斯蒂安·克里斯托弗森(Stian Christophersen)參加挪威奧斯陸2017年全國抱石錦標賽。

策略準備

競賽計畫

為前述兩種賽事制定競賽計畫很重要，目的是在表現前建立正確心境。如果每次都做相同準備會比較容易重現訓練結果，計畫要能涵蓋訓練內容、行程，何時以及如何暖身為止，更詳盡的計畫還應該包括和誰一起攀、向誰請教，以及必須聚焦什麼事情和例行暖身的細節。

壓力處理

大多數人在比賽前都會緊張，而緊張會影響表現。當你開始坐立難安、不停地流汗，而且一直想去洗手間時，可以想著這種壓力有時是能激發正向能量的。畢竟，攀岩是自己所做的選擇，你為攀岩接受訓練並準備完善，所以競賽表現不論好壞都深具意義並感到榮幸。當然參加比賽就是為了追求良好表現，這時如何妥善面對龐大壓力的競賽環境至關重要，也是對競賽結果極具影響的重要策略要素。

望遠鏡、筆和紙

在先鋒競賽的過程中，如果需要能更清楚地觀察路線時，望遠鏡比黃金還有價值；掌握更多岩點訊息能幫助決定如何解決不同區域的移動、也會有信心做動態或是靜態移動到岩點。在觀察路線後，繪製路線草圖也很有幫助，不但可以訓練牢記動作，也能幫助想像路線，還能夠增加信心並緩解競賽環境下的焦慮。

攝影：拉格尼爾德·特龍沃爾(Ragnhild Tronvoll)

一般訓練和
預防運動傷害

　　訓練基本體能技巧，如力量、耐力和協調性，可以對特定攀岩訓練提供扎實基礎並增加承受總體訓練負荷的能力。

　　儘管如此，一般訓練與特定訓練不同，哪種程度的一般體能訓練直接影響攀岩表現並不明確。有很多例證顯示非常熟練的攀岩者身體基礎不佳，但現今我們看到所有等級攀岩者更著重一般訓練，很難不贊成這是正確的發展。對年輕攀岩者，我們能將更多一般訓練包含在日常訓練週內，確保發展多樣化訓練基礎和協調技巧，並能承受更艱難和特定攀岩訓練；對成年攀岩者，可以從結合一般訓練與常規攀岩課程中獲益。因為一個好的訓練基礎可以容許我們承載更高訓練負荷和降低受傷風險。

　　發生運動傷害原因很多，要完全排除任何受傷風險，同時也要獲得更好的訓練是不切實際的。然而，可以採取一些方法有效降低運動傷害的發生，最重要的方法是力量訓練和管理訓練負荷程度。

　　本章將從如何預防運動傷害說起，進而瞭解如何訓練一般力量、管理訓練負荷程度，以及一些常見與攀岩有關的運動傷害。

「要變強壯很容易，
要不受傷就變強壯很困難。」

沃夫岡‧古利奇（Wolfgang Güllich）

蘭韋格‧阿莫特(Rannveig Aamodt)在挪威
洛芙滕(Lofoten)正瞄準下一個岩點。

一般力量訓練

力量訓練是降低受傷風險的一個重要方法。經統計顯示，在定期進行力量訓練基礎下，對於有些運動能降低三分之一受傷風險，例如透過特定力量訓練，手球運動膝蓋韌帶受傷風險會減少一半；每週進行二次特定訓練計畫，手球肩膀受傷風險可降低三分之一。我們可以假設這個結果也適用於攀岩相關運動傷害，在本書開始時提到的特定力量訓練和常見的一般力量訓練就更顯重要。

在體能訓練章節中介紹幾個對上半身、手臂和手指特定力量的訓練運動，解釋了為什麼這些運動能幫助攀岩等級的進階。透過定期鍛鍊，肌肉、肌腱、韌帶和骨骼能變得既強壯又靈活，建立起承受增加訓練負荷所需力量以減少受傷風險，這反過來又能預防因受傷造成不必要的訓練中斷，而中斷可能會導致訓練負荷程度大幅波動，因此沒有理由不做力量訓練。

一般力量訓練對攀岩時遇到的反向的運動模式特別重要，在攀岩以及經由特定力量訓練來鍛鍊所謂的「主動肌[1]（Prime Movers）」——也就是我們用於抓握岩點、拉近岩壁或者是向上攀爬時所使用到的肌肉群。

攀岩是一種移動模式多樣化的運動，這是攀岩的本質。經常攀爬和訓練，主動肌自然會變得強壯，而這增加了強化產生反向運動肌肉——即拮抗肌（Antagonist）——的必要性，基本上這些肌肉能讓我們推離岩壁、肩膀外旋以及向後拉肩。想要預防運動傷害，重點就是建立在拉近岩壁或向上攀爬的肌肉和反作用運動肌肉之間的平衡。

結合一般力量訓練與特定攀岩運動，能具備更好的體能來承受不斷增加的訓練負荷能力，並創造主動肌和拮抗肌間平衡，我們將提供一些對攀岩者很有幫助的一般力量訓練。

力量訓練不需要太複雜或花大量時間，也不需要花俏工具，重要的是做什麼動作及如何做它，我們把鍛鍊分為只需用身體重量（包括用彈力帶）的訓練和利用舉重、吊帶和其他運動器材等傳統力量訓練。

註1 主動肌（Prime Movers）：在肌群中產生動作時的最主要肌肉，主動肌與拮抗肌是一種相反的作用，當主動肌運作收縮時，拮結抗肌就會放鬆。因此拮抗肌相對來說就是主動肌背面的肌群，所以當我們股四頭肌運動時，股二頭肌就是拮抗肌。
（參考：運動星球，https://www.facebook.com/sportsplanetmag/posts/1621233831533523:0）

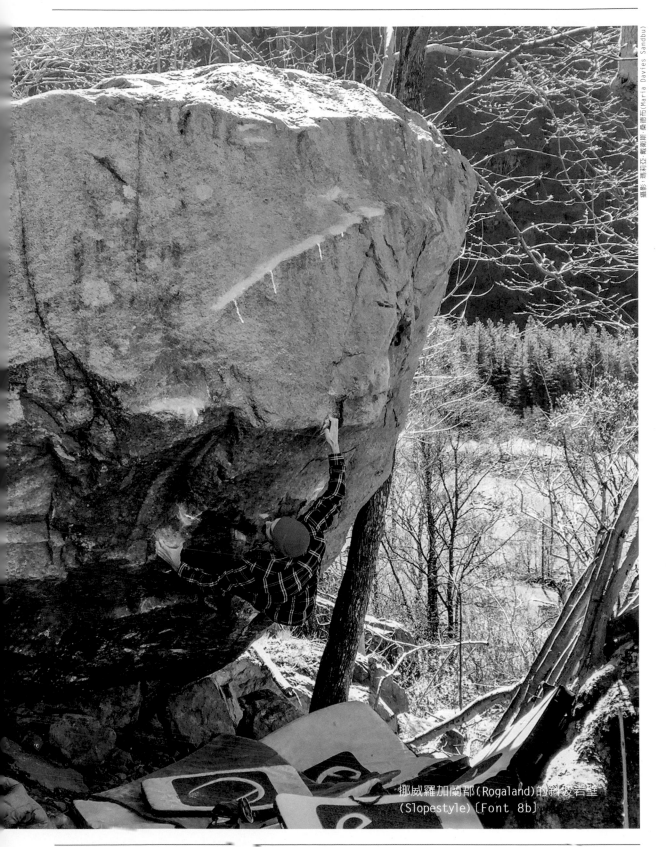

攝影：瑪莉亞 戴維斯 桑德布(Maria Davies Sandbu)

挪威羅加蘭郡(Rogaland)的斜坡岩壁
(Slopestyle)〔Font 8b〕

身體重量訓練

　　雖然我們建議使用額外負重的力量訓練應該以單獨課程進行，不過身體重量訓練可以作為暖身的一部分或是在攀岩課程結束時的練習。與攀岩特定力量訓練一樣，建議開始一般力量訓練時，在較低負荷下重複多次練習來學習技巧和動作。

　　然後，隨著進步幅度增加負荷並減少每組重複次數，我們主要選擇能牽動到多處肌肉群的運動，因為這反映了攀岩需要使用身體不同部位的複雜性，為了能在訓練中創造平衡，還可以選擇一些針對攀岩時會遇到的反向的肌肉運動。

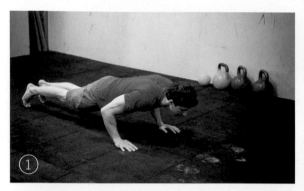
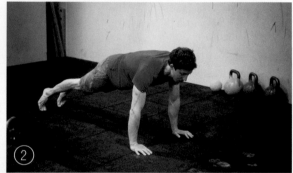

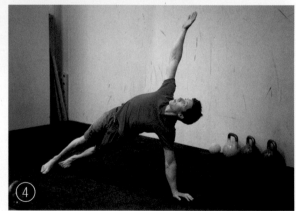

1. 伏地挺身

　　伏地挺身是有效提升肩膀、手臂和胸部力量的訓練動作，並且與攀爬中常用的手肘和肩膀動作相反──推開而非拉近──幫助減少這些關節的受傷風險。伏地挺身被視為一種非常簡單的重訓動作，也很容易增加這些動作的難度和挑戰性。

　　開始時以四足跪姿撐地，雙手與肩同寬，手肘不要旋轉，胸部往下貼近地面再向上推起。當可以做三組，每組重複十次時，可以改用平板式取代跪姿提升難度，每組盡可能重複多做幾次，完成三組，每組間休息2到3分鐘。當能改用平板式開始做三組，每組超過十次的話，可以開始用側身旋轉來改變鍛鍊方式，如圖③和④所示範的動作。

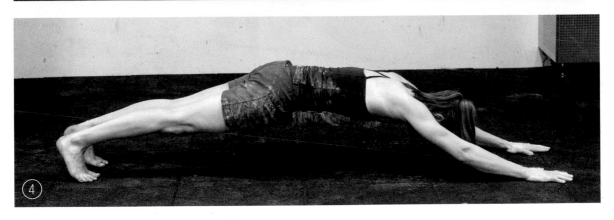

2. 毛毛蟲式運動

毛毛蟲式是對鍛鍊肩膀、胸部、腹肌和背部相當好的訓練動作，雙手越向前爬行越能訓練和利用肩膀最大活動範圍，特別是臨界你最大活動範圍的極限時，不過這個動作很需要培養肌肉力量才能減少肩膀受傷的風險。

動作開始時，雙手和雙腳碰地，穩住身體核心，雙手盡可能向前爬行，然後雙手走回到起始位置。做這組動作時要避免臀部往下掉或拱背——應能感覺到腹肌和背肌在運作，保持身體核心肌群強壯、穩定和筆直。

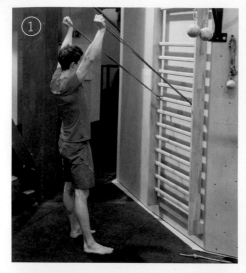
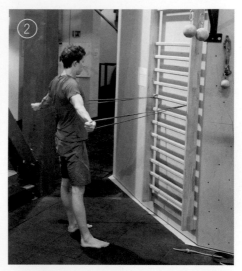
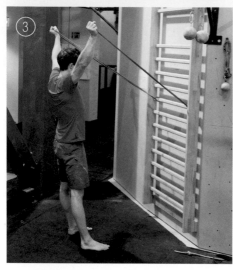

3. 深蹲

深蹲，顧名思義，就是身體臀部盡量往下蹲，這是一個可以訓練大腿、臀大肌、背部等肌肉很好的鍛鍊方式，能增強把腳抬高的力量。當攀岩時，相對於岩點需要移動腿和腳到不同位置，膝蓋常暴露在扭轉的壓力狀態中，定期鍛鍊膝蓋能增強膝關節周圍力量，降低受傷風險。若要提高難度同時包括鍛鍊肩膀和上半身，建議使用彈力帶，裝作有天使的翅膀。

動作開始時，手抓住裝置在前方的彈力帶，手臂高舉過頭。手臂向身體兩側移動，然後向上回到開始位置，好像在做雪天使（Snow Angels）[2]。當手臂回到頭頂時，做一個深蹲同時保持手臂垂直向上；當再起身站立時，重複雪天使動作。這組動作應該可以感覺到下背肌、胸椎、肩胛骨之間、大腿和臀部肌肉活躍運作。

註2 雪天使是一種圖形，也是一種遊戲，做法是仰躺在平坦、新下的積雪上，揮動自己的手臂形成翅膀的輪廓；擺動自己的雙腿則會形成禮服的輪廓。（參考：維基百科）

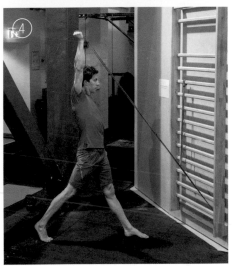

4. 弓箭步抬手

　　弓箭步抬手動作類似深蹲，但能活動到的背部和肩膀肌肉與深蹲不同。在增加阻力情況下舉起手臂和放下，是訓練反向動作成為典型攀岩動作的好方法，除了平衡要素外，同時可鍛鍊臀肌和大腿前側。動作開始是直背站立，一隻腳在前另一隻腳在後，重心移至前腳並放低臀部；當站立起來時，舉起手臂大拇指朝上。左腳向前，舉起右手，反之亦然。這組動作應能感覺到下背肌、胸椎、肩胛骨之間、大腿和臀部肌肉活躍運作。

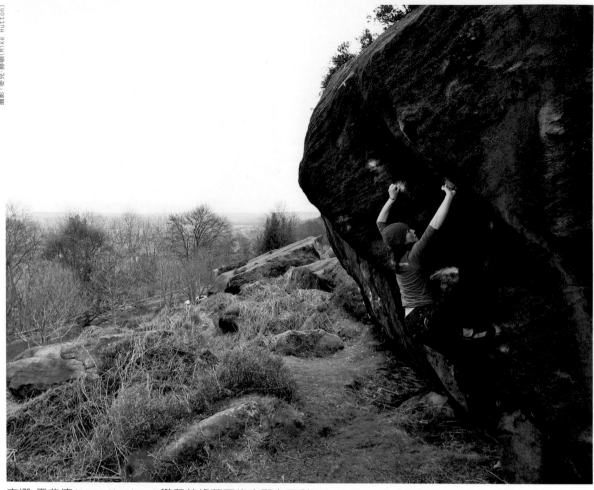

攝影：麥克·赫頓(Mike Hutton)

安娜·雪弗德(Anna Shepherd)攀爬英格蘭西約克郡卡爾利(Caley, West Yorkshire)
的The Crystal Method〔Font 7b+〕。

　　　下表是建議在攀岩課程後的例行力量訓練計畫，如果想使用這些練習作為暖
身的一部分，就必須每個練習在低負荷量下做一到二組。

計畫

練習	重複次數	組數	每組間休息時間
伏地挺身	8-10	3-4	2-3分鐘
毛毛蟲式	8-10	3-4	2-3分鐘
深蹲	8-10	3-4	2-3分鐘
弓箭步抬手	8-10（單邊）	3-4	2-3分鐘

懸吊訓練

吊繩訓練是近幾年來非常受歡迎的鍛鍊形式，這種結合身體重量和懸吊的不穩定性是一種很好的基礎訓練方法。對攀岩來說，最大的優點是能訓練關節活動範圍最大化，因為身體除了吊繩或接觸地面的支點外並無任何支撐，需要全身肌肉群控制不同關節維持平衡，而所有動作都挑戰核心肌群穩定性。

一般來說，我們建議以下三個訓練的規則是如果可完成三項練習，每項三組、每組重複十次，也可以用腳尖撐地取代膝蓋跪姿增加難度，然後每組重複十次、共三組、每組間休息2到3分鐘。訓練全程要保持控制動作、穩定肩膀和手臂。三個練習如下：

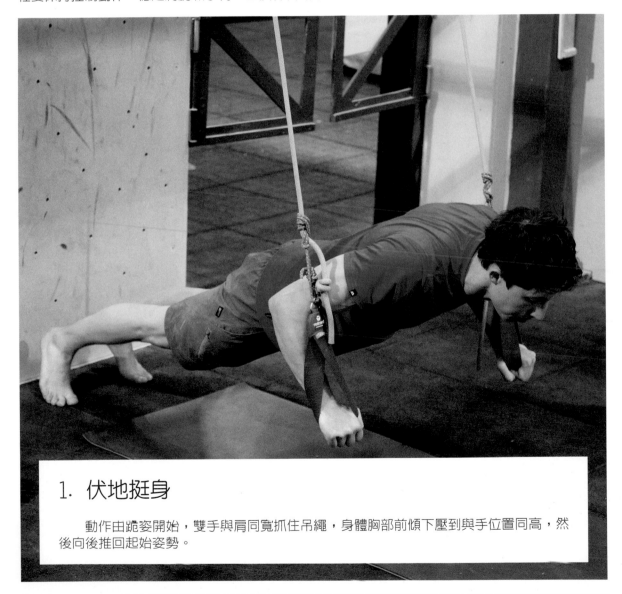

1. 伏地挺身

動作由跪姿開始，雙手與肩同寬抓住吊繩，身體胸部前傾下壓到與手位置同高，然後向後推回起始姿勢。

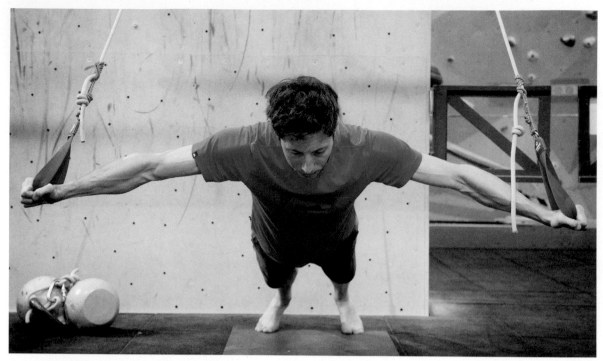

2. CHEST FLIES（擴胸飛鳥式）

　　動作由跪姿開始，雙手與肩同寬抓住吊繩，雙臂朝左右兩側打開並放低胸部，然後雙手拉回將身體推回起始姿勢。

3. SUPERMAN（超人式）

　　動作由跪姿開始，雙手與肩同寬抓住吊繩，身體前傾，雙手朝前伸直同時收緊腹部，兩手臂在耳朵旁呈直線時停止，然後手臂下壓將身體推回起始姿勢。

重量訓練

　　許多好的訓練只需仰賴個人體重，但我們仍建議可以額外增重訓練作為攀岩的輔助訓練。重量訓練能有效強化肌肉力量，並對一般體能和受傷風險有正向影響，唯一缺點是肌肉增長會增加體重，不利於像攀岩這種類型的運動，但對多數人來說這個問題相對影響不大，只要重量訓練對攀岩是輔助而非替代，可以正向視它為建構基礎體能的方法。

在整個練習過程中要注意保持腹部緊縮和背部挺直。

1. DEAD LIFT（硬舉）

　　硬舉是鍛鍊下背肌最好的重量訓練之一，也是很多運動的基礎力量訓練。有些人應該常聽說硬舉對背部傷害很大，然而這個迷思已經被破解了，很重要的是從強度較低負荷量及多次重複開始鍛鍊，才能正確學習該技巧。

　　動作開始時，雙臂放在身體兩側，雙腳打開與肩膀同寬，接著直挺背舉起槓鈴到身體站直，然後再把它放回地面。當抓舉上提時，應該能感覺到大腿、臀大肌和下背肌運作活躍，還有明顯的手握力。訓練時，你可以使用運動護腕或正反抓握姿勢（一手正抓和一手反抓）讓槓鈴不容易滑落。

2. OVERHEAD SQUAT(過頂深蹲)

過頂深蹲是訓練肩膀、背部、臀大肌和大腿的好方法。此外，肩膀和胸椎要有良好活動度，才能在深蹲時保持手臂伸直。

動作開始時，舉起槓鈴過頭並伸直雙臂、挺直站立，然後盡可能下蹲同時保持背部和手臂伸直，之後再直背站起。做這組動作時應該會感到大腿和臀大肌運作活躍，但大多數時候感覺到的是下背肌、胸椎和雙胛在運作。

這是一組動作難度很高的訓練，所以在增加重量前，要先從簡單基礎的練習開始學習，注意在整個練習過程中保持腹部緊縮和背部挺直。

3. SHOULDER PRESS（肩上推舉）

　　肩推有很多種變化，但重點是當上推手臂時要增加手臂負荷。在這裡，我們要介紹的是阿諾推舉（Arnold Press）──以傳奇發明人阿諾‧史瓦辛格（Arnold Schwarzenegger）來命名──這是因為他在傳統肩推動作的基礎上增加了肩膀旋轉的要素。這項鍛鍊也會增加肩膀及胸椎的活動度，所以透過正確肩推的這個動作能改善活動度並增強力量，為了訓練背部和腹肌穩定性，建議站著進行這項運動，左右手分別各一次。

　　動作開始時，雙手彎曲，掌心面對胸部，上推手臂高舉過頭同時旋轉手臂，使掌心朝向前方伸直手臂，然後回到起始姿勢。

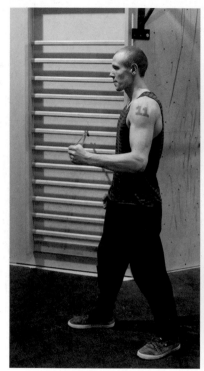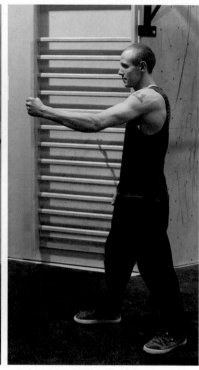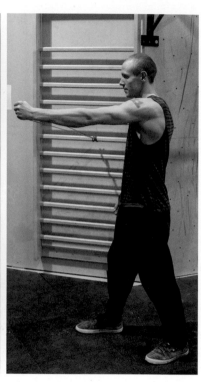

4. PALLOF PRESS（站姿胸前推）

　　主要是訓練肩膀外側、背部以及肩胛之間的肌肉，是建構轉肩肌群力量和穩定性的好方法，這個練習可以利用彈力帶來鍛鍊，但是在健身房使用有重量的健身滑輪系統組合器材，更容易控制訓練進展狀況。

　　當訓練左臂時，右腳朝前站立，反之亦然。動作開始時，左手臂彎曲貼近身體側邊，前手臂向前伸直，也就是手肘彎曲90度。當推手臂向前同時要控制避免旋轉，直到手臂朝前伸直，應該會感覺到肩膀外側、背部以及肩胛之間的肌肉活躍運作。

計畫

練習	重複次數	組數	每組間休息時間
硬舉	8-12	3-4	3分鐘以上
過頂深蹲	8-12	3-4	3分鐘以上
肩上推舉	8-12	3-4	3分鐘以上
站姿胸前推	8-12	3-4	3分鐘以上

　　當你開始進行重量訓練時,這個計畫表是最佳起點,透過相對多次和多組數的方式開始,可以學習和練習技巧,建構穩固基礎後再進階到更艱難的重量訓練。做完每一組後應該會感到疲累。調整每重複次數的重量與搭配適合的重複次數,以確保是在能負荷的程度範圍內訓練。

　　如果每週有定期一、二次重量訓練,就必須逐漸增加重複次數的重量和依此降低重複次數。

練習範例如下:

練習	重複次數	組數	每組間休息時間
硬舉	3-5	3-5	3分鐘以上
過頂深蹲	3-5	3-5	3分鐘以上
肩上推舉	3-5	3-5	3分鐘以上
站姿胸前推	3-5	3-5	3分鐘以上

　　建議重量訓練要與攀岩課程分開進行,攀岩前最好休息一天。艱辛的重量訓練可能會犧牲攀岩訓練的品質,而你的攀岩訓練應該一直處於優先順位。如果每週舉重數次,一個通用指導法則是讓身體各部分肌肉群至少休息二天。

　　用較重重量和減少重複次數來練習,將會大幅刺激肌肉而不是增長肌肉。因此,學會在初期用較多重複次數的練習和訓練後,用較重重量和減少重複次數來練習,對我們攀岩者來說是有益的。

「艱辛的訓練並不危險，危險是在訓練負荷的最高點。」

提姆‧加貝特(Tim Gabbett)

LOAD MANAGEMENT(負荷管理)

負荷大幅波動——當一段時間的低負荷少量運動後，緊接著進入一段高強度訓練——會增加受傷風險。訓練連續性是指隨時間累積，逐漸建立承受大量艱辛訓練的耐力程度，而重要的是訓練艱苦程度和能忍耐訓練程度之間的關係。頂尖攀岩運動員一年中大部分時間都是在這種刀鋒上保持平衡，若沒有經過一段長時間穩定訓練和進步，是不可能到達他們的壓力程度，而且如果沒有建立良好基礎，他們也不會達到現今的水準。對於在較低攀岩等級的我們來說，同樣重要的是要記住這一點。

度假三週沒有訓練負荷能力或指力，會減弱手指承載負荷能力，然而重要的是當回到訓練時要慢慢開始訓練以減少負荷波動。如果希望長時間休息後就進行艱辛訓練，就必須在假期間留點時間做些課程訓練，讓手指和身體其他部分承載負荷。就這方面而言，攜帶型指力板是個很好的訓練工具，在不攀岩的時候每週進行幾次靜態懸掛、引體向上和核心運動課程，之後開始新的訓練時就容易保持最佳狀況。

負荷管理有許多方法，最簡單的方法是仔細觀察岩壁角度、攀岩風格和岩點大小；峭壁、抱石和小岩點比起垂直岩壁、先鋒攀登和大岩點，更能增加上半身、手臂和指力強度。

透過抱石和先鋒攀登交叉訓練，攀爬不同陡峭程度的岩壁挑戰技巧和體能，以改變身體負責大部分攀爬動作部位的訓練，這樣可以在頻繁訓練和做艱辛訓練時，讓肌肉從中獲得充分修復。所以，要記得適當運用這些只要留意所做的攀岩風格類型和簡單訓練紀錄，就能獲得最重要預防受傷的方法——負荷管理。

在管理負荷時，用一些參數來說明訓練艱辛程度是很有幫助的，運動負荷是量和強度的乘積。量是指完成的訓練總量，可以是訓練分鐘數，或是每個課程完成路線或抱石問題的數量；強度是指訓練的艱辛程度，可以依主觀評分，從零到十的等級分數，十是最高強度。

在第二章我們說明了耐力訓練的強度高低，其中五是最高強度，而最高強度五的耐力訓練等級，若用強度零到十等級換算，則是列為十個等級。類似計算方法下，最大限度抱石課程、靜態懸掛和訓練牆訓練則是接近最高強度十的等級。計算方式可能如下：

$$訓練時間(=2小時) \times 強度(=8)=16$$

16這個數字代表在該訓練課程負荷程度的高低。如果每個課程都用此方法計算，就能得知一週訓練負荷量，經過數週後與這個數字有大幅偏差，不論上升或下降，都會增加受傷風險；知道此情況，就能增減調整負荷讓曲線扁平化，減少受傷風險。當得到這些數值時，曲線也許會如下所示：

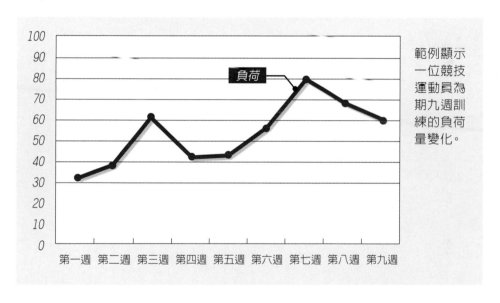

範例顯示一位競技運動員為期九週訓練的負荷量變化。

在計算訓練時間的時候，明顯的挑戰是通常不會整個課程都一直持續攀爬。在先鋒和抱石課程會有或長或短的休息時間，不會區分攀爬和休息時間來計算每個課程時數，但仍然可以瞭解在一週課程時間中訓練多少以及艱辛程度，而這是計算負荷訓練最簡單的方法。

我們必須強調，這絕不是精準的科學方法，用這種方式計算攀岩負荷訓練有許多誤差可能。但是就我們經驗而言，量化一個課程、一星期和一段時間的負荷，是負荷管理很好的工具。利用上述範例並運用於自己的訓練中，比較容易增減調整負荷，避免負荷大幅波動。

傷害發生

　　遺憾的是，當為進步而訓練時總是會有受傷風險，雖然有力量訓練和負荷管理，還是有很多因素會導致受傷，例如錯誤地執行一個技巧性動作，而有些情況可能只是單純由於運氣不好所造成的急性運動傷害。我們可能會經歷如腳踝扭傷、手指韌帶撕裂或慢性損傷等急性運動傷害，卻未必能知道發生原因或第一次注意到症狀是什麼時候。

急性運動傷害

　　在急性運動傷害發生時，第一要務是尋求援助、診斷發生什麼狀況和瞭解受傷程度，以便盡可能做好復健康復。同時在第一時間找出受傷原因亦是關鍵：是軟墊位置不佳導致著地時扭傷腳踝嗎？在長達2小時攀岩課程結束後，當使盡全力抓住指扣點時手指是不是突然發出「喀喀聲」？外面天氣寒冷嗎？有充分暖身嗎？在過度訓練後感到疲累嗎？睡眠不足疲累嗎？有很多因素會導致急性運動傷害，透過瞭解受傷原因能降低再度發生的風險。

　　多年來，急性運動傷害最基本的處置五步驟即是PRICE，分別指保護(Protection)、休息(Rest)、冰敷(Ice)、壓迫(Compression)、抬高(Elevation)，所有這些措施是抑制組織受傷後隨之產生的發炎反應，從而緩解疼痛和避免腫脹。然而最近幾年發現休息並不是好方法，早點讓受傷組織承載負荷是縮短所需治療時間的關鍵——也就是要花多久時間才能再度攀岩。相反地，我們現在要問：

"我們該叫警察嗎?"

　　將原本的處置步驟改成POLICE，把原本的休息（Rest）替換為適當負荷(Optimal Loading)。什麼是適當負荷？這並不容易定義，但至少指出組織需要負荷才能適當治療，身體多數組織是用疤痕組織來修復，就像想要傷口皮膚長平減少疤痕增生一樣，也應該對肌肉、肌腱和韌帶做同樣處理。完全休息和減輕負荷之間有很大不同，可以不加重疼痛或是不增加腫脹的情況下，給身體受傷部分適當負荷。如果腳踝扭傷，就必須在幾天後開始走動，透過站立和行走來讓腳踝負重，雖然減少負重腳踝可以休息，但仍需承受輕微負荷，同樣情況也適用於手指滑車傷害（本書第279頁），可以用壓力球開始，或一些簡單攀岩和相對快速的靜態懸掛訓練。

慢性損傷

慢性損傷不同於急性運動傷害，因為並不是都知道何時受傷或成因。慢性損傷多數情況下是訓練的結果：

"太多、太頻繁、太快，而且休息太少"

如果認為自己訓練太多、太頻繁，而且沒有充分休息讓組織適應，一般面對這類受傷最好的解決方法是負荷管理，這不同於攀岩或訓練後的完全休息，而是可以在一段時間內降低負荷或使用不同負荷。在陡峭抱石攀岩受傷的手肘，可能可以攀爬一些垂直先鋒攀登；在封閉式抓法和訓練牆訓練的手指運動傷害，可能可以在抱石路線的大岩點上使用開放式抓法。

在受傷期間不但有很多事情可以做，而且任何訓練都能幫助維持體型和技巧，直到再回到日常訓練。正如前面提到受傷後讓身體和受傷部位負重，以穩定建構組織負荷能力是很重要的。雖然努力減輕和調整負荷，而疼痛仍持續了一段很長時間，建議尋求合格專業協助釐清不舒服原因；如果能找出原因和制定完善康復計畫，要從受傷中恢復到想攀爬的程度會容易得多。

找出導致受傷原因就能調整身體特定部位的負荷，例如一直練習抱石和訓練牆訓練，如果開始感到一隻手指有些疼痛，可以暫時避開這些訓練方法，把重點放在對手指壓力較小的技巧性抱石和先鋒攀登，然後可以完成一些短的抱石課程觀察手指狀況，當適應後逐漸在每個課程增加指力負荷，再嘗試訓練牆練習。所以把狀況穩定下來然後再逐漸恢復，沒有修正導致受傷的負荷將不可能恢復傷勢。

同時，也要考慮在受傷時的訓練，不僅是減少訓練負荷波動，還能進一步降低受傷風險。讓我們來看以下的例子：

馬丁手指已經受傷，無法像平常一樣訓練而休息了二週。休息後手指狀況改善開始恢復訓練，他計畫慢慢恢復指力的想法，在第一個課程中很快就消失了，在兩個課程後感覺手指開始疼痛，為避免重蹈覆轍又休息了二週。

這樣的受傷處理方式造成手指承受負荷，產生更大波動。相反地，馬丁應該在休息兩週期間持續簡單的攀岩來逐漸增加負荷，透過平緩負荷波動，仍然可以在受傷時進行訓練，從而能康復更快和降低受傷復發風險。

我們引用加拿大物理治療師葛雷格·雷曼（Greg Lehman）的話來記住簡單治療慢性損傷的方法，即「冷靜下來，建構復原」。

麥克·赫頓(Mike Hutton)在英格蘭峰區史坦納奇邊緣(Stanage Edge, Peak District)
用橫渡方式攀登Hamper's Hang〔Font 7a+〕。

挑戰更好

　　如果已經有一定等級的攀岩程度，即使訓練間斷，所養成的技巧能力仍然可
以維持相對程度的穩定性，儘管野心勃勃，但選擇比上一次更低程度等級來重新
回到訓練，可能會是一項挑戰──我們擁有熟練技巧能攀爬比體能允許更高水
平。雖然只是幾週短暫休息，體能會明顯下滑，造成承載負荷和攀爬程度間的不
平衡，許多攀岩者開始訓練時，不論是受傷、度假，或者是其他理由，往往是在
一個很高水準程度，因此負荷太重、太頻繁且太急速，而健康自律的方式是要慢
慢開始訓練，然後逐漸恢復常規速度，才能減少挫折和提升訓練進步幅度。

什麼是疼痛?

這聽起來是個奇怪的問題,因為我們都經歷過疼痛。不過,答案比想像更複雜,特別是當疼痛持續時間比預期更久。

我們可以把疼痛想像成是警報系統發出危險訊號的警笛聲,類似家中警報器。我們體內大部分組織結構都是靠神經連結,並會向大腦傳遞組織訊息狀況,我們可以稱它為護衛,如果他們發現了危險的情況,就會向緊急反應中心——大腦——發出警訊。當我們移動時,關於負荷、溫度、壓力或持續時間等變化訊息會不斷傳遞到反應中心,在採取適當行動前對訊息進行解釋和評估。緊急反應中心會制定程序照顧我們,如果收到會造成危險或傷害的訊息,疼痛是身體機制避免我們更進一步受傷害的適當反應。

戶外攀岩常會遇到不好抓握的岩點,岩石結晶體穿進指尖的壓力使護衛向反應中心發送訊息,反應中心必須決定如果持續抓握是否有危險。在許多情況下事實並非如此,畢竟我們想要抓握並做移動,所以最好的選擇是忽略訊息然後繼續抓握。因此,疼痛反應取決於我們如何詮釋訊息,而這是以下列三個問題為依據:

1.我安全嗎?
2.我有足夠訊息預測未來嗎?
3.我有足夠訊息影響未來嗎?

如果這三個問題答案都是肯定的,那麼疼痛不需要回應。如果其中有一個或多個回答是否定的,就會增加保護需求,因此也用疼痛來確定增加保護需求。讓我們看以下兩個例子:

案例一:某日在完成艱難力量訓練課程後,酸痛的肌肉經由神經傳導系統,向腦部發出你正在從地上
　　　　拾起一個袋子的訊息。

· 「我安全嗎?」是的,我只是上週酸痛,現在沒事了。

· 「我有足夠訊息預測未來嗎?」有的,過往經驗告訴自己幾天後肌肉酸痛會消失,就可以回到日常訓練。

· 「我有足夠訊息影響未來嗎?」有的,知道在下一個課程前做好暖身,肌肉酸痛會消失。

● 結論:這不危險,對於疼痛作為保護反應的需求性降低,可能仍然感到肌肉酸痛但應該不用太擔心。

- -

案例二:在小岩點上幾個艱辛抱石訓練課程後手指開始疼痛,不但碰到就會酸痛而且抓握小岩點也很不舒服。

· 「我安全嗎?」是的,有可能。手指很痛但畢竟還有活動力,不確定是否該繼續攀岩。

· 「我有足夠訊息預測未來嗎?」沒有。不知道受傷嚴重度,也不知道是否該停止攀岩休息一段時間。

· 「我有足夠訊息影響未來嗎?」沒有。因為不知道問題在哪,也不知道該怎麼做會比較好。

當遇到潛在危險狀況,其結果可能會以中斷攀岩形式出現——甚至會降低生活品質——疼痛是適當反應直到能更清楚掌握情況。疼痛是基於身體發出的訊號,也是如何根據自身知識、經驗和記憶、發生的情況和可能產生的結果來詮釋訊號,所以全盤瞭解情況很重要,這樣才能明白疼痛和受傷的區別。

其他夥伴幾乎難以置信，因為我馬上聽到和感覺到當下情況不對勁。我俯身向下去感覺並說道；「我的阿基里斯腱撕裂了。」他們不敢置信。由於不是很痛，所以當知道它已經完全撕裂時有些驚訝。

阿克塞爾‧隆德‧斯文達爾(Aksel Lund Svindal)
滑雪世界冠軍和奧林匹克金牌選手

疼痛和受傷

有可能受傷了但沒感覺到疼痛嗎？或者是有疼痛但沒受傷呢？

挪威滑雪選手阿克塞爾‧隆德‧斯文達爾(Aksel Lund Svindal)在練習時阿基里斯腱(Achilles Tendon)撕裂，嚴重的話是可能會結束職業生涯的運動創傷，但並不特別疼痛。我們可以懷疑為什麼會出現這種情況，然而這只是遭受嚴重受傷卻沒有伴隨明顯疼痛眾多例子的其中一個而已。

相反的情況也有可能是感受到了疼痛，但卻沒有組織損傷。典型的例子就是木匠踩到釘子的故事：

有位木匠在工作時踩到釘子，釘子直接穿過鞋子刺進腳，他本能的反應是感到疼痛並急忙趕到醫院做檢查，醫生給腳還在鞋子裡的木匠照了X光，結果發現釘子正好穿過木匠的腳趾間，實際上並沒有受任何傷。

所以，組織損傷不是疼痛必要的先決條件，它所需要的是受傷的可能性和被視為危險的情況。「疼痛保護機制」或許是我們擁有最重要的生存機制之一，顯然它很容易被誤解。

疼痛、敏感和負荷

　　當緊急反應中心評估來自護衛的訊息，會試著瞭解情況危急程度；在受傷後如果不確定受傷後果，反應中心會告訴護衛要更加小心提高警覺。此情況好比家中防盜系統，在半夜到浴室時防盜鈴發出巨響一樣——因為警報系統變得更加敏感。

　　你可以回想一下以前手肘受傷的情況。受傷很長一段時間無法攀岩，終於在康復後準備再去攀岩。在攀岩時和攀岩後，是不是會對手肘的感覺特別敏感？多數人可能會，而這種高度警覺性使反應中心對負荷與其他事情更加敏感，也就是說它採取減少護衛向反應中心傳遞訊息的負擔，即使不再需要保護，警報器也會響起，甚至沒有施加太多力道，手肘卻依然感到疼痛。要中斷這種循環，需要把自己暴露在壓力中，學習如何解釋疼痛反應。

如果確定沒有因攀岩和訓練讓身體過度負荷而受傷，將有能力回答第275頁的三個問題，而且答案是肯定的。這方面可以利用訓練紀錄這個有效工具：

日期	1	2	3	4	5	6
訓練內容	抱石 60分鐘	先鋒 45分鐘	抱石 30分鐘	先鋒 60分鐘	抱石 60分鐘	抱石 45分鐘
強度	低	低	中	低	低	中
疼痛程度 0-10	之前：2 之後：4	之前：2 之後：3	之前：2 之後：4	之前：2 之後：2	之前：1 之後：2	之前：1 之後：3

從訓練紀錄中可看出訓練內容和艱辛程度相對應的疼痛反應：一般用零到十個等級來評估疼痛程度，零表示無疼痛，十表示能想像的最嚴重的疼痛。負荷增加通常會導致更高的疼痛等級，但如果疼痛在24小時內回到一開始時的等級，則可以繼續訓練，久而久之就能承受負荷增加，而且疼痛反應下降。另一方面，若疼痛程度是由於訓練負荷而逐漸增加，就要調整負荷以避免疼痛往不好的方向發展。

總之，疼痛可以說是重要的防禦機制，我們如何解釋疼痛訊息是決定是否需要保護的關鍵。相信疼痛的意義和應該如何處理疼痛，對於身體受傷部位開始承載負荷是很重要的關鍵。

常見的受傷和微恙

如果不考慮墜落造成的受傷如骨折、關節扭傷和頭部創傷，我們只會在身體三個明顯部位受傷，這是攀岩者特別容易受傷的地方。最常見的是手指運動傷害，其次是手肘和肩膀受傷，我們也選擇了包括膝蓋受傷，因為與攀岩相關的膝蓋受傷越來越常見。

本篇將說明我們常看到和聽到的與攀岩相關的受傷和微恙，以及其發生原因和受傷後的處置。

手部受傷

PULLEY INJURIES（滑車傷害）

手指滑車傷害是攀岩最常見的損傷，我們的每根手指，除了大姆指有二組外，其餘四指皆有五個環狀滑車——A1到A5，從手指根部到指尖。滑車位於肌腱上，有強化韌帶的功能，其運作原理與釣竿上的環相同，手指彎曲時能保持肌腱服貼著骨頭和關節位置。當一隻手指彎曲時肌腱推擠滑車，如果負荷太大滑車就會斷裂，常發生在突然增加負荷抓握岩點的時候，這種情況或許是由於腳滑或另外一隻手沒抓住岩點所導致。另外，封閉式抓法也容易造成滑車受傷，因為這種抓法對滑車施加過度壓力，這也是要謹慎使用封閉式抓法的主要原因。

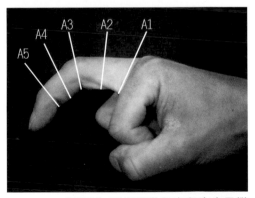

很遺憾，手指運動傷害和疼痛是攀岩常見的運動傷害，主要是滑車、肌腱和關節沒有受到保護。

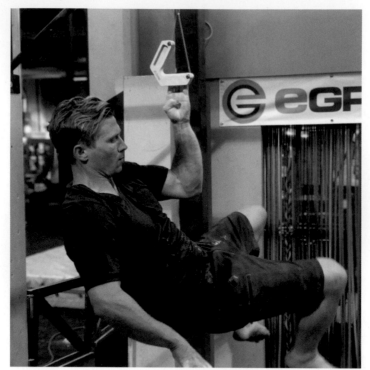

馬格努斯·米德貝(Magnus Midtbø)用V環和進步者(Progressor™)
訓練指力。

　　當一個或多個滑車斷裂時，不論是完全或部分斷裂都是急性運動傷害。多數
攀岩者都曾經歷過手指「啪」的斷裂，還經常能聽到喀的一聲，試著施力於受傷
手指時不但會感到疼痛，而且多數情況會導致手指腫脹，最好是尋求醫生協助，
獲得正確診斷並評估受傷情況，盡可能有效康復。

　　一個或兩個滑車完全或部分斷裂，通常是採取比較保守的治療方法，如果同
一隻手指滑車斷裂三個或以上，則會考慮手術治療。受傷後視程度範圍而定，緊
接著進行一到二週手指活動，但要減輕負荷。第一階段結束後，展開艱苦的康復
工作可能大約需四到十二週才能期望回復到受傷前的攀岩等級。我們建議如果在
這段期間攀爬時，使用開放式抓法和較大岩點；在訓練期間和訓練後，控制可能
造成疼痛和腫脹的負荷。

　　指力板應該會很有幫助，可以比攀爬時更容易控制抓握姿勢和負荷。一個簡
易測試方法是站在體重計上，測量感覺疼痛前能上拉多少身體重量；這將給你距
離回復到受傷前攀岩等級需要大約多久時間一個最佳跡象顯示指標。

　　此外，另外一個更好的選擇方案是使用丁德克(TINDEQ)公司開發的進步者
(Progressor™)應用程式。它可以測量不同抓握法的指力強度發展程度，手指
出現任何症狀前能承受多少公斤的重量，並隨著手指情況好轉而逐漸增加負荷。

　　即使撕裂的滑車不會自動接回去，但預後(Prognosis)重建狀況良好，多數
攀岩者可以回復到之前等級水準。

用H形膠帶包紮A2滑車受傷。

用膠帶環繞方式包紮A4滑車受傷。

建議在滑車受傷後最初幾個月，用膠帶包紮手指以支撐肌腱，如H形膠帶包紮A2滑車受傷處、環繞膠帶方式包紮A4滑車受傷。膠帶要夠緊到能提供支撐，但又不能太緊以至於血液不循環。若手指逐漸復原可以增加負荷，膠帶將不會提供與之前一樣的支撐程度，而且當回復到正常負荷時，就沒有再包紮的必要。

TENDON SHEATH INFLAMMATION（肌腱鞘膜發炎）

腱鞘包覆肌腱並會在其間產生骨液以潤滑，所以肌腱能滑動而且不會與周圍組織產生摩擦。當手指緊握時，屈曲腱鞘受到滑車擠壓，腱鞘被壓縮在中間，由於反覆超出手指負荷，使肌腱和腱鞘的接觸點發炎，導致在腱鞘的液體增加，直接按壓或負荷手指可能會感覺疼痛。

這種疼痛通常局限在手指滑車處，但與滑車傷害的不同在於這並非緊急情況所導致的受傷，多數受傷原因是由於短時間內手指承受過多負荷所造成，例如開始特定手指訓練或訓練牆、久未攀岩後一下子過度攀爬等，即使善於調整負荷和使用開放式抓法，症狀也會持續好幾個月。然而，預後是良好的，重要的是要繼續攀岩，但要避免超出手指負荷的訓練，如訓練牆或在小岩點上進行抱石及先鋒攀登。

FLEXOR TENDON STRAIN（屈曲韌帶扭傷）

手指滑車和腱鞘受傷會局限在手指一個特定區域，但是屈曲腱鞘受傷，是從手指到前臂都會感覺疼痛，可以發現肌腱和肌肉組織之間的關聯。

最常見的受傷情況，是使用一、二或三指開放式抓法懸掛在口袋點上突然增加負荷，若在這種抓握姿勢腳滑的話，只有手指最外側關節被彎曲，連接肌腱和肌肉組織的纖維會撕裂傷。通常這種受傷很容易測試：如果用三指開放式抓法施力時，第三關節會感到疼痛，如果用四指半封閉式抓法就不會感到疼痛。

一般這類型受傷情況並不嚴重，不需要完全休養而避免攀岩，但在受傷幾週內用開放式抓法攀岩或許會感到疼痛，此時要聚焦在容易的攀岩，並主要用四指半封閉式抓法。由於疼痛在最初數週開始減輕，可以用開放式抓法在指力板或岩壁上掌控懸掛，專注在好的踩點位置，避免突然或預期外的負荷，抓握每一岩點時要控制移動。

也可以用超音波診斷受傷程度。如果沒有明顯組織受傷，多數人在四到六週後可以回到日常攀岩，而受傷嚴重的話則需要較長時間治癒和嚴謹的治療方式，建議開始復健訓練前先去評估較恰當。

當使用開放式抓法做困難移動時，要特別注意其會牽涉到的風險，要更留心腳的位置和盡量控制抓握岩點的力道，避免突發性地讓手指承受壓力而受傷。事實上，用開放式抓法也會發生手指運動傷害，這使得用不同抓法訓練攀岩和靜態懸掛更顯重要，要盡量加強所有抓握方法。

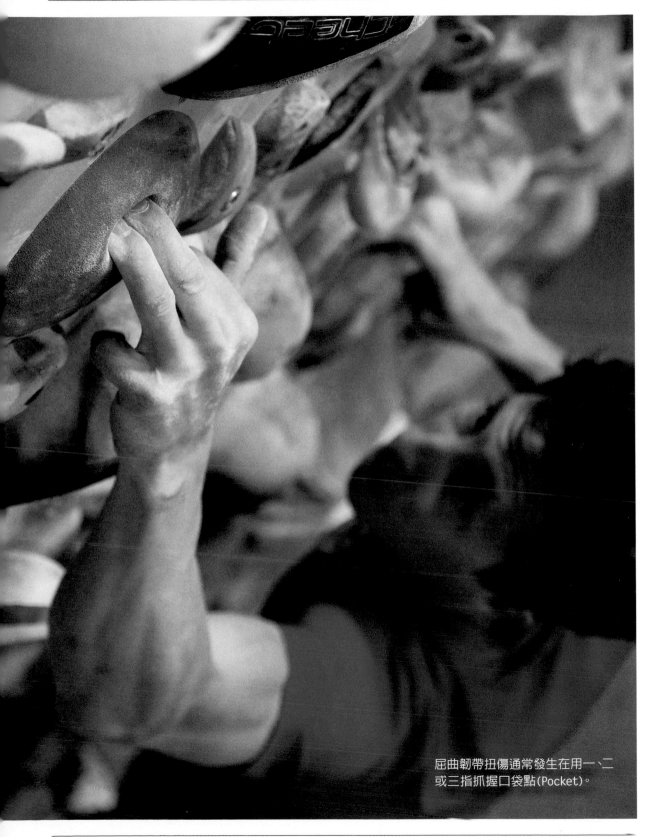

屈曲韌帶扭傷通常發生在用一、二
或三指抓握口袋點(Pocket)。

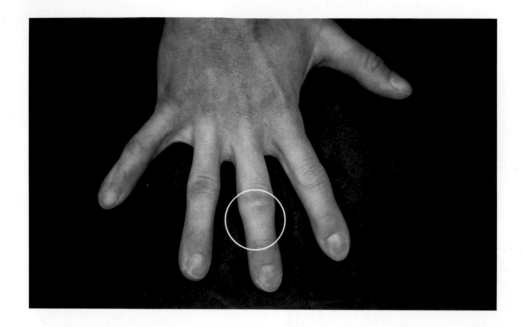

指關節疼痛

　　關於急性創傷，例如當手指被卡住或使用封閉式抓法，手指關節急性疼痛時，可能已經發生關節囊和(或)韌帶損傷，這種急性創傷經常會感覺腫脹，建議尋求合格專業醫療診斷。

　　更常見的情況是非急性損傷而引起的關節擴散疼痛(Diffused Pain)，也許感到些微腫脹能輕柔觸碰手指，卻很難朝掌心彎曲手指握拳，多數起因於過度負荷和沒有足夠的復原時間所造成。例如，封閉式抓法會讓手指第二和第三關節承受極大壓力，可能會導致關節發炎，結果產生大量關節液後導致關節腫脹，摸起來變柔軟卻很難完全彎曲手指。雖然沒有緊急危險，但可以當成是一個提醒，要暫時減輕手指負荷和聚焦在好抓的岩點上進行容易的攀岩。

　　關節會隨著年齡和攀岩年數而變化，這也是多年手指大量負荷的自然結果。但還沒有證據顯示這些變化最終會導致無法治癒的創傷，然而為了避免關節受傷，我們認為只要隨著年紀增長，對很多抓法必須更加留心。使用封閉式抓法就是其中之一，就算不是嚴重受傷，但指關節疼痛仍然是影響攀岩品質的關鍵，會阻礙盡情攀岩。另外，需再次提醒要有意識地多樣化訓練，盡量使用不同抓法鍛鍊手指承受各種形式的負荷。

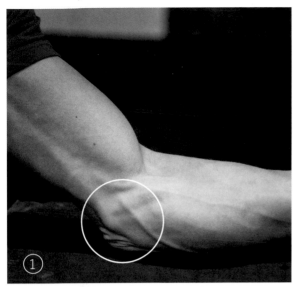

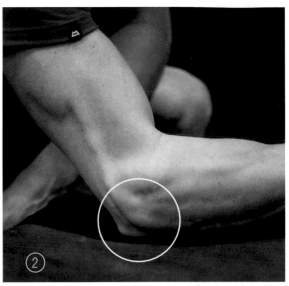

手指和手腕的屈肌是與肘關節內側的內上髁(Medial Epicondyle)[3]相連。

手指和手腕的伸肌是與肘關節外側的外上髁(Lateral Epicondyle)[3]相連。

手肘疼痛

彎曲和伸展手腕及手指的肌肉，分別與肘關節內側內上髁(圖①)和外側外上髁(圖②)相連，前臂向內和向外旋轉的肌肉組織也與內外上髁連接。

手肘內側疼痛，被稱為高爾夫球肘或內上髁損傷，這是因為連接手腕及手指間的屈曲肌腱(Flexor Tendons)和屈曲肌肉(Flexor Muscles)，以及旋前圓肌(Pronator Teres Muscle)負荷過度所導致，它們能旋轉前臂使手掌遠離身體。手肘外側疼痛，被稱為網球肘或外上髁損傷，連接手腕及手指的伸展肌與旋後圓肌(Supinator Muscle)負荷過度導致，它們和肱二頭肌(Biceps Brachii)一起旋轉前臂使手掌朝向身體。

我們在抓握時都要仰賴這些所有肌肉群的幫忙，而疼痛的感覺通常是由於過度又艱難的訓練，並且缺乏充分休息所導致。如本章節一開始所述，最重要的改善方法是負荷管理，例如從抱石切換為先鋒攀登以降低訓練強度，或攀爬平緩岩壁，因為比起攀爬陡峭岩壁能讓更多重量由腳移到手臂和手指。

由於疼痛通常源於肌肉和肌腱之間的連結，而肌腱對負荷變化的適應非常緩慢，因此在復原期間重要的是要有耐心，一般需要花約三到十二個月的時間也不足為奇。這凸顯出在攀岩過程中和攀岩後，找出不會引發過度疼痛反應的方法是關鍵。如稍前所述，監測疼痛反應的訓練紀錄能有效適當管理負荷訓練，當負荷管理已達適當程度，建議安排從一或兩個特定指力訓練開始刺激肌腱的適應力。這些練習在努力訓練時明顯有效，也就是說你應該能夠做一組，但會在最後兩個重複時感覺疲累——所以選擇相對應的重量，還有一些其他可能的訓練，這將在接下來的內容中說明。

註3 內上髁是手腕向手掌方向彎曲的肌群源頭，外上髁則是伸直時（向手背方向彎曲）的肌群源頭，即是遠端肱骨的內外側的兩個凸點。(參考：達福骨外科診所，https://reurl.cc/Wk8nWk)

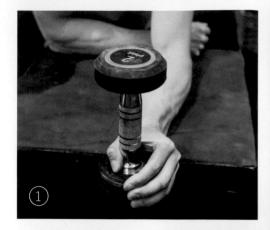

①

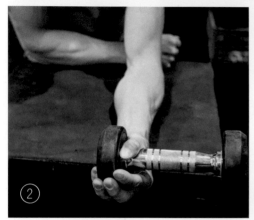

②

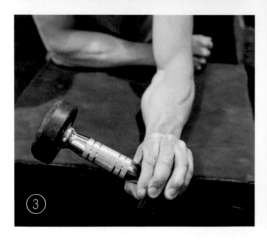

③

1. 前臂旋轉

　　握著啞鈴旋轉180度，先讓手心
向上，然後手心朝下的旋轉。每個
動作維持3到4秒，每次重複合計6
到8秒。完成三組，每組重複六到八
次，一週進行三次訓練。

2. PINCH（指力訓練）

　　用繩子穿過捏點螺栓孔，並用繩子綁上重物。捏
住捏點，彎曲手肘提起重物，維持上升過程3到4秒、
下降過程3到4秒，每次重複6到8秒。完成三組，每組
重複六到八次，一週進行三次訓練。

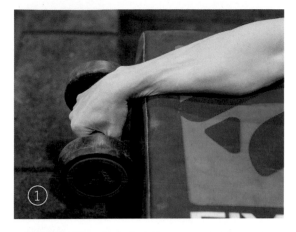

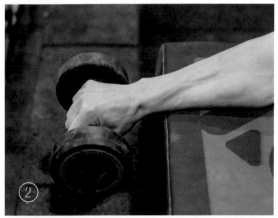

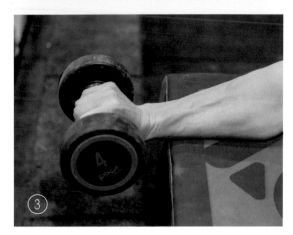

內上髁手肘疼痛建議做第一和第二項練習，而外上髁手肘疼痛則建議做第二和第三項練習。

手肘疼痛還有第三種原因，稱為攀岩肘（Climber's Elbow），疼痛局限在上臂中央部位，大約能感覺到是肱二頭肌腱的地方，透過負荷和彎曲手肘會刺激疼痛。疼痛可能與肱二頭肌腱有關，但多數情況是位在肱二頭肌深處的肱肌（Brachialis Muscle）過度負荷所引起。

肱二頭肌是依靠前臂旋轉使手心朝上——想像成做倒拉點——而不是依靠肱肌。這意思是當彎曲手肘旋轉前臂使手心朝外——想像做正手引體向上——肱肌必須努力發揮力量，因為肱二頭肌不是在可以發揮最大力量的位置。

疼痛通常是引體向上、訓練牆和峭壁抱石過度訓練的結果，再次強調：疼痛是過度訓練所引起時，最好的方法是改善負荷管理。重要的是必須確定是什麼訓練方法引起症狀，就能在一段時間內避免這些訓練而得以掌控症狀，最容易的方法是避免手肘屈肌的特定力量訓練和減少峭壁攀岩。

通常作為代償（Compensate）最好的方法，是多做簡單的移動取代較困難的移動，只要症狀開始消退，可以逐漸攀爬比較陡峭和艱難的岩壁。

FONT ELBOW（楓肘）

攀岩肘也被稱為「楓肘」。在法國楓丹白露（Fontainebleau）抱石聖地，會發現很多抱石都有非常圓的頂部，通常只有純粹的摩擦力是唯一能作為登頂的手段。你必須把手掌壓在岩點上，同時彎曲手肘把身體向上拉升起來，這種移動模式是所有登頂的核心動作，與抱石問題的困難度無關，並且在楓丹白露是每天重複攀爬的模式。許多攀岩者在楓丹白露攀岩的時候，都會患有攀岩肘，因此得名。

3. 手腕彎舉

前臂放在桌上或類似的地方，把手懸掛在桌邊手心朝下，握著啞鈴上下擺動。維持上擺過程3到4秒、下擺過程3到4秒，每次重複組合合計6到8秒。完成三組，每組重複六到八次，一週進行三次訓練。

肩膀疼痛

　　肩關節的活動範圍是身體所有關節中最大的。我們每次攀爬時以各種不同方式使用肩膀，由於關節非常靈活，本質上相對不穩定，所以在動作中需大量使用肌肉力量和控制力維持肩膀穩定性。會造成肩膀疼痛的原因很多，專家們甚至有時對如何分類和診斷肩膀疼痛都有不同看法，因此如果在攀岩時出現肩膀疼痛，建議尋求專業醫療協助。不過，有一些基本通則可以幫助減緩肩膀疼痛。

　　除了重大損傷，如脫臼、墜落創傷、肌腱撕裂傷外，大部分攀岩過程中的肩膀受傷，是因為肩關節連接的一個或多個結構組織過度負荷所造成，最常受到影響的結構是滑囊(Synovial Bursae)[4]和旋轉肌腱(Rotator Cuff Tendons)以及其相關肌肉。旋轉肌(Rotator Cuff)由四條肌肉所組成，分別是棘上肌(Supraspinatus)、棘下肌(Infraspinatus)以及肩胛下肌(Subcapularis)、小圓肌(Teres Minor)。

　　整體而言，這些肌肉在肩關節周圍形成袖套(Cuff)，包覆肩關節，有助於球窩關節的穩定，而在旋轉肌周圍有一系列滑囊，能確保肌腱和周圍組織間活動盡量零摩擦。簡而言之，所有攀岩動作都會讓旋轉肌和滑囊暴露在負荷和壓迫下，久而久之而導致這些結構因過度拉伸受傷。當攀岩導致肩膀受傷時，不論在攀岩中做動作或日常生活的動作都會產生疼痛，如手臂高舉過肩的攀岩疼痛，在換衣服和繫車子安全帶時也一樣會痛。

　　由於攀岩時肩膀疼痛與過度負荷有關，因此重要的是透過改變鍛鍊方法來調整負荷並降低強度──記住葛雷格·雷曼(Greg Lehman)的名言「冷靜下來，建構復原」。在你已經重新控制訓練負荷後，肩膀疼痛主要是透過各種訓練運動來治療。做什麼運動和困難程度，要與擅長治療肩膀疼痛的專業醫師討論後決定，最好是有攀岩經驗的人，這樣一來可以直接針對正要返回的運動形式進行復健。

　　如果肩膀疼痛是一個反覆發生的問題，建議尋求專業教練指導，幫助確認你使用的各種動作模式和技巧是否是造成疼痛的原因。然後，你可以用攀岩特定力量和技巧訓練進行復健和預防之後受傷。

　　既然肩膀主要是靠肌肉來穩定，所以建構環繞肩膀周圍肌肉力量的基礎就很重要，這樣肩膀可以隨著攀岩技術的進步，逐漸承受更多負荷，在本章節前面，我們提出能幫助建構肩膀肌肉力量的不同練習，也有助於創造主動肌跟拮抗肌之間力量的平衡關係。

註4 滑囊：存在於肌肉與肌腱、皮膚與骨頭間這些摩擦或碰撞壓力較大的地方，為減少相鄰肌肉與骨頭間的摩擦提供了緩衝與潤滑的作用。(參考：亞洲大學附屬醫院衛教資訊，https://www.auh.org.tw/NewsInfo/HealthEducationInfo？docid=579)

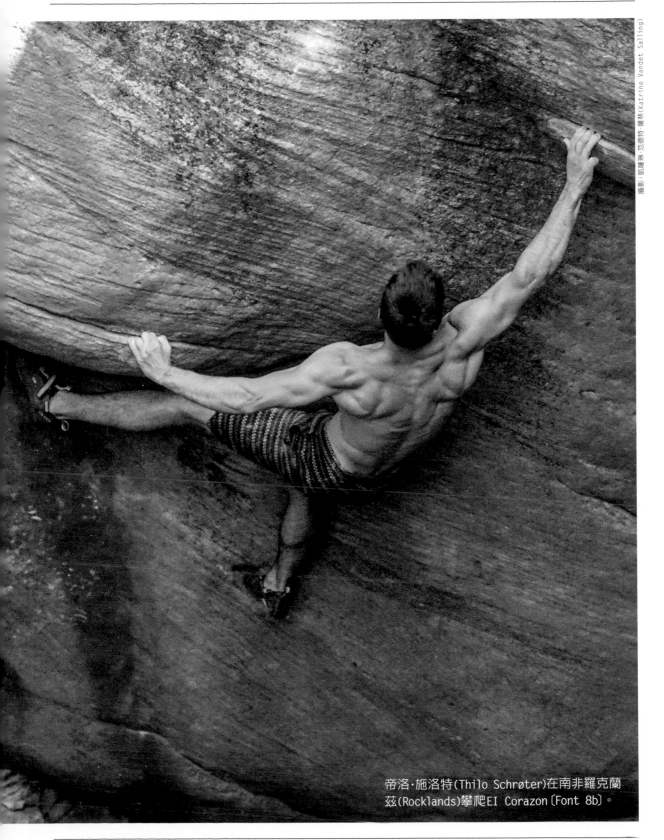

攝影：凱薩琳·范德特·薩林(Katrine Vandet Salling)

帝洛·施洛特(Thilo Schrøter)在南非羅克蘭茲(Rocklands)攀爬EI Corazon〔Font 8b〕。

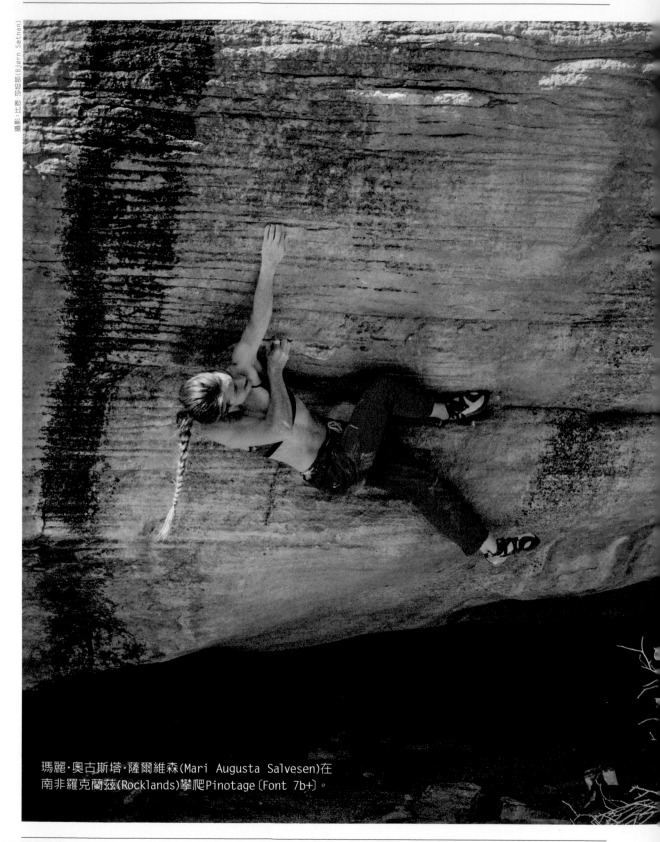

攝影：比恩·莎坦那(Bjørn Sæthan)

瑪麗·奧古斯塔·薩爾維森(Mari Augusta Salvesen)在
南非羅克蘭茲(Rocklands)攀爬Pinotage〔Font 7b+〕。

膝蓋受傷

　　基本上膝關節是穩定的結構，需要很大力量才會損壞各種周圍的組織，因此攀岩相關的膝蓋受傷多數與在岩壁上或墜落等緊急事件有關。當我們把膝蓋置於極端位置，如掛腳、旋轉和搖晃（Rockover），會使膝關節、十字韌帶和輔助韌帶承受到很大壓力；從經驗來看，與攀岩相關最嚴重的膝蓋受傷都是發生在這些位置。

　　與所有急性運動傷害一樣，我們建議急性膝蓋傷害要尋求能評估受傷程度的醫療專業人員診斷。嚴重的話可能需要手術，但一般多數受傷只是韌帶和半月板（Meniscus）的輕微受傷，康復重點是在治癒時增加膝蓋周圍的力量，因此檢查評估受傷程度很重要，才能選擇正確的康復方式。

　　本章前述的練習中，我們刻意增加針對膝蓋周圍肌肉群的力量訓練。在一些其他運動中，力量訓練能降低急性膝蓋傷害的風險，即使這些傷害在攀岩中並不常見，這些訓練對腿部也是非常有益的。

　　不過，最重要的是注意在岩壁上哪些姿勢可能會讓膝蓋受傷，訓練時就要試著減少這些動作的練習次數。顯然地，當練習後完攀時，你會想盡辦法在能力範圍內使用掛腳、旋轉和搖晃等技巧試圖登頂，但如果在日常攀岩中有限度地使用這些技巧，或者至少注意使用它們所牽涉的風險，就可以減少膝蓋受傷機率。而且，如果你覺得有必要使用這些技巧，一定要做腿部暖身，就像做手指的暖身一樣。舉例來說，可以做本章節所說明的運動方法。

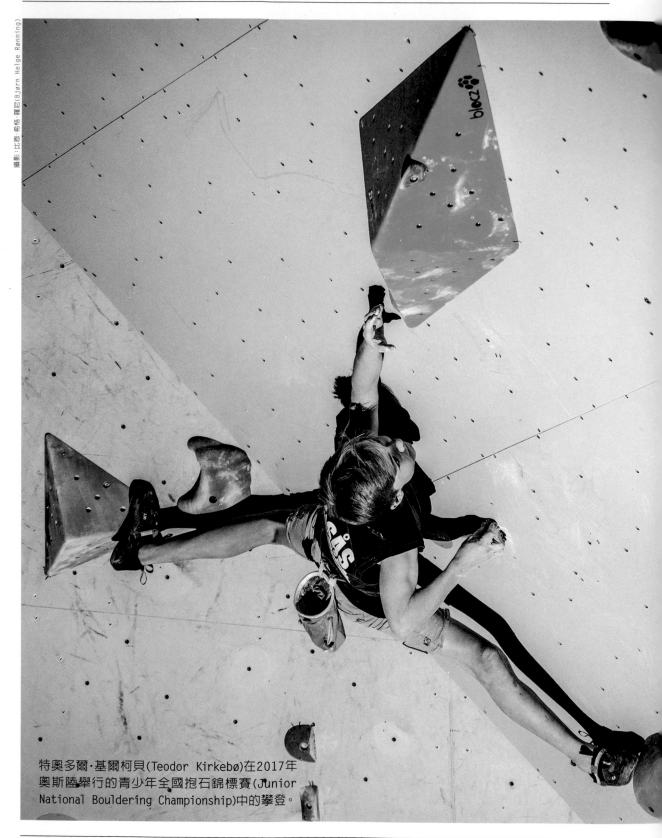

特奧多爾·基爾柯貝(Teodor Kirkebø)在2017年
奧斯陸舉行的青少年全國抱石錦標賽(Junior
National Bouldering Championship)中的攀登。

青少年攀岩者與受傷風險

　　我們將青少年攀岩者定義為「16歲以下的人」。我們要給這群人最重要的訊息是，在他們完全發育長大前，必須特別照護自己的手指，年輕人骨骼生長板在發育過程中特別容易受傷。生長板，也就是長骨末端與骨幹之間的盤狀軟骨組織，比骨頭其他部分組織更柔軟。生長板的軟骨組織不斷增生和骨化使骨骼成長和變長，當身體完全長大就會閉合和變硬，有些人會直到18歲才完成閉合。

　　在生長板閉合前，它非常容易受傷，手指生長板連接處在手指關節，特別是中段關節，指力過度密集訓練與攀岩時非常容易受傷。這就是為什麼我們不建議年輕礼發育中的運動員進行靜態懸掛和指力板訓練，因為在這個年齡層的特定指力訓練可能會導致訓練長期中斷，最嚴重的情況是造成永久性的損傷，在密集的攀岩過程中也應該要照護指力，和盡可能減少使用封閉式抓法。

　　如果手指感到疼痛，像是訓練前中後的疼痛和手指中段關節腫脹，建議請求專業醫療人員診斷生長板是否損傷，像這類手指不適經常會導致訓練負荷減輕，如果透過MRI（磁振造影）或超音波檢查被偵測出問題，建議重新檢查手指前先暫停攀岩二個月。如果認真妥善處理症狀，手指將會完成生長，未來也不會有任何問題，但如果輕忽處理，可能會變成永久性、無法癒合的損傷，甚至可能會結束你的攀岩生涯。

　　青春期時，身高和體重都會增加，在這個時期必須注意受傷風險，因為發育成長導致身體重量增加，也會增加手指負荷。一般女生青春期是11到14歲，而男生是12到16歲，這段期間也是很多有野心的年輕攀岩者逐漸增加更多艱難訓練的時候，而這種結合並非沒有問題。重要的是運動員本身，還有我們成年人要留意此問題，並安排一種不會讓手指過度負荷的訓練方式，包括要使用較大岩點和開放式抓法，避免如靜態懸掛和訓練牆等特定指力訓練，並持續聚焦在多樣化攀岩訓練。

對於年輕又有野心的攀岩者來說，青春期體重的增加可能很難應付，很多人會面臨一段時間表現下降，也許還會看到同儕們比自己進步更快。在此期間，可能會透過減重來提高表現，這是極具誘惑的方法，但很重要的是需要注意其中包含的風險。減重等同能量赤字，意思是供應身體的能量比它本身所消耗的還更少，而這個能量赤字會產生健康問題。

所謂的女性運動員運動關聯性三症候群(Female Athlete Triad)，簡稱女性運動員三聯症，又稱為女性運動員危險三角，它描述了能量攝取不足、月經異常和骨質密度降低的相互關聯，這三種因素的結合可能會導致永久性健康損害。有些運動員過於計較飲食和體重，可能會產生飲食中斷或失調，這是一種精神疾病，會導致生理和心理的併發症，也是潛在的致命疾病，而這種情況也可能發生在男性運動員身上，即使沒有男性運動員三聯症，但他們的問題是相關的。

年輕時，用減重作為增強運動表現的方法，可能會導致嚴重的身心疾病，迫使你提早結束攀岩生涯。此外，在持續不斷的能量赤字下，久而久之將無法獲得充分的鍛鍊品質。最終，體能將劇烈惡化，通常很難回復到之前等級水準，許多人因缺乏付出努力所需要的動機，結果選擇放棄攀岩。重要的是培育健康的訓練環境，讓年輕攀岩者照自己節奏發展；日常生活多談論營養和青春期相關知識的話題，這樣一來他們就不會太早聚焦於減重來作為提高表現的工具。

以下是我們為降低年輕攀岩者受傷風險所提出的建議：

- 訓練要多樣化而且有趣。
- 重點聚焦在做更多動作，而不是更難動作。
- 多花時間訓練、學習專門技術和在岩壁上發展一個良好移動模式。
- 訓練手臂和上半身，但避免特定指力訓練；注重技巧執行、簡單訓練方法和緩慢穩定的發展。
- 利用一般力量訓練法鍛鍊體能，以及平衡、協調和耐力。
- 青春期要注意手指症狀，尤其是在身高和體重快速增長時期。

　　挪威攀岩者蘭韋格·阿莫特(Rannveig Aamodt)出生於1984年，是個專業的動物輔助治療師(Animal　Therapist)並曾擔任高中老師，現今居住在美國科羅拉多州(Colorado)，是職業攀岩選手和攝影師。2012年4月26日，她歷經了一場幾乎致命的攀岩意外事故。

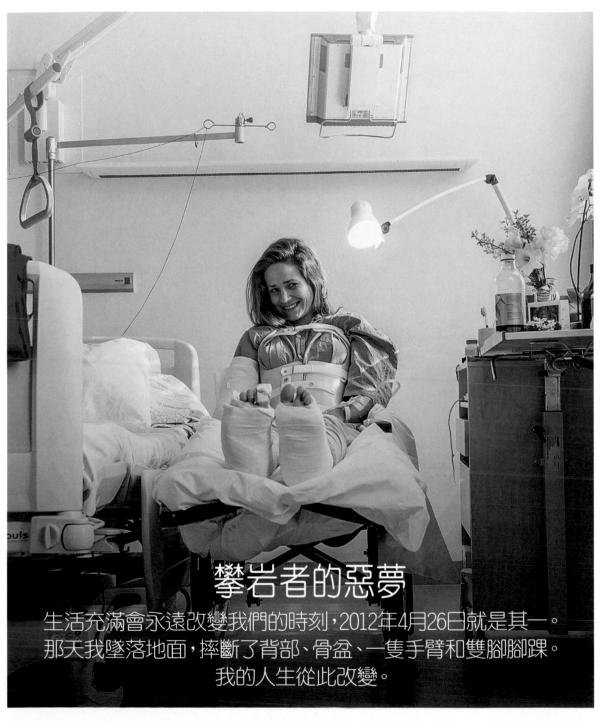

攀岩者的惡夢

生活充滿會永遠改變我們的時刻，2012年4月26日就是其一。
那天我墜落地面，摔斷了背部、骨盆、一隻手臂和雙腳腳踝。
我的人生從此改變。

那年春天，我和丈夫納森（Nathan）在土耳其蓋亞克巴伊里（Geyikbayiri）小鎮享受恬靜生活。如同往常一般，我們一起享用早餐並喝著咖啡、隨意地翻閱旅遊指南，規劃當日的行程，我們最後決定在一個被稱為薩基特（Sarkit）的峭壁邊攀爬，並像平常一樣開始暖身。

納森帶領攀完一條陡峭的運動攀岩路線之後，我隨後攀爬頂繩路線。因其他成員也想要攀爬這條相同的頂繩路線，我帶著他們的繩索上攀，當我解開我們的繩索時也扣進了他們的繩索。我輕鬆地攀爬小岩點和在石灰岩壁間跳躍。我先在錨點上扣住自己的繩索後，然後再扣上他們的繩索，但因為繩索已經纏繞糾結在一起了，我必須解開他們的繩索，將其梳理好再掛回去。

事情就在這時候發生。腦中一閃而過，一個被舊有習慣塑造的安全感。我往下看到繩子不但掛在每個快扣上而且錨點固定在岩頂，這是再也平常不過的景象；只是這次我不是先鋒攀登，納森沒有握住我的繩索另一端。所以當我在錨點扣上了另一條繩索，也就是納森握住的那條繩索時，而沒有扣上繫住我的繩索，我朝下喊說：「有抓住我的繩索嗎？」由於我仍掛在錨點上和回頭喊話的原因，納森靠著岩

節錄自納森的日記

她墜落的樣子我依然感到記憶猶新，她以坐姿墜落，雙臂在空中舞動，就像自鳥巢掉出來的小鳥。我仍能感覺到揪心沒有拉住她的每一公尺繩子，她發出的聲音就像她在廚房不小心把盤子掉落地上時發出的驚叫聲一樣，清楚聽到令人震懾的骨頭撞擊和肌肉撕裂聲，而那是我向空曠地面尖叫求救時的回音。

壁覺得繩索變緊。於是，我在錨點沒有扣上繩索的情況下開始下降，然後鬆手了。

我在黃色光暈中醒來，困惑又隱約感覺到剛才發生了什麼事情，印象裡我尖叫著，不知不覺失去了意識。當醒過來的時候，我的腳、腿、背部極度疼痛，而且持續好幾個小時，直到我被送達醫院。

在手術後醒來，我低頭看到全身如木乃伊般包裹著紗布，我只能活動腳趾，這讓病床周圍那些擔心我癱瘓的人鬆了一口氣。我的背部有三處壓迫性骨折、一處骨盆骨折、雙腳腳踝骨折，同時腳上也有幾處骨折，以及右手肘粉碎性骨折和肱三頭肌腱部分撕裂。

我是一名健康強壯的運動員，過去幾年裡一直在世界各地攀岩，而現在的我被困在一個無法行動的身體，並承受著極大痛苦。我不能自己去浴室、不能自己洗澡，甚至不能在床上翻身。即便如此，我內心無限感激之情仍勝過這一切。以前常認為理所當然的每件小事，現在就像收到禮物一樣——從抓背到洗頭——似乎所有情緒都更加強烈，踏上了通往內心世界的旅程。

回到日常生活

「大約十週後，我開始可以在腿上增加重量。」

我有很多時間可以思考：還能再攀岩嗎？如果可以，能恢復之前的水準嗎？還想再攀岩嗎？

由於攀岩是我喜歡做的事情，確定是為自己而從事攀岩。攀岩具有很強的激勵作用，它幫助我發揮潛能並促使我努力達到最佳狀態，與現在的攀岩程度無關。然而與此同時，我必須將我是誰和為何攀岩區分開來。我喜歡攀岩，雖然不是專業攀岩者，但不論會失去什麼，我還是我。

在所有恐懼和焦慮下，這帶給我清晰和冷靜的感覺，讓我接受所處現況，並開始積極思考未來面臨的事情；這激發我以挑戰和決心為基礎的內在力量，展開了未來旅程。

我使用僅能活動的左手臂開始負重。在挪威接受過多次手術，並在醫院和復健中心待了數週時，我都盡可能繼續保持訓練。剛開始時，我坐在輪椅上利用吊索進行只伸展手臂和腿的訓練，我哥哥給我一些護具，讓我能在地上爬行，結果我的爬行量非常驚人。

大約十週後，我開始可以在腿上增加重量，利用吊索掛在跑步機上，然後透過舉重、飛輪和游泳獲得進步。前進的每一步都是建立在之前所做的訓練基礎上，看到努力付出後的成果時，自己也感到非常激勵。我最大的挑戰是疼痛，以前我用疼痛作為過度施力的一個指標，但因為現在疼痛是持續的，所以用疼痛作為指標已經沒有意義了，而為了進步必須克服疼痛，也必須要知道什麼時

候該休息，我瞭解疼痛會引起恐懼，如果屈服於這種恐懼，就會限制一切活動。

自從知道自己的極限之後，我必須跳入深淵盡力而為，我經常意識到自己的極限比想像的更遠得多。

當我終於離開復健中心後，我開始和斯蒂安合作，意味著我不再把自己當成一個脆弱病人，我們一起將重點集中在成為更優秀攀岩者的專業訓練，他幫我找到實現夢想和目標的方法。

意外發生八個月後，我前往泰國，就在那時所有的訓練成果都展現在攀岩表現上。我在意外發生滿八個月的當天攀登了第一個F8a，另外還攀登了兩條F8a+、兩條F8a和一條F7c結束了這次旅程。如今，距意外發生六年後，我又重回那條幾乎讓我喪命的路線而且能坦然面對死亡，我攀登F8b+，並以一位專業攀岩者享受生活。

然而，持續的疼痛至今仍讓人精疲力竭，有時感覺攀岩和健行的付出遠大於收穫，讓我懷疑自己究竟在做什麼。但是我必須提醒自己要心存感激，感激有能力做想做的事情，就像在山裡度過漫長一天的身體疼痛曾經讓我感到快樂一樣，現在也試著用相同想法把令人滿意的事情和獲得成就的結果與疼痛連結起來。

這是一段漫長而且尚未結束的旅程，但它堅定了我的信念，為實現夢想要全力以赴，那是自己成功的標準。夢想和目標是自己的不是別人的。夢想遠大並努力達成，因為無論如何，它都會帶給你滿滿成就感。雖然未必總是心所嚮往或是想要達成的，但常會超出自己的想像。

「夢想遠大並努力達成，因為無論如何，它都會帶給你滿滿的成就感。」

第六章

訓練計畫

攀岩表現取決於許多要素，若能把這些要素融入訓練計畫，會發現比起每次訓練只做相同事情反而能進步更多。透過制定訓練計畫來進行特定且多樣化訓練，不但能達成目標，同時還能管理訓練負荷，避免過度訓練進而減少受傷風險。

本章將解釋基本訓練原則、週期化訓練，以及如何擬定長期和短期訓練計畫。

制定訓練計畫的基本原則

負荷與適應原則

　　人體是很奇妙的有機體，隨著時間累積能適應任何我們施加給它的負荷。這就是肌肉如何藉由力量訓練成長、變得更強壯，以及我們如何經由耐力訓練在休息階段恢復得更好。這也是透過技巧訓練讓動作更容易，以及經驗如何幫助我們處理比賽時的緊張情緒。這些情況的發生，可以透過訓練和挑戰自我來實現我們希望改進的要素。需要時間為適應做好準備！

　　經由良好規劃和多樣化訓練更容易管理負荷，而這也是降低風險的關鍵。訓練負荷是訓練量、強度和頻率的組合——即訓練多寡、艱辛程度和重複次數。如果攀岩經常很艱辛又頻繁，訓練負荷程度就是很大。另一方面，若能避免過於密集的訓練量和強度，會更容易維持一定程度的負荷訓練水準，讓身體不至於再過度負荷的情況下進行更多訓練。

　　身體不同類型組織，需要不同時間來調適；肌肉適應速度很快，而骨骼、韌帶和肌腱則需要較長時間才能適應相同負荷。藉由艱苦和相同不變的訓練方式達成急速進展，會加速肌腱承受超出它們所應負荷的量，進而造成傷害。對於負荷和適應之間的關係，適當時間多觀察是訓練計畫的核心。

進步的原則

　　雖然身體很能適應，但他天生偏好舒適、怠惰成性。當不去挑戰超越比自己已經能忍耐或達成的負荷更多，身體就不需要再更進一步適應，因此當制定計畫時最重要的是在訓練中漸進式提高訓練水準，要逐漸增加負荷或不斷增加動作的範圍來創造進步。

"沒有進步，就是停滯"

恢復原則

訓練後需要休息，身體才能再進行訓練。多數曾經歷過連續二天又長又艱難的抱石或耐力訓練課程的人，常會有第二天比第一天更辛苦的經驗。雖然每個人恢復時間長短不一，具體取決於你最初的訓練程度、訓練內容及困難程度而不同。一般的經驗法則是在艱苦的力量或耐力訓練課程後，大約等二天後再重複類似課程。這並不是說應該要完全休息二天，而是同時可以做其他訓練。除了其他因素外，恢復時間取決於身體形態、睡眠和營養，這說明了為什麼頂尖優秀的運動員擁有好體型又專注於適當睡眠和飲食，所以能承受長時間大量且非常艱難的鍛鍊。對於一般人重要的是在辛苦鍛鍊後充分休息，和逐漸建立承受更多艱困訓練所需的基礎。恢復得不好的結果會導致運動品質下降，或者如同芬蘭科學家凱約·赫基寧(Keijo Häkkinen)所說：

> 「如果在放鬆的日子過分努力，不久後就會在艱困的
> 訓練日子過分放鬆。」

特定原則

眾所周知，不論做什麼訓練你都會變得更好。如果你想要在既長又陡峭的路線爬得更好，就必須在訓練時模擬這種路線；如果你想變得更強壯，能在峭壁上保持張力和穩定，就要為此目標做特定的訓練，包括使用本書中介紹的練習，多做腹部和背部一般力量訓練會產生不同的訓練效果。當你成為一位攀岩者，必須確定自己想要增強改善的地方，才能選擇特定練習和訓練方法。

多樣化原則

與特定原則相反，多樣化的訓練也很重要。例如，做完高強度指力的抱石課程後要讓手指休息，取而代之是在第二天可以用好抓的岩點來訓練耐力，這樣就可以分散負荷到全身。多樣化的動作、岩點、岩壁角度、室內和戶外攀岩等，是成為優秀攀岩者必須建立且不可或缺的技巧能力。此外，新的多樣化元素還能提升訓練熱忱和進步；透過多樣化訓練，你也可以保持除了訓練期間所專注的練習外的技能水準。舉例來說，你可以在一段時間集中艱辛的抱石和力量訓練，同時透過增加耐力和更具技巧性抱石課程多樣化調整每週的訓練內容，就能在這些方面維持水準，又能在同一週內獲得更多鍛鍊和攀爬次數，無疑更有助於你成為一位優秀攀岩者。

週期化

　　週期化（Periodization）是指為達成特定目標而進行多樣化訓練計畫，並依據基本訓練原則建立週期化訓練。我們需要透過負荷、適應和恢復原則來制定訓練計畫，幫助我們在訓練中充分進步以避免停滯；也需要特定訓練以提升各種攀岩要素，並且有效率的多樣化訓練激勵我們的努力動機，並盡可能涵蓋多種要素。

　　通常訓練一開始時，體能要素（力量和耐力）大部分重點會聚焦在力量而較少在強度，意思是在力量訓練中每組用低負荷多次重複進行訓練，目的是學習動作和為更難的重複動作打下基礎。最終每組重複次數減少，但每次重複都改用高負荷訓練，在此之後的力量訓練可以更集中在力量的快速發展。

　　同樣方法也適用於耐力訓練。在耐力訓練開始階段，每個攀岩課程中大量移動是有意義的，你可以完成所有這些動作，但不能太辛苦也不能感到太僵硬，目的是建立以後承受更高強度耐力訓練的能力，隨著每個課程中移動次數逐漸減少，就可以增加每個動作、循環或路線的難度與強度。耐力訓練最後部分是讓訓練盡可能接近預期要達到的表現水準，對競賽型攀岩者來說，這意味著在每個課程中盡最大的努力多攀爬一些非常艱難的路線。

　　如果你有戶外攀岩計畫而進行路線的相關訓練，要盡量類似於你進行的週期訓練中的移動、關鍵區和休息次數等的路線安排，可以每次嘗試時都盡最大努力攀爬，並在每次嘗試間有較長的休息。

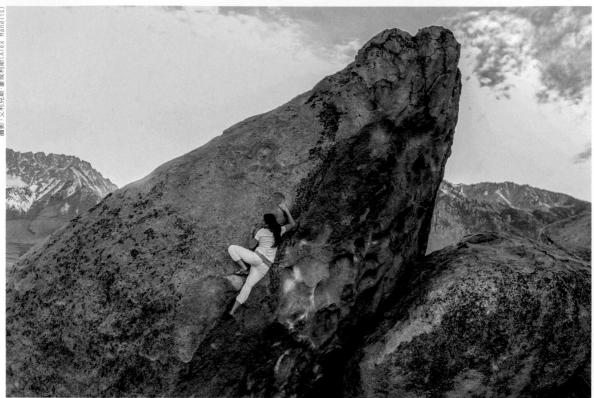

攝影：艾利克斯·蒙奈利斯(Alex Manelis)

瑪莉亞·戴衛斯·桑德布(Maria Davies Sandbu)在美國畢曉普(Bishop)抱石攀岩。

用這樣的方法制定的訓練計畫，稱為線性週期化(Linear Periodization)。線性意味著從大量、低強度逐漸往少量、高強度方向發展的過程。這種模式的挑戰在於要持續相當長的時間，而且還必須考慮要素訓練的優先順序。將線性週期化模式和我們稱為共軛週期化(Conjugate Periodization)相結合，能同時涵蓋其他訓練要素在內。

共軛週期化模式是在短期間內變換不同性質的訓練動作，這仍然可以與從大量、低強度逐漸往少量、高強度發展的進步原則作結合。在耐力訓練階段，大約80％的訓練可以圍繞在建立耐力上，而剩下的20％可以把目標放在抱石和力量。運用這樣的方法，可以在耐力訓練期間保持力量，反之亦然。

在每個訓練期間，可以在不同星期改變訓練負荷，例如二週艱難的訓練後安排一週輕鬆的訓練，然後再進行另一個二週的艱難訓練，此為負荷節奏(Load Rhythm)，在負荷和恢復之間創造正相關。在這段時間裡要安排多少困難或輕鬆的訓練週，取決於你的健康狀態和設定想要保持最佳狀態的時間點。

如果在連續幾週的困難訓練後，發現因訓練過度而體能狀況發展變差，必須在此期間降低表現野心。當你意識到這一點，並相信在輕鬆的訓練週時會達到高峰——相信自己確實訓練得很好，即使可能感到比較差——將更容易承受健康的體能波動。在體能上的輕鬆週，也是黃金時期，能聚焦在更多技巧、策略和心智要素。因此，輕鬆的訓練週並不是意味著不應該攀岩，我們鼓勵你在輕鬆週中，即使體能負荷已降低，也要盡可能進行有意義的攀岩。

高峰

訓練的目的永遠是讓你成為一位更優秀攀岩者，有越來越好的表現水準。儘管如此，有時還是會有想要付出額外努力的時候。如果你正在攀岩旅行或是一直進行路線嘗試的練習後完攀，你會盡全力想要避免失敗和成功登頂，這給你無重力的感覺，讓之前難解的關鍵動作現在突然變得很容易。找到健身高峰時間[1]理論上很容易，但需要大量實驗適合自己的模式。

所有運動都會耗損身體。在一段時間的艱苦訓練後，你可以比平常多些時間稍微放鬆訓練的負荷，創造所謂的超補償原則（Super Compensation），意思是在一段時期內提高水平後，緊接著低負荷訓練一段時間。能提高多少水平和持續多長時間，取決於訓練強度和時間，以及恢復的情況而定。

達到高峰期最困難的是掌握時機點。在耐力運動中，高峰期通常在達到最佳表現的前三週開始，而仰賴力量的運動，包括攀岩，高峰期在二週之前開始。最重要的是，減少訓練的持續時間（每個課程維持多久），建議減少40%到60%的持續時間；同時，訓練頻率（多久鍛鍊一次）可以維持不變，並維持之前同樣的訓練強度。在這段時期——短時間和高強度，也就是艱辛的訓練課程——對健身發展會產生最佳效果。關鍵是降低負荷、多恢復並同時保持能力。

如果每週訓練四次，每次課程約90到120分鐘，你可以繼續做四個課程，但是在高強度訓練下縮短每次課程的時間，大約是45到60分鐘。在計畫達到表現高峰的二週前開始減少訓練時間，為了保持顛峰狀態，持續進行時間短而強度高的課程——但在到了某個時間點，健身曲線會開始下降，就是開始另一個新的訓練階段的時候。

因此，在短期間內要出現多個高峰期可能是個挑戰，因為每個高峰期都需要前期的一段培訓期。如果為路線計畫，目標是在星期日要達到小的高峰水平，你可以使用相同的降低負荷原則：星期一和星期二做高強度健身，星期三休息，然後在星期六休息前，星期四和星期五進行二次短時間但艱辛的課程。達到高峰期的理想方法因人而異，我們鼓勵每個人依據上述方法嘗試著找出適合自己的訓練模式。

抱石行程或競賽前的最後一週，即在你要開始要表現前，試著每隔一天就做短和艱辛的抱石和訓練牆課程，然後有二天休息日。

訓練計畫

一般會認為訓練計畫只有那些經常做訓練的優秀運動員才需要，他們也確實從制定訓練計畫中獲得更多，但想想上述的這些原則，如果知道該做什麼、如何做，以及為什麼應該要做，就能從訓練中提升表現進而達成目標。

註1 是指訓練或表現最顛峰的狀態時間(或期間)，例如運動員在比賽前會讓體能進入高峰備戰，然後在比賽時完全發揮出高峰的實力。

目標、需求和能力

　　所有訓練計畫都是朝設定的目標邁進。我們可以設定長期的夢想目標，例如夢想的路線或競賽的結果，或者是在長期目標的過程中，設定更多的短期或中期目標。攀爬特定抱石問題、路線或等級是激勵人心的目標，但也建議設定一些更廣泛目標；如果目標是攀爬難度F7c等級路線，就必須同時設定在不同角度岩壁上，多攀爬一些F7a到F7b路線的目標。這樣你不僅能達成攀岩的夢想目標，也能成為一名更高水準且實力穩健的攀岩者。重要的是設立的目標，必須要能創造訓練動機和提供訓練方向。

　　一旦確定目標，就可以開始計畫必要訓練的挑戰任務來達成這個目標，這項任務要考慮自己的優缺點──也就是說，要發展什麼訓練才能達成目標。有些事情會比其他事情更容易定義，例如手指沒有足夠力量執行某個關鍵動作，這是很明確的定義，但是可能很難定義移動技巧的正確度或如何有效率地掛快扣，即使涉及到純粹的體能要素，但當涉及到個人技巧，並不容易定義具備要到多好的程度，也就是說手指要多強壯或耐力要多持久才能達成目標。

　　因此，需要對自己的優勢和最有發展潛力部分形成完整概念來付出努力，如果是體能強壯且擅長在陡峭地形攀爬的攀岩者，想提升攀爬更陡峭和更具挑戰技巧的路線和抱石問題的能力，那麼這些就是在訓練中需要優先考慮的因素。同樣地，在小岩點和具挑戰性技巧上成長茁壯的攀岩者，應該優先進行攀岩力量訓練。一個開始訓練過程的簡單方法，就是列出並分類自己攀岩的優勢和發展潛能。大多數攀岩者都能自己擬出這份清單草稿，但我們建議在此過程中應包括訓練夥伴或教練的協助，這樣才有可能更精準定義自己的定位。

　　次頁表格將表現要素分成技巧、體能和心智，並再細分出各個子範疇；接下來可以仔細觀察這些子範疇，強項用綠色作記、待加強的部分則以紅色作記。你可以參考表格範例開始，但要挑戰你自己思考列出每個要素。這將強化你對發展計畫的責任感，同時還能促使你反思自己的優勢和潛能。

2011年，挪威國家冠軍和世界盃攀岩選手蒂娜·約翰森·哈夫薩(Tina Johnsen Hafsaas)完成了這個練習。透過知道自己最擅長和具有發展潛力的部分，她更容易在每天的例行訓練中增加不同要素；在經過一段時間後，她養成分析自己技巧的習慣，使她很有可能成為精英級別的攀岩者。

缺點	優點
摩擦點式抓法	封閉式抓法
大面積的捏	捲縮捏
透過不好抓握的岩點上拉	透過好抓握的岩點上拉
水平岩壁	垂直岩壁
太常使用鎂粉和休息	尋找休息處
掛腳	勾腳
鎖定	用彎肘撐住岩點
爆發性移動	扭轉，用腿來減輕手臂力量
害怕墜落	在移動中解決一連串動作順序
肩膀的動作	閱讀和規劃移動順序
猛烈的動作	動態跳躍（只要能控制）
最大化力量	毅力
力量耐力	創造速度

蒂娜的練習表比我們的範例更仔細，包括了更多其他要素，其實這正是這個練習的價值所在：你可隨意使用我們的例子，不過也要自我挑戰，找出屬於自己攀岩的獨特要素。

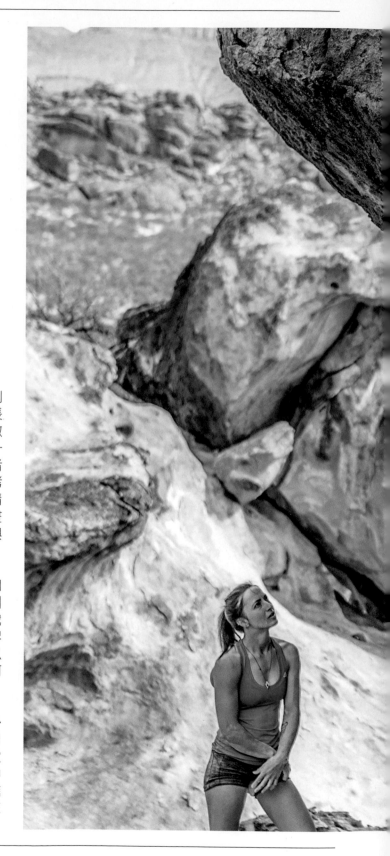

長期計畫

　　對接下來一年希望達成的目標做好規劃是有意義的。根據你對攀岩的雄心壯志，長期計畫也可以運行好幾年，例如已經攀岩數年且有抱負想成為國家級冠軍選手，比起一年計畫自然會考慮更長期的發展。對初學者來說，最重要的是盡可能多攀爬，不需要考慮太多接下來一年什麼時候要做什麼事情的規劃。然而，專業級攀岩者執行長期計畫前，更重要的是必須決定不同的表現時期與在達成前所要進行的相關訓練。

　　在許多國家，將一年傳統上分為室內和戶外兩個季節。室內季節特點是進行室內訓練，而戶外季節則是嘗試（和希望完攀）我們在冬天嚮往的路線或抱石問題。隨著世界各地的攀岩地點越來越容易到達，冬天可以攀岩的地點也越來越多，這會影響我們如何在旅行中安排訓練計畫。

　　最基本的重點是要意識到過度訓練很少能兼具高峰表現。因此，將一年分成不同的訓練和表現週期，並思考如何達到顛峰狀態來計畫這些階段。如果你沒有設定一年中要達到的最高表現水平，那寧可專注於漸進式地進步、發展不同的特定技巧，以及在一年中逐步完成它們。

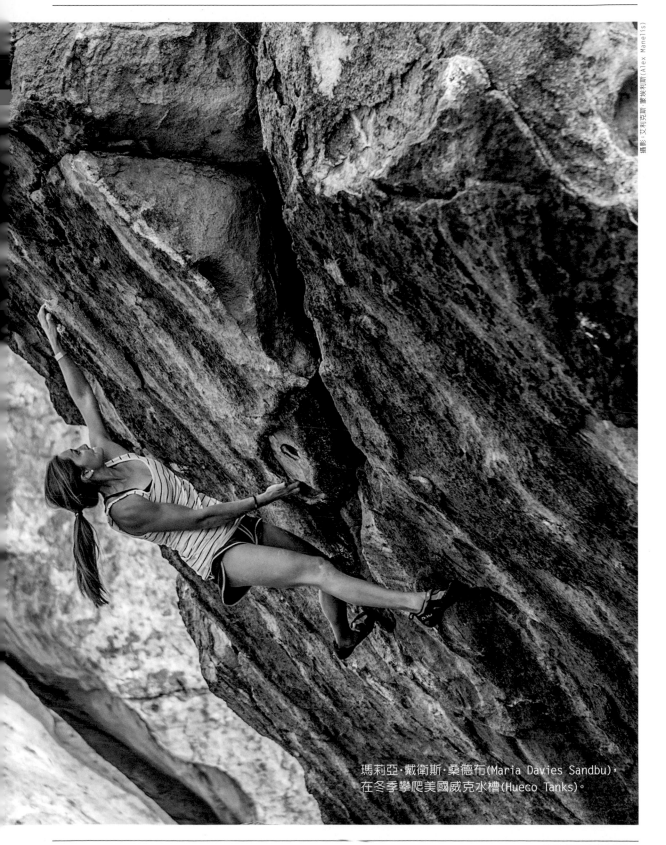

摄影：艾利克斯·蒙岱利斯(Alex Manelis)

瑪莉亞·戴衛斯·桑德布(Maria Davies Sandbu)，
在冬季攀爬美國威克水槽(Hueco Tanks)。

週期性計畫

你可以根據長期計畫定義一年中不同週期表現。週期計畫最重要的是必須確立特定時期訓練的優先順序，如果其中一項中程目標是上半身變強壯，就必須進行一些達成此目標的訓練課程；同樣道理，若希望提升耐力也是一樣。與此同時，要維持那些沒有優先考慮的要素水平，例如在力量訓練期間也要保持耐力，反之亦然。一個重要的經驗法則是花80％時間在希望能優先產出最大效益的項目，剩下20％則在其他要素。每段期間都應該有漸進式的發展，讓訓練越來越難，而且在每段時間創造負荷節奏(Load Rhythm)也很重要，這樣就可以在艱難和輕鬆週、困難和容易課程之間交替訓練。

在以下例子中，我們將十二週的時間劃分成以四週為一個區間，共三個區間。我們舉的例子是一個攀岩者每週有三天時間攀岩和一天做力量訓練為基準；這段期間的訓練重點是力量訓練，除了常規攀岩訓練外，進行上半身、手臂和手指的力量訓練。透過這種方式建構訓練，定義每週課程類型和所應含括的內容，計畫每週負荷節奏且逐漸增強訓練。由於每週課程內容分布方式會根據多種要素而不同，所以建議盡可能接近一週的開始時制定每週計畫。

	每週課程內容	負荷節奏	重點
第1–4週	2x抱石 1x先鋒/循環 1x手臂/上半身力量	第1週：中度 第2週：強度 第3度：強度 第4週：輕鬆	這幾週聚焦在技巧、指力強度和體能的各種抱石課程訓練。艱難週期應包括大量動作的耐力訓練和更高強度的抱石課程。輕鬆週的時候，在每個課程間有1天休息日。力量訓練的重點是重複次數的練習（8–12x3組）。

	每週課程內容	負荷節奏	重點
第5–8週	2x抱石 1x靜態懸掛 1x先鋒/循環 1x手臂/上半身力量	第1週：中度 第2週：強度 第3週：強度 第4週：輕鬆	更集中在高強度的抱石和耐力訓練。艱難週期期間應包括指力強度和體能上具挑戰性的抱石課程。在輕鬆週則包括更多技巧性抱石和低強度耐力課程。力量訓練集中減少練習的重複次數（4x4）。

	每週課程內容	負荷節奏	重點
第9–12週	2x抱石 1x靜態懸掛 1x先鋒/循環 1x手臂/上半身力量	第1週：中度 第2週：強度 第3週：強度 第4週：輕鬆	進行量少但困難的問題，並且每次嘗試間的休息時間更長。這種屬於短且艱辛的抱石課程，以及嘗試次數少但高強度路線或循環的耐力課程，也可以進行最大強度3組，每組重複2–3次的力量訓練。

前四週集中在數量和逐漸提高強度的訓練。交叉進行艱難和輕鬆週間的訓練計畫，每週都包括耐力訓練和在個別課程中加入特定技巧訓練，並在高強度下結束這段訓練週期，因此要多休息以達到健身高峰。

短期計畫

　　當已經定義好訓練期重點，會更容易決定訓練週內容。在計畫訓練期間內容時，可以像我們在先前例子中所計畫的那樣；然而計畫訓練週時，還是得考慮到生病、受傷和其他必須處理的日常事務。

　　因此，最好盡量接近訓練期開始的時候再來決定這週進行不同課程的時間；還應該像下列這樣計畫訓練，比如在休息日後進行最需要體力的訓練，以便最大限度提高訓練效果。也就是說，優先執行Campus訓練和其他爆發力課程，然後是高度要求體能的力量訓練，最後則是耐力訓練，然後是另一個休息日。以下是週期計畫其中二週的訓練內容，能詳細瞭解一週中每天的訓練清單。

	星期一	星期二	星期三	星期四	星期五	星期六	星期日
第3週強度訓練	抱石：5-10個技巧，包含5項困難技巧	耐力訓練：3x5	休息	力量訓練：引體向上 鎖定 訓練核心肌群的懸掛練習	休息	抱石：金字塔式	休息

	星期一	星期二	星期三	星期四	星期五	星期六	星期日
第9週中度訓練	耐力訓練：2x4	休息	抱石：Moonboard	力量訓練：引體向上 鎖定 訓練核心肌群的懸掛練習	休息	最大化靜態懸掛至少3-5個技巧問題，其中最困難的技巧至少3個。	休息

　　當你正在計畫一週課程時，必須要知道每個課程應包含的內容和如何執行。而後者對於學習制定訓練計畫是非常重要的一環，最常見的方法是將課程分為三部分：暖身、主運動部分和收操。

攝影：萊迪斯訓練中心(Lattice Training)

專訪
湯姆·蘭德爾

　　湯姆·蘭德爾(Tom Randall)是英國頂尖攀岩者之一，也是萊迪斯訓練(Lattice Training)創始人，該組織以提供數據導向(Data-driven)的攀岩評估和訓練計畫著稱。

　　他本身是職業攀岩者並擔任攀岩教練超過二十年，他也是第一位登上美國猶他州Century Crack (5.14b)和英格蘭德文郡(Devon)克拉肯路線(The Kraken)〔Font 8b〕的人，同時也是前任GB climbing team[1]的領隊和教練。以下是我們訪問有關他的訓練哲學和建構攀岩訓練的方法。

　　「年復一年，我依然會回過頭來試著改進一些基礎能力，比如力量、心智遊戲和技巧。」

1. **你以艱苦訓練聞名，並在世界各地成功完成很多令人難以置信的艱難攀岩，就你個人的經驗，多年來從特定攀岩訓練中學到了什麼？**

　　對我來說，身為一位攀岩者，同時也是一位教練，最重要的是非常具體和有組織的訓練過程，這帶給我到目前為止的表現。利用特定要素或複製訓練方法能精細地調整攀岩，可以幾乎完全符合目標需求，這常讓人感覺有點像一種表現駭客[2]，因為效果很顯著。但它實際上只是一種訓練方法，在許多運動中已經使用幾十年了，它的運作方式就是其他運動項目中俗稱的「高峰循環(Peak Cycle)」或「表現遞減(Performance Taper)」，但它在攀岩界真正流行起來只是最近十年左右的事而已。

　　話雖如此，但應該要知道這只是鑽石拋光，而不是成功的靈丹妙藥。如果你所擁有的攀岩核心基礎能力只是一塊煤炭，那不論你如何打磨，它都不會成為一塊寶石。這就是為什麼，年復一年，我依然會回過頭來試著改進一些基礎能力，比如力量、心智遊戲和技巧。如果我不這麼做，我會停滯不前並陷入無止盡研磨表現的循環，因為我的怠惰或紀律鬆散無法解決基本問題，所以努力試圖擠出最後1%的完美。

註1 GB Climbing Team，是英國比賽攀岩的發源地，負責管理人才、國內外的競賽活動等，由英國登山協會(BMG)營運，該協會得到國際運動攀岩聯合會(IFSC)的認可，也是英國運動攀岩的國家管理機構。(參考：https://gbclimbing.uk/)
註2 performance hack：指短時間、積極地達成或獲得不是很扎實的表現成果，似駭客一樣。文中意指為快速追求攀岩表現，卻忽略應該培養扎實的基礎訓練。

2. 攀岩訓練變得越來越有組織和精密，我們正在縮小和已經成熟或主流運動之間的差距？

　　在攀岩之前，我的經歷是田徑和武術，在這兩個項目上都贏得各種國家級頭銜，所以我的人生幾乎都在從事專業運動。此外，我與其他運動教練經常保持聯繫，試圖瞭解主流體育和運動科學文獻中發生的變化，當我結合在這些領域（作為資深運動員和教練）的所見和經歷，感覺到實際上攀岩發展做得並不差！我認為攀岩者在訓練時律己甚嚴，而且我也看到我們在許多方面的表現優於其他運動。

　　的確，足球可能有大量資金、炫酷運動技術和教練資源，但當我對教練們提及關於肌肉生理學的基礎知識和對運動經濟的理解等，我幾乎沒有感覺到攀岩落後了幾十年。在萊迪斯我們最專注的工作就是將其他運動中最好和最有效的方法運用在攀岩上。多年來，我們一直在模仿教練結構和教育、訓練方法和研究，以及數據支援的方法（Data-backed approach）。

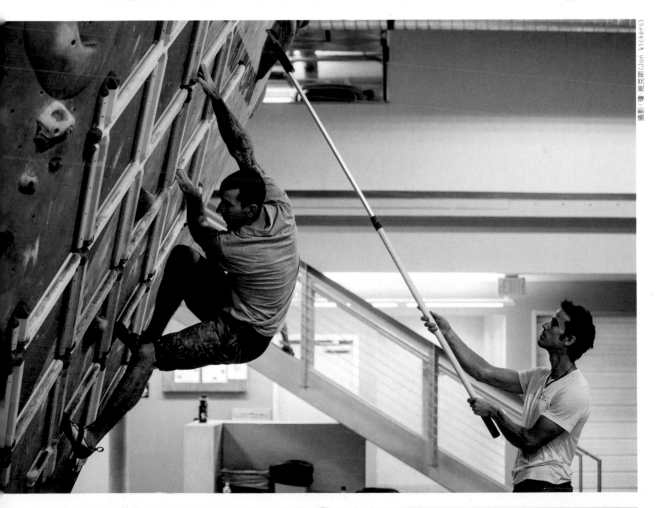

攝影：瓊·維克斯（Jon Vickers）

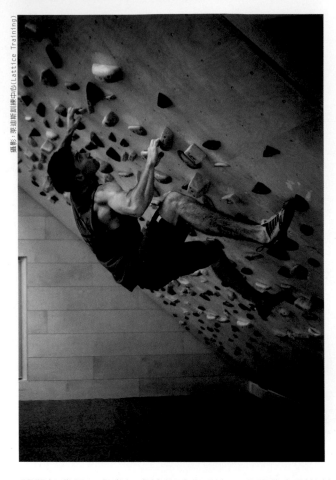

攝影：萊迪斯訓練中心（Lattice Training）

3. 你在2016年創立萊迪斯，它最重要的攀岩訓練方法是什麼？

　　萊迪斯就是創建一個訓練和表現自我的生態系統，並會向團隊或個人提供結果，不論他們是熱血的業餘人士或世界級精英。我的意思是，在萊迪斯沒有任何人是孤立的，我們不希望讓教練、資料或研究獨立於其他人事物而設法獲得最好表現，所有事物的設計和運行，都是為了在巨大組織中相互配合、發揮凝聚力量，並持續反饋給核心組織，讓所有事情隨時間累積而逐漸改善。

　　例如，我們所做的訓練必須有運動科學的專業知識做後盾，所以我們僱用了體育科學系學士、碩士或博士等專業人才，要求他們以開放和嚴格態度，在團隊中教育並分享他們的專業知識及經驗，依此為客戶創造資源和方法。透過在數個社交平台上分享知識，最後我們提供給同行評議，確認關於我們正在進行事情的論文發表。這是我在別的地方看到培養精英教練的方法，而我和整個團隊都在共同努力達成這個目標。

「我經常提醒學員，除非正在進行的訓練有高度特殊性，否則很可能會浪費時間。」

4. 你會給想要認真開始訓練的人什麼建議，來幫助他們提升攀岩等級？

　　有兩個實際的方法。你可以自學，多花時間學習如何訓練（這本書是很好的起點！），這樣你就可以開始進行自學旅程。或者，可以替自己找一位教練，通常能夠節省時間——希望如此，如果他們知道他們在做什麼——讓你能在時間和運動傷害預防方面更有效率地進步。

　　總結這兩個方法，關鍵是要瞭解一般人無法正確掌控的三個最重要因素，分別是訓練負荷、特定訓練和持續性。

　　當我們談到訓練負荷，指的是加諸於身體的壓力，而它是直接且必須經由超負荷來創造適應。多年來，我看到許多攀岩者無法領悟負荷取決於強度和訓練量，因此他們發現自己訓練成效不佳，或者很快就受傷。關於特定訓練，我經常提醒客戶，除非正在進行的訓練有高度特殊性，否則如果這又佔他們每週活動大部分比重的話，很可能會浪費時間。最後，持續性永遠會成功。觀察所有優秀攀岩者，他們幾乎都是年復一年持續進步，他們一般不會有太多要養傷的時間，而且他們的確看起來擅長創造解決問題的方法。

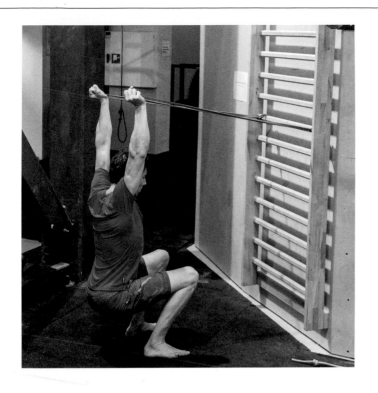

暖身

暖身是為了做好體能、技巧和心智表現的準備，並降低受傷風險，應該包括一般暖身和特定暖身。一般暖身可以是跑步、跳躍、伏地挺身、深蹲以及其他類似運動，目的是喚醒整個身體和使用大肌肉群。暖身也是進行一些預防運動傷害訓練的好時機，在這些訓練中要練習與攀岩時的反向運動。青少年和成人一般暖身應持續10分鐘左右，而小孩的話時間要更長一些，大約20分鐘。

特定暖身應該是基於攀岩需求，最常見開始暖身的方式是在較大岩點上攀爬簡單路線或抱石問題，然後逐漸進展至難度較高的攀岩。特定暖身可以，並應該，加入希望提升的技巧要素。

關於充分暖身預防手指運動傷害的部分，建議在明顯增加難度前，做超過100個動作。暖身也應該特別針對訓練課程主運動部分的內容，像是如果是在日程中安排峭壁攀岩，特定暖身的最後一部分應該包括峭壁攀岩以及確保手指、手臂、上半身和身體核心是活絡暖身狀態；如果正在做垂直先鋒攀登，暖身的重點要包括手指和結合一些臀部活動訓練。除了體能上做好暖身準備，也應該在心智表現上做好準備，因為特定暖身部分就如同將要在主運動部分執行的內容一樣，心理的暖身準備對接下來的事情會有正向影響。

暖身技巧

先在好抓的岩點上做橫渡（Traverse）移動或做一些簡單頂繩路線開始，接下來繼續多做動態移動，簡單的練習方法是在好抓岩點間做二次動態跳躍，同時保持腳在岩壁上。

請記住，攀岩是一種享受樂趣和自由移動的運動，所以試著放手去做，放鬆心情、充滿活力和巧妙運用動態跳躍，能讓動作更加流暢。我們的經驗是在暖身過程中採用這種方法的話，許多攀岩者在主運動部分的動作會做得更好。

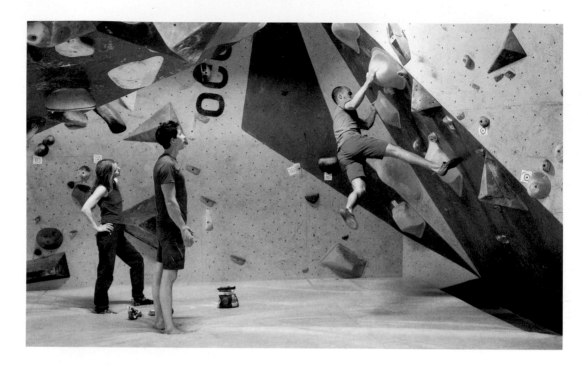

主運動部分

　　顧名思義，是指在這個部分執行計畫好的訓練。如果計畫要做金字塔抱石，必須事先決定要嘗試的問題；如果計畫要做循環，可以用暖身來測試動作和不同區域的循環順序，這樣才能盡量做好在主運動部分的每一次嘗試。在技巧課程，要事先定義重點部分和每個抱石問題或路線應該提供訓練的挑戰技巧；如果要做重量移轉和平衡，選擇較平緩岩壁角度和不容許用力上攀的岩點。你必須預先設定好問題路線，或者對室內攀岩場內各種問題和路線要有些概念，而且必須能堅持這個計畫。

　　不論你計畫主運動部分要訓練什麼，心理上要為將發生的事情做好準備。如果想在個別路線或抱石問題盡最大努力，那麼在態度上會和在路線上進行耐力課程或技巧性抱石課程相比，有很大不同。對於高度要求體能的課程，你的壓力水準必須更高以便讓每個嘗試達到極大化目標；在技巧課程，心理上要準備好解決難題和練習不擅長的要素；而耐力課程，必須準備好忍受前臂僵硬攀爬的感覺。

　　如果你打算在同一個主運動部分中訓練多種要素，計畫好訓練順序很重要；具爆發性、體能要求和最需技巧性挑戰的課程部分，應在暖身後立刻進行以確保最佳化訓練品質。例如，暖身後先從使用訓練牆或靜態懸掛開始，然後進行攀爬路線或抱石，最後再完成一般訓練和傷害預防。

收操

　　在辛苦的攀岩課程後，在較容易路線或抱石問題上「冷卻」（Cool Down，即指緩和運動）下來，然後結束課程會是個很好的主意。可以在課程中增加更多訓練並能縮短恢復時間，或者利用20分鐘的時間，做些柔軟伸展或其他預防運動傷害訓練來結束訓練。雖然很多人因為時間不夠會省略收操，但在這部分的緩和運動常能獲益良多，因為可以進行一般力量訓練、活動度或對體能要求較低的技巧要素訓練。

課程計畫

　　以下是訓練不同技能組合的三個課程計畫範例。我們在每個課程計畫中加入與特定內容相關的意見，透過像這樣的計畫更容易看到暖身、主運動部分及收操之間的關聯性，以及個別的時間分配。

抱石課程計畫：力量和指力最大化

	內容	時間	重點
暖身	一般部分：傷害預防練習。	10分鐘	逐漸增加壓力程度。
	特定部分：在好抓握岩點上不增加重量的靜態懸掛；進行動態移動、使用好抓岩點和攀爬容易的抱石路線。	20分鐘	想像個別動作。 做好全力以赴的心理準備。
主運動部分	最大化靜態懸掛	20分鐘	懸掛時全力以赴，以及適當的休息。
	最大化抱石	30-45分鐘	在嘗試前先意象訓練（第200頁）。 正向思考和創造對自己技能的信念。
收操	核心訓練	20分鐘	身體意識：感覺正確的肌肉群在運作。

　　這個計畫是對體能要求很高的鍛鍊，在暖身部分也要反映出為主運動部分所做的準備，主運動部分強度越高，在暖身接近完成時需要的強度也就越高。因為這個課程是從靜態懸掛開始，所以手指適當暖身就特別重要，又由於同一課程中包含最大化靜態懸掛和抱石，而這兩種訓練都具有較高強度等級，所以重要的是主運動部分不能持續太久時間：解決四個抱石問題和每個問題二次嘗試，但要確定每次嘗試的品質最大化。這個課程以核心訓練作結，因為主運動部分只集中在手指、手臂和上半身訓練。

耐力課程計畫

	內容	時間	重點
暖身	一般部分：跳繩/慢跑和預防傷害練習。	15分鐘	身體意識：感覺脈搏提升和動作逐漸變得協調。
	特定部分：輕鬆的頂繩攀岩(2條路線)和先鋒攀登(1-2條路線)	15分鐘	注意掛繩位置和節能省力攀爬。
主運動部分	3x5	90分鐘	想像路線，盡可能做到動作順序、腳的位置和掛繩位置零失誤。當意識到僵硬感覺，能知道它來去匆匆，感覺可以掌控攀爬的疲累程度。
收操	冷靜下來和活動度訓練	20分鐘	降低壓力，找到動作的流暢度。身體意識：感覺肌肉正確伸展，當完全伸展時保持放鬆。

　　這個課程的主要重點是耐力訓練，主運動部分相對時間較長而且強度較低。這裡暖身時間不需要太長，並且過渡到主運動部分非常流暢，在一個課程中有很多路線，有機會專注在技巧和策略要素，如重量移轉、節能高效攀爬、抓握技巧等，重要的是要意識到僵硬的感覺，這樣就可以控制強度，在攀岩時會更有信心提升前臂僵硬程度。可選擇容易的路線來縮短恢復時間，以及臀部和胸椎的活動度訓練是很好的搭配組合，因為身體已經暖和而手臂卻很疲累。

技巧課程計畫：專注在平衡和重量移轉

	內容	時間	重點
暖身	一般部分：跳繩/慢跑、主動式活動度訓練。	10分鐘	身體意識：感覺脈搏提升，肌肉正確伸展，當完全伸展時保持放鬆。
	特定部分：輕鬆垂直的橫渡及抱石問題。	10分鐘	控制壓力程度，感覺動作逐漸變得更協調。
主運動部分	抱石攀岩，需要用到正踩、側拉和旗式的10個不同抱石問題；用不好抓岩點攀爬斜板、垂直壁和平緩懸岩。	90分鐘	專注於動作特定部分。想像執行個別移動和順序。集中解決問題和練習個別動作。不要著重於登頂問題。
收操	訓練手臂和上半身力量、預防傷害練習。	20分鐘	增加壓力程度，集中在努力嘗試。身體意識：感覺訓練到正確肌肉群。

　　在一般暖身部分，可以進行主動式活動度訓練，因為在主運動的技巧需要活動度。你可以從特定暖身部分中容易的抱石問題順利流暢地移轉到主運動部分，不過前提是應該事先決定在主運動中要解決哪些問題。技巧抱石課程需要耐心和解決問題的能力，而且所有問題都不會對體力要求太高，既然在主運動部分體力負荷較低，可以透過特定訓練和一般力量訓練來完成課程。

旅行時間
1 小時

社群媒體/電視
1 小時

家人/朋友
2 小時

工作/學校
8 小時

訓練
3 小時

總負荷

知道自己所承受的總負荷非常重要。如果你有全職的工作，還有小孩在家等候，並且必須努力每週完成幾次訓練課程，雖然訓練負荷可能很低，但總負荷很高。

同樣的道理也適用同時應付學校、朋友、工作、訓練和競賽的年輕運動員——每天承載的總負荷可能會非常高。「The 24-hour Athlete」[3]是一種年輕運動員經常使用的工具，但我們認為它對於任何想要組織自己訓練發展的人都會很有幫助。

睡眠
8 小時

註3 是指一種訓練工具，特別用於運動員的總負荷量管理，分析一天的活動情況以助於分配適當且充足的時間訓練，以確保訓練品質。

有小孩對實際生活的總負荷影響很大，而且是在規劃訓練時一定要考慮到的變數。

我們選擇了以下三個例子，說明有意識地察覺總負荷的含意：

1

斯蒂安‧克里斯托弗森(Stian Christophersen)：**全職工作者和兩個小孩的父親**

　　所有事情都以攀岩優先轉變為小孩優先是很大的挑戰，這需要完全改變我的攀岩訓練架構。首先最重要的是每個訓練課程時間變少，而且課程必須與工作、家務調整安排。在睡眠少、總負荷大的時候，我必須優先考慮想做的訓練以便充分利用每個課程。每週進行兩個攀岩課程，另外在家補充兩個指力板課程確實可行，因此我決定在家訓練指力和手臂力量，並根據想要訓練的內容，在抱石和先鋒攀登間變換攀爬方式。

　　在家做指力板訓練，可以在很短時間空檔內做我需要的訓練，雖然有時很難激勵自己參加那些確實能產生很好效果的訓練課程，但我也更加充分利用每週兩個攀岩課程。我會事先決定課程內容是否應是艱難抱石，還是高訓練量的先鋒攀登，亦或者是比較隨意的訓練，而最重要的是保持社交和從日常生活中獲得休息放鬆。

　　至今我做過一些最艱辛的攀岩，都是在有小孩和處理不斷增加的工作量之後完成的。事實上，我在總負荷量高的時候取得了進步，這給我繼續改善的信心，透過更有組織的訓練課程和安排想要訓練課程的優先順序，至少保持了我的攀岩水準。

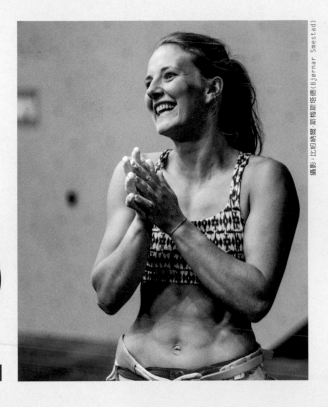

攝影：比約納爾·斯梅斯塔德(Bjørnar Smestad)

2

蒂娜·約翰森·哈夫薩(Tina Johnsen Hafsaas)：職業攀岩選手

作為一名職業攀岩選手，最大的好處是在訓練中能展現精力充沛、動機和做好努力拉升的準備。我高中時因參加初級和高級國際競賽，有超過一百五十天的時間需要往來各個比賽地點，很難有多餘體力為追求進步而執行艱苦訓練。現在我的實際生活中，攀岩是第一要務，其他事情都圍繞著它而安排。

為了持續不斷進步，我盡可能仰賴高品質訓練課程，而職業攀岩選手最主要的風險就是過度訓練。在我每週15到30小時的例行常規訓練，重要的是安排一週的時間以便將課程結合在一起，而且還涵蓋我必須做的每個訓練，不完全只是高強度訓練課程。不用說也知道，大量訓練期間會包括訓練品質下降的課程，但這是因為我在那段時間刻意計畫了許多訓練，在這種情況下重要的是確保恢復最佳化，不會因忙碌的日常生活讓我失去能量。

經過多年專注於基礎訓練，我的體能可以承受大量訓練量和負荷，但重要的是訓練不能變成一面倒地過度關注於幾個要素。只要我能掌控好每週訓練內容多樣化、需要多久休息時間，以及完善計畫每年不同時期的艱苦訓練，就不會造成每天過度訓練的問題，並享受全部的時間投入訓練。

3

瑪麗亞·史坦格蘭(Maria Stangeland)：全職工作者·已婚·沒有小孩

我開始學習攀岩的時間相對較晚，但很快就愛上這項運動。沒多久，我每週攀爬三到五次，每次約2到3小時。以前我從事其他形式的運動時，如跑步或上健身房，通常一週3小時，這是因為需要花半天時間拖著自己出門。

而攀岩就不同了，是真的迅速衝出門，我在家工作時就已經穿好攀岩裝備，只要關掉電腦、背上背包馬上就可以出門攀岩。我也變得比較不擔心外表，隨身背著背包隨時準備好直接去攀岩，在與陌生人開會時，這通常是一個可以打破尷尬氣氛的話題。

和固定攀岩夥伴或組員們定期一起攀岩三天是很有幫助的。然後，我會依此行程安排其他事情，只在有充分理由情況下才會改變這個既定行程。若遇到休假的時候，我可以休息做其他替代訓練，或根據適合與否和總負荷多寡擠出一個額外攀岩課程，用這種方式彌補既定攀岩行程中應該進行的訓練。

攀岩也是一項非常社交性的運動，能和他人分享我的熱情，所以攀岩也成為享受與好朋友和熟人相處的快樂天堂。我攀岩是因為我想，不是因為我需要運動。此外，我通常會在下午盡早計畫好攀岩課程，下班後可以直接去攀岩，並且有機會做些其他事情。不幸的是，我沒辦法安排早上訓練，因為早上必須工作。

擠出一些時間攀岩並不會讓我覺得必須付出代價，除非是不想訓練的時候，因為身邊的人和我一樣著迷攀岩，他們除了堅持相同不變的計畫外，還能一時興起參加攀岩課程，他們參加的人數比你想像的更多。我告訴同事們為什麼優先考慮攀岩對我很重要，因為這對我來說是必要的舒壓療法、冥想和精神訓練，給我無價的成就感。令人難以置信地，你會變得很靈活並以解決問題為導向，只要關心你的人能理解你做一些事情的理由。

在忙碌的時候，如何維持攀岩水準？

比起提升攀岩水準，維持攀岩水準所需要的努力相對比較少。提升攀岩水準需要長時間的大量訓練，有時這實際上是不可能做到的。你仍然可以維持水準，但是必須避免完全中斷攀岩，並在這段期間訓練手指、手臂和上半身負荷，最重要的是不要超過二週以上完全沒有攀岩訓練，因為這會讓你已經建立的訓練基礎逐漸衰退，必須要由較低水準開始訓練來避免受傷。一個簡單輔助工具是指力板，在家或旅行中用手指懸掛進行引體向上鍛鍊腹部和背部肌肉。

在忙碌的時候，每週只完成幾次短時間健身運動會減少鍛鍊，但盡可能達到自己可接受的訓練水準，維持訓練持續性因而減少受傷風險，當有時間做更多艱難訓練時，能確保已經做好充分準備。

總結

為了訓練而計畫，不但能建構日常訓練並定義必須優先考慮哪些要素，還能創造負荷和恢復之間的平衡，以及激發自我達到高峰。總之，這將提供更好的訓練品質和連續性，在避免造成慢性運動傷害風險下進行更多訓練和攀岩。

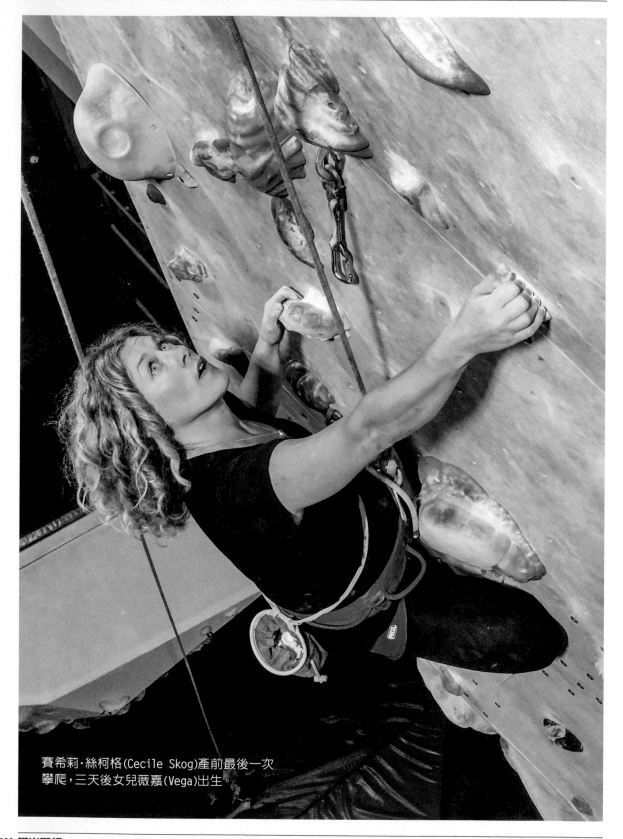

賽希莉·絲柯格(Cecile Skog)產前最後一次
攀爬,三天後女兒薇嘉(Vega)出生。

挪威攀岩好手賽希莉•絲柯格（Cecilie Skog，1974年生），因極地探險和攀登喜馬拉亞山的K2而廣為人知，同時也是攀岩運動愛好者。她是一名護士，也是兩個女兒薇莉雅（Vilja）和薇嘉（Vega）的母親。

懷孕和產後的攀岩

「賽希莉，妳能在書中寫一些關於懷孕攀岩的文章嗎？」

對於這種問題，我通常是積極且自發回答YES！而且這次邀稿也是來自我的好友，要拒絕似乎不太可能。除此之外，我有將近二年的懷孕攀岩經驗。當坐下來要提供意見和建議時，不得不承認我發覺這很困難。畢竟，我只有個人的主觀經驗。

在不知道妳是誰、妳正經歷怎麼樣的懷孕過程和以前攀岩經驗的情況下，我如何提供有價值的建議呢？我不是助產士，也不是婦產科醫生。我只是護士。

當小生命奇蹟地在腹中成長時，妳會突然感覺到多麼脆弱，我們只希望9個月後把困在肚裡的小孩平安生出來。從遺傳學來看，女性身體基因會在懷孕時改變和適應。我們的味覺和嗅覺會發生變化，變得容易感到疲倦而且經常疲倦，經歷荷爾蒙改變，血量和血流量增加，韌帶變鬆軟，對後果的評估也發生變化，我們從很多天生的身體特性幫助下適應這些情況。

還有保健診所為我們提供成千上萬突然發生的問題的解答，不確定他們是否能就攀岩和懷孕的問題提供深入答案，但我從來沒有問過他們這樣的問題：我要去找來源——我的女性攀岩朋友們。那些已經歷過一次又一次懷孕期攀岩的人，她們知道答案，因為我是最後一個懷孕，所以我可以問很多問題。因為我是高齡產婦，因為年紀大，不如當腹中小孩的祖母也無妨。

當我在寫這篇文章的時候，我已經決定不要以這樣或那樣的方式說教，我不要系統化地對孕婦建立訓練計畫，或提供定義和最終答案。

但我可以分享我的故事。

在兩次懷孕期間，每週攀岩二到三天。薇莉雅在第三十七週出生，比預產期早了幾週，我在最後一個課程時，也就是她來到這個世界的前一天，我們還一起「玩」攀岩。我在第二胎懷孕第三十六週的生日那天，就在妹妹薇嘉要報到的前幾天，在網路上賣掉孕期時使用的攀岩安全繩索。

懷孕時攀岩，常因為需要上廁所中斷攀岩的關係，讓我和我非常有耐心的攀岩夥伴忍受了很多長時間課程；隨著肚子變大，攀岩更加頻繁地被這些必要的生理需求所中斷。但我可以堅持幾個小時，所有這些干擾帶給我毅力和成就感，使我在白天都能維持很好的精神。而我大部分的時間是在室內攀岩，有時候在城市開始繁忙和健身房還沒實際營業前，我經常偷溜去位在奧斯陸武爾坎（Vulkan）的一個戶外攀岩牆攀爬。

「隨著肚子變大、體重增加，我也逐漸發展出一種新的攀岩方式。」

實際上，我喜歡人群，而且習慣探索事物及充滿好奇心。所以我很驚訝發現，我突然不像以前一樣喜歡對事物好奇。

平常沒有懷孕的話，我的體格像一個14歲男孩一般。但是那時不論捲髮打理得多完美，一眼瞬間胸部和腹部常會先引起他人注意，也就是外觀，然後才是我本人。多少有點尷尬的是，直到數秒鐘後才知道眼神交流是個選項。我一直想要胸部豐滿——誰不想呢？但當胸部真的長大，卻看起來與自己的體型不協調。

評論孕婦身材是大家可接受的，這是新發現。顯然，在別人面前大膽表達意見和大聲討論是沒關係的。

「對！現在我看到妳懷孕了」
「天啊！變得好大！」
「快撐破肚子了！」
「哇！妳攀岩嗎？帶著大肚子？」

因此能在安靜的早上攀岩是一種特權，即使我沒有社交恐懼症的困擾。

孕期到第十六週時，我覺得還能應付先鋒攀登，之後就只做頂繩攀登。限制我的通常是呼吸，而不是一般常發生的前臂僵硬；懷孕之後我很早就不做抱石攀岩了，因為覺得滑倒或墜落軟墊很不舒服。

隨著肚子變大、體重增加，我逐漸發展出一種新的攀岩方式。我並沒有特意用新的身體適應攀岩技巧，但它自然而然產生了。我更朝旁邊移動，用腹肌朝岩壁扭轉更多，更著重重量移轉。真的，我必須這麼做，因為無法抬高腳，所以不得不用不同姿勢多做幾個動作和短距離移動。

難以置信的是，我在攀岩時感覺很好。在地面上像牛步般的腳步，在岩壁上的感覺卻完全不同。我伸展背部、使用手臂，減輕腳的負荷，這些感覺都好極了；用腳尖站立時，有時感覺像在跳舞。也許是與在地面時的蹣跚相比，讓我覺得在岩壁上沒有重量，有時只是想要呼叫來表達我的熱情：「哇，我是一個熱氣球！」

小小的喜悅也很難隱藏。

我的兩個小孩都是剖腹產，直到產後第六週才又再度開始攀岩。薇莉雅正是精力旺盛、無時無刻不四處活蹦亂跳的年紀。產假期間我和她散步了十萬公里，比較少攀岩。非常幸運地，薇嘉明顯比較喜歡與其他八到十位學步的小童們躺在沾滿鎂粉的軟墊上，沒有頭髮的他們躺在那裡，就像一群漂亮、沒有運動技能，只注視著美麗、彩色岩點的孩子們，我們吹噓誇讚說他們很有耐心。

在岩壁與地面上，我們形成了一個不可思議的女性社群，為彼此歡呼並分享攀岩路線訊息，我們餵著母乳，相互摟抱彼此的小傢伙們，如果有小孩哭，大家會互相幫忙安撫；我們一起喝咖啡聊天，然後又再餵母乳，度過很棒的時光。在產假期間，我們每週抱石攀岩二到三次。在剛開始的幾個月，我注意到剖腹留下的疤痕和柔軟腹部。令人驚訝的是雖然在第一次懷孕後也發生同樣的事情，但我在恢復的過程中並沒有變得更強壯，儘管我少了幾公斤。

「經過一整年的產假和孕期抱石後，我比以前更強壯。」

可能由於我對產後如何回歸攀岩的所有評論產生很高期望。我在岩壁上遇到的人，也許都認為那個似小河馬般的身體垂直移動是無法想像的困難。人們微微側著頭表示同情，似乎是告訴我努力鍛鍊會有回報，雙人攀岩就如同使用負重背心，而我逐漸肯定地接受的是，隨著女兒出生重力也會停止。

殘酷的事實是，我和作為乘客的女兒一起在岩壁上時感覺更自在。身為母親的我，在懷孕最後二個月覺得比起懷孕最初的二個月強壯。雖然因為有嬰兒、胎盤、羊水，身體變重，但至少我有填滿身體的感覺，緊實而堅固；小孩出生後，總的來說身體感覺不太好，我沒有感覺到腹部肌肉結實，反而看起來像一個用過的袋子。

所有母親們還有在軟墊上的小孩，我們慢慢且確實變得更強壯了。我們喜歡熟練的感覺，不論大人和小孩。經過一整年的產假和孕期抱石後，我比以前更強壯。也許這是我人生的第一次歷程有了真正的持續性；已經攀岩二十年的我，在旅行期間的攀岩活動總是段段續續，每次旅行結束後感覺都要再重新開始。現在，我已經安排好每週固定攀岩三次，這是一個激勵發展計畫，讓旅行和固定訓練一起時能獲得更多的激勵。

孕期攀岩和抱石是一個沒有太多研究的領域，我對後果、傷害和長期影響一無所知。就我所知，還沒人對孕期攀岩發表過任何文章。

如果妳猶豫是否可以在婦女論壇網站，詢問關於懷孕時攀岩的開放式專業問題。不要問！妳要不是被斬首就是被釘在十字架上，議論妳是多壞的母親，在懷孕時考慮做極限運動太自私，現在應該考慮到其他人而不是妳自己。實際上後者是正確的。但是，規律體能活動能改善血液循環，透過攀岩可以增加肌肉量提供全身更多氧氣。孕婦在運動時增加的血流量也會提供給胎兒，還能降低體重增加、妊娠糖尿病以及預防妊娠毒血症的風險。此外，人體在運動時會分泌大量腦內啡（Endorphin）——人體自發的嗎啡，快樂荷爾蒙。所以，在岩壁上進行幾個小時的課程後，我們可以身心舒暢地四處散步，所有興奮感會透過神經傳遞，在此情況下會傳遞給腹中的嬰兒。

因為我從懷孕前後時期的攀岩活動中獲得這種無比的快樂，很難不推薦給任何詢問的人。

祝大家好運！

作者提醒：這裡要強調我們不是醫生、婦科醫師、助產士，當然也沒有懷孕的個人經驗——很顯然的。關於懷孕時該不該、能不能攀岩，由於沒有充分資料和權威醫學定論，因此我們不打算提供任何絕對的建議或意見，告訴妳可以或不可以進行訓練。我們的經驗與賽希莉·絲柯格的故事一致，合理顧慮抱石或先鋒攀登的墜落，只要攀岩時不會感到不適，似乎多數人可以繼續攀岩。如果有任何特殊問題或不確定哪些是在孕期需採取的特別預防措施，請徵詢醫師、助產士或醫療院所。

攀岩的樂趣

本書結語，我們想要強調擁有一個良好的訓練環境的重要性，其中包含了很多要素，除了良好的岩壁和戶外峭壁等純粹的實體要素外，包容、參與和精通這些也是一個良好訓練環境的關鍵詞。透過給予每個人空間、參與並稱讚他人，讓自己成為創造和促進優秀攀岩場域的一部分。樂於幫助別人也會有機會得到訓練團體的幫助。

例如為了改善我們的技巧，我們彼此之間的對話交流就很重要。當我們在室內抱石的時候，我們經常相互討論路線訊息、一個動作應該是動態還是靜態、腳的配置和抓握方法。「你用捏點式抓法嗎？」「我用封閉式抓法」「用更快的速度」和「放鬆和降低身體」，這些是在課程中做過無數次對話溝通的例子。

不要因為強壯的攀岩者而失去動力！如果很幸運能在強壯的攀岩者旁邊一路攀爬，把他們當作動力來源，作為奮鬥目標，和他們一起攀岩有可能會努力做得更好。

同樣的對話在心智和體能要素上也很重要，透過相互支持和理性面對在先鋒攀登時繩索掉落所發生的事情，我們將更容易建立勇敢墜落的信心；當我們做引體向上時，請夥伴幫忙和推你一下也是很有幫助的。透過參與和包容這些對話，可以促進彼此互助的環境——成為這種環境下的一分子非常激勵人。

專注在精通而不只是結果。這適用於你和自我成就，以及回饋給周圍的人。在獎勵競賽和個人表現的成就導向的環境，比較會培養害怕墜落和不敢嘗試創新挑戰的運動員，這種運動員往往很快就放棄攀岩，形成了消極和排他的訓練環境。

透過欣賞自己和他人進步，而不只是成就，將能協助創造你和他人茁壯成長的環境。感謝在攀岩項目上比以前進步更多、快接近能做五個引體向上，或者終於可以在Beastmaker指力板上抓握岩角邊緣，分享這些進步的快樂，並讓其他人也瞭解分享他們自己進步時的快樂。

這並不是說一點都不可以成功導向。在一定範圍內專注在成功上，對成為更好的攀岩者很重要，但不應該讓進步的快樂和獲得成就感相形失色。外在因素，如競賽獲勝或完成困難路線，是很好的獎勵，但通常對小事就感到快樂的人，如變得更會捏點式抓法或做好從未穩定控制一個動作，會讓他們終身都是攀岩者。他們經常也是成為優秀攀岩者的人，也絕對是最享受攀岩樂趣的人。

有些人有能力提升自己和他人成就。你可以透過包容、參與、精通和積極性來成為這種人。為了能說明一個良好的訓練環境，我們想強調在我們攀岩生涯中有些期間和社團提供了我們發展和定義攀岩者的身分。

最初的開始

我們13、14歲時開始攀岩，當時社團規模比現在小很多，因此自然任何人從第一天開始參與都會被納入社團成員。我們從斯科研（Skøyen）攀岩中心開始，雅各·諾曼（Jacob Normann）領導下的社團安排我們在達姆特恩（Damtjern）和瑟爾凱德倫（Sørkedalen）學習攀岩，我們感受到自己是社團很重要的一員。成為社團內的一員的這種方式讓我們非常興奮，幾乎每天都在攀岩，我們觀摩別人、學習技巧和獲得來自他人的回饋並互相幫助，我們獲得一種成就感、進步很多和快樂時光的體驗。

這是早期締造我們成為攀岩者的重要關鍵，如果沒有這樣好的開始，我們無法確定是否還會繼續攀岩。我們的經歷顯示創造一個優良並包容的環境是多麼重要的指標之一。特別是對年輕人！畢竟，我們希望他們能和我們一樣享受這個令人驚嘆的攀岩樂趣。

經歷地獄後

最特別的經驗是15、16歲時到挪威地獄（Hell）的旅行。我們搭機前往沃恩斯（Værnes），在機場附近商店買了些東西，然後推著裝滿食物和行李的推車來到懸崖附近的停車場，我們在那裡的峭壁下露營一週。路過的攀岩者給我們許多關於嘗試路線的建議，因而認識很多新同好。在那之後，我們在特隆赫姆（Trondheim）的德拉格沃爾（Dragvoll）參加了挪威先鋒盃比賽，斯蒂安穿著超人裝攀爬，在活動結束後和一群瘋狂的攀岩者們舉行慶祝會。永生難忘！

競賽

　　當我們逐漸長大，開始參加許多國內和國際性攀岩競賽，指導教練米格爾‧德‧福雷塔斯(Miguel De Freitas)有很長一段時間陪我們到世界各地參加比賽，米格爾本身不是強壯型攀岩者，沒有教我們太多技巧方法，但他介紹了很多非常寶貴的耐力和力量訓練方法，有他的陪伴帶給我們安全感和歸屬感，他擅長指出我們的成就，而不是結果。

　　我們從來沒有真正擅長攀岩競賽，這可能是因為我們渴望戶外攀岩者的生活型態，競賽是年輕攀岩者期望發展的道路，但對我們也許不是正確的路。我們的身分從第一天起就固定在戶外攀岩，難以忘懷從一開始就參加的戶外攀岩社團。

　　此事的寓意是，如果知道自己在正確的位置，或許才能表現出最好和感到百分百舒適。當再次專注於戶外攀岩時，我們比以前更加努力訓練，從不懷疑所選擇的道路。

攀登在南非德里霍克(Driehoek)的Mirage〔Font 8a+〕。

現在

　　回到現在，如今我們都已成年，攀岩在某種程度上成為我們的工作，並且盡可能每週都多去攀岩。我們有時候會參加攀岩競賽，但我們認為自己是戶外攀岩者──花大量時間在室內訓練……！自從時間被比賽填滿後，我們幾乎沒有停止攀岩。當然因為受傷或其他日常生活事務導致有一段時間較少攀岩，但社團總是我們攀岩的重要部分。最能鼓舞我們的，還是和志同道合的好朋友在峭壁度過一天，無論是新加入的雅各或是米格爾都已經出現在這種場合很多次，計畫接下來前進的攀岩路線並積極對建立一個優良環境做出貢獻。或許我們已經成為與他們一樣的人？

　　最後，介紹一位對我們訓練環境影響最大的人──肯尼斯·埃爾維格爾德(Kenneth Elvegård)。肯尼斯從2011年開始攀岩而且進步很快，他來到奧斯陸的一個場合，有很多人覺得他過於重視表現，而且並不是很包容的人。來自其他體育項目的肯尼斯不適應這點，他受到激勵、積極和包容，而且設法影響並改變奧斯陸的環境，現在他是優良社團的一分子，這看起來似乎有點過於簡化，但有時候情況的確是如此。

　　我們已經詳細討論這個問題，結論是有時候要徹底改變環境，只需要一個受到激勵的人。情緒和態度具有難以置信的感染力──它們能消除失敗和讓每個人都盡情發揮表現，它們可以減少負面競爭，集體驅使所有攀岩者更進步。

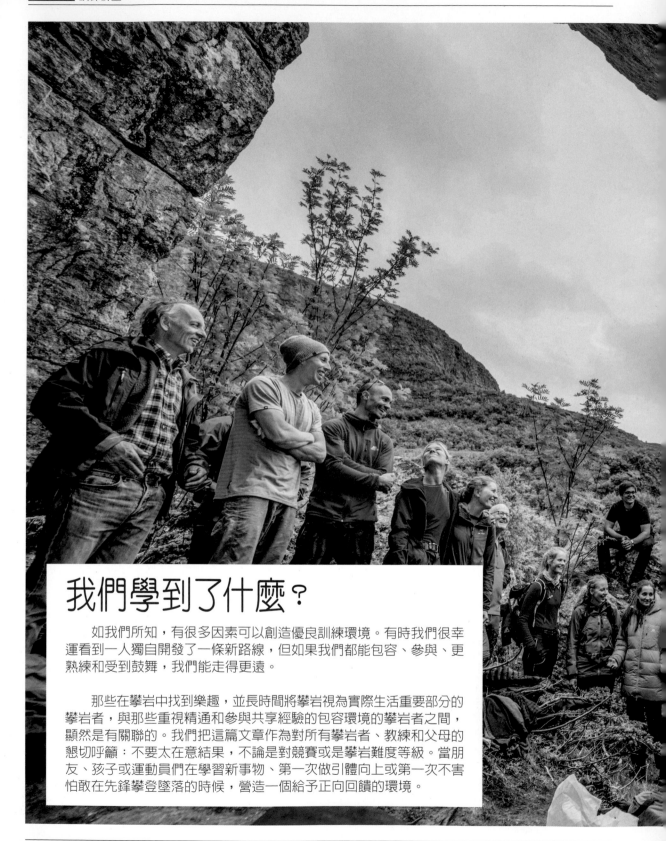

我們學到了什麼？

　　如我們所知，有很多因素可以創造優良訓練環境。有時我們很幸運看到一人獨自開發了一條新路線，但如果我們都能包容、參與、更熟練和受到鼓舞，我們能走得更遠。

　　那些在攀岩中找到樂趣，並長時間將攀岩視為實際生活重要部分的攀岩者，與那些重視精通和參與共享經驗的包容環境的攀岩者之間，顯然是有關聯的。我們把這篇文章作為對所有攀岩者、教練和父母的懇切呼籲：不要太在意結果，不論是對競賽或是攀岩難度等級。當朋友、孩子或運動員們在學習新事物、第一次做引體向上或第一次不害怕敢在先鋒攀登墜落的時候，營造一個給予正向回饋的環境。

馬丁·莫巴頓(Martin Mobråten)和瑪莉亞·戴衛斯·桑德布(Maria Davies Sandbu)的婚禮氣氛感覺很好。

攝影：比恩·希格·羅尼(Bjørn Helge Rønning)

THE TEN COMMANDMENTS OF CLIMBING

1. You have to climb a lot to be a good climber.

2. Vary your climbing between different styles and angles – both indoors and outdoors.

3. Train technique before physical training.

4. Learn to use your feet – they will be your best friends on the wall.

5. Rid yourself of the fear of falling.

6. Train finger strength.

7. Find your strengths and weaknesses, set yourself targets and adapt your training thereafter.

8. What and how you think is crucial to your success—become just as strong mentally as you are physically and technically.

9. Create – or become part of – a supportive environment that challenges you.

10. Preserve the joy – climbing is all fun and games.

攝影：特耶．阿莫特（Terje Aamodt）

攀岩十律

1. 想成為優秀攀岩者，必須經常攀爬。

2. 變換不同攀岩風格和岩壁角度，無論是室內和戶外。

3. 在訓練體能前，先訓練技巧。

4. 學會用腳，它們會是你在岩壁上最好的朋友。

5. 克服害怕墜落的恐懼心理。

6. 訓練指力。

7. 找出自己的優缺點，設定目標並調整自己的訓練方式。

8. 你的想法和做法是成功的關鍵，讓心智如同體能和技巧一樣強大。

9. 創造，或成為其中一部分，能挑戰自我的激勵環境。

10. 保持快樂，攀岩完全是樂趣和遊戲。

結語

　　多年來，我們學習、閱讀和教導得越多，就越明確感覺到需要撰寫一本關於攀岩訓練主題全面且易懂的書。從構思想法和逐漸轉變成實際計畫的過程中，轉折點是發生在2017年1月去挪威文桑德（Vingsand）旅行期間，當馬汀簡單宣布「我們立刻開始進行」的那天起，到完成今天各位手上的這本書，這條路漫長而且極具教育意義，因為當要寫一本書時，該從什麼地方開始呢？

　　首先，我們想寫一本任何想要瞭解攀岩的人都能閱讀理解的書，內容包括實用小秘訣和容易使用的工具，即使是對剛開始涉獵攀岩領域的人亦是如此。這是一個具有挑戰性的過程，因為要把複雜和全面性的主題凝聚成簡單又清楚的指導方針，相當困難且令人卻步。

　　正如艾伯特·愛因斯坦（Albert Einstein）所說：「盡量簡單易懂，但不是比較簡單而已」，這本書每個章節本身都可以單獨成冊，因此我們不得不省去一些要素，並簡化其他要素，但希望仍能掌握並處理好我們認為最重要的主題本質。

　　其次，我們希望寫一本具有教育意義和激勵人心的書。我們使用大量精美照片，這要感謝所有攝影師慷慨地幫助我們創造一個在視覺魅力上引人入勝的書。博得·利·亨里克森（Bård Lie Henriksen）完美地勝任大部分攝影、挑選、編輯本書所有4千張基礎教學的攝影工作；納森·威爾頓（Nathan Welton）、特耶·阿莫特（Terje Aamodt）、艾利克斯·蒙埃利斯（Alex Manelis）、克里斯·柏卡德（Chris Burkhard）、王海寧（Henning Wang）、比恩·希格·羅尼（Bjørn Helge Rønning）、安迪·威克斯特羅姆（Andy Wickstrom）、保羅·羅賓森（Paul Robinson）、恩德雷·維克（Endre Vik）、拉格尼爾德·特龍沃爾（Ragnhild Tronvoll）、比約納爾·斯梅斯塔德（Bjørnar Smestad）、比恩·莎坦那（Bjørn Sætnan）、凱薩琳·范德特·薩林（Katrine Vandet Salling）、戴格·哈根（Dag Hagen）、奧頓·布拉特魯德（Audun Bratrud）、麥克·穆林斯（Mike Mullins）、萊恩·沃特斯（Ryan Waters）、喬恩·托瑞·摩德爾（Jon Tore Modell）和沃爾克·雪夫爾（Volker Schöffl），這些人對其他相關攝影的貢獻，我們希望這些照片能像它們給我們的啟發一樣激勵你。

　　完成一本有野心勃勃標題的書——《攀岩聖經》——不只是兩個人的功勞。我們出色的編輯瑪麗亞·史坦格蘭（Maria Stangeland）細心指導兩位攀岩呆子，在內容、措辭以正確且適當的方式傳達訊息給讀者。我們也在校對和專業評估方面得到各方專業人士的傾力相助和指導，在此特別感謝：

- 亞歷山大·嘉姆（Aleksander Gamme）在心智、技巧和策略要素等許多章節中提供的寶貴意見。

- 威廉‧奧特斯塔(William Ottestad)在一般訓練、運動傷害預防和體能訓練章節提供的寶貴意見。
- 喬爾根‧傑夫瑞(Jørgen Jevne)在一般訓練和運動傷害預防章節中提供了卓越的協助。
- 西古德‧米克爾森(Sigurd Mikkelsen)分享的一般訓練和運動傷害預防章節內容的想法和解釋疼痛生理學模型。
- 安德斯‧克羅森(Anders Krossen)在體能和技巧訓練章節的指導及貢獻。
- 班傑明‧克里斯藤森(Benjamin Christensen)在訓練計畫和力量訓練計畫的概念上,提供寶貴的意見及討論。
- 瑪莉亞‧戴衛斯‧桑德布(Maria Davies Sandbu)在體能和技巧訓練章節的投入和參與。
- 卡洛斯‧卡布雷拉(Carlos Cabrera)關於身體和技巧訓練章節的貢獻。
- 弗蘭克‧亞伯拉漢生(Frank Abrahamsen)在心智章節的觀點分析。

特別感謝尤‧奈斯博(Jo Nesbø)為本書撰寫序言,這是我們莫大的榮幸!

為了說明某些特定主題和激勵讀者,我們特別增加了「攀岩名人故事」的單元。在這些故事中,馬格努斯‧米德貝(Magnus Midtbø)、蘭韋格‧阿莫特(Rannveig Aamodt)和賽希莉‧絲柯格(Cecilie Skog)向我們說明關於他們作為攀岩者的生活熱忱;此外,肯尼斯‧埃爾維格爾德(Kenneth Elvegård)和喬金‧路易斯‧薩瑟(Joakim Louis Sæther)分別在路線的設定和擠基技巧方面提供寶貴的意見;伊娃‧洛佩斯(Eva López)詳盡說明了對指力訓練的想法;湯姆‧蘭德爾(Tom Randall)分享了很多關於他訓練計畫的設計構想,以及蒂娜‧約翰森‧哈夫薩(Tina Johnsen Hafsaas)、帝洛‧施洛特(Thilo Schrøter)和漢娜‧米德貝(Hannah Midtbø)與我們分享了他們的專業級技巧。感謝你們願意花時間分享你們的故事和攀岩知識。

也要感謝西班牙因客(Spanish Inq)的喬恩‧托瑞‧摩德爾(Jon Tore Modell)和伊利莎白‧絲柯爾柏格(Elisabet Skårberg)幫我們製作非常精緻的版面配置和設計,堅定不移地信賴並幫助我們,創造出我們理想中的這本書。

總的來說,我們要感謝我們所屬的攀岩社團。至今20年來,我們一直受到很多人的激勵和挑戰,以及無所不談的長期討論,這些所有經驗都有助於本書的形成。我們非常高興看到攀岩是一項不斷蓬勃發展的運動,有越來越多人正在體驗多年前同樣吸引我們的攀岩魔力,挪威和國際攀岩的未來,一定會比以往任何時候都更加充滿光明與希望。

V 等級(V)	楓丹白露*
VB	3
V0−	3+
V0	4
V0+	4+
V1	5
V2	5+
V3	6a / 6a+
V4	6b / 6b+
V5	6c / 6c+
V6	7a
V7	7a+
V8	7b / 7b+
V9	7c
V10	7c+
V11	8a
V12	8a+
V13	8b
V14	8b+
V15	8c
V16	8c+
V17	9a

*楓丹白露(Fontainebleau)等級

美國	法國	國際	挪威	英國	
5.0					
5.1	1	I	1	Mod	
5.2	2	II	2	VD	
5.3	3	III	3	HVD	3c
5.4	4a	IV	4	S	4a
5.5	4b	IV+	5−	HS	4b
5.6	4c	V	5	VS	4c
5.7	5a	V+			
5.8	5b	VI−	5+	HVS	5a
5.9	5c	VI	6−	E1	
5.10a	6a	VI+			5b
5.10b	6a+	VII−	6	E2	
5.10c	6b	VII	6+		5c
5.10d	6b+	VII+	7−	E3	
5.11a			7		
5.11b	6c	VIII−		E4	6a
5.11c	6c+		7+		
5.11d	7a	VIII			
5.12a	7a+	VIII+	8−	E5	
5.12b	7b				6b
5.12c	7b+	IX−	8		
5.12d	7c	IX		E6	6c
5.13a	7c+	IX+	8+		
5.13b	8a		9−		
5.13c	8a+	X−	9−/9	E7	
5.13d	8b	X	9	E8	7a
5.14a	8b+	X+	9/9+		
5.14b	8c		9+	E9+	
5.14c	8c+	XI−	9+/10−		7b
5.14d	9a	XI	10−		
5.15a	9a+	XI+			
5.15b	9b	XI+/XII−			
5.15c	9b+	XII−			

Approach(進山路線)：步行進入攀爬區域。

Anchor(固定點)：通常用鎖鏈連接兩個耳片，標記路線終點。

Arête(山的刃脊)：兩面岩壁的外角／邊緣，就像建築物的牆角。

Back-clip(反掛)：不正確掛快扣導致繩子從外側往內側，而不是從內而外。如果攀岩者滑落，會有繩子從快扣鬆開，失去保護的風險。

Barn door(穀倉門)：當一隻腿從岩壁像一扇壞掉的門搖擺開來，因為你處於一個失去平衡的狀態(移動到下一個保持點)。

Belay device(確保器)：固定或控制繩子，保護墜落夥伴或協助降落地面。

Belayer(確保者)：保護或控制攀岩者繩索的人。

Beta(訊息)：一般是描述有關移動和順序的資訊，但也可以指旅遊、住宿、天氣等內容。

Bicycling(自行車踩法)：一隻腳踩在立定點前方，另一隻腳腳尖勾在後方。

Boulder problem(抱石問題)：也等於 *Boulder route*，通常以 *problem* 來表示路線是指會因不同人而有不同的解法，所以習慣以此命名。是指不需用繩索登上巨石或低矮岩壁的路線。室內攀岩通常起點和終點都會做記號標示，但在戶外攀岩，起點是你站在地面能抓握到的岩點，終點則為登上岩壁頂部。(除非另有指導書註明，如坐姿開始的攀岩，只攀爬部分的岩壁或是有設定問題的規則。)

Brush stick(刷棒)：一端帶有刷毛的棍子，可以刷一般勾不到的岩點。

Brush(岩點刷)：用於清除岩點上的鎂粉和灰塵。以前常常使用牙刷，但近年來有很多專門用於攀岩的各類型刷子(刷毛是真正或類似野豬毛的製品最好)。

Brushing：用岩點刷把岩點上的鎂粉和灰塵弄乾淨。

Bumping：單手抓握岩點後，馬上利用它產生速度，用同一隻手去抓下一個岩點。

Campus Board：吊掛在懸垂傾斜牆上木製條狀訓練器具。

Chalk bag(鎂粉袋)：繫在腰上裝鎂粉的袋子。不需隨身攜帶鎂粉袋攀岩時，在地面上也會放置鎂粉桶供抱石攀岩使用。

Chalk(鎂粉)：可防止手上汗水破壞摩擦力。攀岩用的鎂粉，實際上不是鎂粉而是碳酸鎂。可以購買鎂粉、鎂粉液或鎂粉球來使用。

Chalking up(上鎂粉)：在攀岩前或攀岩中，在手指、手或岩點抹上鎂粉。

Chipping(鑿)：用電鑽、鑿子、鐵鎚、膠水或水泥等工具，製作新的或修繕既存岩點，要避免不合乎專業道德的環境破壞或修補路線等行為。

Cleaning(清潔)：準備好攀爬一條路線或抱石問題。這包括用堅硬刷子或類似工具清除青苔和鬆動岩點。清潔路線，亦指攀爬路線後移除快扣。

Clip stick/beta stick/cheat stick(勾棒或棒夾)：一種特殊工具棒，通常

用來掛手勾不到的快扣位置。在運動攀岩通常會預先掛好第一個快扣，以避免攀爬時墜落地面。

Clipping(掛)：把快扣扣在耳片或先鋒攀登時用繩子穿過快扣。

Clutch(攫取)：當第二隻手攀抓到的第一個岩點本身不太好抓握時，馬上用第一隻手移動到下一個岩點。

Compression(擠壓)：雙手緊抱在兩個反向的岩點上壓縮。一種似船首形狀的摩擦點抱石路線，稱為擠壓問題或冰箱攀岩(因為就像抱起一台冰箱)。

Corner(內角)：即岩壁內角。兩面牆的角落，類似房間的牆角處，與山的刃脊相反。

Crag(峭壁)：可以攀爬的陡峭岩石或抱石路線。

Crash pad/bouldering mat(攀岩保護墊)：可攜式充滿泡棉的軟墊，能減緩抱石攀岩的落地衝擊，通常像背包一樣攜帶進入登山區。

Crimp(封閉式抓法)：大拇指按在食指上以穩穩固定住的抓法。

Crossing(交叉)：指右手越過左手到左邊，反之亦然，稱為交叉動作。可以是手或腳進行上或下、前或後的交叉，依岩點和身體位置而定。

Crux(關鍵)：路線或抱石問題中最困難的動作或動作序列。

Dab(輕觸)：當不小心碰觸地面、軟墊、現場保護員或附近任何不屬於攀岩的部分，會被視為攀登無效。

Dead hangs(靜態懸掛)：指力訓練的方法，可以在指力板邊緣或類似的地方懸掛練習。

Deadpoint(靜止點)：在動態移動的頂點時停住身體。靜止點的軌跡在移動最高點時動作「消失」，也就是從上升轉換至下降的瞬間，實際上是處於無重量狀態。

Dihedral：一種形狀很像打開的書的岩石結構，是美國常見對內角岩面(inside corner)的稱呼。

Dogging(懸吊)：當先鋒攀登時，吊掛停留在任一個扣入繩索的耳片上，以便重新思考路線訊息。

Dry-fire(枯火)：因為手指不是太乾就是太冷，導致與岩點間摩擦力不足而滑落，並且經常是無預警的發生，會非常疼痛和撕裂皮膚。

Dynamic(動態)：用全身或部分身體快速做一個動作，創造身體動能擺向下一個岩點，而不是鎖定和只移動手臂。

Dyno(動態跳躍)：用動態移動跳躍抓握一個岩點，或當雙腳騰空時用單手或雙手抓握岩點。

Edge(岩石邊尖/邊緣)：淺而窄的岩點邊角，只能用指尖抓握。

Edging(側角踩法)：用攀岩鞋的邊緣踩在岩石邊尖上。硬式鞋比較適合。

Elvis leg(貓王腿)：或稱sewing machine leg(縫紉機腿)，指腿像縫紉機針頭般上下抖動，通常是在攀爬中因小腿感到疲勞或壓力時的顫抖，導致站在小型踩點上很困難。

Finger board(指力板)：是一種可挑選各種岩石邊尖和岩點的條狀木板，用來訓練手臂和指力。

First ascent(首攀)：指第一個成功攀登路線或抱石問題的人，表示已完成首次攀登，常縮寫為FA。此人通常在路線上已清理和(或)設置耳片，但並不一定總是如此。這個人也被稱為開發者，直到路線或抱石問題已被他人攀爬，則稱為路線計畫(Project)。

Flash(一次完攀)：攀岩者完整嘗試之前從未攀爬過的路線或抱石問題，但已知或研究過如何解決不同移動和區域的路線相關訊息。

Flick(彈)：正當高位置的手落在下一個岩點時，移動低位置的手。

Friction(摩擦力)：作用在兩個接觸表面上的力，例如手和腳在同一岩點上，摩擦力優劣是指當你抓或踩於岩點上的感覺。摩擦力取決於岩點的質地、岩點和皮膚、攀岩鞋的橡膠間的接觸面積。

Frogging(蛙式)：膝蓋分別左右向外擠壓雙腿。常用在攀登山的刃脊、石灰華岩或相反方向位置的踩點。

Fronting(正踩)：用腳的內側邊緣踩在踩點上，因此腿內側面向岩壁。膝蓋朝向側邊並遠離身體。

Gaston(反撐)：請參照Shoulder press(肩推)。

Go(行動)：與嘗試意思相同。指開始行動，從一開始就帶著要成功的企圖心而嘗試。

Grade(等級)：路線或抱石的分類，表示攀登困難度或挑戰程度。各國對路線及抱石問題有不同分級系統。

Gym(攀岩館)：室內攀岩中心。

Harness(安全吊帶)：包括工具腰帶（含有工具環）、確保環和腿環。運動或傳統攀岩時，繫在繩索或確保器具上。

Heel hook(掛腳)：把腳跟鉤掛在岩點或岩角邊緣的上方或後方位置。

Height-dependent(身高優勢)：也被稱為身體型態(Morpho)，通常指路線或抱石問題因岩點間距離，對身材高大的攀岩者有優勢。但要注意，身材嬌小也會有好處，例如身長太高並不容易把腳放在岩點下方。身高優勢也意味著身材嬌小的攀岩者也有優勢，但這種方式不常使用。

High point(高點)：在成功攀登前，你能到達的最遠的路線或已經設法解決的抱石問題。

Highball(高球)：高度超過5、6公尺以上的抱石路線。

Incut(切角)：與岩壁角度成正角度的岩角邊緣。

Indoor climbing(室內攀岩)：指在室內人工岩壁或攀岩中心的攀登。

Jamming(擠塞)：把手指、手掌、腳或身體其他部位，鎖定在岩縫中。

Jug(手點)：指大又深非常好抓握的岩點。

Kneebar(膝頂)：當踩點與大岩點，或抓握面相對的手點間距離大約和自己小腿長度相當，用踩點上的腳緊靠著大岩點，或抓握面相對的手點壓縮膝蓋。在多數情況下，這能大幅減輕手指和手臂負荷，有時甚至可以放開手休息。近年來已經看到像橡膠護膝的出現，它可以增加摩擦力，提升在岩點相距較窄小的地方做膝頂的可能性。

Layback(側身)：自岩點左右使用兩個相反的力（如手拉腳推）傾靠，增加抓握力以穩定身體。此技巧常用在攀登岩縫或山的刃脊，抓握面是豎長形的岩點。

Lead(先鋒)：先鋒攀登是指攀岩者需自行掛繩索入快扣一路向上的攀登形式。在競賽時所有快扣都必須要掛；但在戶外時，只為避免長距離墜落或安全考量才掛繩索入快扣。為了有效完攀先鋒路線，並不會在繩索上休息。

Line(路線)：route或boulder problen的同義詞，說明在哪裡攀爬。我們常說這條或那條路線格外出眾或看起來不錯，這是與岩壁的哪一部分看起來最令人想攀爬有關。

Lock-off(鎖定)：當停止身體所有動作，基本上就是鎖住身體，然後一隻手移動到下一個岩點。可以透過鎖定訓練來練習此技巧。

Lowering(垂降)：確保者降落人或物至地面。

Mantelshelf/Manteling(下壓)：用單臂或雙臂把自己撐起，直到手肘「站立」，常用於戶外登頂的時候。

Matching(同點)：雙手或雙腳放在同一個岩點上。

Moonboard：由班‧穆恩(Ben Moon)所開發的攀岩訓練牆，有特定的岩點配置及路線設計。

On-sight(即視攀登)：除了等級之外，攀爬前沒有任何路線訊息。攀岩者抵達現場，分析路線後一次攀爬完成（沒有吊掛、休息或墜落）。

Open hand(開放式抓法)：所有抓握位置中指關節角度大於90度。

Overhang(懸岩)：角度大於90度的陡峭岩壁。

Pendulum(鐘擺)：當在先鋒攀登墜落，因身體被繩子牽引靠近岩壁擺盪，或在陡峭地形上，當擺動身體要做動態跳躍以抓握岩點而腳離開岩壁──保持這樣的搖擺需要手指和上半身力量。

Pinching(捏)：用大拇指及其他手指壓擠岩點。捏點常會需要用到捏的抓握方法才比較好抓握這類岩點。

Pocket(口袋點)：岩點內有充分空間可以放入一指或多指的岩點洞口。

Pogo：將一隻腿像鐘擺一樣擺盪，創造速度和動力執行動態移動。

Power spot(能量點)：把攀岩者上推到達適合嘗試抱石問題移動的位置。

Pre-clip(預掛)：攀爬路線開始時墜落是非常危險的，可以預先掛一個或數個快扣，然後在繩索上開始攀爬。是否要掛快扣及其數量是道德問題，因為這會改變等級和路線特性，關於路線預掛問題的共識是依照當地攀岩規範。

Project(計畫)：準備嘗試的目標路線或抱石問題。警告：計畫很容易

上癮。戶外路線或抱石問題已經被完攀(cleaned)和有確保點,但沒有首攀也稱為計畫。如果路線開發者要首攀,計畫就結束,不過若有任何人想嘗試首攀,計畫就開放。

Pulling through(上拉通過):沒有停下來配合岩點,而用另外一隻手繼續向上攀爬移動。

Pump(前臂僵硬):前臂肌肉過度疲勞的感覺。

Quickdraw(快扣):用一條短吊帶連結兩個安全扣環,一個安全扣環扣住保護器或耳片,而繩子穿過另一個安全扣環扣住。

Rack(裝備):攀岩時隨身攜帶的器材物品,通常是安全器具,如確保器、快扣、螺帽和凸輪(Cam)、吊帶等。

Rappelling(繩索垂降):從路線頂端緩慢下降。

Reading a route/boulder problem(觀察路線/抱石問題):指觀察路線和制定計畫,要用哪隻手抓握岩點和腳要放在哪裡,主要是在嘗試即視攀登前使用。

Redpoint(練習後完攀):指在第二次嘗試路線或之後攀爬。這個表達源自於德國Franken jura的攀岩傳奇人物庫爾特‧阿爾伯特(Kurt Albert),他在所完成的路線頂部畫上一個紅色點標記——「紅點(Rotpunkt)」——除了抓握岩點以外,沒有掉落或在繩上休息。

Rest(休息):岩壁上一個好的手點或位置,可以停下來休息和甩甩僵硬的前臂,為接下來可能會發生的狀況

讓自己心靈休息和冷靜下來。

Rocking over(搖晃):指坐在一隻完全彎曲膝蓋的腿上。這是非常有效的垂直岩壁攀岩技巧,因為特別能減輕手指和手臂負荷。

Roof(天花板):指水平凸出的懸岩,是懸岩地形中特別困難的一種。

Rope drag(繩索牽引):路線越長,繩子與岩壁上的快扣和凸出物的接觸點就越多,因而產生更大阻力(或繩索阻力)。繩索牽引也是由於繩子的重量和繩子在快扣與岩壁間的摩擦力所導致。

Rope gun(繩槍手):用來形容團體中最強壯的攀岩者,負責帶領隊伍以及為大家固定頂繩攀登的人。

Rope team(繩索隊):由攀岩者與確保者所組成的團隊。

Rope(頂繩):是由一個彈性芯和保護套組成的攀岩繩,依使用情況可選擇不同長度和粗細度。

Route(路線):指在室內或戶外攀登岩壁的路線,可以是有保護或傳統攀岩路線。從在地面上能抓握的岩點開始,終點在固定點或岩壁頂部。

Run-out(耗盡):兩個確保點間的距離。如果耳片稀少而且間距很遠,會導致長距離墜落。

Safety check(安全檢查):攀岩者和確保者在攀登前互相檢查裝備器具。攀岩前一定要做安全檢查!

Sandbag(沙袋等級):一條實際難度比所定出的建議等級還要困難的路

線。等級依據路線情況、岩壁種類、陡峭程度或國家而不同。有些路線感覺「輕鬆(容易)」而有些則感到「艱難」;有些路線被稱為「假日等級」,而有些路線則屬於如果你想攀爬較高等級的路線時不會被推薦的路線。請切記,等級只是主觀判斷,而這些判斷依攀岩者的身高與伸展範圍、手指大小和優缺點而有所不同。

Sending(完攀):當成功攀爬路線或抱石問題時,就完成攀登。

Shoe(岩鞋):攀岩鞋的簡稱,是特別為攀岩所設計的鞋子,以獨特的橡膠混合物製作,可以極大化摩擦力或是耐久性。不同類型的攀岩鞋有不同的使用目的。

Shoulder press(肩推):一個垂直岩點,它的抓握面是正對身體,可以使用肩推動作,也稱為反撐。

Sidepull(側拉):垂直狀的岩點抓握面是遠離身體,也就是從側面角度橫向拉動。

Sit-start(坐姿開始):低矮的抱石問題常從坐姿開始攀爬。臀部是身體最後離開地面的部分。

Skipping(跳過):意指錯過掛一個快扣。

Slab(斜板):岩壁角度小於90度。

Sloper(摩擦點):與岩壁角度成負角度的圓形岩點,通常沒有太好的施力點,需要很強的手臂力量。

Smearing(摩擦踩法):站在沒有任何明顯岩石邊尖的圓形踩點,想像在

岩點或岩壁上摩擦鞋子的橡膠，就如同在三明治上面塗抹有顆粒的花生粒醬般，軟鞋比較適合摩擦踩法。

Speed climbing(速度攀岩)：攀岩競賽的比賽項目之一，目標是盡可能快速攀爬一條標準化頂繩路線。

Spotting(保護)：準備好在抱石攀岩者墜落時給予支撐或幫助。

Static(靜態)：靜態做動作，意指緩慢並在控制內移動，而不是事先建立動能。

Stemming(外撐)：手和腳撐在相互面對的岩壁或內角，或其他類似地方。

System board(系統板)：一種配置有各種特定岩點的訓練牆。

Takes skin(磨損皮膚)：如果抱石或路線有一個或數個尖銳岩點，很快就會造成皮膚撕裂或磨損。這種路線或抱石問題，應該在有較好摩擦力的寒冷天氣時攀爬，而且需要限制嘗試次數。

Tick/tick mark(標記/記號)：是以一種細粉筆標明要抓或踩的岩點。標記是畫線的動作，當離開路線或抱石的時候要清除這些記號。

Ticklist(核對表)：列出已經或計畫攀爬路線或抱石的表單。

Toe hook(勾腳)：運用腳趾尖到腳背部分向上勾住岩點或其邊緣來支撐。

Top rope(頂繩攀登)：當你向上攀爬時，路線上方有固定點或確保員保護，這就是頂繩攀岩。一般是學會頂繩攀岩後，再學習先鋒攀登。

Topping out(登頂)：即攀岩成功。經常是指在抱石攀岩時爬到頂部。

Tufa(石灰華岩)：是一種鐘乳石。一般能在岩壁上觀察到長短不一的垂直線，是由於岩壁流出的地下水在水分蒸發後，二氧化碳逸出，水中的碳酸鈣沉澱固化而形成，常在石灰岩等較軟質岩石上發現。

Twisting in(扭轉)：用鞋子外緣站立並扭轉腿，使臀和腳的外側面向岩壁，然後膝蓋會朝向身體中心。

Undercling(倒拉點)：抓握面朝下的岩點。

Volume(地形點)：讓牆壁有三度空間變化的室內大型岩點。有各種形狀和大小，可當手點或踩點使用，小型岩點也經常放置在地形點上。

Whipper(長墜落)：在先鋒攀登時長距離的墜落。

為了獲得更多有關於訓練和攀岩知識，我們鼓勵那些受到啓發想閱讀和學習更多不同主題的人，繼續閱讀我們為每一章主題所列出的書籍。正如你所知，愚昧的人自以為什麼都知道，而聰明的人知道他們沒有。

體能訓練：

- Anderson, M. and Anderson, M., The Rock Climber's Training Manual. A Guide to Continuous Improvement, (Fixed Pin Publishing, 2014).
- Hörst, E.J., Training for Climbing. The Definitive Guide to Improving your Performance, (Falcon Guide, 3rd edn, 2016).
- MacLeod, D., 9 out of 10 Climbers Make the Same Mistakes, (Rare Breed Productions, 2010).

技巧：

- Anderson, M. and Anderson, M., The Rock Climber's Training Manual. A Guide to Continuous Improvement, (Fixed Pin Publishing, 2014).
- Hague, D. and Hunter, D., The Self-Coached Climber. The Guide to Movement, Training, Performance (Stackpole Books, 2006).
- Hörst, E.J., Training for Climbing. The Definitive Guide to Improving your Performance, (Falcon Guide, 3rd edn, 2016).
- MacLeod, D., 9 out of 10 Climbers Make the Same Mistakes, (Rare Breed Productions, 2010).
- Matros, P. and Korb, L., Gimme Kraft. Effective Climbing Training, (Café Kraft GmbH, 2013).

心智訓練：

- Hörst, E.J., Training for Climbing. The Definitive Guide to Improving your Performance, (Falcon Guide, 3rd edn, 2016).
- MacLeod, D., 9 out of 10 Climbers Make the Same Mistakes, (Rare Breed Productions, 2010).
- Moffatt, J., Mastermind. Mental Training for Climbers, (Vertebrate Publishing, 2019).
- Orlick, T., In pursuit of Excellence: How to win in sport and life through mental training, (Human Kinetics, 4th edn, 2008).

運動傷害：

- Hochholzer, T. and Shoeffl, V., One move too many: How to understand the injuries and overuse syndromes of rock climbing. (Lochner-Verlag, 3rd edn, 2016).
- Hörst, E.J., Training for Climbing. The Definitive Guide to Improving your Performance, (Falcon Guide, 3rd edn, 2016).
- MacLeod, D., Make or Break. Don't let climbing injuries dictate your success, Rare Breed Productions. 2015.

訓練計畫：

- Anderson, M. and Anderson, M., The Rock Climber's Training Manual. A Guide to Continuous Improvement, (Fixed Pin Publishing, 2014).
- Hörst, E.J., Training for Climbing. The Definitive Guide to Improving your Performance, (Falcon Guide, 3rd edn, 2016).

關於特定引文的問題，可以透過post@klatrebiblen.com聯繫作者

攀岩並不是有許多研究文獻的運動，無論是提高表現還是傷害預防方面，但知識庫一直不斷增加。我們推薦www.ircra.rocks網站，可參閱最新研究文獻，也推薦htpp://en-eva-lopez.blogspot.com和www.trainingforclimbing.com，這兩個網站都有發表關於訓練和傷害預防的文章，並採用高品質的引證資料。

力文
十化